中国画论名篇通释

倪志云 ◎ 著

修订版

上海人民美术出版社

初版序

我们中国不仅有历史悠久成就辉煌的绘画艺术，而且还有历时近两千年不断产生的画论文献。这些画论文献，不仅是理解赏会我国传统绘画艺术的必要凭借，而且其本身也是我国绘画史和绘画艺术思想史的珍贵资料。所以，20 世纪初以来，在现代学术背景上，不断有专家学者对古代画论文献加以整理和研究。画论文献的整理和研究，是美术史和美学史研究的一个重要基础。

现代学者对于古代画论文献的整理和研究，包括文献的校勘、汇编和注释，以及绘画艺术理论与美学思想的阐述讲论等等，这些方面均有可以列举的成果，所取得的成就此不具述。这里要指出的是，与性质相似可以参考的学科如古代文论的整理和研究相比，画论文献的整理和研究又明显存在较多的问题，与古代文论整理研究的成就存在很大的差距。这是由于从事文论研究者人数既多，其文史基础一般也较深厚，从而使研究广泛而深入。而画论从事专门研究者人数既少，其文史基础一般也较薄弱，因而未能使画论研究达到与文论研究相似的水平。

由于古今字词语义和书面文法的变化，古文献的校勘、标点和注释，成为现今古文献研究的基础性工作。古代画论也只有在严谨的校勘、标点和注释的基础上，才能进一步深入理解阐释其中的理论观念。但就我的阅读所及而言，尚未见有一部古代画论的注本能将所选文献给出通畅确切的校点和诠释。有些从较为宏观的视角撰成的画论史、美学史以至所谓文化史论著，涉及画论（以及文论、诗论等）文献，又往往用避实就虚的办法，摘引一些理论片段或仅是只言片语的几个概念即加以发挥论述。其长处在善于提取某些理论范畴或命题构成话题，其短处在涉及具体文献的解读时，总或多或少显露出古文句读与训诂素养的不足，误断、误解和望文生义的不根之谈时而可见。而理想的宏观的画论史或绘画美学史研究，是应该建立在对

所涉及的每篇画论著述的具体准确的通解基础之上的。

当然，画论研究存在的不足，又为从事这方面的研究者留下了较多可以后出转精或开拓建树的余地。这一状况在我给学生讲授中国画论课程和指导研究生思考研究选题时总是想着告诉他们，我希望有学生以后能在这一方面有所作为。我本人近些年既因授课所需，也因为向来有心于此，所以用了比较多的时间研读古代画论和有关论著。

这本《中国画论名篇通释》就是在研读和讲授古代画论的基础上撰写成书的。

本书共选释六朝至明代 12 位画论家的论画诗文 27 篇，选篇长短不一。长者如谢赫《古今画品》，本为一书；短者则有论画的诗、跋和随笔。选释的诗文不论长短，选取的标准都是它们是中国古代画论的名篇，是讲述古代画论最常涉及的篇章。

六朝是中国专门的画论产生的时期。顾恺之的《论画》和宗炳的《画山水序》都是最早的论画专文，故属必选；谢赫《古今画品》虽为一书，全部也不过一千多字，且其序文所标举的"六法"，又贯穿运用于其正文对画家的品评，所以全书入选；姚最的《续画品》所评画家不甚重要，故只选释其序文。

唐朝大诗人杜甫和白居易的论画诗文，在画论史上的影响不容忽视，故各选释数篇。朱景玄著《唐朝名画录》和张彦远著《历代名画记》，则是画史画论名著，本书选释《唐朝名画录》的序文，以及《历代名画记》之《论顾陆张吴用笔》和《论画六法》两篇专论。

宋代人物画的水平不及前代，而山水、花鸟画成就超越前古，极其辉煌。本书选释郭熙《林泉高致集》之《山水训》篇五则，以及郭若虚《图画见闻志》之《论用笔得失》《论三家山水》和《论黄徐体异》三篇，它们能够体现与其时代山水、

花鸟画的发展相应的理论认识发展水平。而我国文化史上堪称唯此一人的最杰出的文学艺术通才苏轼，以他的力倡"士人画"的理论，主导了其后宋元明清近千年中国绘画史的发展流变，本书选释了他的三篇论画诗文。

明清两代画论著述甚多，但以明末董其昌的"画分南北二宗论"为最著名，因为这一"南北宗论"不仅在明末和清代极有影响，而且在20世纪新文化运动之后的近百年来，又一直是画史画论研究领域极为关注、因而不断有深入的研讨的话题。本书选释董其昌"画分南北二宗论"的题跋数则。

本书所录顾恺之《论画》、宗炳《画山水序》和张彦远《历代名画记》的原文，都是选自明嘉靖刻本《历代名画记》，这个《历代名画记》现存最早版本的全本影印件是承蒙中国美术学院毕斐教授提供给我的。中国科学院图书馆罗琳先生则帮助提供了明《王氏画苑》本《唐朝名画录》的影印件。其他选文也都录自我所能找到的较好的古籍版本，多数并以他本校勘。版本异文择善而从，为免繁琐，一般不出校记，少数有必要说明校订正误的，即在注释中附带说明。

准确的注释是读懂画论原文、进而是研究原文理论内涵的基础。陈寅恪先生说："凡诠释诗句，要在确能举出作者所依据以构思之古书，并须说明其所以依据此书，而不依据他书之故。若仅泛泛标举，则纵能指出最初之出处，或同时之史事，其实无当于第一义也。"（见陈著《元白诗笺证稿》第五章《新乐府·七德舞》篇）陈寅恪的话不仅应视作诠释古代诗歌，同时也应视作诠释古文的准则。而已见的画论注释类书，有些注释简率，难懂而应注的每每不注，所注也多泛泛标举，未必妥当，只能算是在形式上做成了一部有注释的书而已，实难以起到帮助读者解释疑难疏通原文的作用；有些注本虽颇下了功夫详加诠释，但也存在所注漫引例证、妄加疑义、"实无当于第一义"的问题，那样也会贻误读者。有鉴于这些问题，本书各篇的注

释力求详切，故例称"详注"。"详"是指为读者着想凡不加注释易生误解的字词和不明出典难晓其意的语句，都做注释。生僻字和多音字（据文意所用音义）加注直音字和拼音。"切"是要求注释确切，即所注释的字词和典故的释义，在本篇上下文中是妥当贴切的。画论自然涉及许多画家，本书对于画家人名注释的通例是，材料较多不便直引的，综述其概略，然后列举其事迹所见之古籍以明史源，有作品传世的并叙其传世作品名称及所藏之处；史料较少的，则直引画史原文为注。古地名加注今地名，古纪年加注公元年，以便于今日读者的阅读理解。本书的注释均据本人细读原文的理解，一般都是直接陈述个人的诠释；对于他人精当的注解也时有引用，凡所引用皆明白称引以不掩人美；对于他人注释中存在的错误不当之处一般不列举指误，读者比较阅读各家注释，自能辨别取舍；但遇有他人注释甚不妥而易误导读者处，则亦不为贤者讳而随注加以辨证，以使此前注释中存在的比较突出的问题，即在注文中得以讨论商榷。这使得有些注文显得篇幅较长，则也是不得已而为之的。学术为天下公器，商榷问题是为求其真，求其是，凡所涉及的注家同道想必也皆明此理，故对于本书中的指瑕辨正，当能平心看待。

在每家画论选文注释之后，仍就选文有一或两节的论述，大体是简述该篇画论文献的版本情况，该篇在画论史上的地位和意义，或择要略述 20 世纪以来有关的研究，还有对选文主旨的概括等，据实际情况各有侧重而不求一律。其中有可以讨论的问题随文加以讨论，有应予提示的问题也随时加以提示。这些论述不仅意在引导读者概括地掌握选文的理论内容和价值，同时也意在引导读者大致了解相关的研讨，故所提的有关论著，一般都随文夹注论文出处、论著出版者及出版时间，以及引文所在页码等（重复提及者则不反复夹注），以便读者循此线索查阅覆按引文。书末另列主要参考书目，所列为本书较多参考了的文献书籍和当代论著，以便有兴趣

的读者可据以扩展阅读。

书的正文之后附录拙撰论文两篇，都与古代画论研究有关。

《赵孟頫自题〈秀石疏林图卷〉绝句的讹传与误解》一文，原载《美术的地缘性——第二届全国高等艺术院校美术史学教育年会论文集》（重庆出版社 2010 年版），算是为正文补充了元代画论一篇。文章的开头一段简述自己从学的经历和治学的志趣，随想所及，也不妨算是自己的一个学术小传，可以使读者对作者有关画论这类研究的由来有所了解。而且此篇所论画学研究存在的学风问题，也是想提醒同道和学生们在今后的研究中宜加注意尽可能避免。

《画而称"写"的语义疏证》一文，疏讲画学一个常用语的语义，也是画论研究的一个话题，是我 2010 年 9 月在上海大学美术学院参加第四届全国高等院校美术史学年会的大会发言论文。文章约 2 万字，会后上海大学美术学院出版论文集时希望压缩字数，因而删减了一半，那样也就不能充分地表达好所欲阐述的问题了。故借此书的出版机会，全文附录于书尾，以求教于同道。

本书是 2010 年秋天与上海人民美术出版社约定选题，出版社的设想本来只是编著一部适合本科教学的中国画论选注读本。而我希望我做的这部画论注释能够比此前的画论注释类著作有显著的推进，尽我之力解决我所能解决的古代画论阅读理解的难点，真正有益于研读画论的学生和朋友们。为了这样的目标，注释中许多问题都需耐心查阅文献，才能给出确切的解释，有时半天甚至是一天才写成一条注释，这样也就未能如约在一年内完成，而是一再要求延期，整整延期一年，到今年岁末才终于完成书稿。上海人民美术出版社社长李新先生审阅我的书稿，认为注释和论述的详细已超出大学本科教材读本的性质，他建议将此稿进一步修订作为专著出版；另以此稿为依据，简化注释和导读文字，仍编订一部适合作为教材的读本。我非常

感谢李新社长的这一修改建议，并随即按照要求简化出一部《中国画论名篇读本》，作为教科书；又修订本书，定名为《中国画论名篇通释》。"通释"即疏通解释之义。清人浦起龙著有《〈史通〉通释》，是我很爱读的书。拙著费心处即在力求对画论选篇的疏通解释，故也为拙著取名"通释"。如此则我选释的这 20 余篇古代画论诗文遂一化为二，做成了两部书。

在此有必要特地说明的是，拙撰这两部书由于注释和论述的详略不同，确实也就成为性质不尽相同的两部书。《中国画论名篇读本》主要面对专业学生和其他对画论有兴趣的初学者，注释文字简明，《导读》也避免繁细的学术问题；《中国画论名篇通释》则以尽可能详细的注释和重要学术问题的论述，使之在古代画论的研究和阐释方面显示学术上的推进。因此，阅读了《中国画论名篇读本》的初学者，如果有兴趣深入一些理解这些画论名篇，更具体了解相关研究情况，即需再阅读《中国画论名篇通释》。而画论和美术史研究的同行朋友们，则可以径直取阅《中国画论名篇通释》，一步到位地审看笔者所给出的注释与论述。当然本书的注释和论述，限于本人的学识水平，也难免会有不妥之处。诚望同行友人和有兴趣的读者能惠予指正。疑义相与析，共求真理，正是研究学问的人生乐趣！

书稿完成之际，特别要感谢给我提供古籍版本的毕斐教授和罗琳先生！感谢热情关怀和具体指导我的这项著述工作的李新社长！感谢认真负责编务的责任编辑黄淳先生，以及其他为此书的出版分担了各项工作的朋友们！

倪志云

2012 年 12 月 28 日谨序

2014 年 2 月 28 日校订

修订说明

这本拙著《中国画论名篇通释》，2015 年由上海人民美术出版社出版后，得到古代美术史论研究诸多同行的认可，清华大学美术学院陈池瑜教授还特地撰文《中国画论研究的新收获——倪志云教授〈中国画论名篇通释〉简评》，称许拙著"对于古代画论研究有推进作用和特定的学术价值，并适合专业研究者和中国画及理论爱好者与青年学生认真阅读"。有些高校中国画论课程推荐本书为教材或参考书。笔者为此甚感欣慰。

2021 年下半年，拙著的责任编辑、上海人民美术出版社黄淳先生联系我，希望我将此书加以修订，出版社拟出版修订本以应社会需求，这无疑是令笔者愈感鼓舞的事情。而拙著自出版后，笔者对于其中内容，也多有进一步的思考研寻，有些认识观点更是有较大的改变。出版社给予出版修订本的机会，对于著者来说实在是十分珍贵。与黄淳先生约定之后，笔者随即着手加以修订。

拙著的内容在初版的《序》中有具体陈述，此次修订仍以初版所选 27 篇论画诗文为主体，因此，也还保留初版《序》置于书首。具体修订的情况，则在此说明。

首先是初版所选 27 篇论画诗文，仍然是这部修订本的主体内容。但也有一处修改，即谢赫《古今画品》，初版是包括画家品评的全文的，修订本保留其《序》文，删除了画家品评。这样删存，是因为本书选录其他 26 篇都是文章或诗篇，唯独谢赫《古今画品》虽然字数仅一千多，却是一整部书，与其他选篇在性质上既不一致，又因此原版中也唯独此篇的注释最多，达 116 条。而上百条的注释，其实是围绕所品评的 20 多位画家的。这些画家注释所具有的资料价值当然也很重要，但《古今画品》最重要的理论贡献还是其《序》中说到的"六法"。另外，笔者后来完成的一部《六朝画论考释》（齐鲁书社 2020 年出版），包含了这本《中国画论名篇通释》所选六朝诸家画论，增加了王微《叙画》，添补了姚最《续画品》的画家品评。因此，谢赫《古今画品》和姚最《续画品》完整内容的注释可参阅拙著《六朝画论考释》。这本《中

国画论名篇通释》修订本就仅录谢赫《古今画品序》，以使之符合全书的选篇原则。

笔者在撰著《六朝画论考释》的过程中，对于顾恺之的家世、姚最的生平事迹等问题，都有新考论，有不同于《中国画论名篇通释》初版中所表述的观点。这次《中国画论名篇通释》借修订的机会，也就修改旧观点，采用了新考论。选篇的底本和校本也有所变改。注释的修订，原版生僻字、多音字括注直音字和拼音，现改为只注拼音。注文有些补充引证的文字，有些略加修改，又尽可能删除了原注文中一些对于先前注家不同解释的指误和商榷。

原版附录的第一篇《赵孟頫自题〈秀石疏林图卷〉绝句的讹传与误解》一文，自己后来感觉不免为小题大做，其实没有必要，这次就删除了。原版附录的第二篇《画而称"写"的语义疏证》一文，后入选"第二届中国美术奖·理论评论奖"（中华人民共和国文化部，中国文学艺术界联合，中国美术家协会，2014–11）。这次改为附录的第一篇。另外，本书增加了《顾况题画诗〈稽山道芬上人画山水歌〉的异文辨证——兼论此诗的画论意义》（原载《北方美术》2014 年第 4 期）一文为附录的第二篇。

拙著修订的情况大致如此。

前面说到清华美院陈池瑜教授曾撰文评价拙著。笔者在从山东大学文学院调到四川美术学院之后，因美术史论学术活动才与陈池瑜教授相识，十多年的学术交往，陈教授给予我很多支持帮助。陈教授待后进同行的包容和支持的热情赤诚，令人感动奋发。在此特向陈教授表示最诚挚的谢意。

感谢上海人民美术出版社惠予出版拙著修订本。

感谢黄淳先生，以及为此修订本的出版分担各项工作的朋友们。

<div align="right">

倪志云

2022 年 2 月 28 日

</div>

目 录

目 录

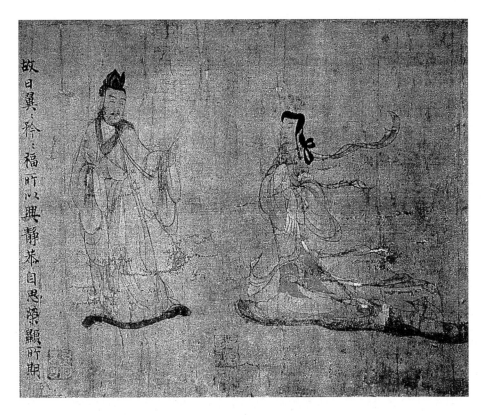

东晋　顾恺之《女史箴图卷》（唐代摹本　局部）

原画卷为绢本设色，纵 24.8 厘米，横 348.2 厘米。现藏英国伦敦不列颠博物馆。此画卷是据西晋张华《女史箴》一文的内容绘制，描绘古代宫廷妇女的节义行为，卷尾署有"顾恺之画"四字。现代学者多数认为此画是一件唐代摹本，是传为顾恺之的几件作品中最接近顾画风格的一件。

顾恺之《论画》

一、顾恺之生平简述

顾恺之（约公元 344—405 年，或约公元 345—406 年），字长康，小名虎头。东晋晋陵郡无锡县（今江苏省无锡市）人。唐初编纂的《晋书·文苑传》列有《顾恺之传》，而《晋书》此传是依据东晋南朝以来如刘义庆《世说新语》等载籍中散见的关于顾恺之的记载撰写的。顾恺之的父亲顾悦之，官至尚书左丞。他本人先后为大司马桓温和荆州刺史殷仲堪的参军，后官至散骑常侍。但顾恺之并不以政事上有什么成就出名，而是以博学有才、性情痴黠参半、善言辞、工诗赋，尤其是擅长绘画著名，因此他的传记列于《晋书·文苑传》中。自先秦至秦汉，绘画本是工匠之事。而顾恺之的时代，则是士人将绘画视为一项高雅的艺术，故也乐于倾注其精力并以之表现才情的"士人画"（也即文人画）史的开端。顾恺之正是这文人画史开端期的一大名画家。

顾恺之的绘画成就，《世说新语·巧艺》篇记当时的显要人物谢安推重说："顾长康画，有苍生来所无。"南朝的画论家谢赫著《古今画品》，则认为顾恺之画得很认真，但并不能算是同时代画家的最高水平，他的实际成就与他的巨大声望是不相符合的。后来有评论家认为谢赫的品评是对顾恺之的贬抑，但唐朝张彦远著《历

代名画记》，也赞同谢赫的评价。见于历代著录的顾恺之的绘画作品都已不传，今传为顾恺之的几件画作，《女史箴图卷》藏于英国伦敦不列颠博物馆，有人认为是真迹，有人认为是唐或宋代的摹本；《列女仁智图卷》藏北京故宫博物院；又《洛神赋图卷》，北京故宫博物院、辽宁省博物馆和美国弗利尔美术馆各藏有一卷，一般都认为是后代摹本。更有人认为这三种古卷轴画被认为是顾恺之的作品或其作品的摹本，都只是明代一些收藏家并无确证的嫁名于顾恺之而已。

然而，即使顾恺之的画作真迹已不可复睹，我们却还能读到他的论画文字，即唐张彦远《历代名画记》录存的《论画》及《画云台山记》两篇文章。顾恺之的论画文章是中国画论史上最早由画家写出的专论绘画的篇章，故可以说是中国画论自觉的标志。顾恺之提出的"传神"论等理论观念，比他的有争议的绘画造诣对中国绘画史的影响，要巨大和深远得多。

二、《论画》详注

本篇录自明嘉靖刊本《历代名画记》卷五，以明毛晋辑《津逮秘书》本及清张海鹏辑《学津讨原》本校。版本异文，择善而从，一般不出校记；须辨正的异文，在注文中辨析。

论　画[1]

凡画，人最难，次山水，次狗马[2]。台榭一定器耳，难成而易好，不待迁想妙得也，此以巧历，不能差其品也[3]。

《小列女》[4]：面如○，恨刻削为容仪，不尽生气。又插置大夫支体，不以自然[5]。然服章与众物既甚奇，作女子尤丽，衣髻俯仰中，一点一画，皆相与成其艳姿。且尊卑贵贱之形，觉然易了，难可远过之也[6]。

《周本记》[7]：重叠弥纶，有骨法，然人形不如《小列女》也[8]。

《伏羲神农》[9]：虽不似今世人，有奇骨而兼美好，神属冥芒，居然有得一之想[10]。

《汉本记》[11]：李王首也[12]。有天骨而少细美[13]。至于龙颜一像，超豁高雄，

览之若面也¹⁴。

《孙武》¹⁵：大荀首也¹⁶，骨趣甚奇¹⁷。二婕以怜美之体，有惊据之则，若以临见妙裁¹⁸。寻其置陈布势，是达画之变也¹⁹。

《醉客》²⁰：作人形骨成，而制衣服慢之，亦以助醉神耳²¹。多有骨，俱然蔺生变趣，佳作者矣²²。

《穣苴》²³：类《孙武》而不如²⁴。

《壮士》：有奔胜大势，恨不尽激扬之态²⁵。

《列士》²⁶：有骨，俱然蔺生²⁷。恨急烈不似英贤之慨，以求古人，未之见也²⁸。然秦王之对荆卿，及复大闲²⁹。凡此类，虽美而不尽善也³⁰。

《三马》³¹：隽骨天奇，其腾罩如蹑虚空，于马势尽善也³²。

《东王公》³³：如小吴神灵，居然为神灵之器，不似世中生人也³⁴。

《七佛》及《夏殷》与《大列女》二³⁵：皆卫协手，伟而有情势³⁶。

《北风诗》³⁷：亦卫手。巧密于精思，名作³⁸。然未离南中。南中像兴，即形布施之象，转不可同年而语矣³⁹。美丽之形，尺寸之制，阴阳之数，纤妙之迹，世所并贵⁴⁰。神仪在心而手称其目者，玄赏则不待喻⁴¹。不然，真绝夫人心之达，不可或以众论⁴²。执偏见以拟过者，亦必贵观于明识⁴³。夫学详此，思过半矣⁴⁴。

《清游池》⁴⁵：不见金镐，作山形势者。见龙虎杂兽，虽不极体以为举势，变动多方⁴⁶。

《七贤》⁴⁷：唯嵇生一像欲佳。其余虽不妙合，以比前诸《竹林》之画，莫能及者⁴⁸。

《嵇轻车诗》⁴⁹：作啸人，似人啸，然容悴不似中散⁵⁰。处置意事既佳，又林木雍容调畅，亦有天趣⁵¹。

《陈太丘二方》⁵²：太丘夷素似古贤，二方为尔耳⁵³。

《嵇兴》：如其人⁵⁴。

《临深履薄》⁵⁵：兢战之形，异佳有裁⁵⁶。自《七贤》以来，并戴手也⁵⁷。

凡将摹者，皆当先寻此要，而后次以即事⁵⁸。

凡吾所造诸画，素幅皆广二尺三寸。其素丝邪者不可用，久而还正，则仪容失⁵⁹。以素摹素，当正掩二素，任其自正而下镇，使莫动其正⁶⁰。

笔在前运，而眼向前视者，则新画近我矣，可常使眼临笔止。隔纸素一重，则

所摹之本远我耳，则一摹蹉，积蹉弥小矣。可令新迹掩本迹，而防其近内[61]。

（防内）若轻物宜利其笔，重宜陈其迹，各以全其想[62]。譬如画山，迹利则想动，伤其所以嶷。用笔或好婉，则于折楞不隽。或多曲取，则于婉者增折[63]。不兼之累，难以言悉，轮扁而已矣[64]。

写自颈以上，宁迟而不隽，不使远而有失[65]。其于诸像，则像各异迹，皆令新迹弥旧本。若长短、刚软、深浅、广狭，与点睛之节——上下、大小、醲薄，有一毫小失，则神气与之俱变矣[66]。

竹木土，可令墨彩色轻，而松竹叶醲也[67]。

凡胶清及彩色，不可进素之上下也[68]。若良画黄满素者，宁当开际耳，犹于幅之两边各不至三分[69]。

人有长短，今既定远近以瞩其对，则不可改易阔促、错置高下也[70]。凡生人亡有手揖眼视，而前亡所对者。以形写神而空其实对，荃生之用乖，传神之趋失矣[71]。空其实对则大失，对而不正则小失，不可不察也[72]。一像之明昧，不若悟对之通神也[73]。

【注 释】

1 论画

现代学者对于《历代名画记》所录存顾恺之画论的《论画》与《魏晋胜流画赞》两篇一直有疑惑和争论，主要的是有人认为两文题目互倒了，有人不赞成题目互倒说，但也说不清何以《魏晋胜流画赞》总有些文不对题。其实这所谓两篇文字原是《论画》一文，《魏晋胜流画赞》的题目应是后来传写翻刻中妄加的。这篇文章的结构是先对22幅画卷的优劣和特点加以简要的评论，是为摹画者做的要点提示，然后讲述摹画应注意的问题。所以张彦远在《历代名画记》之《顾恺之传》中说："又有《论画》一篇，皆模写要法。"（详见本篇"顾恺之及其画论研究存在的问题"中的论述）本书即按这一看法，注释了《论画》全文。

2 凡画，人最难，次山水，次狗马。

这几句是概论画不同类别对象的难易次第。画不同对象的难易问题，在顾恺之之前早已有"画鬼魅易，画犬马难"的说法见于文献记载。如先秦《韩非子·外储说左上》说："客有为齐王画者，齐王问曰：画孰最难者？曰：犬马最难。孰易者？曰：鬼魅最易。夫犬马，人所知也。旦暮罄于前，不可类之，故难。鬼魅，无形者，不罄于前，故易之也。"汉《淮南子·氾论训》说："今夫画工好画鬼魅而憎图狗马者，何也？鬼魅不出世，而狗马可日见也。"前人的观点是日常可见为人们所熟悉的对象难画，而想象中的对象无真形可以核实因而易画。顾恺之这里所论都是日常可见的对象，他认为人物是最难画的，其次是山水，再其次是狗马等动物。人物画具有最悠久的传统，至顾恺之的时代，人物画仍是绘画最主要的门类。《世说新语·巧艺》篇中有一条说："顾长康画人，或数年不点目精。人问其故，顾曰：'四体妍蚩，本无关于妙处；传神写照，正在阿堵中。'"顾恺之是中国绘画史上画人物而最先提出并十分强调"传神"的画家，画人而追求传神，在他看来是最难的。东晋时期，山水画已经出现，顾恺之即有一篇《画云台山记》的山水画构思文字流传下来。山水风景对于六朝画家来说是新题材，又是大景观，他们在尝试如何画它。他们画山水都想到要表现山水之势，甚至也追求表现山水之神。所以，山水画也是比较难画的。狗马禽兽类动物画几乎与人物画一样有最久远的历史，因此画家们很熟悉狗马禽兽的画法，它比要表现内心精神的人物画和要呈现巨大景观气势的山水画，都相对要容易。

3 台榭一定器耳，难成而易好，不待迁想妙得也，此以巧历，不能差其品也。

台榭：台是高而上平的建筑物，榭是建在高台上的木屋。台榭多为游观之所，这里借以泛指建筑物。一定器耳：用后来唐朝张彦远《历代名画记·论画六法》里的话来解释，即台阁等是"无生动之可拟，无气韵之可侔"的人造实用物。迁想：迁：迁移，变化。想：这里是指绘画的构思、想象。"迁想"等于"运思"，包含观察

对象和发挥想象加以构思等多层意思。早于顾恺之的西晋陆机的《文赋》，晚于顾恺之的南朝刘勰的《文心雕龙·神思》篇，都讲到文学创作的运思想象。顾恺之就绘画而谈运思想象，也是这一时期文艺理论探索的一方面的贡献。妙得：即得其妙，也即得其神。《易·说卦》说："神也者，妙万物而为言者也。"与顾恺之同时代的庐山高僧慧远据此而论"神"说："夫神者何邪？精极而为灵者也。精极则非卦象之所图，故圣人以妙物为言。"（《沙门不敬王者论·形尽神不灭五》）当然慧远所讲"形尽神不灭"，已非《易传》原意。顾恺之论画，也不必尽同于慧远的哲思。所以，迁想妙得，就是通过运思想象，能够传神地表现对象。巧历：本指善巧于算法与历象的人。《庄子·齐物论》说："一与言为二，二与一为三。自此以往，巧历不能得，而况其凡乎？"顾恺之这里说"此以巧历"，是指建筑物题材的界画是运用计算和使用界笔直尺画出的。差（cī）：分别等级，依次排列。这几句是说：台榭一类建筑物，是没有内在神韵的人造实用物而已，画起来比较麻烦（要凭借界笔直尺），而画成后看上去都蛮好。但这是要靠精细的计算和借助界笔直尺等工具画出的，所以不能将这类画与上述三类相提并论来排列它的等级。

4《小列女》

画名。列女，有二义。其一，"列"通"烈"，列女，犹烈女，谓重义轻生、有节操的女子。如《战国策·韩策二》："非独（聂）政之能，乃其姊者，亦列女也。"其二，列女，即众女子。如《汉书》卷三十六《刘向传》说："向睹俗弥奢淫，而赵、卫之属起微贱，逾礼制。向以为王教由内及外，自近者始。故采取《诗》《书》所载贤妃贞妇，兴国显家可法则，及孽嬖乱亡者，序次为《列女传》，凡八篇，以戒天子。"可知刘向《列女传》所述，既有兴国显家的贤妃贞妇，也有孽嬖乱亡的无道女子。因此其书名的"列女"已不是"烈女"，而是众女子的意思。《后汉书·皇后纪下·顺烈梁皇后》："常以列女图画置于左右，以自监戒。"李贤注："刘向

撰《列女传》八篇，图画其象。"汉魏以下画家常画《列女图》，大致都是依据刘向的《列女传》，所画并不都是贤妃贞妇，也画乱女妒妇，正如曹植《画赞》所谓："见淫夫妒妇，莫不侧目；见令妃顺后，莫不嘉贵。"列女图有的叫《小列女》，有的叫《大列女》，俞剑华《中国画论选读》说："并不是列女有大小，而是所画的篇幅有大小。"米芾《画史》说顾恺之《列女图》，皆三寸余人物；今藏北京故宫博物院的宋人摹顾恺之《列女图》，人物高五六寸。则前者或即《小列女》，后者或即《大列女》。《历代名画记》记后汉蔡邕画有《小列女图》，晋明帝司马绍有《列女》《史记·列女图》，荀勖有《大列女图》《小列女图》，卫协有《史记列女图》，又有《小列女》，王廙有《列女仁智图》等。顾恺之本文所论这幅《小列女》，没说作者是谁。俞剑华《中国画论选读》和马采《顾恺之〈论画〉笺注》，都根据这幅画摆在评论的第一幅而推测可能是蔡邕的画。

5 面如〇，恨刻削为容仪，不尽生气。又插置大夫支体，不以自然。

面如〇恨刻削为容仪不尽生气：这段文字多数注本断句为"面如恨，刻削为容仪，不尽生气。"朱良志《中国美学名著导读》（北京大学出版社 2004 年版）标点为："面如〇，恨刻削为容仪，不尽生气。"注释说："联系下文之《壮士》条、《列士》条，'恨'应为遗憾意，'面如'后漏植一字。"其说可从。这几句连后两句"又插置大夫支体，不以自然"是说：面目如〇，遗憾的是容貌画得太雕琢，不能很好地表现出她的生气。又安插着男子般的肢体，看上去不自然。

6 然服章与众物既甚奇，作女子尤丽，衣髻俯仰中，一点一画，皆相与成其艳姿。且尊卑贵贱之形，觉然易了，难可远过之也。

服章：区别贵贱的服饰。这几句是说：然而她的服装和各种佩饰既都很珍奇，描绘她的女性形象又尤为美丽，衣服和发髻很好地表现出她的俯仰动态，一点一画都配合着构成她的艳丽之姿。而且人物的尊卑贵贱的形象，也能一目了然。别的画很难

超过这幅画的水平。

7《周本记》

画名。"记"或同"纪"。《史记》卷四为《周本纪》，记周族和周朝兴亡的历史，写到的人物很多。这幅画所画或即《史记·周本纪》内容，作者不详。

8 重叠弥纶，有骨法，然人形不如《小列女》也。

弥纶：《易·系辞上》："《易》与天地准，故能弥纶天地之道。"弥纶是普遍包络的意思。后面说此画人形不如《小列女》，则所画应是某个人物形象。重叠弥纶，就应是此人物的衣服用了重叠包络的线条来画。骨法：指人的骨相特征。《文选·宋玉〈神女赋〉》："骨法多奇，应君之相。"《史记·淮阴侯列传》："韩信曰：'先生相人何如？'（蒯通）对曰：'贵贱在于骨法，忧喜在于容色，成败在于决断。'"这几句是说：这幅画人物的衣服线条重叠包络，能透过衣纹大致表现出人物的骨相。但人的形象画得不如《小列女》那么好。

9《伏羲神农》

画名。伏羲：中国古代传说中的三皇（伏羲、神农、黄帝）之一。相传他始画八卦，又教民渔猎。神农：中国古代传说中的三皇之一。相传他始教民为耒耜、务农业，故称神农氏。这幅画作者不详。

10 虽不似今世人，有奇骨而兼美好，神属冥芒，居然有得一之想。

奇骨：非凡的骨相。神：神情。属（zhǔ）：注目，专注。"属"字的这个义项，后来用"瞩"字。冥芒：同冥茫，深远苍茫。居然：俨然，形容很像。得一：得道。《老子》第三十九章："昔之得一者：天得一以清，地得一以宁，神得一以灵，谷得一以盈，万物得一以生，侯王得一以为天下贞。"这几句是说：这幅画上的伏羲和神农，虽然不像当代人（因为伏羲、神农是传说中已被神化的远古人物，将他们

画得不像当代人，正是想表现这一历史感），但画得骨相非凡，形象也很美好，还表现出注目深远的神情，很像有得道的思索的样子。

11《汉本记》

画名。"记"或同"纪"。《史记》与两《汉书》都没有《汉本纪》，而是每个皇帝一篇本纪，如《高祖本纪》《孝文本纪》《孝武本纪》等。这幅画可能是把汉朝的每个皇帝的画像合成一卷，像唐朝阎立本画的《历代帝王图》一样，所以名《汉本记》。

12 李王首也。

"李王"，有的版本作"季王"，有的注释者因而推测可能是指汉高祖刘邦，因为他字季，所以称他"季王"。因为他是汉代第一个皇帝，所以画卷以他居首。这样说很牵强，因为文献并没有刘邦又被称为"季王"的记载。有的注释者则认为"季王"是指末世君王，这里是指汉献帝刘协。但画汉帝王群像，第一幅画汉末的献帝也不合常理。俞剑华《中国画论选读》认为若以下文"卫手""戴手"的例子，这里应是"季王手"，即季王的手笔的意思。但魏晋时代又找不出姓季或姓李的画家。有的又推测这个"季王"似指西晋末东晋初的书画家王廙，"季"是兄弟排行靠后的意思。但"季"在排行中实是指最小者。《晋书·王廙传》附有其弟王彬传，王廙不是兄弟中最小的。所以这个猜想也难成立。俞剑华说"首"可能是"手"的同音讹误，这句是说这幅画是谁画的。这样理解是合理的。至于历史上找不出叫"李王"或"季王"的画家，可能是这里画家的姓名传写有误。张彦远在《历代名画记》中已说顾恺之的论画文章"自古相传脱错，未得妙本勘校"，这里即应是相传脱错的一例，所以不必勉强解释。

13 有天骨而少细美。

天骨：相术谓天庭有奇骨者必为杰出人物。也指天性，天生的气质、气度。《文选·袁

宏〈三国名臣序赞〉》："邈哉崔生,体正心直,天骨疏朗,墙宇高嶷。"李周翰注："天性疏通而明朗,若墙宇高,不可窥见其内也。"这句是对《汉本记》所画所有汉皇帝像的总体评价,认为他们都被画得很有帝王的骨相气度,但细部的描绘却嫌不够。

14 至于龙颜一像,超豁高雄,览之若面也。

龙颜:指汉高祖刘邦。《史记·高祖本纪》:"高祖为人,隆准而龙颜。"超豁:非常豁达。高雄:高大雄伟。这几句是说:至于汉高祖刘邦一像,却能表现出他的非常豁达而高大雄伟的气度风神,令人看画就像面对真人一样。

15《孙武》

画名。孙武是春秋时齐人,作《兵法》13篇,为中国古代兵法的经典著作。吴王阖庐用为将,破楚,威齐晋,显名诸侯。从下文的描述评价,可知这幅画画的是孙武用吴王宫女演示练兵的故事场面。

16 大荀首也,

俞剑华认为"首"是"手"之讹。大荀是荀勖,字公曾,颍川颍阴人。多才艺,善书画。在晋官至尚书令,卒谥成。他的儿子荀藩也曾官尚书令,亦谥曰成。父子同官同谥,故以大小来分别。以王羲之、献之父子有大王、小王之称参证,此说或可取。《历代名画记》记荀勖画有《大列女图》《小列女图》。这句是说:《孙武》这幅画是荀勖的手笔。

17 骨趣甚奇。

骨趣:骨相(相貌)和风致气派。这句是说:画上的孙武相貌和气派都很不同寻常。

18 二婕以怜美之体,有惊据之则,若以临见妙裁。

二婕:指吴王阖庐的两个宠姬。《史记·孙子吴起列传》:"孙子武者,齐人也。

以兵法见于吴王阖庐。阖庐曰：'子之十三篇，吾观之矣，可以小试勒兵乎？'对曰：'可。'阖庐曰：'可试以妇人乎？'曰：'可。'于是许之，出宫中美女，得百八十人。孙子分为二队，以王之宠姬二人各为队长，皆令持戟。令之曰：'汝知而心与左右手背乎？'夫人曰：'知之。'孙子曰：'前，则视心；左，视左手；右，视右手；后，即视背。'夫人曰：'诺。'约束既布，乃设鈇钺，即三令五申之。于是鼓之右，妇人大笑。孙子曰：'约束不明，申令不熟，将之罪也。'复三令五申而鼓之左，妇人复大笑。孙子曰：'约束不明，申令不熟，将之罪也；既已明而不如法者，吏士之罪也。'乃欲斩左右队长。吴王从台上观，见且斩爱姬，大骇。趣使使下令曰：'寡人已知将军能用兵矣。寡人非此二姬，食不甘味，愿勿斩也。'孙子曰：'臣既已受命为将，将在军，君命有所不受。'遂斩队长二人以徇。用其次为队长，于是复鼓之。妇人左右前后跪起皆中规矩绳墨，无敢出声。……于是阖庐知孙子能用兵，卒以为将。西破强楚，入郢，北威齐晋，显名诸侯，孙子与有力也。"怜美：娇美。惊据：据通遽，惊据即惊遽，惊慌焦急。则：犹形迹。临见妙裁：亲临现场所见，加以巧妙地取舍（描绘）。这几句是说：画中吴王阖庐的两个宠姬，以娇美的身体，表现出惊慌焦急的样子，好像画家是亲临孙子指挥吴王宫中美女演示练兵的现场目睹了二姬被斩，并将二姬惊慌恐惧的样子很巧妙地画了出来。

19 寻其置陈布势，是达画之变也。

寻：考索，探求。置陈布势：陈（zhèn）：同"阵"。这两句是说：仔细观察这幅画表现孙子演示练兵布置阵势的构图，是达到了善于画法的变化的高水平的。

20《醉客》

画名。《历代名画记》记卫协有《醉客图》。但这里没有记录这幅画的作者。

21 作人形骨成，而制衣服慢之，亦以助醉神耳。

形骨：犹形骸，人的躯体，容貌。《世说新语·贤媛》记王浑妻钟氏察兵家子有"观其形骨，必不寿"语。慢：通"墁"，涂抹。《庄子·徐无鬼》："郢人垩慢其鼻端若蝇翼，使匠石斫之。"陆德明《经典释文》："慢，本亦作漫。李云：犹涂也。"这几句是说：画中醉客是先画好人的容貌躯体，再用涂抹的画法画衣服，也是为了更好地表现醉酒的神态。

22 多有骨，俱然蔺生变趣，佳作者矣。

这几句已见标点本多断作："多有骨俱，然蔺生变趣，佳作者矣。"下文《列士》一则也多断作："有骨俱，然蔺生恨急烈不似英贤之慨。"两处第一个标点实破句失读，"骨俱"不成词。一种观点推想"骨俱"是"骨法"之误写，是因"法"与"俱"字的草书相似而致误。但这幅画不是画蔺相如，故若依此说，则下句"然蔺生"云云又不可解。唯潘天寿著《顾恺之》（上海人民美术出版社 1979 年版）断句为："多有骨，俱然蔺生变趣，佳作者矣。"《列士》一则也应断句为："有骨，俱然蔺生。"乃不误。多有骨：这里的"骨"是指人的骨相或气质。两汉魏晋时常有"有……骨"的说法，如《汉书·翟方进传》："小史有封侯骨。"《晋书·桓温传》："此儿有奇骨。"《世说新语·赏誉》记："王右军目陈玄伯垒块有正骨。"本文前节也有"有奇骨""有天骨"等句。俱然：依字面即可解为"全然"；或者"俱"为"居"同音误字，原作"居然"。如前《伏羲神农》一则有"居然有得一之想"句。蔺生：蔺相如，战国时赵国人。据《史记·廉颇蔺相如列传》，蔺相如因奉使秦国完璧归赵，赵惠文王拜相如为上大夫。又从赵王与秦昭王会于渑池。秦王倚其强势，借饮酒酣，迫使赵王奏瑟，秦御史记录道："某年月日，秦王与赵王会饮，令赵王鼓瑟。"蔺相如亦假酒意，并以死相逼，迫使秦王不得不一击缶。相如回头召赵御史记录道："某年月日，秦王为赵王击缶。"秦之群臣说："请以赵十五城为秦王

寿。"蔺相如也说:"请以秦之咸阳为赵王寿。"一直到酒宴结束,秦王终不能加胜于赵。蔺相如勇敢地维护了处于弱势的赵国的尊严。归国后,赵王以相如功大,拜为上卿。这几句是说:(《醉客》一画)很有气质,很像蔺相如形象稍加变化的风致,是一幅好画啊!

23《穰苴》
画名。穰苴(ráng jū):即司马穰苴,姓田,也称田穰苴。春秋时齐国人。《史记》有《司马穰苴列传》。齐景公时,晋国、燕国侵犯齐国。晏婴推荐穰苴,齐景公用为将军以抵御晋、燕的入侵。穰苴约束齐军,斩迟到的监军庄贾,非常善待士卒。齐军士气奋勇,吓退晋军,击退燕军,收复失地而归,齐景公尊穰苴为大司马。战国时,齐威王使大夫整理古司马兵法,把穰苴的兵法附在其中,称为《司马穰苴兵法》。

24 类《孙武》而不如。
这句是说:穰苴的画像类似《孙武》,而不如《孙武》画得好。

25《壮士》:有奔胜大势,恨不尽激扬之态。
《壮士》:画名。壮士:勇士。《战国策·燕策三》:"(荆轲)为歌曰:'风萧萧兮易水寒,壮士一去兮不复还。'"奔胜:其他晚出本有改作"奔腾"的,今注家多从之。然"奔腾"通常是谓马等动物的飞奔疾驰。"奔胜"虽他处未见,仅见此文,却非不可成词。此写壮士,谓其有一往必胜的气势。其义比单写壮士有"奔腾"大势仍较胜。恨:遗憾。激扬:激动振奋。末句是说:但遗憾没有充分表现出壮士的激动振奋的状态。

26《列士》
画名。列士:画上所画之"士"不止一人,故称"列士"。看下文知此画所画为蔺相如使秦和荆轲刺秦王故事。

27 有骨，俱然蔺生。

画中其一为蔺相如，画得很有气质，全然是蔺生的样子。蔺相如故事见前注22。

28 恨急烈不似英贤之慨，以求古人，未之见也。

急烈：猛烈，剧烈。英贤：德才杰出的人。慨：愤激貌，激昂慷慨貌。这几句是说：遗憾的是画中蔺生画得太急烈，不像德才杰出者慷慨激昂时的样子。在古代英贤的人中，是没有这样急烈之人的。

29 然秦王之对荆卿，及复大闲。

秦王之对荆卿：指荆轲刺秦王故事情节。《战国策·燕策三》和《史记·刺客列传》都记载了荆轲刺秦王事迹。及复大闲：日本冈村繁注曰："中村茂夫说：'及可能是乃之误字'，这是很卓越的见解。'乃复（相反）'这个副词，从六朝开始被经常使用。此处，'复'是'乃'字的附加字。"（《冈村繁全集》第六卷，《历代名画记译注》，上海古籍出版社2002年版，第280页）即此句应是"乃复大闲"，则文义通顺。这两句是说：然而秦王之面对荆轲的行刺（本来很惊慌），这画中秦王反而很安闲的样子（即画得不符合故事紧张的情节）。

30 凡此类，虽美而不尽善也。

美而不尽善：《论语·八佾》："子谓《韶》，尽美矣，又尽善也。谓《武》，尽美矣，未尽善也。"这两句是说：凡如上所评（蔺生和秦王之对荆轲）这类画，虽然画得还好，却又不是十分完美。

31《三马》

画名。《历代名画记》记史道硕有《三马图》《八骏图》《马图》，谢稚有《三马伯乐图》等。

32 隽骨天奇，其腾罩如蹑虚空，于马势尽善也。

隽：通"俊"，"俊"又通"骏"。隽骨：犹骏骨，这里指画中骏马的骨相。天奇：天然奇特。腾罩：各本无异文，唯托名王绂的《书画传习录》作"腾踔"。俞剑华《中国画论类编》既定《书画传习录》是清人嵇承咸伪托王绂之名而纂撰，并谓其"文格特鄙，八股气息太重"。又在《中国画论选读》中注此"腾罩"，援引《书画传习录》作"踔"，谓："罩字系踔字之误。"伪托之书或有可采，但这里所引实不足取。而后来注家多沿俞剑华此注，皆未深考。其实"罩"字本有动词覆盖、超越等义，又《诗经·小雅·南有嘉鱼》："南有嘉鱼，烝然罩罩。"罩罩，形容鱼游貌。故"腾罩"组词，写马"如蹑虚空"之腾跃状，本自可解。蹑：踩，踏。这几句是说：画中的三匹骏马骨相天然奇特，它们腾跃的样子如踏虚空，对于马的姿势的描绘是十分完美的。

33《东王公》

画名。东王公：中国古代神话中的仙人名。也作"东皇公"。掌管男仙名籍。与西王母对称。《神异经·东荒经》："东荒山中有大石室，东王公居焉。长一丈，头发皓白，人形鸟面而虎尾，载一黑熊，左右顾望。"汉赵晔《吴越春秋·勾践阴谋外传》："立东郊以祭阳，名曰东皇公；立西郊以祭阴，名曰西王母。"《历代名画记》记晋明帝司马绍有《东王公西王母图》。

34 如小吴神灵，居然为神灵之器，不似世中生人也。

小吴：神名，未详何神。生人：凡人。这几句是说：《东王公》画像就像小吴神一样，俨然是神灵的样子，不像世上的凡人。

35《七佛》及《夏殷》与《大列女》二

列举画名。《历代名画记》卷五卫协传引顾恺之《论画》云："《七佛》与《大列

女》皆协之迹，伟而有情势。"则"及《夏殷》"或为衍文；或张彦远所述为节引，而原文实如此。《大列女》后的"二"字，今标点及注释者都从下读为"二皆卫协手传而有情势"。其实如《历代名画记》记晋明帝司马绍有"《毛诗图》二，《列女》二，《史记列女图》二，《杂鸟兽》五"，又顾恺之有"《木雁图》三"等例，这里也应从上读为"《大列女》二"为妥，即题名《大列女》的画有两幅。故这里所列举的画共有四幅。七佛：佛教语。谓释迦牟尼佛及其先出世的六佛。即过去劫中三佛毗婆尸、尸弃、毗舍浮及现在劫中四佛拘留孙、拘那含牟尼、迦叶佛和释迦牟尼。见《七佛经》、《法苑珠林》卷八。七佛是佛教艺术常见的题材，在敦煌莫高窟壁画和洛阳龙门石窟中还都能看到。大列女：见前注4。

36 皆卫协手，伟而有情势。

卫协：西晋画家。谢赫《古今画品》说"古画皆略，至协始精，颇为兼善，虽不备该形似，而妙有气韵，凌跨群雄，旷代绝笔。在第一品曹不兴下，张墨、荀勖上。"《历代名画记》卷五有传，首引《抱朴子》云："卫协、张墨，并为画圣。"俞剑华注释《历代名画记》注"二皆卫协手传而有情势"句，据《历代名画记》卷五卫协传引顾恺之《论画》作"皆协之迹，伟而有情势"。谓断句应为"二皆卫协手"，"传"乃"伟"之误，下文"亦卫手"，"并戴手"，可证。除"二"字不当连"皆"字读外，其说可从。这两句是就前所列举诸画说：都是卫协的手笔，气韵雄伟，而又有情势。

37《北风诗》

画名。《历代名画记》卷五卫协传引顾恺之《论画》作《毛诗北风图》，即根据《诗经·邶风·北风》篇所作的画。并说："此画短卷，八分题。元和初，宗人张惟素将来，余大父答以名马并绢二百匹。惟素后却索将货与韩侍郎愈之子昶，借与故相国邹平段公家，以模本归于昶。彦远会昌元年见段家本，后又于襄州从事见韩家本。"最后录存卫协画名，第一是《诗北风图》。实是一幅画而称名略异，张彦远特别记述

他得见过此画。《诗·邶风·北风》："北风其凉，雨雪其雱。惠而好我，携手同行。其虚其邪，既亟只且。/北风其喈，雨雪其霏。惠而好我，携手同归。其虚其邪，既亟只且。/莫赤匪狐，莫黑匪乌。惠而好我，携手同车。其虚其邪，既亟只且。"

38 亦卫手。巧密于精思，名作。

亦卫手：也是卫协的真迹。巧密于精思：《历代名画记》卫协传引作"巧密于情思"。
按《北风》诗"惠而好我，携手同行"云云，很抒情。"精思"或为"情思"之讹。
名作：著名的作品。

39 然未离南中。南中像兴，即形布施之象，转不可同年而语矣。

离：这里通"罹"，是遭遇的意思。南中：南方。这里是指晋室渡江即东晋而言。
南中像：俞剑华注释《历代名画记》及马采《顾恺之〈画论〉笺注》都提到白蕉疑
为佛画，其说可从。南朝宋时宗炳《明佛论》即说："而妙化（指佛教）实彰有晋，
而盛于江左也。"玄学随西晋的覆没而衰微，佛教在东晋很快地传播，佛画因而盛行。
布施：施舍，施惠于人。佛教传入中国后，以"布施"为梵文 Dana（檀那）的意译词，
后特指向僧道施舍财物或斋食。施舍僧人也称"供养"，那些信仰佛教、出资出力、
开窟造像的施主和捐助者被称为"供养人"。《历代名画记》之《顾恺之传》引《京
师寺记》说瓦官寺初置，僧众设会请人布施，顾恺之为画维摩诘壁画，得观者布施
百万钱。这里说"南中像兴，即形布施之象"，应是南方佛画兴盛以来，人物画就
都受到佛画形象的影响。这几句是说：（卫协）未至南方（东晋），东晋佛画盛行后，
人物画都不免有佛画的形迹，反而不可与（卫协这幅《北风诗》图）同年而语了。

40 美丽之形，尺寸之制，阴阳之数，纤妙之迹，世所并贵。

这几句是说：这幅画的人形之美，尺寸比例的合适，阴柔阳刚的合理，纤妙的线条，
是世人都能够欣赏的。

41 神仪在心而手称其目者，玄赏则不待喻。

神仪在心：神情仪表体现其内心。手称其目：手的动态与眼睛所视相配合得很好。这句与下文所说"凡生人亡有手揖眼视而前亡所对者，以形写神，而空其实对，荃生之用乖，传神之趋失矣"，可以参证。玄赏：对微妙旨趣的欣赏。喻：说明，言说。《庄子·天道》："语之所贵者意也，意有所随。意之所随者，不可以言传也。"又《秋水》："可以言论者，物之粗也；可以意致者，物之精也。"玄赏则不待喻，即可以意致而不可以言传。这两句是说：（画中人物）神情仪表体现出他们的内心，手的动作与其眼睛所视都很相称，对这些微妙之处的欣赏是不能也无需用语言说清楚的。

42 不然，真绝夫人心之达，不可或以众论。

人心之达：人心超出语言的领会能力。《文心雕龙·知音》："故心之照理，譬目之照形：目瞭则形无不分，心敏则理无不达。"或：通"惑"。这几句是说：不然的话，真否定了人心具有的语言所不能完全表达的心领神会的能力，所以不可被"世所并贵"的众论所迷惑。

43 执偏见以拟过者，亦必贵观于明识。

偏见：本谓片面的见解，这里是指不惑以众论的独到见解。拟：类似。过：过分，过头。贵观：重视。明识：指明识之士，有高明见识的人。这两句是说：坚持独到的见解就像是很偏执的，也必定会受到明识之士的重视。按："执偏见以拟过者，亦必贵观于明识"这两句，俞剑华《顾恺之研究资料》据"津逮秘书"本，前句作"执偏见以拟通者"，俞注这两句意为：有偏见的人，往往自以为正确，执一端的人，往往认为是全体。这种执偏见而自以为通达的人，也必须向有明白识见的人去学习，才可以把偏见逐渐改正。俞注显距原意较远。马采《顾恺之〈论画〉校释》注这两句为：有偏见的人，自以为是的人，必须通过"明识"而把它克服。理解上受到俞

31

剑华注释的影响，注文只是将俞注加以简洁化了而已。陈传席《六朝画论研究》对这两句的注释是：同时执偏见而自以为通晓明达的人，也必须向具有明智识见（明识）的人请教学习（贵观：贵是敬辞，如贵干等）。也还是受俞剑华注释的影响。执偏见而自以为是的人，一般就是指已无向他人请教学习的虚心人；而一旦肯向他人学习把偏见改正，他也就不再是执偏见而自以为是的人了。其实，"执偏见以拟过者，亦必贵观于明识"两句，是顾恺之的自矜语。"贵观"是重视的意思。"于"是介词，犹自、从。"亦必贵观于明识"是表达自信的预料语，是说也必定会受到来自明识之士的重视。《世说新语》记载有顾恺之博学有才气而好自矜尚的多则故事，其中《文学》篇的一则，可与此处两句参看：或问顾长康："君《筝赋》何如嵇康《琴赋》？"顾曰："不赏者，作后出相遗。深识者，亦以高奇见贵。"这是说，有人问顾恺之："你作的《筝赋》与嵇康的《琴赋》相比如何？"顾恺之回答道："不能赏识（辞赋）的人，会因为（我的《筝赋》）是后写出的而相轻视。能深切赏识（辞赋）的人，（我的《筝赋》）又必定会因写的高奇而被重视。"还可以参证的是，20世纪30年代，大画家徐悲鸿有集泰山经石峪《金刚经》字作的"独持偏见，一意孤行"八字对联悬挂于画室（据王震编著《徐悲鸿年谱长编》1931年5月11日记事括注），不论徐悲鸿是否读过并受到顾恺之这段言论的影响，显然其自信自负的性情精神与顾恺之实在是很相似。

44 夫学详此，思过半矣。

夫：语气词。思过半矣：语出《易·系辞下》："知者观其象辞，则思过半矣。"孔颖达疏："言聪明知达之士观此卦下象辞，则能思虑有益以过半矣。"这两句是说：学画的人若能详细知道这一点，则其对绘画奥秘的思考理解就过半了。

45《清游池》

画名。清游：清雅的游赏。《历代名画记》卷五记晋明帝司马绍有《游清池图》。

注家多据以为此当作《游清池》，或以为此即晋明帝所作。按画名当以《清游池》为妥，此处所记既未明言为晋明帝作，则不必推定。

46 不见金镐，作山形势者。见龙虎杂兽，虽不极体以为举势，变动多方。

金镐：注家或谓应从《王氏画苑》本和《佩文斋书画谱》本作"京镐"，即镐京。但版本更早的明嘉靖本和"校雠精审"的清《学津讨原》本都作"金镐"。作"京镐"者当是妄改。镐（hào）：镐京，古都名，西周国都。故址在今陕西省西安市西南沣水东岸。周武王既灭商，自酆迁都于此，谓之宗周，又称西都。相对而言，周成王时周公营建洛邑（今河南省洛阳市东郊），称成周，也称东都。宋王应麟撰《玉海》卷一百六十九《宫殿·门阙上》引《洛阳宫名》谓东汉洛阳有"金镐门"。此以"金镐"代指京城。在五行学说中，西方为"金"。故"金"有代指西方之义。"金镐"或可以理解为位于西方的镐京。西汉都长安。东汉班固《西都赋》："建金城而万雉，呀周池而成渊。"张衡《西京赋》："横西洫而绝金墉。"《文选·张协〈咏史〉》："朱轩曜金城，供帐临长衢。""金城""金墉"，都是西方的京城长安的代称。极体："体"有体现、摹状义。"极体"犹"极貌"，尽力刻画摹写之义。《文心雕龙·明诗》："情必极貌以写物，辞必穷力而追新。"举势：动态。这几句是说：这幅画上没画京城景物，只画山峦围绕在池畔。山间画有龙虎杂兽，虽然不做极力刻画以表现动物的动态，却也还表现出各种动物动态的变化多样。

47《七贤》

画名。七贤指"竹林七贤"。据下文，此图为戴逵所作。据《三国志·魏志·嵇康传》裴松之注引晋孙盛《魏氏春秋》,(谯郡)嵇康寓居河内之山阳县(今河南省焦作市东)，与陈留阮籍、河内山涛、河南向秀、籍兄子咸、琅邪王戎、沛人刘伶相与友善，常游于竹林，号为"七贤"。又《世说新语·任诞》说："陈留阮籍，谯国嵇康，河内山涛，三人年皆相比，康年少亚之。预此契者：沛国刘伶，陈留阮咸，河内向秀，

琅邪王戎。七人常集于竹林之下，肆意酣畅，故世谓'竹林七贤'。"据《历代名画记》，顾恺之、史道硕和陆探微也都画有《七贤》或《荣启期》。1961年，南京西善桥和丹阳胡桥宝山几座南朝宋齐墓出土有墓壁砖画《竹林七贤和荣启期图》，可证"竹林七贤"是当时很流行的绘画题材。而南京和丹阳几座南朝宋齐墓出土有墓壁砖画像，很可能是顾恺之等所创画本的仿作。

48 唯嵇生一像欲佳。其余虽不妙合，以比前诸《竹林》之画，莫能及者。

嵇生：即嵇康（223—262），三国魏末作家。字叔夜，谯郡铚县（今安徽省涡阳县）人。好言《庄》《老》，而尚奇任侠。与魏宗婚，官中散大夫，世称嵇中散。司马氏阴谋篡夺，嵇康避地隐居，愤世嫉俗，曾得罪依附司马氏权势的钟会。景元二年（261年）又以答山涛书拒绝为官，语含讥嘲，得罪大将军司马昭。次年，司隶校尉钟会借故劝司马昭杀嵇康。欲佳：稍好。《法书要录》卷十《右军书记》一则："羲之顿首，想创转差。仆其尔未欲佳，忧愦。力知问。王羲之顿首。长史刘信。""欲"有"稍"义，如《宋书·王微传》："（弟）常云：'兄文骨气，可推英丽以自许。又兄为人矫介欲过，宜每中和。'""矫介欲过"，是矫介"稍"过的意思。又《颜氏家训·教子》："教其鲜卑语及弹琵琶，稍欲通解。""稍欲"是同义复词，"稍欲通解"是谦称略微通晓。诸《竹林》之画：这里的"竹林"是"竹林七贤"的省称。这几句是说：这幅画卷中的七贤只有嵇康画得稍好些。其余六人虽不能十分传神，但相比来看，其前所有的《竹林七贤》画作，都不及这幅画得好。

49《嵇轻车诗》

画名。据《历代名画记》，戴逵画有《嵇阮十九首诗图》。按："嵇阮"当作"嵇康"。《历代名画记》以此画名上为《嵇阮像》（所画应是嵇康和阮籍两人），此似从上录画名而讹。鲁迅辑录《嵇康集》第一卷《四言十八首赠兄弟秀才入军》诗题下注"各本并前一首为《赠兄秀才公穆入军十九首》"，前一首指《五言古意一首》。逯钦

立辑校《先秦汉魏晋南北朝诗》卷九嵇康《四言赠兄秀才入军诗十八章》题注："诗纪并双鸾匿景曜一首为赠秀才入军十九首……遂案：此诗乃十八章，作十八首非是。并五言诗而曰十九首，尤谬。今据本集为此题。"然看戴逵画题，合称"十九首"其来亦甚早。据鲁迅辑录《嵇康集》中《四言十八首赠兄弟秀才入军》诗其十二："轻车迅迈，息彼长林。春木载荣，布叶垂阴。习习谷风，吹我素琴。咬咬（jiāo jiāo）黄鸟，顾畴弄音。感寤驰情，思我所钦。心之忧矣，永啸长吟。"（《鲁迅辑录古籍丛编》第四卷，人民文学出版社1999年版，第10页）《嵇轻车诗》这幅画，应即戴逵《嵇康十九首诗图》中画这一首诗意的画。

50 作啸人，似人啸，然容悴不似中散。

啸：撮口吹出清越响亮的声音，即吹口哨。吹得好的如乐如歌。《诗·召南·江有汜》："不我过，其啸也歌。"郑玄笺："啸，蹙口而出声。"《说文解字》："啸：吹声也。"唐无名氏著《啸旨》："夫气激于喉中而浊谓之言，激于舌而清谓之啸。"魏晋名士阮籍、孙登等均善啸。这幅画画的是嵇康"轻车"诗，诗的末句是"永啸长吟"，故画作啸人。这几句是说：画作啸人（按诗意所画应是嵇康），很像人正吹口哨的样子。但容貌憔悴，不符合嵇康的形象风度。按：《世说新语·容止》记嵇康的形象风度说："嵇康身长七尺八寸，风姿特秀。（《康别传》曰："康长七尺八寸，伟容色。土木形骸，不加饰厉，而龙章凤姿，天质自然。正尔在群形之中，便自知非常之器。"）见者叹曰：'萧萧肃肃，爽朗清举。'或云：'肃肃如松下风，高而徐引。'山公曰：'嵇叔夜之为人也，岩岩若孤松之独立；其醉也，傀俄若玉山之将崩。"

51 处置意事既佳，又林木雍容调畅，亦有天趣。

这几句是说：这幅画处置"轻车"诗中之意与事都较好，又表现诗中所说长林春木的景物，画得大气舒畅，也很有自然之趣。

52《陈太丘二方》

画名。陈太丘、二方：指东汉陈寔，及其二子纪（字元方）、谌（字季方）。据《后汉书》卷六十二《陈寔传》，陈寔字仲弓，颍川郡许县（今河南省许昌市东）人。出身寒微，初为吏佐，有志好学，德高等伦。先后任河东郡闻喜县县长、沛国太丘县（今河南省永城县西北）县长。在太丘县任，修德清静，百姓以安。后因沛相赋敛违法，乃弃官而去。在乡间平心率物，人有争讼，都求他判正，他晓譬曲直，争讼之人退无怨者。有小偷入其室，他说不善之人未必本恶，此当由贫困。令家人送偷者绢二匹。自是一县无复盗窃。后太尉杨赐、司徒陈耽等三公显宦常叹陈寔未登大位，愧于先之。时三公每缺，议者多推举陈寔，故累见徵命，而俱谢不起，闭门悬车，栖迟养老。年八十四卒于家。大将军何进遣使吊祭，海内赴者三万余人，穿丧服者以百数。共刊石立碑，谥为文范先生。陈寔有六子，纪、谌最贤。陈寔与子纪、谌并著高名，时号"三君"。《后汉书·陈寔传赞》曰："太丘奥广，模我彝伦。曾是渊轨，薄夫以淳。庆基既启，有蔚颍滨。二方承则，八慈继尘。"

53 太丘夷素似古贤，二方为尔耳。

夷素：平和朴素。尔：如此。这两句是说：陈寔画得平和朴素很像古代贤德之人的样子，陈纪和陈谌也是如此。

54《嵇兴》：如其人。

《嵇兴》：画名。嵇兴：人名。于史无考。有的注者疑为嵇绍之讹，有的疑为嵇康之误，均无确证。如其人：画得很符合他的形象。

55《临深履薄》

画名。临深履薄：语出《诗·小雅·小旻》："战战兢兢，如临深渊，如履薄冰。"此篇毛《序》谓为"大夫刺幽王也"。

56 兢战之形，异佳有裁。

战兢之形：战战兢兢（恐惧谨慎）的样子。异佳：非常好。裁：安排取舍。《文心雕龙·熔裁》篇释"裁"说："剪截浮词谓之裁；裁则芜秽不生。"其论文章，可通于论画。

57 自《七贤》以来，并戴手也。

这两句是说：从《七贤》以下五幅画，都是戴逵的真迹。按：戴逵（？—396），字安道，谯郡铚县（今安徽省宿州市西南）人。比顾恺之年长约二十岁，而比顾早十年卒。《世说新语》多载其事迹，《晋书》列于《隐逸传》，《历代名画记》有传。少博学，好谈论，善文章，能鼓琴，工书画，又善铸佛像及雕刻。性不乐当世，常以琴书自娱。宗仰名儒范宣，自远而至豫章拜师从学。范宣很欣赏戴逵，以兄女嫁给他。太宰、武陵王司马晞听说戴逵善鼓琴，使人召之，逵对使者破琴说："戴安道不为王门伶人。"逵后徙居会稽剡县，性高洁，朝廷屡徵不至，栖隐终老，但也深以放达为非道。顾恺之视戴逵为前辈，也特重其绘画，故此处论列最多。谢赫《古今画品》列戴逵于第三品，评曰："情韵连绵，风趣巧拔。善图贤圣，百工所范。苟卫以后，实为领袖。及乎子颙，能继其善。"

58 凡将摹者，皆当先寻此要，而后次以即事。

这几句承上连下是说：凡是打算摹写以上列举的前人名作的人，都应该先探究一下以上所论各画的要点，然后再（按摹画的程序）依次操作。

59 凡吾所造诸画，素幅皆广二尺三寸。其素丝邪者不可用，久而还正，则仪容失。

造：作。邪（xié）：同"斜"，不正，歪斜。这几句是说：凡我所作之画，素幅都是宽二尺三寸。素幅丝斜的不可用，（如果用丝斜的素幅作画）时间久了，斜丝还正，则画上人物的容貌就要走样了。

60 以素摹素，当正掩二素，任其自正而下镇，使莫动其正。

镇：压东西的用具，古代多以铜、玉石等制之。这几句是说：用绢帛摹绢帛画，应该将摹画的绢帛对正覆盖原画卷，并且任其自然平正，然后镇压住以保持其平正。

61 笔在前运，而眼向前视者，则新画近我矣，可常使眼临笔止。隔纸素一重，则所摹之本远我耳，则一摹蹉，积蹉弥小矣。可令新迹掩本迹，而防其近内。

临：俯视。"笔止"的"止"，是"趾"的本字，即足，脚。商甲骨文"止"是足的象形字。《说文》无"趾"字，"止"即"趾"。《仪礼·士婚礼》："御衽于奥，媵衽良席在东，皆有枕，北止。"郑玄注："止，足也。"今本《易·大壮·初九》："壮于趾。"又《易·鼎·初六》："鼎颠趾，利出否。"汉帛书本"趾"均作"止"。"笔止"即笔尖。蹉：事物的上下相对应的位置发生错动。这一节是说：笔在前运行，而眼睛向前看着（底本的画迹，为了看清底本，新摹的线痕往往会比原迹内收一些），这样新画的线痕总是稍近我（摹者）一侧（即新画会比原画略有缩减）。（为了防止这种情况）可以时时注意保持用眼睛从上向下俯视笔尖（使新画线痕完全覆盖原画线条）。（摹画）隔着一层纸或绢素，则所摹的底本与我（摹者）总是有些距离。要是摹画总有所蹉动（新画近我而略缩小），蹉动积累多了，摹出的新画就更小了。应该使新摹的画完全掩覆底本，而防止摹出的新画缩小。

62 （防内）若轻物宜利其笔，重宜陈其迹，各以全其想。

"防内"二字应是衍文。若轻物宜利其笔：如果摹画的是质感轻的东西，笔法应该流利。重宜陈其迹：如果摹画的是质感重的东西，就应当用沉着厚重的笔迹。各以全其想：（轻重）各都符合它应给人的观感。

63 譬如画山，迹利则想动，伤其所以嶷。用笔或好婉，则于折楞不隽。或多曲取，则于婉者增折。

嶷（nì，此处不读"疑"）：高峻。隽：通"俊"，"俊"又通"峻"。这里用"隽"形容山的折楞，也就是"峻"。曲取：曲折勾画。这几句是说：譬如画山，笔迹太流利就会有飘动之感，有损山的高峻感。有的人用笔偏好柔婉，则所画山的折楞就不够刚劲。有的人偏好曲折勾画，则于本应婉转之处也增多了折楞。

64 不兼之累，难以言悉，轮扁而已矣。

要很好地避免以上说的两种偏失，是难以完全说得清楚的。轮扁：《庄子》所记制作车轮的巧匠。《庄子·天道》："桓公读书于堂上，轮扁斫轮于堂下，释椎凿而上，问桓公曰：'敢问公之所读书者何言邪？'公曰：'圣人之言也。'曰：'圣人在乎？'公曰：'已死矣。'曰：'然则君之所读者，古人之糟粕已夫。'桓公曰：'寡人读书，轮人安得议乎？有说则可，无说则死。'轮扁曰：'臣也以臣之事观之。斫轮徐则甘而不固，疾则苦而不入。不徐不疾，得之于手而应于心，口不能言，有数存焉于其间。臣不能以喻臣之子，臣之子亦不能受之于臣。是以行年七十而老斫轮。'"轮扁说他制作车轮得心应手的技艺，是没法用语言传授给儿子的。顾恺之这里是说摹画的技艺要恰到好处，也是难以用语言全说得清楚的。

65 写自颈以上，宁迟而不隽，不使远而有失。

"写自颈以上"的"写"是"摹画"义，此句说摹画人头像部分。迟：缓慢。隽：通"俊"，与"迟"相对言，此为"俊快"义。远：各本无异文，注家多认为是"速"字之误，非是。这几句是说：摹画人头像部分，宁可运笔缓慢（仔细摹画）而不可画得太快，不要（因图快故草率而）使摹画与原作相差太多。

66 其于诸像，则像各异迹，皆令新迹弥旧本。若长短、刚软、深浅、广狭，与点睛之节——上下、大小、醲薄，有一毫小失，则神气与之俱变矣。

这几句是说：就各幅画上的人像而言，则每幅人像各有其笔迹特点，（摹画时）都

要让新画的笔迹完全符合底本。如果笔迹（线条）的长短、刚柔、深浅、宽窄，以及在"点睛"（画眼睛）这一关键上——（点睛的）上下、大小、厚薄，有一点点小的失误，则（人像的）神气就会与之都变（不符合原作神气）了。

67 竹木土，可令墨彩色轻，而松竹叶醲也。

可：这里是"应当""应该"义。这几句是说：画竹（竿）、树木、土地（这些人物画上的陪衬景物），应当使墨和彩的色调都轻些，但画松树叶和竹叶的色调要重些。

68 凡胶清及彩色，不可进素之上下也。

胶清：作画用的胶水。这两句的意思，徐复观《中国艺术精神》注谓："不可以颜色涂满白绢之天地头。"陈传席《六朝画论研究》注解说："古代人物画，多以绢地为背景，实即空白。故不可以胶、色涂进素中空白处。"二说可从。

69 若良画黄满素者，宁当开际耳，犹于幅之两边各不至三分。

"若良画"以下三句，注家笺释各呈臆说。"宁当开际耳"一句，别本"开"作"闻"，均难得其解，兹付阙如，以待博识者。看前后句其意大致是：摹底本内容满幅的画，摹本画的两边各应留三分空白边幅。

70 人有长短，今既定远近以瞩其对，则不可改易阔促、错置高下也。

人有长短：即人有高矮之不同。古人说人个子高不说"高"而说"长"，说人个子矮不说"矮"而说"短"。如《墨子·大取》："长人之异短人之同，其貌同者也。"孙诒让间诂引俞樾说："'长人之异短人之同'当作'长人之与短人也同'。"《晏子春秋·杂下九》："晏子使楚，以晏子短，楚人为小门于大门之侧而延晏子。"《史记·孔子世家》："孔子长九尺有六寸，人皆谓之'长人'而异之。"现在有些地方方言仍然说人高为"长"，说人矮为"短"。阔促：这里是指距离的远近。

这几句是说：人有高矮的不同，现在（底本画面上的人）既以确定的远近距离表现他们各有所瞩目之处，则摹画时不可以改变（画中人与人或人与物之间）距离的远近，也不可以错置其高下位置。

71 凡生人，亡有手揖眼视，而前亡所对者。以形写神而空其实对，荃生之用乖，传神之趋失矣。

生人：活人。《庄子·至乐》："视子之言，皆生人之累也，死则无此矣。"亡（wú）：通"无"。揖：拱手行礼。荃生之用："荃生"较费解。注家或疑为"全生"之误，但"全生"在此也难疏解。或认为典出《庄子·外物》"荃者所以在鱼，得鱼而忘荃"的比喻，而多谓"荃"当作"筌"，甚至径谓"荃"是"筌"的错字。其实中华书局《诸子集成》所录王先谦集解和郭庆藩集释两种版本《庄子》"荃者所以在鱼，得鱼而忘荃"，均作"荃"。王先谦集解："《释文》：'荃'，崔音孙。香草也，可以饵鱼。或云：积柴水中，使鱼依而食焉。一云：鱼筍也。卢云：如或云是'潜'也，见《诗·周颂》。案：成本作'筌'。'在'者，生致之。"其中所说的"崔音孙"，是唐陆德明《经典释文》所引西晋崔譔《庄子注》为"荃"字注的古音。而陆德明注音"七全反"，已同今读。"成本"是唐初道士成玄英的《庄子注》。唐人这一改易的"筌"字，顾恺之固不及见。"在"解为"生致之"，虽是王先谦自注，而其说甚是。"荃者所以在鱼"意即用荃是为了活捉到鱼。据此，顾恺之所谓"荃生之用"遂可得确解。"荃生之用"与"传神之趋"对言，即绘画的表现活生生的对象的功能之义。趋（音qù，不读"驱"）：同"趣"。这几句是说：凡是活生生的人，没有拱手行礼眼有所视而前无所对者。（绘画本来是要）以形貌移写其神情，（摹画改变了距离或错置了高下）而使画中人物空其所对，则（绘画的）表现生动的对象的功用就违离了，传神的趣味也失掉了。

72 空其实对则大失，对而不正则小失，不可不察也。

这几句是说：（摹画本上人物）空其所对是大失误，稍有错位对得不准是小失误，不可不注意这个问题。

73 一像之明昧，不若悟对之通神也。

明昧：明亮与昏暗。悟：通"晤"。悟对：即晤对，相对。通神：通于神灵。形容杰出非凡。这两句是说：一幅画像无论画得鲜明与否，都不如画中人物有所晤对更能表现其神韵。

三、顾恺之及其画论研究存在的问题

（一）顾恺之的家世和生平问题

最早记载东晋顾恺之事迹的是南朝宋刘义庆撰《世说新语》，其书《言语》《文学》《巧艺》《排调》等篇，记顾恺之言行十余条，加上刘孝标注引他书所载顾氏事迹，是关于顾恺之的第一宗历史档案。

齐梁时谢赫撰《古今画品》，陈姚最撰《续画品》，有关于顾恺之绘画品评的争议。

唐太宗贞观二十年至二十二年（646—648年），房玄龄等撰成《晋书》。《晋书·文苑传》中列有《顾恺之传》。

唐肃宗（756—762年在位）时许嵩撰《建康实录》，注引《京师寺记》记晋哀帝"兴宁"（363—365年）中，顾恺之为瓦官寺画维摩像得施钱百万事迹。

最后是唐张彦远撰《历代名画记》的《顾恺之传》，其中录存顾恺之的《论画》和《画云台山记》两篇画论，是其前有关顾恺之的记载中所没有的，弥足珍贵。

《晋书》卷九十二顾恺之本传最后说"所著文集及《启矇记》行于世"。唐初魏徵等撰《隋书·经籍志四》："晋通直常侍《顾恺之集》七卷（梁二十卷）。"张彦远《历代名画记》卷五"（顾恺之）义熙初为散骑常侍"句下注"见《晋史中兴书》、檀道鸾《续晋阳秋》、刘义庆《世说》及顾《集》"，其中还说到顾《集》。但《旧唐书·经籍志》和《新唐书·艺文志》都未再记录《顾恺之集》，则顾氏文集唐以后已佚失不传。

以上所述，几乎就是关于顾恺之生平事迹的全部史料了。

以下就现代研究中涉及顾恺之的家世和生平，及其所撰《论画》一文存在的问题，分别加以讨论。

1. 顾恺之的家世问题

当代关于顾恺之的研究或简述中，有一种说法谓顾恺之是三国时孙吴丞相顾雍的后裔，如俞剑华等编著《顾恺之研究资料》中说："顾恺之的祖父名毗，字子治，东晋康帝司马岳时代，为散骑常侍。他的父亲名悦之，曾做过无锡县令，又在殷浩那儿做过别驾，后来升到尚书左丞。"（人民美术出版社1962年版，第1页）潘天寿著《顾恺之》书中说："查《无锡顾氏宗谱》：恺之的父亲，名悦之，

字均叔，曾为扬州别驾，历尚书右丞；祖父名毗，字子治，在康帝时为散骑常侍，迁光禄卿；曾祖父等也都在吴晋做大官。"（上海人民美术出版社 1979 年版，第 2 页）袁有根等著《顾恺之研究》说："顾恺之正是孙吴丞相顾雍的后裔……雍长子邵早卒，次子裕……顾裕子荣……顾荣子毗，即是顾恺之的祖父。顾毗，字子治，在康帝时为散骑常侍，迁光禄卿。顾恺之的父亲是顾悦之。"（民族出版社 2005 年版，第 1—2 页）拙著此书原版中，关于顾恺之生平的简述，也是依据上述诸说，说顾恺之是顾雍、顾荣和顾毗的后人。笔者对于顾恺之家世史料的审读，感觉尚需一探究竟。而探研的结论是，上述顾恺之是孙吴丞相顾雍后裔的说法，在历史记载中没有可信的文献证据。

检《晋书·顾荣传》记述，顾荣"祖雍，吴丞相。父穆，宜都太守"。末记顾荣卒后，"子毗嗣，官至散骑常侍"。未言顾毗子嗣。《晋书·殷浩传》附《顾悦之传》未言悦之先世。《晋书·顾恺之传》说恺之"父悦之，尚书左丞"，亦未言悦之是顾毗之子。清初顾炎武撰《顾氏谱系考》，《四库全书总目提要》说"是书于顾氏世系考据最详"。在顾炎武考据最详的顾氏世系中，顾雍、顾穆、顾荣、顾毗等祖孙、父子，脉络清晰。而其中未有顾悦之及恺之父子之名（《四库全书存目丛书》，齐鲁书社 1997 年版，《史部》第 119 册，第 631—635 页）。潘天寿先生所查《无锡顾氏宗谱》，未说是何时何人所修，于史料引证有欠严谨。笔者一直也没有查到这部《无锡顾氏宗谱》，若为晚近宗谱，则追述祖先多附会牵扯，亦不足为凭。

2. 顾恺之的生卒年问题

《晋书·顾恺之传》的内容主要是依据《世说新语》，但也有采自其他史料的一点重要信息，如本传最后说"年六十二，卒于官"，顾恺之的年寿是《世说新语》所未载的。但是很可惜，《晋书》既未说他生于何年，又未说他卒于何年。所以虽有确切的年寿，却也难确知他的生卒年。又《世说新语·文学》"或问顾长康：'君《筝赋》何如嵇康《琴赋》？'"条，注引《续晋阳秋》"为散骑常侍，与谢瞻连省"云云，《晋书》本传添上了时间信息："义熙初，为散骑常侍，与谢瞻连省，夜于月下长咏……"。"义熙"是晋安帝所用三个年号的最后的一个年号，共用了 14 年，为 405 年至 418 年。

现代学者对于顾恺之生卒年的推定，都是以许嵩撰《建康实录》记"兴宁"（363—365年）中顾恺之为瓦官寺画维摩像，以及义熙（405—418年）初顾恺之为散骑常侍（《世说新语·言语》"顾长康从会稽还"条，注引丘渊之《文章录》曰"恺之义熙初为散骑常侍"。《历代名画记》卷五"（恺之）义熙初为散骑常侍"句下注"见《晋史中兴书》、檀道鸾《续晋阳秋》、刘义庆《世说》及顾《集》"。）这两条记载，假定顾恺之为瓦官寺画维摩像时是20岁左右，"义熙初"指义熙元年至三年（405—407年），因而有几种推定的说法。如商务印书馆编《辞源》"顾恺之"词条为"约公元346—407年"（《辞源（合订本）》，商务印书馆1997年版，第1851页）。马采著《顾恺之研究》的推定是"约当公元344年至405年"（上海人民美术出版社1958年版，第4页）。俞剑华、罗尗子、温肇桐编著《顾恺之研究资料》关于顾恺之的生卒年的推断与马采之说相同（人民美术出版社1962年版，第1页）。陈传席编《六朝画家史料》的说法是："约生于晋穆帝永和元年（345年），卒于晋安帝义熙二年（406年）。"（文物出版社1990年版，第111页）在现有资料前提下，顾恺之的生卒年只能做这几种推定。比较来说，又以后两种推定较为可取。

（二）顾恺之的画论文献问题

现代学者对于今传本《历代名画记》所见的顾恺之的《论画》与《魏晋胜流画赞》两篇画论一直有疑惑和争论，主要的问题是有人认为两文题目互倒了；有人不赞成题目互倒说，但也说不清何以《魏晋胜流画赞》总有些文不对题；有人认为这所谓两篇文字其实原是《论画》一文。这几种十分分歧的意见仍有必要进一步加以讨论，看哪一种观点更接近事实。

张彦远《历代名画记》卷五《顾恺之传》中说："（顾恺之）著《魏晋名臣画赞》，评量甚多。又有《论画》一篇，皆模写要法。"《传》后附录《论画》（自"凡画，人最难……"至"自《七贤》以来并戴手也"）；又《魏晋胜流画赞》（自"凡将摹者"至"不若悟对之通神也"）；又《画云台山记》，共三篇文字。张彦远最后附注说："已上并长康所著，因载于篇。自古相传脱错，未得妙本勘校。"据中国美术学院毕斐教授《〈历代名画记〉论稿》（中国美术学院出版社

2008年版）所考《历代名画记》的版本源流，今存最早的《历代名画记》版本是明嘉靖刊本，其后是万历时期南京王元贞所刊《王氏画苑》本（简称"金陵本"），金陵本是嘉靖本的重刻本；其后明末虞山毛晋（1599—1659）汲古阁刻《津逮秘书》本（也称"汲古阁本"）出于金陵本；清代《古今图书集成》本、《四库全书》本和虞山张海鹏（1755—1816）于嘉庆十年（1805年）刊《学津讨原》本等，又均出自毛晋汲古阁本。四川大学韩刚教授则认为，北京国家图书馆所藏一般所谓"明嘉靖本"《历代名画记》，其实是南宋刊版，明代先后用宋版刷印。而宋版所据底本当为唐五代写本（韩刚论文《〈历代名画记〉宋本考略》，《美术学报》2015年第3期；《〈历代名画记〉宋本再考》，《美术学报》2018年第2期）。韩刚教授的版本考证意见如可确信，则"嘉靖本"《历代名画记》文本距离晚唐张彦远所撰原本面目相去亦未远。但本来张彦远已称顾恺之的论画文字"未得妙本勘校"，即使是经晚唐五代传写，在宋代已成雕版，总也难免又有新增的讹误。因此，20世纪中叶以来，现代学者对于《历代名画记》所录存的顾恺之论画文字的研究颇费精神。

关于《历代名画记》所载顾恺之的《论画》与《魏晋胜流画赞》两篇，现代研究者一直存在分歧。最早是日本学者金原省吾（1888—1963）在1924年出版的《支那上代画论研究》一书中提出顾恺之这两篇文章题目被互相置换了（岩波书店1924年版，第30—34页）。傅抱石在抗日战争期间出版的《中国古代山水画史的研究》一书中也说顾恺之这两篇文章题目被互相错置了（叶宗镐编《傅抱石美术文集》，江苏文艺出版社1986年版，第434页）。傅抱石留学日本时是金原省吾专门指导的学生，他关于顾恺之这两篇文章题目互相错置了的说法，应是接受了金原省吾的观点。至20世纪50年代后，俞剑华在1957年出版的《中国画论类编》一书中将《历代名画记》录存原题《论画》一篇改为《魏晋胜流画赞》，并在文后加按语说："（《历代名画记》）在《顾恺之传》后附载顾之著作时，却将第一篇《魏晋胜流画赞》题为《论画》，而将《论画》之《摹拓要法》却题为《魏晋胜流画赞》。文不对题，自相矛盾。今为免除一误再误起见，特说明于此，并加改正。"（上卷，中国古典文艺出版社1957年版，第350页）金维诺《顾恺之的艺术成就》一文也认为《论画》与《魏晋胜流画赞》两篇的篇名误倒（《文

物参考资料》1958年第6期）。唐兰《试论顾恺之的绘画》一文则认为实未误倒，只是张彦远对于《魏晋胜流画赞》只录存了顾恺之说明他是怎样来画这些人的像的一部分，而对这些人的评语被略去了（《文物》1961年第6期）。针对唐兰的意见，俞剑华仍著文坚持"误倒"说。俞剑华与罗尗子、温肇桐合作编著《顾恺之研究资料》一书，1962年由人民美术出版社出版，该书《出版说明》说："此书内容，主要是介绍顾恺之的三篇画论和蒐辑历代有关论述顾恺之及其作品的很多资料。"书的第二章"顾恺之画论注解"，俞剑华执笔，在第一节"画论第一篇《魏晋胜流画赞》"的《附记》里，专门阐述针对唐兰先生的异议而坚持己见的理由。显然，俞剑华坚信他的"篇名误倒"的判断已是毋庸置疑的定案（人民美术出版社1962年版）。而就在《顾恺之研究资料》一书出版的当年，俞剑华又编注有《中国画论选读》，以油印本作为南京艺术学院校内使用的教材，此书也已由江苏美术出版社于2007年出版。在这部《中国画论选读》中，俞先生将所谓顾恺之画论的第二篇，即"凡将摹者"以下这部分又标题为《模写要法》，其所加题解说："《历代名画记·顾恺之传》说：'著《魏晋名臣画赞》，评量甚多，又有《论画》一篇，皆模写要法。'在附录这两篇文字时，又把题目弄错了，以《魏晋名臣画赞》为《论画》，以《模写要法》为《魏晋胜流画赞》，以致文不对题，今特加以改正。"（南京艺术学院1962年油印本，第16页；江苏美术出版社2007年版，第31页）综观俞先生前后的表述，"第一篇"的题目究竟是《魏晋名臣画赞》还是《魏晋胜流画赞》，"第二篇"的题目到底是《论画》还是《模写要法》，看来他也没有确定的观点。后来许多画论研究者却都轻易地信从俞剑华先生的《论画》与《魏晋胜流画赞》两篇文章题目误倒说，如郭因著《中国绘画美学史稿》（人民美术出版社1981年版），葛路著《中国古代绘画理论发展史》（上海人民美术出版社1982年版），温肇桐著《中国绘画批评史略》（天津人民美术出版社1982年版）等。而湖北美院阮璞先生著《画学丛证》一书则有《〈论画〉与〈魏晋胜流画赞〉标题未容互易》一篇，批评说："数十年来，承学之士不明此中来历，相与习非成是，纷然踳谬，驯至恺之此两篇重要画学文献，今日见于编纂及征引者，其标题几乎尽已颠之倒之，互相错置，真令人有难可户说之叹。"（上海书画出版社1998年版，第379页）阮璞先生的见解与唐兰先生一致，认为《魏

晋胜流画赞》正文已佚，现存的只是原《画赞》的"外编子注"，而并非与《论画》一篇标题错置，因而未容互易。

金维诺先生在《美术研究》1979年第1期发表《中国早期的绘画史籍》一文，关于顾恺之《论画》与《魏晋胜流画赞》两篇的篇名，改变了他本人以前的观点，提出了一个新的见解，他认为："（顾恺之）《论画》实际上应当包括《历代名画记》所载的《论画》与《魏晋胜流画赞》这两部分文字。前面是画评，后面是模写要法。"人民美术出版社1981年出版的金维诺著《中国美术史论集》收录其1958年发表的《顾恺之的艺术成就》一文，删除了原先关于顾恺之《论画》与《魏晋胜流画赞》两篇的篇名误倒的注释，正文中将原先所说的"他的《魏晋胜流画赞》就是对前人作品的品评"改作："在《论画》谈模写要法之前是对前人作品的品评。"金维诺先生的这个新观点，应该也是在对唐兰先生提出的质疑的再思考后形成的，他没有像俞剑华先生一样面对不无道理的质疑仍固执成见，而是提出了一种新的可能的见解。中国社会科学出版社1987年出版李泽厚、刘纲纪主编《中国美学史》第二卷，其中讨论《历代名画记》所记顾恺之画论的篇名问题，提及"日人中村茂夫认为两篇实为一篇，总题就是《论画》。"（李泽厚、刘纲纪主编《中国美学史》第二卷上，中国社会科学出版社1987年版，第464页）此处没有注明中村茂夫说法的出处。中村茂夫于1965年出版有《中国画论の展开》，我没有看到此书，不知李泽厚、刘纲纪是否引自此书。又据上海古籍出版社2002年出版的日本汉学家冈村繁著《历代名画记译注》（中译本），在关于《魏晋胜流画赞》题目的注中，除了也提到金原省吾、傅抱石、俞剑华等人的题目相颠倒的说法外，还说到有川上涇也提出《魏晋胜流画赞》的题目为后人所加的说法（华东师范大学东方文化研究中心编译《冈村繁全集》第六卷，《历代名画记译注》，上海古籍出版社2002年版，第285页）。我一时也无从查考川上涇说法发表于何时。冈村繁的《历代名画记译注》，最初由日本平凡社1974年出版。中国当时尚处在"文革"期间，对外学术交流尚处于相当闭塞状态。中国学者金维诺与日本学者中村茂夫和川上涇应是在大致相近的时间得出了一个相近的看法。

《美术史论丛刊》1982年第2期（总第4辑）发表有陈绶祥《今存顾恺之画论的辩名》一文，他先叙述了唐兰与俞剑华两先生的不同意见，并且说从俞剑华

先生一再表示坚持已说，而唐兰先生没再有进一步的阐述以后，再未见到不同的意见了，其他人的文章也几乎都依俞先生的意见了。显然他写此文时，没有读到金维诺早在三年前的《美术研究》上已发表的新观点。陈绶祥先生的结论是"凡画：人最难"一篇题为《论画》无误，"凡将摹者"一篇，"其篇名张彦远在抄录时错写成了《魏晋胜流画赞》，俞剑华先生在改错时又将它错误地订名为《论画》，其实，它的篇名应该是张彦远在《历代名画记》自注中指出的那样，叫作《摹拓妙法》"。陈绶祥的《今存顾恺之画论的辩名》这篇文章，又收录于他的文集《遮蔽的文明》，1992年由北京工艺美术出版社出版。按：俞剑华注译《中国画论选读》，南京艺术学院1962年校内油印使用。此书将顾恺之"凡将摹者"一文标题为《模写要法》。则俞先生在《顾恺之研究资料》出版的当年，就又已在校内油印的《中国画论选读》教材中稍稍改变了此前认为此篇篇题应为《论画》的意见。而陈绶祥应该是在没有读到南京艺术学院油印的《中国画论选读》的情况下，对于这一篇文章的篇题得出了与俞先生相同的看法。这样的话，他对俞剑华观点的商榷，只剩下第一篇修正了俞先生的意见；而维护《论画》篇题不误的观点，又是唐兰先生的意见。则陈绶祥的文章就等于是把唐先生和俞先生已有的观点又做了一番分析论证，是唐、俞两先生观点的折中而已。但《历代名画记》卷二张彦远所注"顾恺之有摹揭妙法"一句，完全可以而且应该理解为是用陈述语直接指传本标题为《魏晋胜流画赞》的这篇谈"凡将摹者"如何如何的内容，而不是称引其篇题。陈绶祥此文与俞剑华商榷标点的一段论述有可取之处，但也有可商榷处。俞剑华对《顾恺之传》中涉及顾恺之著《魏晋名臣画赞》及《论画》一段文字所做的标点断句是：

（顾恺之）又常画中兴帝相列像，妙极一时。著《魏晋名臣画赞》，评量甚多。又有《论画》一篇，皆模写要法。（俞剑华注释《历代名画记》卷五）

陈绶祥认为这段文字应该断为：

（顾恺之）又常画中兴帝相列像，妙极一时，著《魏晋名臣画赞》，评量甚多。又有论画一篇，皆模写要法。（按：陈文两次引录这段文字都漏了"又常画"的"常"字。）

陈氏认为："这段话记录的是有关顾恺之的两件事，而不是俞先生认为的三件事。在这里，第一个句号前的一段是顾恺之作（做）过的一件事：既画了'帝相列像'，又画得'妙极一时'，自然会给画上的'名臣'们各写一段'画赞'来称道他们，因为是'列像'，当然就会'评量甚多'了。这种作（做）法是当时常有的现象……这里的'评量甚多'并非是对画或者画家评量甚多，而是评量了甚多'帝相列像'中的'名臣'；这里的'名臣'是指画上那些著名的臣子，也并非指的'胜流画家'。俞先生说'名臣'二字乃'胜流'之误，也是没有丝毫依据的。从这段话中可见，这篇《魏晋名臣画赞》实际上是与张彦远抄录时名为《论画》的那篇文章风马牛不相及的。"陈绶祥的这段辨析是可取的。但他关于后面一段中"论画"不是篇名的论说却不足为据。这后面一段仍应如俞剑华的标点作："又有《论画》一篇，皆模写要法。"《论画》是篇名，这篇文章谈的主要是模写的要法，这在文句的表达上是十分清楚的。

江苏美术出版社 1985 年出版的陈传席著《六朝画论研究》认为《论画》不误，而《魏晋胜流画赞》的"画赞"全文难见到，"凡将摹者……"这一篇说明摹写方法的文字是属于《画赞》的一部分内容。这其实是唐兰意见的再阐发。陈著初版时似也未注意到金维诺的新观点。2006 年天津美术出版社再版陈著，陈先生在《再版自序》中说明没有时间修改还是保留原样。

前面提到中国社会科学出版社 1987 年出版李泽厚、刘纲纪主编《中国美学史》第二卷，其中讨论《历代名画记》所记顾恺之画论的篇名问题，他们的意见是："我们推想恺之可能作有《论画》两篇，题目相同，但一篇是评论魏晋画人的，又一篇是讲模写方法的，后一篇被误题为《魏晋胜流画赞》。之所以被误题，从张彦远在《历代名画记》卷三顾恺之条对恺之著作叙述引录的先后次序来看，张所引录的著作可能不止三篇，而是四篇，即《论画》一篇，《魏晋胜流画赞》一篇，又《论画》一篇，《画云台山记》一篇。但在传抄的过程中，《魏晋胜流画赞》一篇的文字佚失了，又《论画》一篇前面指出篇名的话也抄掉了，这样《魏晋胜流画赞》这个题目就直接同讲模写方法的《论画》这篇的文字连到了一起，看起来就成了它的篇名。"李、刘两先生虽然提到日人中村茂夫的"两篇实为一篇，总题就是《论画》"的观点，但引张彦远所说"又有《论画》一篇，皆模写要法"

的话，轻易地否定了中村茂夫的意见。而其"四篇"说，也还是综合了俞剑华、唐兰等人的看法的一种推断。但张彦远在《顾恺之传》中的叙述，是在说了"（顾恺之）著《魏晋名臣画赞》，评量甚多"之后，接着说的"又有《论画》一篇，皆模写要法"。显然"又有《论画》一篇"是相对于"著《魏晋名臣画赞》（一篇）"而言的，而不是相对于先说到有《论画》一篇来说的。李、刘引"又有《论画》一篇，皆模写要法"的话来否定中村茂夫的意见，又推断说有两篇《论画》，显然是属于断章取义。

谢巍著《中国画学著作考录》认为："《魏晋胜流画赞》与《论画》两篇，原属一书，现将其归在一起，仍用《论画》题目。此两节文字，一为评画，一为摹写要法。"故其著录即题为"论画（评画、摹写要法）二篇"。（上海书画出版社1998年版，第19页）谢先生之说与金维诺先生观点近似。但他又误以《论画》为书名，这两节文字"一为评画，一为摹写要法"，为书中之两篇，则非是。张彦远明明说的是"又有《论画》一篇"，而非"又有《论画》一书"，《论画》是一篇文章的题目，不是一部书名。

《美术研究》2011年第3期发表的陈池瑜《顾恺之〈论画〉〈魏晋胜流画赞〉的史学价值及文题辨析》一文，是关于这一问题的最新近的讨论。陈先生的意见是："本人初读两文，也曾认为两文内容与标题可能倒置，但现在反复研读此两文及张彦远有关文字，并在考察《画赞》文体后，坚定不移地认为，此两文的标题没有颠倒，张彦远没有将标题倒置，后人翻印亦未错。是我们自己按现代人的理解方式理解错了。需要纠正的不是张彦远，而是我们自己。"这个意见仍是对唐兰，尤其是阮璞先生《〈论画〉与〈魏晋胜流画赞〉标题未容互易》一文观点的再论述。他同时也对俞剑华、金维诺、陈传席等先生的观点分别做了辨析商榷。

综观上述各说，我认为金原省吾、傅抱石和俞剑华所持的两篇文章题目错置说虽有许多人信从，但显然并不稳妥。唐兰、陈传席、阮璞和陈池瑜等不赞同题目错置说，理由是很充分的。但保留《魏晋胜流画赞》题目，他们也感觉文不对题，便有此篇只是原《画赞》的附加文字或后附叙文而不是正文之类的推测，其实也均难自圆其说。李泽厚、刘纲纪的"四篇"说，只是认为今传本《历代名画记》所载顾恺之画论的第一篇与第二篇都题为《论画》，是篇名相同的两篇文章而已。

而其实所谓"第二篇"明显是没有开头的下半截文章，故"《论画》有两篇"的说法也是不妥的。所以比较来看，还是金维诺先生1979年后的最终意见是最为合理、最接近真相的判断。

张彦远虽在《顾恺之传》中提道顾"著《魏晋名臣画赞》，评量甚多"，乃因《画赞》事涉绘画，故而述及；但《画赞》是就画中人物加以"评量"，而不是论画文字，故未录存（《世说新语·赏誉》引录有顾恺之《画赞》对山涛、王夷甫的评量语）。前已述及陈绶祥关于这一问题的辨析十分允当。《历代名画记》卷五《卫协传》称："顾恺之《论画》云：《七佛》与《大列女》皆协之迹，伟而有情势。《毛诗北风图》亦协手，巧密于情思。"又说："彦远以卫协品第在顾生之上，初恐未安。及览顾生集，有《论画》一篇，叹服卫画《北风》《列女》图，自以为不及。则不妨顾在卫之下。"这里所明确称引自顾恺之《论画》的议论卫协画作的话，都在今传本《历代名画记》标题为《论画》一篇内，足证此篇文字并非原为《魏晋胜流画赞》而被置换了《论画》题目。而"又有《论画》一篇，皆模写要法"之说，实在是点明了后面录存的自"凡画，人最难……"一节及"凡将摹者……"一节皆为《论画》一篇中文字，在张彦远看来，顾恺之的这篇《论画》，其主旨是论摹画的方法要领的。前一节文字，评论了20多幅名家画作，这当然是"论画"，同时也是为摹写者讲述范本的要点，既讲优点，也有不足之处的提示，以供摹画时参考取舍；后一节文字，以"凡将摹者，皆当先寻此要，而后次以即事"几句开头，显然是承上连下，是说凡是打算摹写以上列举的名作的人，都应该先探寻一下以上所论各画的要点，然后再（按摹画的程序）依次操作。只能是因为前面已有了关于绘画要点的阐述，这里说"皆当先寻此要"，"此要"所指才有着落，不然将不知所云。也只有将这两节文字接续连读，才构成一篇完整的《论画》。而在此《论画》一篇的后段"凡将摹者……"一句前插入"又恺之《魏晋胜流画赞》曰"，为后段另标题目，应是《历代名画记》在自唐宋传抄刊刻至明嘉靖本成书的过程中，为浅人所妄加，且将张彦远提及的《魏晋名臣画赞》误写或是故意审改为《魏晋胜流画赞》，遂使一篇《论画》被分为两篇，而令今人生"文不对题""篇题错置"种种的疑惑。显然，删除《魏晋胜流画赞》这一并非原有的篇题，则《论画》一文首尾完全，"文不对题"一类疑惑皆可自然冰释。且可确定《历代名画记》所录顾恺之文章，实为《论画》与《画云台山记》两篇，而非三篇。

四、顾恺之《论画》的理论要点及其影响

顾恺之的《论画》，可以说是中国画论史的第一篇杰作。

在此之前，先秦诸子偶有涉及绘画的言论，《周礼·考工记》有《画缋之事》篇，只是讲述服饰的色彩与纹样的种类，稍及纹样的象征意义，所谈甚简略。汉代王充《论衡》且每有指图画"虚妄"、谓图画不如竹帛文字能更好地传递古贤言行的议论。魏陈王曹植《画赞序》才肯定图画有"存乎鉴戒"的意义，《历代名画记》谓西晋陆机也说过："丹青之兴，比《雅》《颂》之述作，美大业之馨香。宣物莫大于言，存形莫善于画。"曹植、陆机以文学之士肯定了图画也有其价值和意义。正是有了这样的观念背景，士大夫文人不再鄙视绘画仅为工匠之事，从而产生士大夫画手，且渐多名家，如曹不兴、荀勖、卫协、戴逵、顾恺之等。而顾恺之的这篇《论画》，乃是士大夫画家依据创作的体验专论绘画的第一篇文字。因为张彦远在《历代名画记》中录存顾恺之画论之后附注了"自古相传脱错，未得妙本勘校"两句话，导致明清诸本时有妄改文字，而现代研究者仅傅抱石对《画云台山记》下功夫极力尝试疏通其文外，对于这篇《论画》，即使是专门的研究，对因限于自己古文点读能力而不能疏解处，多借张彦远之注为托词而不求甚解。其实从本书的注释来看，此文确有一些相传脱错而不可解处，但也并不致使全文难读难解，更不至于如有的人所说的"此文语无伦次，文采鄙陋，非顾恺之作品"（韦宾文《〈魏晋胜流画赞〉辨伪》，《美术观察》2003 年第 11 期）。当我们尽量减少了误断破读，可以看出此文虽有些脱误，却并不艰深，还是文从字顺，而且其语气文采与《世说新语》所记顾恺之言语也是十分一致的。

顾恺之这篇《论画》所论，不仅关于具体作品的优劣、关于摹画的技巧等，都是一位画家深有体会的话；而且他所提出的"迁想妙得""以形写神"与"传神之趣"等画学概念和主张，构成其以"传神"为核心概念的绘画理论，对于后来的文人绘画美学思想更是具有深刻的影响。

关于"迁想妙得"，俞剑华在1957年《中国画》创刊号发表题目即是《迁想妙得》的专文加以阐述，他的阐释后来又见于他与罗尗子、温肇桐合编的《顾恺之研究资料》（人民美术出版社 1962 年版），以及他注释的《历代名画记》（上海人民美术出版社 1964 年版）等书中。俞剑华的讲解比较质朴。

马采在 1958 年出版的《顾恺之研究》一书中有较具体而简洁的阐释，他说：

> 所谓"迁想"，就是作家在思想上感情上与客观事物有机地联系起来，在创作过程中，免于被表面现象所迷惑。所谓"妙得"，就是妙得对象的"神气"——通过外部现象传达出内在精神。一个作家决不能是一个冷眼旁观者。他必须沉浸在所呼吸着生活着的境界里面，把自己与周围的事物打成一片，形成一个生活整体。从认识对象到表现对象，作家与对象之间是在精神上联系在一起的。只有当作家被对象所吸引所感动的时候，只有当作家全神贯注于对象的精神状态并被它所感染的时候，只有当作家以高度的热情企图把对象的灵魂描绘出来的时候，才有可能透过事物的表面现象接触到它的内心世界。在顾恺之提出的"迁想妙得"这四个字中，我们可以体会到作为一个作家的顾恺之，是怎样尖锐地感觉到一个作家的存在，一个作家最具有创造性的艺术劳动和构想力量了。（第 35 页）

马采《顾恺之研究》一书中的《顾恺之的艺术成就和美学观点》一篇，后来又稍加修改收录于他的《艺术学与艺术史文集》（中山大学出版社 1997 年版），又收录于《马采文集》（中山大学出版社 2004 年版）。

葛路在 1982 年出版的《中国古代绘画理论发展史》（上海人民美术出版社）一书中也有较好的阐述：

> 迁想妙得的含义，是提倡画家与描绘对象之间的主观和客观联系。画家作画之前，首先要观察、研究描绘的对象，深入体会、揣摩对象的思想感情，这是"迁想"；画家在逐渐了解和掌握对象的精神等方面的特征，经过分析、提炼，获得了艺术构思，这是"妙得"。迁想妙得的过程，也就是形象思维活动的过程。这种体验生活的方法，适应于对人物的观察，也适应于对自然风景及走兽的观察。顾恺之以"迁想妙得"的难易划分绘画题材表现的难易（引顾文略），人物的思想情感复杂微妙，观察体会最难，这是当然之理；可贵的是顾恺之把山水也列入"迁想妙得"的范围，这是卓见。它表明，

中国古代山水画论，从诞生、萌芽起，就和自然主义艺术观相对立，要再现大自然的美，寄寓作者的情。（第 28 页）

葛路此书后来改名《中国画论史》，由北京大学出版社 2009 年出版（本书以下凡引此书即称《中国画论史》）。

李泽厚、刘纲纪主编《中国美学史》（中国社会科学出版社 1987 年版）第二卷第十三章关于"顾恺之的画论"一节，联系魏晋玄学与佛学的思想文化背景，认为顾恺之的"迁想妙得"，既是一种自由的想象，同时又是一种精神感悟，是顾恺之对于艺术想象的特征的深刻理解。

关于"以形写神"与"传神之趣"，马采《顾恺之研究》说：

> 必须特别注意的是，顾恺之在这里提出了"以形写神"的口号，正确地论述了"神"不能不借适当准确的"形"来表现，一定的"形"必然寄寓着一定的"神"——"神"与"形"的辩证关系。"神"和"形"是有分别的。
>
> "神"不同于"美丽之形，尺寸之制"，它不作为素材表现在画面上，而是使形体生动起来的东西……"神"与"形"有分别，但又与"形"相即……外形的变化与神气的变化是互相联系着的。神气必须通过外形表现出来，外形必须寄寓着神气在它里头，然后才能表露出它的生动性和真实感（第 36—37 页，又见《马采文集》第 97—98 页）。

顾恺之在阐发"以形写神"的"传神"论时，特别强调画好人的眼睛。除了此篇《论画》所讲到的"点睛"的关键性外，另一相关甚至更常被引用的言论是《世说新语·巧艺》篇所记："顾长康画人，或数年不点目睛。人问其故，顾曰：'四体妍蚩，本无关于妙处；传神写照，正在阿堵中。'"魏晋品鉴人物，有从人的眼睛可以看出其精神之说。顾恺之的"传神写照"关键在"点睛"之论，正与魏晋人物识鉴风气及观念直接相关。哲学学者汤用彤《魏晋玄学论稿》关于"言意之辨"即论及顾恺之此一画论观点说：

汉人朴茂，晋人超脱。朴茂者尚实际。故汉代观人之方，根本为相法，由外貌差别推知其体内五行之不同。汉末魏初犹颇存此风（如刘邵《人物志》），其后识鉴乃渐重神气，而入于虚无难言之域。即如人物画法疑即受此项风尚之影响。抱朴子尝叹观人最难，谓精神之不易知也。顾恺之曰"凡画，人最难"当亦系同一理由。（引《世说新语·巧艺》篇"顾长康画人，或数年不点目睛"一则，此略）汉代相人以筋骨，魏晋识鉴在神明。顾氏之画理，盖亦得意忘形学说之表现也。（三联书店 2009 年增订版，第 39 页）

葛路的《中国画论史》对顾恺之提出"传神"与"以形写神"论的创见有所论述。李泽厚、刘纲纪主编《中国美学史》第二卷对顾恺之画论有关形神问题的美学意义更有展开的阐述；又将"玄赏则不待喻"作为顾恺之的绘画鉴赏论，也略加分析并给予肯定的评价。皆可参看。

关于顾恺之画论的影响，马采《顾恺之研究》已说："他的'传神论'给一世纪后南齐谢赫的'六法论'铺平了道路。"徐复观《中国艺术精神》说谢赫的"六法"：

自"二骨法用笔"至"四随类传彩"，皆是顾恺之的所谓"写照"的分解的叙述；而"气韵生动"，乃是顾恺之的所谓"传神"的更明确的叙述。凡当时人伦鉴识中的所谓精神、风神、神气、神情、风情，都是传神这一观念的源泉、根据，也是形成气韵生动一语的源泉、根据。（春风文艺出版社 1987 年版，第 136 页）

至唐代张彦远《历代名画记》，既录存顾恺之两篇画论，又在《论画六法》等篇中，一再援引顾恺之《论画》语，顾恺之的"传神"论与谢赫的"六法"说，实合成为《历代名画记》绘画理论的核心内容。至宋朝苏轼等，进而在顾恺之"传神"论的基础上，发展建立起崇尚"得其意思所在"（苏轼《传神记》语）的"画意""写意"论，则成为宋元以后文人画理论的一个核心观念。

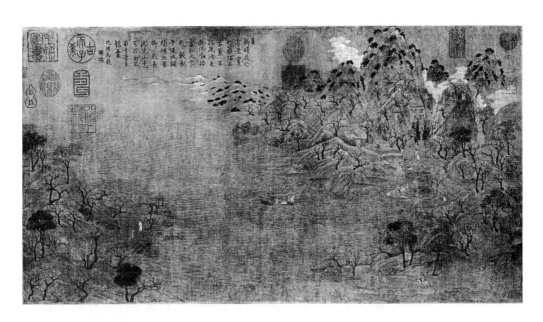

隋 展子虔《游春图》

原画卷为绢本设色，纵43厘米，横80.5厘米。现藏北京故宫博物院。此画本卷无款印，宋徽宗赵佶题为"展子虔游春图"。宗炳所属南朝时代的山水画卷已无传世作品。此画一般认为是现存最早的一件山水画，距宗炳的时代已晚约两个世纪，但其画风古朴，而又具有明显的空间透视意识，仍可作为读宗炳《画山水序》的参考。

宗炳《画山水序》

一、宗炳生平简述

宗炳（375—443），字少文，南阳郡涅阳县（治所在今河南省邓州市东北穰东镇）人。身历东晋与刘宋。据《宋书》本传说，宗炳出身于官宦之家，他的祖父宗承任宜都太守，父亲宗繇之任湘乡令。他的母亲姓师，也很有文化，几个儿子小时候都是母亲教他们读书。宗炳对父母很孝敬，受人称道。东晋末，刺史殷仲堪、桓玄曾聘他任主簿，举秀才，他都不就。宋高祖刘裕在晋末领荆州时也欲聘宗炳为主簿，他也不就。刘裕问他为什么不肯做官，他回答说："栖丘饮谷，三十余年。"意思是习惯了隐居的生活。后来刘裕代晋建立宋朝（420年），又多次征聘宗炳做官，他始终不肯出仕。他一生是一位隐士，所以《宋书》和《南史》都列他于《隐逸传》。

宗炳妙善琴、书、图画，精于言理。爱游赏山水，往辄忘归。他是一位对佛学很有兴趣也很有研究的学者，他曾特地远道往登庐山，向高僧慧远学佛，在庐山上住了近两个月。在中国思想史上他是一位颇著名的神不灭论者。据《隋书·经籍志》著录他有文集16卷，已失传。但《全宋文》尚录存有他的《明佛论》等多篇文章。

当宗炳在庐山向慧远讨教佛学时，他的哥哥宗臧在任南平（郡治在今湖北省公安县）太守。宗臧反对他学佛，亲到庐山强领他下山，并在距南平不远的江陵（今湖北省江陵县）为他安顿了住宅，他闲居无事。后来他的两位兄长都早逝，一大家

族不免沦于贫困，以致他不得不"颇营稼穑"。他的妻子罗氏与他情趣相谐，对于他宁肯亲自参与耕种也不肯为官的坚持总无怨言。罗氏去世，宗炳很哀伤。但他寻思佛理，又能很快排遣悲情。大概在妻子死后，宗炳无所牵挂地远游，西陟荆山、巫山，南登衡山，并在衡山上造屋，想从此隐居山中，但因疾病不得不回到江陵家中。他叹息道："老疾俱至，名山恐难遍睹。唯当澄怀观道，卧以游之。"他把曾游历过的山水都画在家里墙壁上，这样就是躺在床上也可以观赏神游，所以说是"卧以游之"。他画在屋壁上的山水让他感觉很真实，所以他还对人说："抚琴动操，欲令众山皆响。"

宗炳可以说是最早的探求山水画法的画家，但他画的山水可能仍不是纯粹的山水画，而仍是当作人物故事画的大背景存在的。唐朝张彦远《历代名画记》著录他的作品七本，其中五幅是人物画，一幅是动物画，一幅题名《永嘉邑屋图》，或许会有山水为衬景也未可知，却并无一幅山水画。时代距宗炳不远的谢赫在《画品》中把宗炳的画列在第六品（最低一品），并评价说："炳于六法，亡所遗善，然含毫命素，必有损益。迹非准的，意可师效。""六法"在谢赫也主要是用于评论人物画的。张彦远对谢赫给予宗炳的品评却不以为然，他辩驳说："既云'必有损益'，又云'非准的'；既云'六法亡所善'，又云'可师效'。谢赫之评，固不足采也。且宗公，高士也。飘然物外情，不可以俗画传其意旨。"显然，张彦远对宗炳是很推崇的。

张彦远在《历代名画记》中还全文引录了宗炳的《画山水序》，这是中国古代第一篇专论山水画的文章。

二、《画山水序》详注

本篇录自明嘉靖本《历代名画记》卷六,以明毛晋辑《津逮秘书》本及清张海鹏辑《学津讨原》本校,版本异文,择善而从,一般不出校记;须要辨正的异文,在注文中略加辨析。

画山水序[1]

圣人含道应物,贤者澄怀味像[2]。至于山水,质有而趣灵[3]。是以轩辕、尧、孔、广成、大隗、许由、孤竹之流,必有崆峒、具茨、藐姑、箕、首、大、蒙之游焉;又称仁智之乐焉[4]。夫圣人以神法道而贤者通[5],山水以形媚道而仁者乐[6],不亦几乎[7]!

余眷恋庐衡,契阔荆巫,不知老之将至[8]。愧不能凝气怡身,伤跰石门之流[9]。于是画象布色,构兹云岭[10]。

夫理绝于中古之上者,可意求于千载之下[11];旨微于言象之外者,可心取于书策之内[12]。况乎身所盘桓,目所绸缪,以形写形,以色貌色也[13]。

且夫昆仑山之大,瞳子之小,迫目以寸,则其形莫睹;迥以数里,则可围于寸眸。诚由去之稍阔,则其见弥小[14]。今张绡素以远映,则昆阆之形,可围于方寸之内[15]。竖划三寸,当千仞之高;横墨数尺,体百里之迥[16]。是以观画图者,徒患类之不巧,不以制小而累其似,此自然之势[17]。如是,则嵩华之秀,玄牝之灵,皆可得之于一图矣[18]。

夫以应目会心为理者,类之成巧,则目亦同应,心亦俱会[19]。应会感神,神超理得[20]。虽复虚求幽岩,何以加焉[21]?又神本亡端,栖形感类,理入影迹[22]。诚能妙写,亦诚尽矣[23]。

于是闲居理气,拂觞鸣琴,披图幽对,坐究四荒[24];不违天励之丛,独应无人之野,峰岫峣嶷,云林森眇[25];圣贤映于绝代[26],万趣融其神思[27];余复何为哉?畅神而已[28]。神之所畅,孰有先焉[29]!

【注 释】

1 画山水序

序：文体名。明徐师曾《文体明辨序说》："序：按《尔雅》云：'序，绪也。'字亦作'叙'，言其善叙事理、次第有序、若丝之绪也……其体有二：一曰议论，二曰叙事。"宗炳此文既议论画山水之理，亦自叙画山水之事，故称"画山水序"。

2 圣人含道应物，贤者澄怀味像。

圣人：儒家与道家所谓"圣人"其义不尽同，儒家是称道德和智能超出常人的人，道家则是指随顺自然冥心会道的人（见《庄子·逍遥游》及《庄子·天下》《庄子·知北游》等篇）。宗炳在《明佛论》中还说："夫佛也者非他也，盖圣人之道。"故他所用"圣人"概念是包括了儒、道的"圣人"和"佛"的。在其《明佛论》等文章中，释氏、轩辕、尧、舜、周公、孔子、老子，都称"圣人"。含道应物：（圣人）以其通晓于道而顺应事物的变化。这里的"道"，仍是老庄道家的哲学概念。"应物"语出《庄子·知北游》"邀于此者，四肢彊，思虑恂达，耳目聪敏，其用心不劳，其应物无方"。《三国志·钟会传》注引何劭《王弼传》："何晏以为圣人无喜怒哀乐，其论甚精，钟会等述之。弼与不同，以为圣人茂于人者神明也，同于人者五情也，神明茂故能体冲和以通无，五情同故不能无哀乐以应物，然则圣人之情，应物而无累于物者也。"今人于安澜编《画史丛书》所收《历代名画记》为明毛晋刻《津逮秘书》本，此句作"含道映物"，"映"字讹。秦仲文与黄苗子点校《历代名画记》（人民美术出版社《中国美术论著丛刊》本）也用毛晋刻《津逮秘书》本为底本，作"暎物"。"暎"和"映"为异体字。注家比较"应物"与"暎物"异文，多取"映物"，实误。贤者：道德和才智杰出的人。在宗炳的文章中，"圣""贤"对于道的体认是有程度的差别的。《明佛论》说"圣之穷机，贤之研微"，即圣人洞彻于道理，贤者虽未至圣人之境地，但也能研求神理，而至于道。佛门龙树、提婆、马鸣、迦旃延、弘法于中国的达摩等菩萨，孔门颜回、冉求、宰予、子贡（端木赐），

道家尹喜、庄周等，都属"贤者"。澄怀：使心怀清静。按庄子的说法，疏瀹心怀，澡雪精神，是感悟至道的必要前提。味像：品味、体会客观物象。澄怀味象，也即《宋书·宗炳传》记炳所言"澄怀观道"，是要在物象上品味体会其中道理。

3 至于山水，质有而趣灵。

山水既具有实在的形质，又具有虚灵的意趣。宗炳《明佛论》说："夫天地有灵，精神不灭。"所以，他认为山水也是有其灵趣的。

4 是以轩辕、尧、孔、广成、大隗、许由、孤竹之流，必有崆峒、具茨、藐姑、箕、首、大、蒙之游焉；又称仁智之乐焉。

是以：连词，因此，所以。轩辕：传说中的黄帝的号，一说黄帝的名。《史记·五帝本纪》首列黄帝，也即正史记述的第一位上古圣君。尧：即帝尧，《史记·五帝本纪》所记上古第四位圣君。孔：即孔子（公元前551—前479年），儒家的圣人。广成：广成子，《庄子·在宥》篇所记居于空同（后通作崆峒）之山达于至道的仙人，黄帝向他问治身长久之道。大隗：《庄子·徐无鬼》："黄帝将见大隗乎具茨之山。"疏："大隗，古之至人也。"许由：《庄子·逍遥游》："尧让天下于许由。"疏："许由，隐者也，姓许，名由，字仲武，颍川阳城人也。隐于箕山，师于齧缺，依山而食，就河而饮。尧知其贤，让以帝位。许由闻之，乃临河洗耳。"孤竹：商代方国名，在今河北省卢龙县境。《史记·伯夷列传》："伯夷、叔齐，孤竹君之二子也……义不食周粟，隐于首阳山，采薇而食之。"此以"孤竹"代指伯夷、叔齐。崆峒：山名。也作"空同""空桐"。上引《庄子·在宥》篇谓黄帝曾到空同山向广成子问道。《史记·五帝本纪》："（黄帝）西至于空桐。"这个崆峒山，一种说法在今河南省汝州市西南，一种说法在今甘肃省高台县西南。具茨：山名。前引《庄子·徐无鬼》："黄帝将见大隗乎具茨之山。"山在今河南省新密市东南。藐姑：藐姑射之山的省称。《庄子·逍遥游》："藐姑射之山，有神人居

焉……尧治天下之民，平海内之政，往见四子藐姑射之山，汾水之阳，窅然丧其天下焉。"山在今山西省临汾市西北。箕：即许由所隐之箕山，在今河南省登封市东南。首：指伯夷、叔齐隐居之首阳山。南朝裴骃《史记集解》引马融说："首阳山在河东蒲坂，华山之北，河曲之中。"则是今山西省永济市西南、风陵渡北之首阳。唐张守节《史记正义》说："史传及诸书，夷、齐饿于首阳凡五所，各有案据，先后不详。"大、蒙："大"读为"太"，"太"通"泰"。《战国策·齐策一》："齐南有太山。"《史记·苏秦列传》作"齐南有泰山"。宗炳《明佛论》谓孔子"登蒙山而小鲁，登太山而小天下，是其际矣。"《孟子·尽心上》："孔子登东山而小鲁，登泰山而小天下。"清焦循正义曰："《弘明集》宗炳《明佛论》云：'登蒙山而小鲁，登太山而小天下。'周氏广业《孟子逸文考》云：'《论》又有云"昔仲尼修五经于鲁，以化天下；及其眇邈太、蒙之巅，而天下与鲁俱小"。'"此并用《孟》文也。今作"孔子登东山"，考鲁无东山之名。《论语》"颛臾为东蒙主"注，孔云："使主祭蒙山也。"皇侃、邢昺二疏并云"蒙山在东，故云东蒙主"。《鲁颂》"奄有龟、蒙"，毛传："龟山、蒙山也。"正义亦云《论语》疏云："颛臾主蒙山。"《水经注》："琅邪郡临沂县有洛水，出太山南武阳县之冠石山，一名武水，东流过蒙山下，有蒙祠。又东南迳颛臾城，即孔子颛臾为东蒙主也。"《史记》"蒙、羽其义"，索隐云："蒙山在泰山蒙阴县西南。"然则《孟子》之"东山"当作"蒙山"，宗少文必非无据也。即令云"东山"其为"蒙山"，固无可疑。按阎氏璩《释地》云：'或曰：费县西北蒙山，正居鲁四境之东，一名东山。《孟子》云"孔子登东山而小鲁"，指此。疑近是。'然则蒙山一名东山，宗炳盖以'蒙山'代'东山'，古人引经，原有此例。依宗《论》以'东山'为'蒙山'可也，以为《孟子》本作'蒙山'，则失之矣。"太、蒙"即孔子曾登眺之太（泰）山、蒙山。又称仁智之乐焉：《论语·雍也》："子曰：'知者乐水，仁者乐山。'"

5 夫圣人以神法道而贤者通，

夫圣人以神法道：圣人以其精神仿效于"道"。参看宗炳《明佛论》说："夫常无者道也，唯佛则以神法道。故德与道为一，神与道为二。二故有照以通化，一故常因而无造。"而贤者通：而贤者也能通晓于"道"。

6 山水以形媚道而仁者乐，

山水以形媚道：山水以其形态使"道"显示其美好。"媚"有"美"及"美貌"义。而仁者乐：仍用孔子"仁者乐山"语典。

7 不亦几乎！

不也是很接近吗？几（jī）：近，将近。此句是指前两句所说的"夫圣人以神法道而贤者通，山水以形媚道而仁者乐"两方面是很相近的。

8 余眷恋庐衡，契阔荆巫，不知老之将至。

契（qiè）阔：怀念。不知老之将至：《论语·述而》篇孔子自谓："其为人也，发愤忘食，乐以忘忧，不知老之将至云尔。"这几句是说：我眷念曾经游历过的庐山、衡山，怀念荆山、巫山，不知不觉间就衰老了。

9 愧不能凝气怡身，伤跕石门之流。

凝气怡身：凝神静气以洗心养身。宗炳在《明佛论》里说："老子庄周之道，松乔列真之术，信可以洗心养身。"跕（tiē）：拖着鞋，足尖轻着地而行。石门：应是指庐山石门。《世说新语·规箴》"远公在庐山中"条刘孝标注引慧远《游山记》说："自托此山二十三载，再践石门，四游南岭，东望香炉峰，北眺九江。"《全晋文》卷一百六十七有无名氏的《庐山诸道人游石门诗序》一文，记述了隆安四年（400 年）仲春释法师等 30 余人同游庐山石门之事。宗炳曾在庐山住近两月，李泽厚、刘纲纪主编《中国美学史》第二卷下认为："庐山是宗炳所'眷念'的佛教

盛地，他所佩服的慧远的徒众们所游过的石门，他完全可能曾经游过。"这两句中"伤玷"不易疏解，或传写有讹。大意是说：惭愧（因为衰老）已不再能有充沛的体力和精神，重游十分眷念的庐山石门等胜地。

10 于是画象布色，构兹云岭。
这两句是说：于是（我）画形着色，创作了这幅山水画。

11 夫理绝于中古之上者，可意求于千载之下；
中古：《易·系辞下》："《易》之兴也，其于中古乎？作《易》者，其有忧患乎？"《汉书·艺文志》"世历三古"颜师古注引三国魏孟康曰："伏羲为上古，文王为中古，孔子为下古。"汉代以后古代相传《易》为周文王所作，《易》之"十翼"（《象》上、下，《象》上、下，《系辞》上、下，《文言》，《说卦》，《序卦》，《杂卦》十篇）为孔子所作，直到20世纪的大学者章太炎仍然相信孔子解《易》之说。孔子的说解《易》理，或许即是宗炳所想到的古人久已不传的道理可以在千载（虚数）之下以意求之的经典例证。

12 旨微于言象之外者，可心取于书策之内。
《易·系辞上》："子曰：'书不尽言，言不尽意。'然则圣人之意，其不可见乎？子曰：'圣人立象以尽意，设卦以尽情伪，系辞焉以尽其言。'"这数句应是宗炳所谓"旨微于言象之外者，可心取于书策之内"的典据。言和象（卦象）载于书策，圣人之意可通过阅读书策以心领悟。

13 况乎身所盘桓，目所绸缪，以形写形，以色貌色也。
盘桓：徘徊，逗留。绸缪（móu）：缠绵，情意殷切。写：摹画。貌：摹写。这几句是说：何况（这些山水）是我亲身所盘桓游历，亲眼所流连观赏的，（自然不难）摹画出它们的山容水色。

14 且夫昆仑山之大，瞳子之小，迫目以寸，则其形莫睹；迥以数里，则可围于寸眸。诚由去之稍阔，则其见弥小。

且夫："且"犹"夫"，同义复语，句首助词。昆仑：山名。也作崑崙、崐崘。在今新疆与西藏之间，西接帕米尔高原，东延入青海境内。山极高峻，最高峰海拔7700多米，多雪峰、冰川。古人以昆仑为最高大之山。迥：远。这里是形容词作动词用。诚：副词，确实。稍：逐渐。这几句是说：山可以有如昆仑那样的高大，而人的眼睛很小，如果以极近的距离看山，则山的形态是看不到的。使人与山的距离远一些，则山的形貌就可以尽收眼中。这其实是离开它（山）越远，则看到它的形状就越小的缘故。

15 今张绡素以远映，则昆阆之形，可围于方寸之内。

绡素：生丝织成的薄绢。昆阆（làng）：古代神话传说，昆仑山上有瑶池、县圃、阆风、增城等神仙所居之地。"昆阆"是"昆仑阆风"的省称，也即昆仑山的代称。这几句是假设了一个透视学的实验：（如果我们）现在绷起一块薄绢，透过它看远处的风景，则即使是昆仑那样高大的山形，也可以仅映在一寸见方的小范围里。

16 竖划三寸，当千仞之高；横墨数尺，体百里之迥。

这两句仍是由以上所假设的"张绡素以远映"的透视学的实验所推论出的绘画透视原理：（在绷起的薄绢上）竖画三寸，可以相当于千仞之高；横画数尺，可以体现百里之远。

17 是以观画图者，徒患类之不巧，不以制小而累其似，此自然之势。

是以：因此，所以。类：画，描绘。制：规模。这几句是说：因此对于图画的观赏，只怕画得不巧妙，不会因为画幅小而妨碍所画对象的相像，这是（符合视觉上）自然而然的情势的。

18 如是，则嵩华之秀，玄牝之灵，皆可得之于一图矣。

如是：如此（指如上述的透视原理）。嵩华：嵩山和华山。嵩山位于今河南省登封市北，主峰海拔 1490 多米。华山位于今陕西省华阴市南，主峰海拔 2150 多米。玄牝：语出《老子》："谷神不死，是谓玄牝。玄牝之门，是谓天地根。""玄牝"即不死的"谷神"。三国魏王弼注"谷神"说："谷中央无者也。无形无影，无逆无违，处卑不动，守静不衰，物以之成而不见其形，此至物也。"（楼宇烈校释本《王弼集校释》，中华书局 1980 年版）"玄牝之灵"即山川自然之神。这几句是说：运用上述的透视原理，则嵩山或华山的秀拔，山川自然之神，都可以在一幅图画上表现出来。

19 夫以应目会心为理者，类之成巧，则目亦同应，心亦俱会。

应目会心：目所应接，心所领悟。"夫以应目会心为理者"，这里是就山水景物而言，谓眼所见心所悟的山水所呈现的理。"理"在道家哲学中是"道"的显现。《韩非子·解老》篇说："道者，万物之所然也，万理之所稽也。理者，成物之文也。道者万物之所以成也，故曰道，理之者也。物有理不可以相薄。物有理不可以相薄，故理之为物，制万物各异理。制万物各异理而道尽。"在宗炳的观念中，"理"并有佛的"神理"之义。类之成巧：能巧妙地描绘它。这几句是说：我们眼见真实的山水心能领悟其神理，如果用绘画巧妙地描绘出它来，则观画也会如同面对真实的山水一样领会其中的理趣。

20 应会感神，神超理得。

宗炳《明佛论》，一名《神不灭论》，他极力论说宇宙间有不灭的"神"，或称"精神"，或叫"神明"。人身及一切有神之物的形体，都是精神所暂时栖居的旅舍，身死形亡，而神终不灭。《明佛论》说："夫常无者道也，唯佛则以神法道。故德与道为一，神与道为二。二故有照以通化，一故常因而无造。夫万化者，固各随因

缘自作于大道之中矣。"又说:"夫钟律感类,犹心玄会,况夫灵圣以神理为类乎。"所以,要诠释这里的"应会感神,神超理得"二句,须以宗炳所抱持的"神不灭"的思想观念为前提。这两句是说:(观赏山水画也能够)目应心会而感通神明,因神的感通而能领会(由山水画所呈现的)"道"的理趣。

21 虽复虚求幽岩,何以加焉?

虽复:纵使。虚求:陈传席注谓:"即'澄怀'以求。先秦思想家特别是道家把'虚'作为'求'或知的先决条件。"引《老子》"致虚极,守静笃……吾以观其复"。《庄子·人间世》"惟道集虚,虚者,心斋也。"《荀子·解蔽》"心何以知?曰:虚壹而静。"等证之。其说可从。幽岩:幽深的山水。加:超过。这两句是说:纵使在真山水中感悟神理,又能超过它(观山水画所得)多少呢。

22 又神本亡端,栖形感类,理入影迹。

神本亡(音wú,通"无")端,栖形感类,理入影迹:宗炳在《明佛论》中引《易·系辞上》"一阴一阳之谓道"及"阴阳不测之谓神"二句,发挥说:"盖谓至无为道,阴阳两浑,故曰一阴一阳也。自道而降便入精神,常有于阴阳之表,非二仪所究,故曰阴阳不测耳。"又说:"若必神生于形,本非缘合,今请远取诸物,然后近求诸身。夫五岳四渎,谓无灵也,则未可断矣。若许其神,则岳唯积土之多,渎唯积水而已矣,得一之灵,何生水土之粗哉?而感托岩流,肃成一体。设使山崩川竭,必不与水土俱亡矣。神非形作,合而不灭,人亦然矣。'神也者,妙万物而为言者也。'若资形以造,随形以灭,则以形为本,何妙以言乎?"宗炳是释慧远"形尽神不灭"论的赞同者,所以他这里所说的"神本亡端"的"神",即是他所坚信的不随形同灭的神;"亡端"谓无始无终无形。栖形感类:"感类"犹"栖形","感"即上引《明佛论》中之"感托","类",这里是形貌、形象的意思。"栖形感类",是说无

形的"神"栖居感托于有形之万物。理入影迹："神理"也寄寓在万物的影迹中。
这里是就山水而论，山水画是真山水的"影迹"，"神理"也会进入山水画作品之中。

23 诚能妙写，亦诚尽矣。

前一个"诚"是连词，义为如果，果真；后一个"诚"是副词，义为确实。妙写：
巧妙地描绘。这两句是说：果真能巧妙地描绘（山水），也就确实能（从山水画上）
尽会"神理"。

24 于是闲居理气，拂觞鸣琴，披图幽对，坐究四荒；

闲居理气：闲静地居家，调理精神元气。拂觞：擦拭酒杯，指饮酒。鸣琴：弹琴。
披图幽对：展开画卷，幽静地观赏。坐究四荒：坐着（足不出户）也能探究四方极
远之地的山水风光。

25 不违天励之丛，独应无人之野，峰岫峣嶷，云林森眇。

违：远离。天励之丛：大自然所劝励着（即生机无限）的丛林茂树。独应无人之野：
独自面对寂静无人的山野。《庄子·山木》："洒心去欲，而游于无人之野。" 峰
岫峣嶷，云林森眇：峣（yáo）嶷（音 nì，不读"疑"）：高峻。云林：即丛林。森眇：
金陵本《历代名画记》作"森渺"。"眇"通"渺"，辽远的意思。这两句是对应前
两句，说群峰高远峭峻，丛林茂密深远。这四句都是在说静对山水画作的感受，谓（静
居于家中观赏山水图画，使自己感觉）没有远离充满生机的丛林，眼前仍然见丛林茂
密深远；（自己仿佛仍然）身处人迹罕至的野外，面对的都是高峻的峰峦。

26 圣贤映于绝代，

这句照应文章开头一段所说"圣人含道应物，贤者澄怀味像"及所列述的圣人、贤
者必有山水之游而言的，谓（观赏山水画如同游赏真山水，而游赏山水乃是）自远

古以来诸多圣人贤者前后照应的共同具有的兴趣。这句话或许同时还意味着宗炳所作或所设想的山水画，仍是包含有圣贤人物于其中的，而不是纯粹的山水画。

27 万趣融其神思；

万趣：山水景物的种种风致。融：融显，显明。宗炳《明佛论》："皆以厥祖身立佛前，累叶亲传，世祗其实，影迹遗事，昭化融显，故其裔王，则倾国奉戒。"神思：犹"神想""神道之想"。宗炳《明佛论》："虽复名法佐世之家，亦何独无分于大道，但宛转人域，嚣于世路。故唯觉人道为盛，而神想蔑如耳。若使回身中荒，升岳遐览，妙观天宇澄肃之旷，日月照洞之奇，宁无列圣威灵尊严乎其中！而唯唯人群，匆匆世务而已哉？故将怀远以开神道之想，感寂以昭明灵之应矣。"

28 余复何为哉？畅神而已。

这两句是说：我还要干什么呢？但求精神愉快罢了。

29 神之所畅，孰有先焉！

使精神愉快的事情，还有什么能超过描画山水和闲静地观赏山水画呢？按：李泽厚、刘纲纪主编《中国美学史》第二卷第十四章第四节"《画山水序》的美学意义"说："（东晋）孙绰在《天台山赋》中已经提出'释域中之常恋，畅超然之高情'的说法。《庐山诸道人游石门诗序》又提到了山水的欣赏使人'神以之畅'。宗炳的'畅神'说明显是由此发展而来的。"其说可从。

三、《画山水序》的思想背景及理论价值

宗炳是中国绘画史上第一个关注山水画法的画家，他的《画山水序》是中国画论史上第一篇山水画的专论。但他所论的应还不是纯粹的山水画，而是作为人物故事画的大背景存在的。童书业著《唐宋绘画谈丛》的第六篇《山水画的创立》一文，引据《历代名画记》的记述认为："中唐以前，没有很正式的山水画，所有的只是人物画背景的风景图。"童书业也论及宗炳的《画山水序》和王微的《叙画》，说他们"可算是山水画的远祖"，但也说他们似仍是以人物与山水合图，与顾恺之（顾有《画云台山记》）同。"所以真正山水画的创造，还不是六朝时代所能为力的。"（《唐宋绘画谈丛》，朝花文艺出版社 1958 年版，第 23—27 页）童先生的说法不无道理。但宗炳所论既然主要着眼于山水，不妨即以他为第一个山水画论家。

由于宗炳是从一个精于玄学又崇信佛教的学者兼画家的视角，率先对山水画的价值所在、山水画原理与方法，以及山水画的审美功能等问题做出阐述，所以，只有具体地了解宗炳的思想特点，才能更准确地理解他的山水画论观点，研究者也多是从这一途径寻求对《画山水序》的解读的。

徐复观《中国艺术精神》一书认为，宗炳在思想上是一个虔诚的佛教徒，不过，他只为佛教争取地位，而未尝反儒。他所信的佛教偏于精神（同于"灵魂"）不灭、轮回报应这一方面，即注重在死后的问题。未死以前的洗心养身，依然是归之于道家及神仙之说。"他的生活，正是庄学在生活上的实践；而他的《画山水序》里面的思想，全是庄学的思想。"（春风文艺出版社 1987 年版，第 203 页）

陈传席《六朝画论研究》关于宗炳的思想意识，持与徐复观相近的观点，他认为："在宗炳的意识中：佛国最伟。但真正左右他的思想和行动的乃是老庄的道家思想。"（天津人民美术出版社 2006 年版，第 84 页）"他虽崇释，而其人生哲学为老庄的道家思想所左右的成分还是居多。实则他也是一个忠实的道教徒。打个比方，佛国是他的目标、理想境界，但通往佛国乃是用道家之路。他驾着道家的车，沿着道家的路方能到达佛国。所以说他的思想和行动实际上还是道家的。"（第 85 页）"道家思想对于古代绘画的影响很大，其中宗炳是一个关键人物。他最早将老庄道家思想，贯彻到画论中去，这对后世的影响实在太大、太深。"（第 95 页）

李泽厚、刘纲纪主编《中国美学史》则说："有人认为《画山水序》的思想

全属庄学的表现，这是不符合实际的。"李、刘的观点是："在思想上，宗炳是当时著名的佛教理论家，曾著有长篇论文《明佛论》。但宗炳又并不排斥儒道两家的思想，而是企图以佛统领儒道，认为在佛学中不但包含了，而且更深刻地阐明了儒道两家思想……以佛统儒道是宗炳的根本思想，也是他的《画山水序》的根本思想。"（《中国美学史》，第二卷下，中国社会科学出版社 1987 年版，第 497 页）

这些论者的阐述，都有助于对宗炳《画山水序》的理解，但或偏执于认为宗炳的思想以道家为主导，或偏执于认为宗炳的思想是以佛统儒道（其实就是说佛教思想是他的根本思想），就也都会导致对他的《画山水序》内容的误读。

如陈传席因认为宗炳《画山水序》第一段所提到的圣贤"除'孔'外，都是道家仙家的人物，退一步说，须是道家感兴趣的人物或者是道教化的儒圣"，所以，他怀疑"孔"是"舜"的误字，为此用了不少工夫论说"尧舜"也是道家的圣人，"舜"更是道家的理想人物，而且下文提到的崆峒等地，也未有孔子所游之地等。其实，作为中土士大夫而虔信佛教的宗炳，与他所追随的释慧远一样，首先，他们原都兼通中国传统的儒家、道家之学与魏晋盛行的玄学。据《高僧传》记载，慧远"少为诸生，博综六经，尤善《老》《庄》"。佛教徒本称佛学是"内学"，称儒、玄为"外道"，慧远则认为儒、释、玄三家"可合而明"，所以慧远的佛学不仅不排斥儒、玄，而且正是因为他尽可能地阐论佛学与儒、玄思想在根本上或说在终极的理想上其实是一致的，正因为他努力折中佛与儒、玄的异同，他才使佛教在东晋南朝获得了迅速发展。宗炳是慧远的虔敬的追随者，无论是出家为僧的慧远，还是在家修行的居士宗炳，都是中国化的佛教徒，在他们的思想中，尧、孔、老、庄与如来、释迦同是"圣人"。慧远在《沙门不敬王者论》的第四篇《体极不兼应》中既说："常以为道法之与名教，如来之与尧孔，发致虽殊，潜相影响；出处诚异，终期则同。"又说："则释迦之与尧孔，发致不殊，断可知矣。"可知宗炳《画山水序》中的"尧孔"并称是直接受慧远的影响，并非没来由，更不是"尧舜"的讹传误写。而下文列举圣贤所游历的山名中的"大蒙"，当读作"太、蒙"，也即孔子所登眺之泰山和蒙山。加上紧接着的"又称仁智之乐焉"一句对于孔子言论的引据，足见孔子在宗炳心目中丝毫不减其为"圣人"的光辉。宗炳思想的主流固然是道家的出世的思想，而他的绝不排斥或菲薄孔子，反而仍

视孔子为最可景仰的圣人，这一倾向也是与道家的宗师庄子一脉相承的。

再如李泽厚、刘纲纪主编《中国美学史》，因认为佛教思想是宗炳的根本思想，故在对《画山水序》的诠释中，处处欲以佛教思想为确解，有时就不免牵强成说。如对于《画山水序》开头一段，宗炳所列"轩辕、尧、孔"等圣贤与名山之游的事迹，及其所发挥的"含道应物""澄怀味象"等观念范畴，均与"佛"无涉。而李、刘之诠释，胶着于佛学，"圣人含道应物"就说成是"'圣人'以其'神明'所含的佛学之'道'应接万物"；"味像"则必是"即玩味、寻索那表现于世间万物之中的佛的'神明'，或'神道'，领悟佛理，达于解脱了"。《画山水序》最后一段中"不违天励之薮"一句，李、刘谓：

> 论者多不得其解。实际上"励"与"厉"通，为威严之意，"天励"即天之威严。在宗炳的思想中，也就是佛的至高无上的尊严、威力。"薮"通于丛，是集结之意。所谓"天励之薮"，意为佛的威严之所集结，指整个天地万物均为佛的神明所感生。（第516页）

这段讲解显出作者在词语训诂上的不够严谨。即使"励"与"厉"通，据"厉"以释义，《汉语大词典》"厉"字含有"威"字的义项是"威猛"，同义连类的有"猛烈、激烈"；含有"严"字的义项是"严肃、严厉"，都是形容词。再细寻如《论语·阳货》"色厉而内荏"句，朱熹注："厉，威严也。"但这个"威严"仍是形容词，而非名词。显然，说"厉"字有名词性的"威严"（尊严、威力）之义，就欠妥帖而很勉强了。"薮"是"叢"（简体作"丛"）的异体，不是通假。简体字的排印版此字可以径直用"丛"字。"丛"在这里用的就是聚生的草木之义，也就是下文说的"云林森眇"。宗炳是说他老了，不能再去真山水间游历，而山水画（画中有云林森眇）仍使他得以不远离大自然所勉励着的（意即生机无限的）山林野景，如此而已。可见《画山水序》中也并不是处处灌注着"佛"的神想。

《画山水序》立意主要是在论述山水画的价值。这是因为其时山水画正在形成一个独立的门类。此前的绘画以人物为主角，其价值或在于存乎鉴戒，或在于传神写照，已为人们的常谈。而以山水为主要内容的绘画价值何在呢？这是随着山水画的出现，自然而然已产生的一个需要回答的问题。宗炳既是我国绘画史上

最先尝试山水画创作的画家，又以其《画山水序》一文而成为第一个阐述山水画的价值的画论家。

《画山水序》一文的第一段，是论说自然山水以其美的形态体现着"道"，故自古以来圣人贤者也往往有名山之游，他们在对山水的游观中悟道、法道，感受到快乐，这也是他们之所以成为圣贤的一个重要方面。这样，就首先以往圣先贤的事迹证明，对山水的欣赏不仅不是闲极无聊的消遣，而且还是追慕圣贤所应步趋效仿的高尚之事。

这段中所说的"山水以形媚道"和"贤者澄怀味象"，涉及山水自然美的存在，以及人与自然的审美关系这样两个重要的美学命题。在宗炳看来，山水的美来自它对"道"的呈现。即使宗炳的着眼点在"道"，而他的"山水以形媚道"的说法则肯定了山水自然之美。而且，人（圣贤）是可以从游观领悟山水自然之美中获得"悟道"的快乐的。

第二段的开头用"余眷恋庐衡，契阔荆巫"这样两句简洁追忆的话，表明自己确曾效法先贤好游名山。然后说如今老了，限于体力与健康的条件，已不能再远游山水，在这种情况下，山水绘画成为聊慰对真实山水的眷念之情的很好的替代物应运而生。

接下来的两段是谈画山水的可能性。因为即使是宗炳所处的晋宋之际，也还没有独立成熟的山水画存在。唐张彦远《历代名画记》说："魏晋以降，名迹在人间者，皆见之矣。其画山水，则群峰之势若钿饰犀栉，或水不容泛，或人大于山。率皆附以树石，映带其地，列植之状则若伸臂布指。"张彦远所说的乃是作为人物画的背景的山水树石状况，今日所能见到的魏晋南朝的画迹，也可以印证张彦远所说大致合乎其实际。在这样的背景下，宗炳的纯粹的山水画创作完全处在探索创造的状态。也正是因为尚处在这样的探索状态中，在今天看来已是十分简单易晓的近大远小的透视学原理，由 5 世纪的宗炳说出就实在是不简单。他的"今张绡素以远映，则昆阆之形可围于方寸之内"的利用透视原理以取景的设想，恰似今日野外写生者举双手拇指与食指相对成框状以选取风景的方法一样，而在宗炳，这实在是很了不起的发明。只有明了了这一基本原理，顶天立地的大山峻岭才能够加以描绘。在西方，迟至15世纪才形成独立的风景画，透视学也是在"文

艺复兴"以后逐渐加以研究和完善起来。以西方绘画史为参照，则更可以看出宗炳对于中国山水画的开创、对于绘画透视原理的揭示，是多么杰出的贡献。

上一段解决了山水之形可画的问题，接下来的一段论述山水之神可写可感的问题。所谓"神本亡端，栖形感类，理入影迹。诚能妙写，亦诚尽矣"。"神"是这一节中的一个核心概念，这里所说的"神"，是宗炳在《明佛论》中所强调的不随形同灭的"神"。由于这无始无终无形的"神"，不仅托寓于人的躯体使人有精神感知，而且无形之"神"也栖居感托于有形之万物，进而"神理"还能够隐含在万物的影迹中。山水画是山水之影迹，自然也可包含"神理"。所以，如果能够把山水很巧妙地画出，也就足以通过观赏山水画而尽会"神理"。

文章的最后一段，宗炳记述自己观赏山水画的欣悦之情。面对山水画，犹如置身于真实山水之间；对于圣贤澄怀味像与仁智之乐的追怀感通，更增添了观赏山水画的精神的愉悦。山水画的创作不为别的什么，就是为了使自己精神愉快而已。而能令人精神愉快的事情，还有什么能超过描画山水和欣赏山水画呢？

宗炳思想的特点是融合（或者说是混合）着儒、道、释的，宗炳所表述的欣赏山水画的感受，显然依据于他自具特点的思想基础。而经历魏晋玄学和佛学的发展，后代士大夫也普遍具有融合（或者说是混合）着儒、道、释的思想结构，所以，宗炳所阐述的山水画"畅神"功能论，在后世很容易被接受。

虽然山水画的兴起和发展，固然还伴随有思想史和文学史（如山水诗、山水游记等）发展的背景成因；而且是到盛唐之后，山水画才由附庸而蔚为大观，以致成为宋元明清中国画的主流。但就绘画史本身而言，宗炳的创作尝试，尤其是他的这篇《画山水序》的理论建树，仍可视之为山水画门类的独立宣言。

南朝 陆探微《洛神赋图》（元或明代摹本 局部）

原画卷为纸本墨笔白描，纵 24.1 厘米，横 493.7 厘米。现藏美
国华盛顿弗利尔美术馆。此卷标签题《唐陆探微〈九歌图〉真
迹神品》，所画实为曹植《洛神赋》内容，是传世多种《洛神
赋图》中唯一的白描本。此画虽为后代摹本，但称陆探微作品
应有所据。唐朱景玄《唐朝名画录》序中即说到陆探微画有《洛
神赋图》。陆探微真迹久已失传，此画既可能是陆探微作品的
摹本，不妨权作参考。

谢赫《古今画品序》

一、谢赫生平简述

　　谢赫，大致生活在南朝齐（479—502年）、梁（502—557年）时期，所著《古今画品》为后世珍视，但其生卒年与邑里均不详，生平事迹也很少有记述。稍晚于谢赫的姚最在所著《续画品》中说谢赫："貌写人物，不俟对看，所须一览，便工操笔。点刷精研，意在切似；目想毫发，皆无遗失；丽服靓妆，随时变改；直眉曲鬓，与世事新。别体细微，多自赫始。遂使委巷逐末，皆类效颦。至于气韵精灵，未穷生动之致；笔路纤弱，不副壮雅之怀。然中兴以后，象人莫及。"这是有关谢赫事迹的仅有的一点记载，也只是笼统地评论了他的绘画，甚至连一件作品也没有具体说及。但"中兴以后，象人莫及"一句，是诸多研究者推测谢赫生平的依据。"中兴"是齐和帝萧宝融年号，自501年正月改元，至次年四月萧衍杀萧宝融灭齐立梁改朝换代，所以"中兴"其实仅指501年这一年而已。有专家据《古今画品》所记录的最后一位画家是陆杲，而《梁书·陆杲传》记陆杲卒于梁武帝中大通四年即532年，知《古今画品》必成书于532年以后，也即谢赫必卒于此年之后。又据《续画品录》"然中兴以后，象人莫及"句，推断谢赫的绘画创作实践在"中兴"以前。这样，谢赫更当生于齐前的宋朝，死时则有70多岁了。但认为"然中兴以后，

象人莫及"这句是说谢赫的绘画实践在"中兴"之前,这样理解并不妥当。《续画品》既说谢赫的绘画"随时变改,与世事新",而他由齐入梁至少生活了30多年,那么他的绘画活动不可能就停止在"中兴"以前了。其实"然中兴以后,象人莫及",正可以理解为由齐入梁之后,同时期的人物画家水平都不及他。固然他可能生于刘宋后期,但是否享年有70多岁则未可知。

谢赫的《古今画品》,是中国美术史上第一部绘画批评专著。与谢赫著《古今画品》大致同一时期,还产生了钟嵘的《诗品》、庚肩吾的《书品》等不同门类文学艺术的品评类专著,故谢赫著《古今画品》,也是这个时代的风会使然。谢赫在《古今画品序》中提出的"六法"论,成为中国绘画1500年来相沿遵循而难以改易的创作和批评的基本准则,"气韵生动"的美学概念更是中国绘画美学的灵魂。

二、《古今画品序》详注

本篇用清编《佩文斋书画谱》本为底本。题名据郑樵《通志》及《宋史·艺文志》改用《古今画品》。内文用严可均辑《全上古三代秦汉三国六朝文》本、于安澜编《画品丛书》本校,版本异文,择善而从,一般不出校记;须要辨正的异文,在注文中略加辨析。

古今画品序[1]

夫画品者,盖众画之优劣也[2]。图绘者,莫不明劝戒,著升沉,千载寂寥,披图可鉴[3]。虽画有六法,罕能尽该;而自古及今,各善一节[4]。六法者何?[5]一、气韵生动是也[6];二、骨法用笔是也[7];三、应物象形是也[8];四、随类赋彩是也[9];五、经营位置是也[10];六、传移模写是也[11]。唯陆探微、卫协备该之矣[12]。然迹有巧拙,艺无古今[13]。谨依远近,随其品第,裁成序引[14]。故此所述,不广其源,但传出自神仙,莫之闻见也[15]。

1 古今画品序

谢赫这部论著的题名，历来称引和著录有不同。唐许嵩《建康实录》于《太宗简文皇帝》一节记尚书右丞顾悦之事迹后，附记其子顾凯之（即画家顾恺之）轶事，夹注说："案谢《画品》论江左画人……"张彦远《历代名画记》卷一《叙画之兴废》有注文谓："梁武帝、陈姚最、谢赫、隋沙门彦悰、唐御史大夫李嗣真、秘书正字刘整、著作郎顾况，并兼有《画评》。"卷四《曹髦传》则说："谢赫等虽著《画品》。"宋郭若虚《图画见闻志》卷一《叙诸家文字》说："自古及近代纪评画笔，文字非一，难悉具载。聊以其所见闻篇目次之，凡三十家。"张彦远所说到而郭若虚亦著录的几种是：《古画品录》谢赫撰，《昭公录》梁武帝撰，《续画品录》陈姚最撰，《后画品录》唐沙门彦悰撰，《后画品录》李嗣真撰，《画评》顾况撰，《续画评》刘整撰。晁公武《郡斋读书志》卷第十五艺术类首列谢赫此书题名《古画品录》，与郭若虚所记相同。马端临《文献通考》录谢赫此书题名也是《古画品录》，其提要即照录晁公武《郡斋读书志》解题。清《四库全书》本题名也是《古画品录》。而南宋郑樵《通志二十略》之《艺文略》艺术类"画录"作："《古今画品》，一卷。后魏谢赫撰。起曹魏，讫后魏中兴年，凡二十八人。"《宋史·艺文志》著录书名亦为《古今画品》。清编《四库全书》本作《古画品录》，严可均辑《全上古三代秦汉三国六朝文》本作《古画品》。现代学者对于此书原题名有不同的推论，但无一致的看法，多数人认为原题名是《画品》，只有中国美术学院已故史岩先生《古画评三种考订》一书（1947年金陵大学中国文化研究所印行）之《古画品录总考》一文认为《古今画品》一名似较存原型。细看谢赫书序及画家评论中行文，史岩先生的考订意见其实可取。盖其书原名当依郑樵《通志》和《宋史·艺文志》的著录为《古今画品》。《画品》为此书的简称。其他名目是传写翻刻产生的别名，往往不甚符合其书的内容性质。

2 夫画品者，盖众画之优劣也。

这是《序》文开宗明义讲此《古今画品》的意指，也即此书的内容性质。一般的理解，如葛路《中国古代绘画理论发展史》说："《古画品录》以六法的标准评画优劣。"陈传席《六朝画论研究》注此句说："所谓'画品'是区别很多画之优劣的。"他们都认为"画品"是品评画的优劣。而阮璞《画学丛证》一书有《"名画"又一义》一篇，认为"名画"一词，古代既有"著名绘画作品"一义，又有"著名之画家"一义。张彦远《历代名画记》书名中的"名画"一词就分别有此两种含义。其文中且说道："谢赫《画品·序》，早谓'夫《画品》者，盖众画之优劣也'，其云'众画'，义即众画家之省称。"阮璞先生这一意见是非常正确的。如上引唐许嵩《建康实录》就已说："案谢《画品》论江左画人。"《四库总目提要》也说此书是"等差画家之优劣，分为六品"。所以此句是说：所谓《画品》，是对于众画家的优劣品评。

3 图绘者，莫不明劝戒，著升沉，千载寂寥，披图可鉴。

图绘：图画。明劝戒：明示勉励（善）与告诫（恶）的意图。《汉书·古今人表序》："归乎显善昭恶，劝戒后人。"劝戒，即劝人向善，戒人为恶。著升沉：显示盛衰成败的教训。寂寥：沉寂。披：展开。鉴：照察，明察。这几句关于绘画具有明示劝善戒恶和显示盛衰成败教训的功能论，可能借鉴了三国魏曹植《画赞序》。曹植《画赞序》说："观画者，见三皇五帝，莫不仰戴；见三季暴主，莫不悲惋；见篡臣贼嗣，莫不切齿；见高节妙士，莫不忘食；见忠节死难，莫不抗首；见放臣斥子，莫不叹息；见淫夫妒妇，莫不侧目；见令妃顺后，莫不嘉贵。是知存乎鉴戒者，图画也。"按：唐张彦远《历代名画记》卷一《叙画之源流》说："夫画者，成教化，助人伦。"又谓："以忠以孝，尽在于云台；有烈有勋，皆登于麟阁。见善足以戒恶，见恶足以思贤。留乎形容，式昭盛德之事；具其成败，以传既往之踪。记传所

以叙其事，不能载其容；赋颂有以咏其美，不能备其象。图画之制，所以兼之也。"张彦远的这段论说，是对于前引曹植《画赞序》一节和谢赫此处所谓"图绘者，莫不明劝戒，著升沉，千载寂寥，披图可鉴"之说的进一步阐发。

4 虽画有六法，罕能尽该；而自古及今，各善一节。

法：法则；标准。该：具备，包括。这几句是说：虽然绘画有六个法则，但自古及今，（画家们）很少能够全部具备，（多数只能）擅长某一方面。

5 六法者何？

所谓"六法"是什么呢？

6 气韵生动是也；

魏晋盛行人物品鉴，玄学的人物品藻尤其注重人的才情风貌，常见使用气骨、风骨、风神、风韵、风气韵度等词语。同时期文艺评论深受人物品藻风气的影响，文艺作品被加以拟人化、人格化的品评也成为习尚。如曹丕《典论·论文》说："文以气为主，气之清浊有体，不可力强而致。"《南齐书·文学传论》谓："文章者，盖情性之风标，神明之律吕也。蕴思含毫，游心内运，放言落纸，气韵天成。"《南齐书》为南朝梁萧子显撰，其使用"气韵"一词略早于谢赫《古今画品》。谢赫用"气韵"一词来品评绘画。童书业《所谓"六法"的原义》一文举《古今画品》评张墨、荀勖的"风范气韵，极妙参神"用例，认为："在这里'气韵'与'风范'连称，可见'气'就是气势，'韵'便是韵致，并没有什么深文奥义。"（童书业著《唐宋绘画谈丛》，朝花美术出版社1958年版）生动：一般都视为形容词。阮璞《谢赫"六法"原义考》一文首创新解，认为谢赫《画品》成书在齐梁之世，采用的是骈俪文体，骈文的特点是讲究对偶。《画品》全书虽非一骈到底，但"六法"各做成三副对联。"生动"既是与"用笔"作对，已知"用笔"是动宾结构，就可推断

"生动"也是动宾结构，而不像后世那样作形容词解。"生动"的"生"字在这里是动词；"动"字在这里则作名词用，其含义相当于我们今天所惯说的动势、运动感之类，古人有时也将它唤作"势"（阮璞著《中国画史论辨》，陕西人民美术出版社 1993 年版）。阮璞先生此解对于"生动"一词的合成表现了一种细致的观察，但以对偶为由论定谢赫的"生动"用法只是动宾结构而非形容词则仍未必即为确解。严格的对偶要求字字相对，但齐梁隋唐发展起来的骈文和律诗，在追求严格的对偶的倾向外，一直也都允许宽泛的对偶。日本僧人遍照金刚辑《文镜秘府论》有《二十九种对》一篇，总结南朝至唐代的对偶法，除严格的名对、异类对等之外，如意对、字对（字别义对）、声对、侧对、邻近对、交络对、偏对等，就都是种种变通而不求切至的宽对。而宽对在骈文和律诗中都是不违背对偶律的。阮璞举王微《叙画》的"横纵变化，故动生焉"句证明"生动"二字为动宾结构固然可信，但在以同是动宾结构与"用笔"构成对偶的同时，"气韵生动"本身的用法中，"生动"已具形容词性质也是可以证实的。与谢赫相去不远的姚最在《续画品》中评谢赫说："至于气运精灵，未穷生动之致。"阮璞说从姚最起，"生动"就是作形容词用的。其实姚最的用法还是直接承袭自谢赫的。童书业《所谓"六法"的原义》一文即举谢赫评陆绥"体韵遒举，风彩飘然"及评戴逵"情韵连绵，风趣巧拔"等例，认为"体韵""风采""情韵""风趣"，也即是"气韵""遒举""飘然""连绵""巧拔"，便是"生动"。

7 骨法用笔是也；

骨法用笔：是指绘画线条具有刚健的笔力。"骨法"在古代原是相术中的术语，指人的性命贵贱或动物的骏逸与驽钝的骨相。魏晋人物品藻则常用"骨""骨干""骨气"等论人的形貌或气质。文艺评论以拟人化的说法采用"骨"这一概念，如卫夫人《笔阵图》："善笔力者多骨，不善笔力者多肉。多骨微肉者筋书，多肉微骨者

墨猪。""骨"指书法笔道的刚健的笔力。刘勰《文心雕龙·风骨》:"结言端直,则文骨成焉。""故练于骨者,析词必精。""骨"指诗文言词的精练有力。谢赫这里谈论绘画的"骨法用笔",与书法崇尚"多骨"有力的笔法直接相关。所以唐张彦远《历代名画记》论"六法"即说:"夫象物必在于形似,形似须全其骨气。骨气形似,皆本于立意而归乎用笔。故工画者多善书。"童书业《所谓"六法"的原义》举《古画品录》评毛惠远:"纵横逸笔,力道韵雅。"谓:"'纵横逸笔'和'力道'即是'骨法用笔'。"

8 应物象形是也;

应物象形:即写实地描绘对象的形态。"应物"语出《庄子·知北游》"其用心不劳,其应物无方"。《史记·太史公自序》说:"道家使人精神专一,动合无形……与时迁移,应物变化。"《史记·乐书》又有"象形"一词的用例:"凡音由于人心,天之与人有以相通,如景(影)之象形,响之应声。"许慎《〈说文解字〉叙》解释"六书"的"象形"是:"画成其物。"当然,文字的"象形"是尽可能概括简约的,绘画的"象形"则是追求如影之象形的。《尔雅·释言》:"画,形也。"晋郭璞注:"画者为形象。"陆机《文赋》说:"存形莫善于画。"宗炳《画山水序》谓绘画为"以形写形,以色貌色"。童书业《所谓"六法"的原义》举《古画品录》评卫协:"虽不该备形似,颇得壮气。"评张墨、荀勖:"若拘以体物,则未见精粹。"谓:"'体物'和'形似'便是'应物象形'。"

9 随类赋彩是也;

随类赋彩:即按照具体对象的色相着色。"类"有"物类"义,《素问·五常政大论》:"其类草木。"《淮南子·本经》:"以养群类。"故"类"也可以用作"物"的替代词。阮璞《谢赫"六法"原义考》从对偶关系上指出:"'随类'一词与'应

物'一词可说是互文一意。"" '随类'也就是'随物'。《文心雕龙·物色》有云："'写气图貌,既随物以宛转',可以用作谢赫'随类'二字的注脚。"" 赋彩"即宗炳《画山水序》"于是画象布色"一句中的"布色",即"以色貌色"。

10 经营位置是也;

经营位置:"经营"在古籍中本指筹划营造、规划营治。谢赫这里指绘画的构思。"位置",注家多误解同今语只用作名词的性质,以为"位置"是"经营"的宾语。阮璞《谢赫"六法"原义考》特别指出:"这两个字是两个互文一意的动词字,正如与它作对的'模写'两字也是两个互文一意的动词字一样。""位置"在古文中起初和后来更常见的用法确实是同义并列合成的一个动词。谢赫这里"经营位置"连称,指绘画的构思和布置,也就是构图。

11 传移模写是也。

传移模写:即复制他人的画迹,使名画能以摹本间接地满足更广泛的鉴赏收藏的需求。魏晋南北朝以至后来的唐朝,都盛行模写复制名画及法书。顾恺之《论画》似乎就是为论述摹画的方法而撰写的。张彦远《历代名画记》卷二《论画体工用搨写》一篇,除论画体、画材外,即论摹写。摹写又称"搨写""搨画"。流传至今的所谓顾恺之的画作,以及王羲之的书迹,也都是"传移模写"的摹本。

12 唯陆探微、卫协备之矣。

陆探微:南朝宋明帝时著名画家,吴郡(今江苏省苏州市)人。谢赫《古今画品》列第一品第一人。张彦远《历代名画记》卷六:"陆探微,吴人也。宋明帝时,常在侍从。丹青之妙,最推工者。"夹注:"《宋书》有名。"按:今存沈约《宋书》无陆探微名。张彦远此处既说《宋书》有陆探微名,在《历代名画记》同卷《顾宝光传》又有夹注说:"见《宋书》,《陆探微传》云:司徒左曹掾。"《陆探微传》

应即见于张彦远所引据的《宋书》。《隋书·经籍志》所录《宋书》，除沈约撰100卷者外，另有宋中散大夫徐爰撰《宋书》65卷、齐冠军录事参军孙严撰《宋书》65卷。这两种《宋书》今已不存，只在《太平御览》等类书中还保存了徐爰《宋书》的残篇片段。张彦远所说有《陆探微传》的《宋书》当即是徐、孙二书中之一。梁萧子显撰《南齐书》卷三十二《何戢传》："宋孝武赐戢蝉雀扇，善画者顾景秀所画。时陆探微、顾彦先皆能画，叹其巧绝。"《梁书》卷四十八《儒林列传·伏曼容传》说："曼容素美风采，（宋明）帝恒以方嵇叔夜，使吴人陆探微画叔夜像以赐之。"《南史·伏曼容传》也载此事。卫协：西晋画家，顾恺之《论画》评及卫协《七佛》《大列女》及《北风诗》等画，极其赞赏。《古今画品》列第一品第三人。《历代名画记》卷五有《卫协传》。备该之：完全具备"六法"。这里的"之"代指"六法"。

13 然迹有巧拙，艺无古今。

然而画作有巧有拙，艺术不能仅以古今论优劣。

14 谨依远近，随其品第，裁成序引。

审慎地既按画家时代的远近，又按画家的品第为先后，分别为之撰写出评述。这里说的"序引"不是本篇书序，而是指每位画家名下的品评文字。《四库总目提要》即说："自陆探微以下，以次品第，各为序引。" 按：阮璞著《画学丛证》有《谢赫〈画品〉"谨依远近，随其品第，裁成序引"是何体例》一篇，详解此数句乃是《画品》一书之发凡起例、预为揭诸简端者。阮先生说："盖《画品》'六品'之下，实又含有若干小品第，若就小品第彼此关系而言，则为以优劣为诠次，即所谓'随其品第'是也；若就其每一小品第内之画家名次而言，则为以世代为先后，即所谓'谨依远近'是也。"阮璞且将《画品》"六品"之中所列画家，凡遇名次在

世代远近上先后倒置，疑若有小品第存乎其间者，特为另起一行，分而列之，并标以小品第之级数，列表如下：

第一品（五人）

 宋陆探微

 三国曹不兴、晋卫协、晋张墨、晋荀勖

第二品（三人）

 宋顾骏之、宋陆绥、宋袁蒨

第三品（九人）

 齐姚昙度

 晋顾恺之、齐毛惠远

 晋夏侯瞻、晋戴逵、梁陆杲

第四品（五人）

 齐蘧道愍、齐章继伯

 宋顾宝光、宋王微

 晋史道硕

第五品（三人）

 齐刘顼

 晋明帝、宋刘绍祖

第六品（二人）

 宋宗炳、齐丁光

阮先生说："诚如表中所示，则《画品》品评古今画家二十七人，其排列次第，既有世代之远近可得而'依'，复有小品第之高下可得而'随'。"这正符合谢赫"谨依远近，随其品第，裁成序引"之说。阮璞先生称赞谢赫道："至其品第古今画家，则一反流俗之见，敢揭'迹有巧拙，艺无古今'八字于凡例之中。明知退先贤而进

后辈，摒虚声而据实迹，未免与世多迕，然标准既定，虽擢陆探微于曹卫之上，屈顾恺之于中品之中，亦在所不计。""平情而论，在吾国古代品艺诸书之中，独谢赫《画品》颇能尽脱任意抑扬、好丹非素之主观性，其事诚拙，然其心则公矣。"唐许嵩撰《建康实录》于记顾恺之事迹后夹注："案谢赫《画品》论江左画人，吴弗兴曹（《历代名画记》卷五《顾恺之传》引作"吴曹不兴"）、晋顾良康（"良"系"长"之讹）、宋陆探微等上品，余皆中、下品。"今本《画品》顾恺之已不在第一品，而在第三品。有的学者（如史岩）据《建康实录》以推想谢赫此书原本也是分上、中、下三大品，又各再分三小品的"九品"等级。但从张彦远《历代名画记》的议论可知，他所见的谢书品第已与今传本大体无异。且今传本品第，据阮璞《谢赫〈画品〉"谨依远近，随其品第，裁成序引"是何体例》一文的分析，也自有其条理。

15 故此所述，不广其源，但传出自神仙，莫之闻见也。

"广"有"远"义。这几句是说：本书所列述的画家，不远溯其源头；（自古）空传诸多神仙创造了绘画，都是没有遗迹可以验证的。也就是说此书所品评的画家以三国以来尚流传有作品者为限，这是画家评论的一项很重要的原则。

三、《古今画品序》"六法"理论研究

关于《古今画品序》中所述"六法",近些年来十分引人关注和存在争议的一个焦点是其句读问题。

清人严可均(1762—1843)校辑的《全上古三代秦汉三国六朝文》,中华书局 1958 年 12 月影印第一版,现已多次重印。此影印本书前有《出版说明》,其中已明言:"这部书在严氏在世的时候,并没有写成清稿。原稿本一百五十六册,现在保存在上海图书馆,涂乙满纸,还加上许多校签。直到光绪年间,黄冈王毓藻集合了二十八个文人,经过八年工夫,八次校雠,才把它刻印出来。但其校刻还是不精,错误层见迭出。我们此次依据了这个本子断句重印,因为字数过多,排校费时,而参考者需要甚殷,于是就用原书照相影印,不另作进一步加工,如校勘、补遗等等,也没有来得及把刻本和原稿本复核一过。"这个《出版说明》的落款者是"中华书局影印组",很显然,在所用刻本底本上做了"断句"加工的就是这个影印组,书中的"。"断句并不是严可均所为。其中《全齐文》卷二十五辑录了谢赫《古画品》,其于"六法"一节的句读为:

> 六法者何。一气韵。生动是也。二骨法。用笔是也。三应物。象
> 形是也。四随类。赋彩是也。五经营。位置是也。六传移。模写是也。

据有的称引者说日本中村茂夫著《中国画论的展开》在昭和四十年(1965 年)出版,也如此标点谢赫"六法"(我未获观其书),或即是据中华书局 1958 年影印本的句读。后来钱锺书先生在所著《管锥编》(中华书局 1979 年初版)中论《"六法"失读》也似是据中华书局 1958 年影印本的句读(钱未言其所据)而做新式标点为:

> 六法者何? 一、气韵,生动是也; 二、骨法,用笔是也; 三、应物,
> 象形是也; 四、随类,赋彩是也; 五、经营,位置是也; 六、传移,
> 模写是也。

钱锺书先生并说:

> 按当作如此句读标点。唐张彦远《历代名画记》卷一漫引"谢
> 赫云":"一曰气韵生动,二曰骨法用笔,三曰应物象形,四曰随

类附彩，五曰经营位置，六曰传移模写"；遂复流传不改……脱如彦远所读，每"法"胥以四字俪属而成一词，则"是也"岂须六见乎？只在"传移模写"下一之已足矣。文理不通，故无止境，当有人以为四字一词、未妨各系"是也"，然观谢赫词致，尚不至荒谬乃尔也。且一、三、四、五、六诸"法"尚可牵合四字，二之"骨法用笔"四字截搭，则如老米煮饭，捏不成团。盖"气韵"、"骨法"、"随类"、"传移"四者皆颇费解，"应物"、"经营"二者易解而苦浮泛，故一一以浅近切事之词释之，各系"是也"，犹曰："'气韵'即是生动'，骨法'即是用笔'，应物'即是象形'等耳。(《管锥编》第四册，第1353页)

钱锺书此说一出，"六法"作二、二字句读法赞同者众多。如伍蠡甫《中国画论研究》(北京大学出版社1983年版)，阮璞《谢赫"六法"原义考》(《美术史论》1985年第3期、第4期)，陈传席《六朝画论研究》等。

但也有学者坚持认为"六法"作四字句读不误，而作二、二字句读不可取。如叶朗《中国美学史大纲》，李泽厚、刘纲纪《中国美学史》等。李泽厚、刘纲纪主编《中国美学史》第二卷下册有专节论"六法"及其标点问题，其中误认为中华书局影印本《全上古三代秦汉三国六朝文》上句读标点是严可均所加，不免冤诬古人。但力辩钱锺书"'六法'失读"之说难以成立，详论自张彦远转述"六法"、历来作四字连读是正确的，其说甚是。本书于"六法"的标点，亦仍作四字连读。

在近百年来的现代学术研究中，对于谢赫《古今画品》，多数研究者偏重于其序文中提出的"六法"的绘画理论价值及其美学意义的阐述和论说。而在"六法"中，多数研究者则往往着重论述第一与第二即"气韵生动"与"骨法用笔"两法，甚至只就第一法"气韵生动"展开论说，认为它是"六法"的最高准则，或说是中国古典美学一个最重要的命题。也的确是因为这一话题的重要性，所以它一直吸引着研究者的极大的兴趣。

在关于"六法"的研究中，很多人是把它作为贯穿古今中国绘画的一套法则，漫引唐宋元明清涉及"六法"的言论，联系一些文人绘画作品，将"中国画"作一笼统的整体，以"六法"阐论"中国画"的要领、独特"艺术精神"或曰美学

意义。如：

刘海粟著《中国绘画上的六法论》（中华书局 1931 年版，上海人民美术出版社 1957 年版）；

宗白华自 20 世纪 30 年代所写的《徐悲鸿与中国画》《论中西画法的渊源与基础》，至晚年发表的《中国美学史中重要问题的初步探索》等论文（《宗白华全集》，安徽教育出版社 2008 年版）；

邓以蛰著《六法通诠》（作于 1941—1942 年，曾发表于当时昆明出版之《哲学评论》第 10 卷第 4 期；《邓以蛰全集》，安徽教育出版社 1998 年版）；

刘纲纪《关于"六法"的初步分析》一文（原载《美术研究》1957 年第 4 期）及《"六法"初步研究》一书（上海人民美术出版社 1960 年版）按：刘纲纪一文一书已皆收入其《中国书画、美术与美学》一书（武汉大学出版社 2006 年版）；

徐复观著《中国艺术精神》的第三章"释气韵生动"，主要是围绕谢赫《古今画品》"六法"说中的"气韵生动"一项，上溯语源，分析语义，下探其影响，研讨极细致。

叶朗著《中国美学史大纲》（上海人民出版社 1985 年版）第二编第九章第六节"气韵生动"分四个题目论述谢赫"六法"，阐释了"气韵生动"的命题在中国古典美学体系中有着十分重要的地位。

李泽厚、刘纲纪《中国美学史》第二卷第十九章"谢赫的《画品》与姚最的《续画品》"，五节中的四节是论述谢赫及其"六法"说的问题，着重在阐释"气韵生动"和"骨法用笔"两项的含义。

宏观地来看，这种"六法"的意义的论述也有其价值。因为自谢赫标举"六法"，后代画家、画论家祖述相沿，当然也是将这套本来主要就人物画而言的法则延伸运用到后来新出现的如山水、花鸟画中，这也才使它成了"千载不易"的法则。既然这套法则在中国画史上具有贯穿性，那么，通过对它的理解来认识中国画，自然也是一种可取的途径。但在这种方式的研究中也存在不能分辨"六法"的原义与衍生义的问题，有的径直将"六法"概念等同于今语进行阐释；有的着意深求，又不免弄成玄谈。这类以比较宏观的美学视角纂成的论著，往往都有避实就虚的处理技巧。其长处在善于提取某些美学命题加以阐论；其短处在涉及具体古代著作的解读时，总或多或少显露出古文句读与训诂（即传统所谓"小学"）素养的不足，误读、误解、望文生义的发挥时而可见。这是读美学类书须有所知，

且应留心避免被误导的。

近代以来，西方学者也颇多关注谢赫"六法"论者，但中西方文化的差异性使得西方学者一时更难准确阐释"六法"，钱锺书《管锥编》中即列举"旧见西人译'六法'，悠谬如梦寐醉呓"者多例。当然，外国学者对于"六法"即使难以准确地理解也不足怪之。近年则有学者在研讨"六法"语义时，每列举外国翻译者的译文为参照，甚至是当作解释的依据，这恐怕不免颠倒了本末。毕竟，用今语准确地讲述"六法"首先应该是中国人自己才是。

针对"六法"阐释的浅近化或玄谈化倾向，先是童书业先生在《所谓"六法"的原义》一文中指出：

> 所谓"六法"，照字面上解释，本很明了，用不着深求。但无论什么原来很平淡的东西，一经后人解释，便越说越玄妙，几乎令人不可理解了。我们知道要解释某人的议论，最好是从本人著述里去寻证据，所谓"以经解经，可以难一切传记"。

童书业此文即从谢赫《画品》本书的画家品评里寻求对"六法"的解释（见童书业著《唐宋绘画谈丛》，朝花美术出版社 1958 年版。童书业是古史辨派的主将，对于先秦经、史、诸子都有深入具体的研究，而以余力涉猎其亦有兴趣的画史画论研究。从古文献的解读能力来说，在他看来"六法"的原义本很明了，是自然而然的，而他用"以经解经"的方式所做"六法"的诠释也基本上很明确，故本书的注释中即较多采用了他的解释。当然，在寻求"六法"的原义的同时，童书业也有《气韵说的演变》一文，将"气韵"说自唐至明的演变做了简述（《唐宋绘画谈丛》），这也是历史主义的探寻方式。20世纪80年代后，阮璞先生亦有《谢赫"六法"原义考》论文发表（原载《美术史论》1985 年第 3、第 4 期；又收入其《中国画史论辨》一书，陕西人民美术出版社 1993 年版），又有《中国画六法论问题》一文（见阮璞著《画学十讲》，香港天马出版有限公司 2005 年版），对"六法"原义有进一步的讨论。童书业和阮璞先生关于"六法"原义的探寻，虽然其具体观点也总还有可商略之处，但他们的矫正"六法"阐释中远离原义的玄谈或现代化发挥的倾向的宗旨，却是应当重视和遵循的。

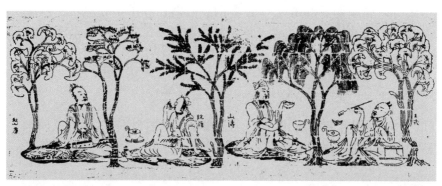

南京西善桥南朝陵墓砖画《竹林七贤和荣启期》

原画为青砖模印，画面纵80厘米，横240厘米。画分作两段，砌于墓室南北两壁，一壁人物从右向左为王戎、山涛、阮籍、嵇康，另一壁为向秀、刘伶、阮咸、荣启期。前七人即魏晋之间世称"竹林七贤"的名士，荣启期是春秋时期的高士。据顾恺之《论画》，称戴逵所画《七贤》为其前"诸《竹林》之画"所莫能及。而据张彦远《历代名画记》，顾恺之不仅画过《七贤》，还画过《荣启期》，后来陆探微也画有《竹林像》和《荣启期》。《南史·齐本纪·废帝东昏侯》记南齐宫廷有"七贤"壁画。可知"七贤"画在东晋南朝很流行。有专家推测南京西善桥南朝陵墓砖画《竹林七贤和荣启期》所依据的粉本很可能和顾恺之有一定的联系。

姚最《续画品序》

一、姚最生平简述

姚最（537— 603），字士会，吴兴郡武康县（今浙江省湖州市德清县）人。三国吴太常姚信九世孙。高祖姚郢，南朝宋员外散骑常侍、五城侯。祖姚菩提，梁高平令。因善医术，受梁武帝礼遇。父姚僧垣，传家业医术，梁武帝时为太医正，梁简文帝时兼中书舍人，后应梁元帝召赴荆州。梁元帝承圣年（554 年）冬，西魏军攻陷荆州，梁元帝遇害。次年（555 年），太医姚僧垣被俘至长安。次子姚最年十九，随父僧垣至长安。北周明帝时，授姚最齐王宪府水曹参军，掌记室事，特为齐王宪所礼接。隋文帝时，为太子门大夫，袭爵北绛郡公，转蜀王秀友，迁蜀王府司马。及隋平陈，姚最兄长姚察至长安，姚最让封爵于姚察。蜀王秀后有异谋，姚最受牵连被杀，时年 67 岁。《周书》卷四十七《姚僧垣传》附次子《姚最传》。

姚最应是在随其父至江陵后，应梁元帝萧绎敕命整理画卷，因而撰写了《续画品》。北入长安后，其《续画品》书稿有过修改。

二、《续画品序》详注

本篇录自严可均辑《全陈文》卷十二,用清编《佩文斋书画谱》本、于安澜编《画品丛书》本校,版本异文,择善而从,一般不出校记;须要辨正的异文,在注文中略加辨析。

续画品序 [1]

夫丹青妙极,未易言尽 [2]。虽质沿古意,而文变今情 [3]。立万象于胸怀,传千祀于毫翰 [4]。故九楼之上,备表仙灵 [5];四门之墉,广图贤圣 [6]。云阁兴拜伏之感 [7],掖庭致聘远之别 [8]。凡斯缅邈,厥迹难详 [9]。今之存者,或其人冥灭,自非渊识博见,孰究精粗 [10]?摈落蹄筌,方穷至理 [11]。但事有否泰,人经盛衰,或弱龄而价重,或壮齿而声遒,故前后相形,优劣舛错 [12]。至如长康之美,擅高往策,矫然独步,终始无双 [13]。有若神明,非庸识所能效 [14];如负日月,岂末学所能窥 [15]。荀卫曹张,方之蔑矣;分庭抗礼,未见其人 [16]。谢云声过于实,良可於邑;列于下品,尤所未安 [17]。斯乃情有抑扬,画无善恶 [18]。始信曲高和寡,非直名讴;泣血谬题,宁止良璞 [19]!将恐畴访理绝,永成沦丧。聊举一隅,庶同三益 [20]。

夫调墨染翰,志存精谨。课兹有限,应彼无方 [21]。燧变墨回,治点不息;眼眩素缛,意犹未尽 [22]。轻重微异,则妍鄙革形;丝发不从,则欢惨殊观 [23]。加以顷来容服,一月三改;首尾未周,俄成古拙;欲臻其妙,不亦难乎 [24]?岂可曾未涉川,遽云越海;俄睹鱼鳖,谓察蛟龙?凡厥等曹,未足与言画矣 [25]。

陈思王云 [26]:传出文士,图生巧夫,性尚分流,事难兼善 [27]。蹑方趾之迹易,不知圆行之步难 [28];遇象谷之风翔,莫测吕梁之水蹈 [29]。虽欲游刃,理解终迷 [30];空慕落尘,未全识曲 [31]。若永寻河书,则图在书前 [32];取譬《连山》,则言由象著 [33]。今莫不贵斯鸟迹,而贱彼龙文,消长相倾,有自来矣 [34]。故倕断其指,巧不可为 [35]。仗策坐忘,既惭经国;据梧丧偶,宁足命家 [36]。若恶居下流,自可焚笔 [37];若冥心用舍,幸从所好 [38]。戏陈鄙见,非谓毁誉 [39];十室难诬,仞闻多识 [40]。

今之所载,并谢赫所遗 [41];犹若文章,止于两卷 [42]。其中道有可采,使成一家之集 [43]。且古今书评,高下必铨 [44];解画无多,是故备取;人数既少,不复区别 [45]。其优劣,可以意求也 [46]。

【注 释】

1 续画品序

《续画品》：姚最此书，《新唐书·艺文志》、郑樵《通志·艺文略》和《宋史·艺文志》都记其题名为《续画品》。宋郭若虚《图画见闻志》作《续画品录》。明代《王氏书画苑》和《津逮秘书》本，清《四库全书》本及严可均辑《全陈文》本均作《续画品》。按：姚最此书《序》称"今之所载，并谢赫所遗"，即其书是续谢赫的《古今画品》，其题名以《续画品》为是。《图画见闻志》作《续画品录》者，与其记谢赫书名《古画品录》一样，是传录之别称，而非本名。本书仅选注其《序》。

2 夫丹青妙极，未易言尽。

丹青：丹砂和青艧（huò），可以作颜料。此并称代指绘画。这两句是说：绘画的奥妙，很难用语言完全说出。

3 虽质沿古意，而文变今情。

质：此指绘画的本质、本体。古意：指古来对于绘画的定性。文：此指绘画的表现形式。这两句是说：虽然绘画的本质延续着古来的定性，而其表现形式则随当下的趣味而变化。

4 立万象于胸怀，传千祀于毫翰。

万象：谓宇宙间一切景象，万事万物。千祀：千年。毫翰：即毛笔。这两句是说：（画家）凭观察记忆世界万象于胸怀，能传写（描绘）千年往事今情于笔端。

5 故九楼之上，备表仙灵；

后汉王延寿《鲁灵光殿赋》既写鲁灵光殿"状若积石之锵锵，又似乎帝室之威神。崇墉岗连以岭属，朱阙岩岩而双立……于是详察其栋宇，观其结构：规矩应天，上宪觜陬；倔佹云起，嵚崟离搂；三间四表，八维九隅；万楹丛倚，磊砢相扶……"，

极言其建筑之高广重深。又记其宫殿上"图画天地，品类群生；杂物奇怪，山神海灵；写载其状，托之丹青；千变万化，事各缪形；随色象类，曲得其情。上纪开辟，遂古之初；五龙比翼，人皇九头；伏羲鳞身，女娲蛇躯；鸿荒朴略，厥状睢盱；焕炳可观，黄帝唐虞；轩冕以庸，衣裳有殊。下及三后，淫妃乱主；忠臣孝子，烈士贞女；贤愚成败，靡不载叙；恶以戒世，善以示后"。又西晋左思《三都赋》之《吴都赋》亦有宫殿楼阁及其壁画的描述说："齐寝庙于武昌，作离宫于建业。闤闠间之所营，采夫差之遗法。抗神龙之华殿，施荣楯而捷猎。崇临海之崔巍，饰赤乌之韣晔……彫栾镂楶，青琐丹楹。图以云气，画以仙灵。"可知楼观壁画写载仙灵为古时常例。唯"九楼"一词，文献无征。或因与下文"四门"求对而杜撰，"九"谓楼之多与高。备：完全，齐备。表：表现，描绘。仙灵：神仙灵怪。

6 四门之墉，广图贤圣。
《孔子家语·观周》："孔子观乎明堂，睹四门墉，有尧舜与桀纣之象，而各有善恶之状，兴废之戒焉。又有周公相成王，抱之负斧扆，南面以朝诸侯之图焉。"四门：指明堂（古代帝王宣明政教之堂）四方的门。墉（yōng）：墙垣。

7 云阁兴拜伏之感，
云阁：指云台，图画功臣名将之像以示纪功的楼阁。东汉洛阳南宫有云台广德殿，为皇帝召集群臣议事之所。汉明帝（57—75年）时因追感前世功臣，乃图画邓禹等二十八将于南宫云台（《后汉书》卷二十二）。按：《文选·张衡〈东京赋〉》："乃构阿房，起甘泉，结云阁，冠南山。"薛综注引《三辅故事》曰："秦二世胡亥起云阁，欲与山齐。"然秦二世起云阁，未有图画功臣之事。姚最此论绘画而谓"云阁兴拜伏之感"，实是指汉明帝画功臣于南宫云台故事。变称"云台"为"云阁"，乃是欲与下文"披庭"平仄声相异而改之，此是南朝骈文已着意讲求声律的时风的表现。姚最此文不是孤例，如北周庾信《周柱国大将军大都督同州刺史尔绵

永神道碑》："讵知云阁，名在功臣。"清倪璠注："云阁，《汉书》所谓'云台'是也。台、阁通称矣。"拜伏：跪拜俯伏，表示恭敬、崇敬的一种礼节。这句是说：汉明帝南宫云台殿阁上的功臣画像令人生欲拜伏以表崇敬的感动。

8 掖庭致聘远之别。

"掖庭"是皇宫中的旁舍，妃嫔居住的地方。"聘远"这里是指妃嫔远嫁与异族和亲。这句说的是王昭君因不肯贿赂画工而被丑化画像，导致皇帝选她赐婚匈奴单于的故事。《汉书·匈奴传》："竟宁元年（公元前33年），单于（呼韩邪单于）复入朝……单于自言愿婿汉氏以自亲。元帝以后宫良家子王嫱字昭君赐单于……王昭君号宁胡阏氏，生一男伊屠智牙师，为右日逐王。"后汉刘歆（或谓东晋葛洪）著《西京杂记》："元帝后宫既多，不得常见。乃使画工图形，案图召幸之。诸宫人皆赂画工，多者十万，少者亦不减五万。独王嫱不肯，遂不得见。匈奴入朝求美人为阏氏，于是上案图以昭君行。及去，召见，貌为后宫第一。善应对，举止闲雅。帝悔之，而名籍已定。帝重信于外国，故不复更人。乃穷案其事，画工皆弃市。籍其家，资皆巨万。画工有杜陵毛延寿，为人形，丑好老少，必得其真。安陵陈敞，新丰刘白、龚宽，并工为牛马飞鸟众势；人形好丑，不逮延寿。下杜阳望亦善画，尤善布色。樊育亦善布色。同日弃市。京师画工，于是差稀。"

9 凡斯缅邈，厥迹难详。

所有这些遥远的图画往事，其画迹都已难知其详。即上述为人熟知的文献所说到的图画都已湮灭不可复见了。缅邈：遥远，久远。厥：其。

10 今之存者，或其人冥灭，自非渊识博见，孰究精粗？

现在仍保存的画作，也有其作者已去世了的。如果不是具有渊博的见识的人，谁能深入推寻（这些图画）的优劣。自非：如果不是。孰：谁。

11 摈落蹄筌，方穷至理。

用《庄子·外物》篇得鱼忘筌、得兔忘蹄以喻得意忘言的著名典故，谓只有抛弃表面的东西，才能穷尽（绘画的）最深刻的道理。

12 但事有否泰，人经盛衰，或弱龄而价重，或壮齿而声遒，故前后相形，优劣舛错。

否泰：《周易》中的卦名，天地不交，闭塞谓之否；天地相交，亨通谓之泰。后用以指世道的盛衰，命运的顺逆。弱龄：年少。壮齿：壮年。遒：遒上，挺出。这几句是说：但世事和人的命运都有盛衰顺逆的变化，（画家们）有的年少时其画作价码即很高，有的至壮年其声望才超群出众。所以将前人与后人相比较，优劣的判断（有时不免）会有错乱不确。

13 至如长康之美，擅高往策，矫然独步，终始无双。

"长康"是顾恺之的字。擅高：独占高名。策：古代用以记事的竹木片，单片叫"简"，编在一起的叫"策"，在这个意义上"策"与"册"通。故亦借指书简，簿册。"往策"即从前的记载。矫然：犹"矫矫"，卓然不群的样子。这几句是说：至于像顾恺之绘画的美妙，在从前的记载中独占高名，他卓然不群，始终独步，无与伦比。

14 有若神明，非庸识所能效；

"神明"即神。庸识：见识平庸的人。这两句是说：顾恺之绘画的高超有如神为，不是见识平庸的人所能模仿的。

15 如负日月，岂末学所能窥。

这里混合使用了《论语》中议论孔子的学问与贤能之高的两个比喻。《论语·子张》既记子贡说："譬之宫墙，赐之墙也及肩，窥见室家之好。夫子之墙数仞，不得其

门而入，不见宗庙之美，百官之富。得其门者或寡矣。"又记："叔孙武叔毁仲尼。
子贡曰：'无以为也！仲尼不可毁也。他人之贤者，丘陵也，犹可逾也；仲尼，日
月也，无得而逾焉。'"如负日月：谓其高如依恃着日月。末学：学识肤浅的人。
这两句是说：顾恺之绘画的造诣如"夫子之墙数仞"高依日月，哪里是学识肤浅
的人所能探测（其高度）的。

16 荀卫曹张，方之蔑矣；分庭抗礼，未见其人。

"荀卫曹张"指荀勖、卫协、曹不兴、张墨。这四位都是三国、曹魏至西晋时期的
画家，在谢赫《古今画品》中均为列于第一品的大画家。方：比较。之：代指顾恺
之。蔑：微小。分庭抗礼：古代宾主相见时，主人站在庭院东边，客人站在西边，
相对行礼，以示平等。引申指彼此学问艺术造诣相当或地位势力相等，可以抗衡。
这几句是说：荀勖、卫协、曹不兴、张墨四位画家，与顾恺之相比也都很渺小；在
绘画造诣上能与顾恺之分庭抗礼的，还未见其人。

17 谢云声过于实，良可於邑；列于下品，尤所未安。

谢云：底本作"谢陆"，"陆"字讹。《历代名画记》引述作"谢云"，"云"字是，
故从改。良可：甚可。於（wū）邑：亦作"於悒"。忧郁烦闷。安：妥善，稳妥。
这几句是说：谢赫在《古今画品》中认为顾恺之"声过于实"（画名高于其实际水
平），甚为令人郁闷；《古今画品》将顾恺之列于下品（今传本在第三品），尤其
不妥。按：有的简体字画论选本将"於邑"排印成"于邑"，"於"字此处用法是
不可以用"于"字替代的。

18 斯乃情有抑扬，画无善恶。

这两句是对谢赫《古今画品》的批评，谓谢赫贬抑顾恺之、襃扬荀卫曹张，是随其
情之襃贬而偏于主观的，致使不能客观地判别画的优劣。

19 始信曲高和寡，非直名讴；泣血谬题，宁止良璞！

《文选》卷四五（战国）宋玉《对楚王问》："客有歌于郢中者，其始曰《下里巴人》，国中属而和者数千人。其为《阳阿》《薤露》，国中属而和者数百人。其为《阳春白雪》，国中属而和者不过数十人。引商刻羽，杂以流徵，国中属而和者不过数人而已。是其曲弥高，其和弥寡。"后以"曲高和寡"比喻言论或作品高雅不俗（或高妙不通俗），能理解的人很少。非直：不只是。讴：歌曲。《韩非子·和氏》："楚人和氏得玉璞楚山中，奉而献之厉王。厉王使玉人相之，玉人曰：'石也。'王以和为诳，而刖其左足。及厉王薨，武王即位，和又奉其璞而献之武王。武王使玉人相之，又曰：'石也。'王又以和为诳，而刖其右足。武王薨，文王即位，和乃抱其璞而哭于楚山之下，三日三夜，泣尽而继之以血。王闻之，使人问其故曰：'天下之刖者多矣，子奚哭之悲也？'和曰：'吾非悲刖也。悲夫宝玉而题之以石，贞士而名之以诳，此吾所以悲也。'王乃使玉人理其璞，而得宝焉，遂命曰'和氏之璧'。"泣血：即"泣尽继之以血"，泪哭干了，眼里流出血来。形容极度悲痛。谬题：即和氏所说"宝玉而题之以石"。"题"是命名（包含评价）的意思。宁止：岂止，哪里只是。璞：含玉的石头。这两句是比喻顾恺之的画艺术造诣高妙，却遭谢赫的贬抑，乃是批评谢赫辨别画的优劣的水平不高，不足以知顾恺之画之美，实在令人悲伤。

20 将恐畴访理绝，永成沦丧。聊举一隅，庶同三益。

"将"是副词，犹"将要"。"畴访"犹"畴咨"，为访求之意。聊：姑且。举一隅：即举一方为例。《论语·述而》："举一隅不以三隅反，则不复也。"庶：但愿，表示希望。三益：谓直、谅、多闻。语本《论语·季氏》："孔子曰：'益者三友，损者三友。友直，友谅，友多闻，益矣。'"亦借指良友。这几句是说：将担心（因谬误评论的干扰使后人）访求（绘画的奥妙）的理道断绝，（绘画的妙理）

永远淹没丧失。姑且举此一例（指上举谢赫评顾恺之例），但愿如同良友之言（可以矫正过失）。

21 夫调墨染翰，志存精谨。课兹有限，应彼无方。

"课"此为"致力于"之意。无方：变化无穷。晋陆机《汉高祖功臣颂》："灼灼淮阴，灵武冠世；策出无方，思入神契。"这几句是说：（作画者）调墨濡笔，用心精细谨慎。致力于以此有限的手段（指绘画），应付（指用绘画去表现）那些事物的变化无穷。

22 燧变墨回，治点不息；眼眩素缛，意犹未尽。

墨是用松或漆燃烧产生的烟煤制成，"燧变墨回"字面上只是说了墨的制成，在句中则是用墨之意。治点：修改润色。缛：繁密。这几句是说：（作画者）用墨勾描，不停地修改润色；已经画得眼都昏花了，绢素上也已画得很繁密了，还意犹未尽。

23 轻重微异，则妍鄙革形；丝发不从，则欢惨殊观。

（画上人物）会因（用笔）轻重的略微不同，便呈现出邪恶与鄙俗的形貌变化；丝毫的不顺，便导致欢欣与悲惨很不相同的表情。这几句是说：绘画表现人物的面貌和表情是很微妙而不易控制的。

24 加以顷来容服，一月三改；首尾未周，俄成古拙；欲臻其妙，不亦难乎？

再加上近来人们的容貌化妆和服饰时尚，一个月之间就能三次改变；（画人物画卷）首尾还没画全，（画上人物的容貌和服饰）转眼已成过时的笨拙的样子；（在这种情况下）想要达到绘画的妙境，不也是太难了吗！

25 岂可曾未涉川，遽云越海；俄睹鱼鳖，谓察蛟龙？凡厥等曹，未足与言画矣。

"曾未"：犹未曾。遽（音具 jù）：就。俄：须臾，一会儿。厥：代词，起指示作

用。等曹：犹等辈，等流。这几句是说：岂可连河川都没有渡过，就说跨越过大海；只看了一会儿鱼鳖，便称详察了蛟龙？凡是这一类（没有亲身体验而又好夸诞）的人，都不值得与他谈论绘画。

26 陈思王云：

陈思王：三国魏曹植（192—232）。魏武帝曹操之子，魏文帝曹丕之弟。杰出的诗人，文学家。生前曾封陈王，死后谥"思"，因此又称陈思王。

27 传出文士，图生巧夫，性尚分流，事难兼善。

姚最所引曹植这几句，查今存曹植之文未见，则为逸文残句（或亦检视未周，待考）。传（zhuàn）：此指书传，著述。《孟子·梁惠王下》："齐宣王曰：'文王之囿方七十里，有诸？'孟子对曰：'于传有之。'"晋张华《博物志》卷六："贤者著述曰传。"性尚：本性的爱好与崇尚。《后汉书·独行传序》："性尚分流，为否异适矣。"曹植这几句是说：著述出自文士，图画产生于手艺灵巧的人，人的秉性好尚不同，著述与绘画之事很难两方面都擅长。按：姚最引曹植这几句话，则是说因善文章者未必善画，善绘画者又未必善文章，故用文字著述来品评绘画不是一件容易的事。

28 蹑方趾之迹易，不知圆行之步难；

蹑（niè）：追踪。方趾：本义即脚掌，这里借其"方"之字面，与下句"圆行"之"圆"对比，谓习于追步"方"趾之迹，则不知"圆"行之难。这两句是对"性尚分流，事难兼善"的道理的譬喻解说。

29 遇象谷之凤翔，莫测吕梁之水蹈。

先说下句有明确的出典，《庄子·达生》："孔子观于吕梁，县（"悬"的古字）

水三千仞，流沫四十里，鼋鼍鱼鳖之所不能游也。见一丈夫游之，以为有苦而欲死也，使弟子并流而拯之。数百步而出，被发行歌而游于塘下。孔子从而问焉，曰：'吾以子为鬼，察子则人也。请问蹈水有道乎？'曰：'亡，吾无道。吾始乎故，长乎性，成乎命。与齐俱入，与汩偕出，从水之道而不为私焉。此吾所以蹈之也。'孔子曰：'何谓始乎故，长乎性，成乎命？'曰：'吾生于陵而安于陵，故也；长于水而安于水，性也。不知吾所以然而然，命也。'"前句则无典故。象谷：《元和郡县图志》卷十三，河东道太原府太谷县"蒋谷水，今名象谷水。源出县东南象谷，经县北四里北入清源县界。"唐人称"今名象谷水"，不知南北朝时姚最所说"象谷"是否即此谷。即使如此，或也只是随举其名以与"吕梁"对偶而已。"遇象谷之风翔"整句则或是化用《庄子·逍遥游》"夫列子御风而行，泠然善也，旬有五日而后反"的寓言故事造句，以求与下句对偶。骈体文为作成对句，时有如此"化用"典故的勉强做法。这或许也可看作《文心雕龙》专论对偶的《丽辞》篇所谓"言对为易，事对为难"之论的一个例证。这两句仍是对"性尚分流，事难兼善"的道理的譬喻解说。

30 虽欲游刃，理解终迷；

《庄子·养生主》："庖丁为文惠君解牛，手之所触，肩之所倚，足之所履，膝之所踦，砉然响然，奏刀騞然，莫不中音。合于桑林之舞，乃中经首之会。文惠君曰：'嘻，善哉！技盖至此乎？'庖丁释刀对曰：'臣之所好者道也，进乎技矣。始臣之解牛之时，所见无非牛者。三年之后，未尝见全牛也。方今之时，臣以神遇而不以目视，官知止而神欲行。依乎天理，批大郤，道大窾，因其固然，技经肯綮之未尝，而况大軱乎……彼节者有间，而刀刃者无厚。以无厚入有间，恢恢乎其于游刃必有余地矣。'"这两句即用《庄子》"庖丁解牛游刃有余"的典故，来说用文字评论绘画，是很难做到如庖丁解牛一样依乎天理游刃有余的。

31 空慕落尘，未全识曲。

《西京杂记》卷四："东方生善啸，每曼声长啸，辄尘落帽。"后以"落尘"形容歌声美妙。识曲：谓通晓音乐。《文选·古诗〈今日良宴会〉》："令德唱高言，识曲听其真。"《三国志·吴志·周瑜传》："瑜少精意于音乐，虽三爵之后，其有阙误，瑜必知之，知之必顾，故时人谣曰：'曲有误，周郎顾。'"周瑜顾曲也是"识曲"的一个著名典故。"识曲"也等于说"知音"。而南朝梁刘勰《文心雕龙》列有《知音》篇专门论述如何进行文学批评。姚最"空慕落尘，未全识曲"这两句是用对音乐的欣赏之难，来比喻对绘画的评论也不易。欣赏音乐的人可能很为美妙的乐曲所陶醉，但也未必完全通晓音乐。评论绘画的人也是这样，能感受到好画的美妙，也未必能完全说得出其妙何在。

32 若永寻河书，则图在书前；

河书：应是"河图洛书"的简称。按："河图洛书"缩略成"河书"未免牵强，疑"河书"是"河洛"传写之误。"河图洛书"简称"河洛"有成例，如三国魏曹丕《以孙登为东中郎封侯策》："盖河洛写天意，符谶述圣心。"又刘勰《文心雕龙·原道》："取象乎河洛，问数乎著龟。"而且从声律对偶来说，原文当是以"永寻河洛"（仄平平仄）对"取譬连山"（仄仄平平），正因前句"洛"字是仄声，下句本来应说"周易"而换用"连山"，是取"山"字平声与上句相对的缘故。又"永寻河洛"与后半句"图在书前"也是平仄声相对的。河图洛书是汉代儒者关于《周易》卦形来源及《尚书·洪范》"九畴"创作来源的传说。《易·系辞上》："河出图，洛出书，圣人则之。"高亨《周易大传今注》："河：黄河。洛：洛水。汉人说：伏牺时有龙马出于河，马有文如八卦，伏牺取法之，以画八卦。夏禹时有神龟出于洛，背上文字，禹取法之，以作书，即《尚书·洪范》之起源。"这里以"图"泛指图像、图画，以"书"指文字、文章，议论图画与文字（章）的关系史，谓

如果一直追寻到"河图洛书"，也就是图画与文字的初始，则图画还在文字之前出现。

33 取譬《连山》，则言由象著。

《连山》：古《易》名。《周礼·春官·大卜》："掌三易之法，一曰《连山》，二曰《归藏》，三曰《周易》。"高亨《周易大传今注》附录一《先秦诸子之〈周易〉说》："按《连山》《归藏》亦筮书之名，《周礼》作者当以写作之先后排列，其具体时代不可考。"又据《北堂书钞》及《太平御览》引桓谭《新论》语，谓《连山》《归藏》两书汉代犹存。但魏晋六朝人们通常只研读和谈论《周易》，"言象"之论也出自《易·系辞上》："子曰：'书不尽言，言不尽意。'然则圣人之意，其不可见乎？子曰：'圣人立象以尽意，设卦以尽情伪，系辞焉以尽其言。'"这里不说"取譬《周易》"，而说"取譬《连山》"，用古《易》名代《周易》，是从骈文声律上着想此处需是平声的缘故。这两句是说：拿《周易》来做譬喻，诚如"书不尽言，言不尽意"，而"圣人立象以尽意"，则言（文字）不能充分表达的意思还可以由象（图画）完全表达出来。这是在论言（文字）与象（图画）的表达功能的互补性。

34 今莫不贵斯鸟迹，而贱彼龙文，消长相倾，有自来矣。

"鸟迹"指文字，进而指文章。许慎《说文解字叙》："黄帝之史仓颉，见鸟兽蹄迒之迹，知分理之可相别异也，初造书契。"《淮南子·修务训》："史皇产而能书。"高诱注："史皇，仓颉。生而见鸟迹，知著书。"龙文：即河图。《尚书·顾命》伪孔安国传说："伏牺氏王天下，龙马出河，遂则其文，以画八卦，谓之河图。"此代指图画。这几句是说：如今人们无不贵文而贱画（据上述图先于书、象的表意性且优于言，则图画本不应贱于文），这种书（文）画贵贱的消长倾斜，也由来已久了。

35 故倕断其指，巧不可为。

《庄子·胠箧》篇论"绝圣弃智，大盗乃止"的道理，列举诸事之一有："攦（音利lì，义折）工倕之指，而天下始人有其巧矣。"《淮南子·本经训》："故周鼎著倕，使衔其指，以明大巧之不可为也。"高诱注："倕，尧之巧工也。"姚最这里是借此典故以为其图画（巧艺）遭受轻贱由来已久的议论的一个证据。

36 仗策坐忘，既惭经国；据梧丧偶，宁足命家。

"仗策坐忘，据梧丧偶"两句合用了《庄子》中的多个典故。《庄子·齐物论》："昭文之鼓琴也，师旷之枝策也，惠子之据梧也，三子之知几乎？皆其盛者也。"按：《续画品序》的"仗策"应是《庄子》"枝策"之讹。枝策：王先谦《庄子集解》引成（玄英）云："枝，柱也。策，打鼓枝，亦言击节枝。旷妙解音律，晋平公乐师。"王先谦案语说："枝策者，拄其策而不击。"据梧：王先谦《庄子集解》："司马（彪）云：梧，琴也。成（玄英）云：检典籍无惠子善琴之文。据梧者，止是以梧几而据之谈说。"王先谦案语说："今从成（玄英）说。《德充符》篇庄谓惠子云：'今子外乎子之神，劳乎子之精，倚树而吟，据槁梧而瞑。'案据梧而瞑，善辩者有不辩之时，枝策者有不击之时。"按：司马彪是西晋人，在姚最前；成玄英是唐初人，在姚最后。故姚最只能是据司马彪的解释，"据梧"之"梧"当作"琴"解。则仗（枝）策、据梧，是击鼓、抚琴之事，《续画品序》这里用以比喻画绘之事。坐忘：庄子谓物我两忘、与道合一的精神境界。《庄子·大宗师》："堕肢体，黜聪明，离形去知，同于大通，此谓坐忘。"丧偶：《庄子·齐物论》："南郭子綦隐机而坐，仰天而嘘，苔焉似丧其耦。""耦"本又作"偶"。《经典释文》引司马（彪）云："耦，身也。身与神为耦。""丧耦"也即《齐物论》下文的"今者吾丧我"，即忘其身，忘我。也即坐忘。"仗（枝）策坐忘""据梧丧偶"，是说沉迷于音乐（比喻沉迷于绘画）而至于忘我的精神状态。经国：治理国家。《文选》

卷五二魏文帝（曹丕）《典论·论文》："盖文章，经国之大业，不朽之盛事。"命家：秦汉时爵制分二十级，受爵命自一级公士以上者皆称命家。这几句是说：沉迷于绘画以至于忘我的状态，则既惭愧不能像文章那样有助于治理国家，也不足以为自家谋取什么利益。

37 若恶居下流，自可焚笔；

"恶居下流"语出《论语·子张》篇，意为憎恶居于下流。接上文所谓沉迷于绘画无益于经国命家，也就不免为居于下流者。故说：如果厌恶居于无益于国与家的下流，自然可以烧毁画笔不再作画。

38 若冥心用舍，幸从所好。

"冥心"这里是"冥灭俗念"的意思。《魏书·逸士传序》："冥心物表，介然离俗。"用舍：《论语·述而》："用之则行，舍之则藏。"谓被任用就行其道，不被任用就退隐。这两句话后来被缩略成"用行舍藏"，如《文选·蔡邕〈陈太丘碑文序〉》："其为道也，用行舍藏，进退可度。"亦省作"用舍"。《后汉书·周黄徐姜等传赞》："用舍之端，君子之所以存其诚也。"幸：敬辞，表示对方如此使自己感到幸运。这里的"对方"是虚拟的。从所好：顺从自己的爱好。《论语·述而》："富而可求也，虽执鞭之士，吾亦为之。如不可求，从吾所好。"这两句是说：如果冥灭用舍行藏（功名富贵）这样的念头，则乐于听任自己的爱好（即用心于绘画）。

39 戏陈鄙见，非谓毁誉；

"戏"本义是戏弄、开玩笑。陈：陈述。鄙见：浅薄的见解。其实作者的著述本是严肃认真的画家评论，说"戏陈鄙见"，是表示谦逊的话。"非谓毁誉"的"谓"通"为"（wèi），句意是：不是为了败坏谁或赞美谁。

40 十室难诬，伫闻多识。

十室："十室之邑"的省称。《论语·公冶长》："十室之邑，必有忠信如丘者焉，不如丘之好学也。""十室之邑"意思是哪怕只有十户人家的地方。这里用"十室"是"众人"的意思。诬：欺骗。《后汉书·灵帝宋皇后纪》："天道明察，鬼神难诬。"伫：等待，期待。闻：听到，听取。多识：见识广博。这里是指见识广博者的意见。这两句是说：哪怕只是十户之众也是难以欺骗的（意思是众人之中总有明白人，不真实、不公道的话都是难以蒙骗大家的，所以自己说的都是实话，公道话），就期待听到高明者的见教了。

41 今之所载，并谢赫所遗；

现在（本书）所记载的，都是谢赫《古今画品》所未载的画家。按：《续画品》所评论的画家20人，多数是齐梁间人。谢赫《古今画品》所记画家，最早者是三国吴人曹不兴，多数是晋、宋人，齐5人，最晚的一位画家是梁代的陆杲。所以《续画品》所记画家或与谢赫同时而没有被谢赫纳入《古今画品》，或年辈稍晚于谢赫而不及被纳入《古今画品》。这句话表示自己的著述是对谢赫《古今画品》的补充和续写，故也是对其题名《续画品》的解释。

42 犹若文章，止于两卷：

这是说《续画品》之与谢赫的《古今画品》，犹如一篇文章的两卷。

43 其中道有可采，使成一家之集。

这是说《续画品》所录评的画家也不是凡能画者都载录，而是也有选择的，是选择其于绘画之道有贡献者，汇集起来加以品评而成此《续画品》一书。

44 且古今书评，高下必铨；

"铨"是衡量、鉴别的意思。这两句是说：又古今品评类的书，对于所评对象都是

分别高下的。按：这话所指首先是谢赫《古今画品》即是分着上、中、下的品第的。其他如钟嵘的《诗品》，庾肩吾的《书品》等，也都是分品第的。

45 解画无多，是故备取；人数既少，不复区别。

（而我这部《续画品》）所论及画家的画作不多，所以就全部录入；画家人数既少，也就不再分别品第。按：《四库全书总目提要》说："其书继谢赫《古画品录》而作。而以赫所品高下多失其实，故但叙时代，不分品目。"

46 其优劣，可以意求也。

这些画家画作的优劣，（观画者）可以凭自己的见识推寻得之。

三、《续画品》作者是否即姚僧垣之子姚最

《续画品》的作者，唐代张彦远《历代名画记》卷一称"陈姚最"。清代《四库全书总目提要》说："旧本题陈吴兴姚最撰。今考书中称梁元帝为湘东殿下，则作是书时犹在江陵即位之前，盖梁人而入陈者。犹《玉台新咏》作于梁简文在东宫时，而今本皆题陈徐陵耳。"严可均辑《全上古三代秦汉三国南北朝文》编《续画品》入《全陈文》，在"姚最"名下注："最一作勖，吴兴人。"并在《续画品》篇名下注云："案此续谢赫《古画品》也。文称'湘东殿下'，盖梁武时所撰。"

近代余绍宋撰《书画书录解题》，于《续画品》"陈姚最撰"下注"最始末未详"。

余嘉锡著《四库提要辨证》则认为，清《四库提要》撰者和严可均，皆不知《续画品》作者实即《周书·艺术列传》名医《姚僧垣传》所附记其次子姚最，都是由于不加以考索的缘故（中华书局1980年版，第二册，第775—776页）。

史岩著《古画评三种考订》一书，1947年由金陵大学中国文化研究所印行。其"中篇"《〈续画品录〉考订》，也认为《续画品录》作者姚最，即《周书》《北史》所见之姚最。其书第一评梁元帝题"湘东殿下"，所评画手止于梁代，书应成于梁简文帝大宝年间（550—551年）。书既成于梁世，署名上应冠以"梁"字为合理，因疑"陈姚最"之"陈"字为后人妄加。并指出："又《中国人名大辞典》'姚最'条作二人；一属陈，吴兴人，即撰本画评者；一作隋代，始指为察弟。明系一人，强分为二，殊属失考。"

其实早在明人董斯张撰《吴兴备志》卷十三《艺术徵第八》中首列姚最，即节录《周书》姚最传中齐王宪劝最学医术一段（《文渊阁四库全书》第494册，上海古籍出版社2003年版，第434页），又卷二十二《经籍徵第十八》中列举姚最所著书"《梁后略》十卷，《本草音义》三卷，《续画品》一卷，《述系传》一卷。最又有《序行记》十卷，《述行记》十卷，见《经籍志》"（《文渊阁四库全书》第494册，上海古籍出版社2003年版，第496页）就已将分别见于史籍而称"姚最撰"的多种书籍，包括《续画品》，都列于姚僧垣次子姚最名下。《吴兴备志》在列举姚最著作这条之前的一条是"姚勖《起予集》四十卷（《旧唐书》）"，再其前是"姚僧垣《集验方》十卷"。以"姚最"有时误作"姚勖"来看，"姚勖《起予集》四十卷"应也是姚最著述。余嘉锡可能没有查考到《吴兴备志》先已有关

于姚最著述的这一胪列，正可以参证他推定《续画品》作者即是姚僧垣之子姚最的观点。

余嘉锡和史岩先生的考辨很有影响，其后美术史学者大都采其说。谢巍著《中国画学著作考录》也以姚僧垣次子姚最为《续画品》的作者，并谓："然今传本均署以陈姚最。因其在周、隋两朝，名不显著，不若其兄察在陈、隋之烜赫。"（上海书画出版社1998年版，第43页）

但对于姚最即姚僧垣之子一说也一直有存疑，甚至仍持反对意见者。如俞剑华《中国画论选读》，选《续画品序》，作者作"南朝陈姚最"。附《作者传略》先说"姚最，生平始末未详"，然后引述《中国人名大辞典》做两人介绍，又存疑说："两姚最是否一人？十五六岁能否著《续画品》？似乎有进一步研究的必要。"（南京艺术学院1962年油印本；江苏美术出版社2007年版，第118页）

李泽厚、刘纲纪主编《中国美学史》认为余嘉锡之说难以成立，他们认为既然从张彦远开始，历代都注《续画品》是"陈姚最"撰，就应当是陈朝的另一个姚最，而不是《周书》和《北史》所记仕于北周和隋朝的姚最（第二册，中国社会科学出版社1987年版，第844—845页）。

笔者拙著此书初撰时，以为李、刘之说不无道理，故亦以为"陈姚最"当是与姚僧垣次子同名的另一人。但拙著出版后，笔者仍反复审阅相关史料，转而倾向于余嘉锡先生的考辨意见。因为李、刘之说立论的根据是所谓"从张彦远的《历代名画记》开始，历代都认为《续画品》是陈姚最撰。而《周书》《北史》中所记载的姚最，先是在梁，后随其父入长安，仕于北周，以后又仕于隋，其主要的活动是在隋朝，一生与陈没有关系。"然而这个说法本身却有问题。

首先是"从张彦远的《历代名画记》开始，历代都认为《续画品》是陈姚最撰"这一说法并非准确。余嘉锡先生已经说道"《新唐志》及《宋志》著录均只作姚最《续画品》，无'陈'字。余先生进而推断说："而今本乃题作'陈姚最'，盖最在周、隋，名不甚著，不如其兄察之烜赫，附传在《艺术》中，易为人所忽略，后人因此书称'湘东殿下'，知其作于梁末，妄意必已入陈，遂臆题为陈人。观唐张彦远《历代名画记》卷一《叙画之兴废》篇亦称为'陈姚最'，则其误亦已久矣。"（《四库提要辨证》卷十四，中华书局1985年版，第二册，第776页）

其实余先生已经辨证了并非历代著录都称"陈姚最"，而《历代名画记》所见"陈姚最"的说法，应是后人"臆题"。余先生的推断很有道理。史岩《古画评三种考订》也认为"陈姚最"之"陈"字或为后人妄加。谢巍《中国画学著作考录》，也认为张彦远《历代名画记》之"陈姚最""疑'陈'字为南宋之不读史者所加。"

其次，姚最虽然"一生与陈没有关系"，但在他随其父北上时，其兄长姚察仍留居南方，仕梁及陈，在陈官至吏部尚书。隋开皇初，姚僧垣进爵北绛郡公，开皇三年（583年）卒。姚最袭其父封爵。及隋开皇九年（589年）平陈，姚察至长安，"最自以非嫡，让封于察，隋文帝许之"。（《周书》，中华书局点校本，第三册，第844页）姚察虽卒于隋大业二年（606年），但他一生以在陈时间最久，故其传记仍列在《陈书》，《陈书》且为其子姚思廉亲撰。（《陈书》卷二十七，中华书局点校本，第二册，第348—355页）所以姚察往往被称为"陈姚察"。因此也可以说，姚最也不是"一生与陈没有关系"，至少他是"陈姚察"的亲弟，所以也很可能是随姚察而被称为"陈姚最"的。故史岩《古画评三种考订》引录《周书·姚最传》后，即说："是可知最亦生于梁而卒于隋者，虽成长江左而食禄北周及隋，今本标为陈人，殆以其兄察仕陈之故，似有未安。"

李泽厚、刘纲纪主编《中国美学史》说："有一种说法认为著《续画品》的姚最就是《周书》和《北史》姚僧垣传中所讲到的姚僧垣之子姚最，并考证姚最著《续画品》时约为十五六岁。此说难于成立。"（第二册，中国社会科学出版社1987年版，第844页）它所指应是余嘉锡《四库提要辨证》的说法。但其所述只是余嘉锡关于姚最著书年岁推考的半截子说法，而非余先生原意的完整引述。余先生关于姚最著书年岁推考的原文是：

> 最以江陵平之次年入周，年始十九，而此书又作于梁元帝未即位之前，度其时不过十四五岁，方之杨乌九龄而与玄文，犹为已晚，弱龄著书，固非奇事，然余疑其作于入周以后，盖因梁元为周所灭，不敢称其帝号，故变文称"湘东殿下"耳。（中华书局1985年版，第二册，第776页）。

余先生的意思很明显是两层，一是说看《续画品》中称梁元帝萧绎为"湘东

殿下"，应是作于萧绎即位称帝之前，则其时姚最不过十四五岁。以杨雄之子杨乌九岁而论其父《太玄》文相比，则十四五岁也已为晚了，少年著书，固然也不是奇事。但余先生又进一层说，还是疑《续画品》作于姚最入周以后，书中称"湘东殿下"不称其帝号，是因为梁元帝是"为周所灭"的缘故。所以，即使认为姚最十四五岁著书不可信，那么，如余先生进一层的推论应是姚最入周以后，也就是19岁以后所著，则不能说也难于成立。李泽厚、刘纲纪两先生似乎只把余先生的第一层推论当成他的定论了。

姚僧垣、姚最父子随于谨入关次年，虽魏周禅代，而于谨仍是当权者。据此，则余嘉锡推测《续画品》作于"入周"以后，"盖因梁元为周所灭，不敢称其帝号，故变文称'湘东殿下'耳"。如果理解为是说《续画品》写于魏周禅代之后，其实大致也无误。

历史文献里虽然也存在众多同姓名的人，但要说与姚僧垣次子姚最同时期、同是出身吴兴姚氏、同样曾接近过梁元帝，还另有一个姚最，他由梁入陈，始终生活在南朝，是《续画品》的作者，这其实是没有可以举证的史料的。

再从姚僧垣、姚最父子与梁元帝的关系来看，认为《续画品》的作者即是此姚最，也是合理的推定。《周书·姚僧垣传》记僧垣年二十四即传父医术，梁武帝面加讨试，甚奇之。历任临川嗣王国左常侍、骠骑庐陵王府田曹参军、领殿中医师，太清元年（547年），转镇西湘东王府中记室参军，应随湘东王萧绎在荆州刺史任所。次年（548年），"及侯景围建业，僧垣乃弃妻子赴难"，而独自回到被侯景围困的京城皇宫，受到梁武帝嘉赏。僧垣本传谓"乃弃妻子赴难"，未详留其妻子于何地。其后，"及宫城陷，百官逃散。僧垣假道归至吴兴"。《陈书·姚察传》："值梁室丧乱，于金陵随二亲还乡里。时东土兵荒，人饥相食，告籴无处，察家口既多，并采野蔬自给。察每崎岖艰阻，求请供养之资，粮粒恒得相继。又常以己分减推诸弟妹，乃至故旧之乏绝者皆相分恤，自甘唯藜藿而已。"据此，则549年前后，姚最应随父兄在故乡吴兴。梁简文帝嗣位，僧垣以本官兼中书舍人。梁元帝（即湘东王）平侯景（552年），召僧垣赴荆州。（《周书·姚僧垣传》，中华书局点校本，第三册，第840页）姚最应是此时随父至荆州，此年十六岁。两年后（554年），西魏军攻陷荆州，梁元帝被杀，姚氏父子被俘北上。综合上述记载，姚最

113

因父亲的特殊身份,在荆州的三年(16岁至18岁),完全有机会得以接触皇帝萧绎。而《续画品》的写作,可能也是由于与皇帝的密切关系。

《资治通鉴》卷一百六十五记西魏军攻陷江陵城时,"帝入东阁竹殿,命舍人高善宝焚古今图书十四万卷"。注云:"《考异》曰:《隋经籍志》云'焚七万卷',《南史》云'十余万卷'。按周僧辨所送建康书已八万卷,并江陵旧书,岂止七万卷乎!今从《典略》。'周',当作'王'。"梁元帝既决定不还都建康,即以江陵为国都,所以有将建康皇室藏书八万卷移送江陵之举。梁武帝雅爱诗文、音乐和书画,他曾敕命袁昂撰《古今书评》。他接收了南齐高帝收录的名手画卷,又进一步搜集,尤加宝异。谢赫撰《古今画品》,时间在梁武帝后期,有可能也是奉敕而为。梁元帝本人即工书善画,则梁武帝所藏书画自亦应移送江陵,加上梁元帝自己的收藏,或敕命太医之子、博学的姚最加以整理。姚最因此而有《续画品》的撰著。《续画品》列萧绎居首位,其称"湘东殿下"而不是"皇帝陛下",如余嘉锡先生所推测,可能是后来在周有所避忌的变文,是有道理的。

所以,余嘉锡、史岩等先生认为《续画品》的作者,就是名医姚僧垣的次子姚最,应该说是无有疑义的。

四、《续画品序》的理论价值

姚最所著《续画品》,是对谢赫《古今画品》的补充和续写。作者所谓"今之所载,并谢赫所遗"的"遗"字应予着意领会。"遗"字在此无论是指遗漏、遗忘,还是舍弃,其句意总是指《续画品》所评的画家是谢赫本来也该评及而未加以评论的。如果他所评论的画家都是谢赫生平所不及见的后世画家,那就不能说是"并谢赫所遗"了。姚著虽然是对谢著的补充和续写,但体例与谢著不同,已不分品目;持论也与谢赫有异同。其评论画家仍以"六法"为准绳,这是与谢赫相同的。而其《序》文中就谢赫对顾恺之的品评所持的异议,则引出了历时1000多年直至今日仍存争议的一段公案。

谢赫《古今画品》列顾恺之于第三品,其评语是:"体格精微,笔无妄下;但迹不逮意,声过其实。"姚最认为谢赫对于顾恺之的评价是出于主观好恶的偏见,

而刻意贬抑本来公认的最杰出的画家。后来唐张彦远著《历代名画记》，关于顾恺之，他认为谢赫的评量"最为允惬"，而姚最的品藻"有所未安"（见卷二《论传授南北时代》）。现代画史画论研究者关于顾恺之，仍时时论及姚最与谢赫的分歧，以及张彦远的观点等。

姑且不论姚最与谢赫评价顾恺之的分歧究竟谁是谁非，姚最《续画品序》由批评谢赫评顾而论及如何进行绘画批评的问题，论述了绘画批评的条件、态度，以及用语言文字批评绘画的不易等，在画论史上显然是最早的一篇绘画批评论，这是其最具有历史意义的价值所在。在这一点上，它与刘勰《文心雕龙》的《知音》篇在文论史上的意义是相似的。

《文心雕龙·知音》篇深致慨于"知音其难哉"；论述了文学批评要做到恰当公允之不易，主张批评家应该有丰富的创作体验和广博的见识，从而增强其文学鉴赏的能力；提出了"六观"（位体、置辞、通变、奇正、事义、宫商）法作为评论鉴赏文学作品的准则；指出了文学批评虽有一定困难，但正确地理解和评价作品还是完全可能的，批评者如能悉心深入地玩味作品，是可以领会作品的微妙、欣赏作品的芬芳的。

《续画品序》也是开篇即慨叹"夫丹青妙极，未易尽言"；进而也强调了绘画批评者应具有渊识博见，应摒除"情有抑扬"的偏见而持客观公允的态度，也应有亲手作画并且不是浅尝辄止而是深入体会的经验，才足与言画。与《文心雕龙·知音》篇列述"六观"法则不同的是，因为谢赫此前在《古今画品》中已提出"六法"作为批评准则，姚最《续画品序》自无须复述。最后，姚最还专门论述了用语言文字评论绘画的困难的特殊性，这也是本篇文章值得重视的一个内容。

《续画品序》的文体是齐梁时期正盛行的骈体文。顾恺之《论画》尚为散文；宗炳《画山水序》与谢赫《古今画品》已包含较多的骈句俪词，但还不属于纯粹的骈体文；姚最《续画品》则纯出以骈体，这也是读此文所需知悉的。骈体文讲究对仗、用典、藻饰和声律，用骈体文写作论文尤其不易。如刘勰《文心雕龙》那样的大手笔，实是一时代灵气独钟风会所聚的杰作奇迹。《续画品》的文笔也堪称雅隽；但骈体的约束，有时也使其文义表达不够明确。认识到这一方面，对于解读其词句理解其文义，也是十分必要的。

唐 韩幹《牧马图》

原画为绢本浅设色，纵 27.5 厘米，横 34.1 厘米。现藏台
北"故宫博物院"。画中左边有宋徽宗赵佶添写的"韩
幹真迹，丁亥御笔"题款。唐代大诗人杜甫在《丹青引
赠曹将军霸》一诗中间接议论了韩幹画马。杜甫另有《画
马赞》一首专为韩幹画马而写，盛赞"韩幹画马,毫端有神。
骅骝老大,腰裹清新"。

杜甫题画诗三首

一、杜甫生平简述

　　杜甫（712—770），字子美，河南府巩县（今河南省巩义市）人。唐代最伟大的现实主义诗人。其十三世祖杜预（222—285）是西晋著名的政治家、军事家和学者。其祖父杜审言（约645—708），唐高宗时进士，武则天时官膳部员外郎，著名诗人。杜甫出生于这样一个世代"奉儒守官"之家，又以"吾祖诗冠古"为荣，声称"诗是吾家事"，所以无论如何，杜甫是必定要成为一个大诗人的。

　　唐玄宗开元十九年至二十三年（731—735年），杜甫漫游吴越（今江苏、浙江省），甚至曾欲跨海东游日本，未果，西归洛阳。开元二十四年（736年）举进士落第，东游齐赵（今河北、山东省）。天宝三载至四载（744—745年），与李白、高适偕游梁宋、齐鲁（今河南省东部与山东省）。天宝五载（746年），至长安，次年（747年）应制举。奸相李林甫阻遏士子正常的进身之途，此次制举无一人被录取，李林甫竟还无耻地向皇帝表贺"野无遗贤"。天宝十载（751年），杜甫献《三大礼赋》，玄宗奇之，命待制集贤院。直到天宝十四载（755年）十月，杜甫已44岁，才被安排河西县尉之职，他不肯接受；便又任命他做右卫率府兵曹参军，他接受了，回奉先县去探家。就在这时，安（禄山）史（思明）叛乱爆发。次年（756年）六月，玄宗皇帝避难奔蜀，长安陷落。唐肃宗即位灵武，杜甫在奔赴灵武的途中，被叛军俘

获执入长安。肃宗至德二载（757年）四月，杜甫才从长安脱身奔赴行在凤翔，被任命左拾遗。因议事进谏触怒肃宗，被放遣省亲。乾元元年（758年）六月，贬任华州司功参军。次年（759年）七月弃官，由华州西至秦州（今甘肃省天水市），不久又往同谷（今甘肃省成县）。迫于饥冻，为避严寒，携家南至成都。先后得故人高适（时任彭州、转蜀州刺史）、严武（761年冬出任西川节度使、成都尹）等相助，在西郊浣花溪畔营造草堂定居。代宗宝应元年（762年），严武还朝，杜甫送至绵州（今四川省绵阳市）。成都少尹徐知道反，杜甫流寓梓州（今四川省三台县）、阆州（今四川省阆中市）。广德二年（764年），严武再度镇蜀。杜甫重返成都，应严武邀聘入幕府为参谋，严武表荐朝廷授检校工部员外郎。永泰元年（765年）正月，杜甫辞幕府归草堂。四月，严武病故。五月，杜甫携家离成都，流寓云安（今重庆市云阳县东云阳镇）。大历元年至二年（766—767年），杜甫居夔州（今重庆市奉节县）。大历三年（768年）正月，杜甫出峡，抵江陵，又至公安、岳阳。此后漂泊于岳阳、潭州（今湖南省长沙市）、衡州间。大历五年（770年）冬，病逝于由潭州往岳阳的湘水舟中。

杜甫志向高远，以稷、契自许，有志于"致君尧舜上，再使风俗淳"，但现实是玄宗皇帝已渐昏庸，奸相李林甫、杨国忠相继当政，政治局势越来越黑暗，杜甫和他那一代在开元时期成长起来富于积极浪漫精神的才杰之士们是注定要碰壁和失

意了。杜甫一生用诗歌记录抒发着他的所见所想，其诗传世 1400 多首。他的诗歌十分广阔而深刻地反映了安史叛乱前后的政治局势、战乱情景和人民百姓的生存状态，也记录了自己励志报国、遭逢不偶、坎坷漂泊的一生经历，他的诗因此而被称为"诗史"。

当然，杜甫诗歌的内容也并不全是政治"主旋律"与自我的悲慨，其他如爱妻怜子、思念弟妹的亲情，同气相求、急难相救的友谊，行旅所经之山川风景，草堂寓居之幽野情趣，诗文之讨论，书画之题赞等，都是他作诗的题材。他对诗歌题材的拓展是前无古人的，他在诗歌体式方面的无所不能也是前无古人的。他的诗歌风格多种多样，或质朴疏宕，或瑰丽精严，而其基本的艺术风格则是他自己所说的"沉郁顿挫"。他曾热情地称许"白也诗无敌"（《春日忆李白》），而他紧随李白之后，以风格迥异于李白的诗歌，赢得诗坛"李杜"并尊的高度成就。宋代苏轼更说："诗至于杜子美，文至于韩退之，书至于颜鲁公，画至于吴道子，而古今之变、天下之能事毕矣。"（《书吴道子画后》）杜甫诗歌最广泛而深刻地影响了中唐以后的中国诗史，他因而被尊崇为"诗圣"。

在杜甫的传世诗作中，有题画诗 22 首。这些题画诗对于后世诗史、画史和画论史都深有影响。本书选读其中三首。

二、杜甫题画诗三首详注

本节选注杜甫《奉先刘少府新画山水障歌》《戏题王宰画山水图歌》和《丹青引赠曹将军霸》三首题画诗，以商务印书馆 1957 年出版《续古逸丛书》之《宋本杜工部集》为底本，用中华书局 1966 年影印宋李昉等编《文苑英华》，以及清钱谦益《钱注杜诗》、仇兆鳌《杜诗详注》、浦起龙《读杜心解》、杨伦《杜诗镜铨》等参校。底本偶有明显错字，据校本径改。底本与校本异文，择善而从。

（一）奉先刘少府新画山水障歌 [1]

堂上不合生枫树，怪底江山起烟雾 [2]。闻君扫却赤县图，乘兴遣画沧洲趣 [3]。画师亦无数，好手不可遇。对此融心神，知君重毫素 [4]。岂但祁岳与郑虔，笔迹远过杨契丹 [5]。得非玄圃裂，无乃潇湘翻 [6]。悄然坐我天姥下，耳边已似闻清猿 [7]。反思前夜风雨急，乃是蒲城鬼神入；元气淋漓障犹湿，真宰上诉天应泣 [8]。野亭春还杂花远，渔翁暝踏孤舟立。沧浪水深青溟阔，欹岸侧岛秋毫末 [9]。不见湘妃鼓瑟时，至今斑竹临江活 [10]。刘侯天机精，爱画入骨髓 [11]。自有两儿郎，挥洒亦莫比。大儿聪明到，能添老树巅崖里。小儿心孔开，貌得山僧及童子 [12]。若耶溪，云门寺 [13]。吾独胡为在泥滓？青鞋布袜从此始 [14]。

【注　释】

1 奉先刘少府新画山水障歌

《文苑英华》卷三三九此诗题为《新画山水障歌》，题下注："奉先尉刘单宅作。"
少府：是对县尉的美称。画山水障：画山水风景屏障。杜甫歌行体诗有的题目称"某

某歌"，有的称"某某行"。这首诗是歌行体，所以诗的题目特别标明是"歌"。
杜甫于天宝十三载（754年）春自东都洛阳携眷移家至长安。《旧唐书·玄宗本纪》：
"（天宝十三载）是秋，霖雨积六十余日，京城垣屋颓坏殆尽，物价暴贵，人多乏
食。"在这种情况下，杜甫又移家奉先县（今陕西省蒲城县）。当时奉先县县令姓
杨，可能是杜甫夫人杨氏的宗亲，杜甫一家即是投亲寄食。次年十月，杜甫始受任
命为官，十一月离京赴奉先县探家。不久安禄山反叛的消息传到京师，天下大乱。
此诗应即作于移家寄食奉先的天宝十三载（754年）秋至十四载（755年）岁末这
一年多中杜甫在奉先时。

2 堂上不合生枫树，怪底江山起烟雾。

合：应该。怪底：表示惊奇、惊疑之词。这两句是说：厅堂上不应该生长枫树啊，
更奇怪的是（堂上）竟然还呈现出江流山岭，而且云烟氤氲。按：枫树与江山都是
屏障画中景物，起二句写乍见当真而惊奇的反应，极言画之神妙。

3 闻君扫却赤县图，乘兴遣画沧洲趣。

扫：这里是指挥笔作画，形容其画得熟练迅速。却：助词，用在动词后，表示完成。"扫
却"，即画完了。赤县：唐代京都所治的县称"赤县"。杜佑《通典》卷三十三："大
唐县有赤、畿、望、紧、上、中、下七等之差。京都所治为赤县，京之旁邑为畿县，
其余则以户口多少、资地美恶为差。"赤县本来只指京师之万年、长安，东都之河
南、洛阳，北京之太原、晋阳六县。《元和郡县图志》关内道一："奉先县，次赤。"
《旧唐书·地理志一》："奉先：旧蒲城县，属同州。开元四年，以管桥陵，改京
兆府，仍改为奉先县。十七年，制官员同赤县。"所以奉先也可以称"赤县"。赤
县图：应是指奉先县舆图性质的画图，画县舆图当是县尉刘单的一项职事。沧洲：
滨水的地方。古时常用以称隐士的居处。南朝齐谢朓《之宣城郡出新林浦向板桥》

诗：“既欢怀禄情，复协沧洲趣。”这两句是说：听说您很麻利地画完了奉先县舆图，乘着作画的兴致画了这通表现山水野逸情趣的屏障。

4 画师亦无数，好手不可遇。对此融心神，知君重毫素。

这四句是说：世上画师无数，但画艺高超者很难得一遇。你（刘单）所画的山水屏障令人心神融畅，足见你是很重视画艺（因而画得很出色）的。毫素：本指作画用的毛笔与绢素，这里即指绘画艺术。

5 岂但祁岳与郑虔，笔迹远过杨契丹。

祁岳：钱谦益《钱注杜诗》谓：“朱景玄《唐朝名画录》：‘李嗣真《画录》云：空有其名，不见踪迹，二十五人。’祁岳在李国恒之下。岑参《送祁乐还山东》诗：‘有时或乘兴，画出江上峰。床头苍梧云，帘下天台松。’瞽者唐仲云：疑即其人。乐之与岳，传写之误也。”仇兆鳌《杜诗详注》、浦起龙《读杜心解》、杨伦《杜诗镜铨》似均抄录《钱注杜诗》“李嗣真《画录》云”。按：今存诸本朱景玄《唐朝名画录》无“祁岳”，有“祝岳”，在“李国相”（非“李国恒”）下，与钱注所引不合。又岑参诗题是《送祁乐归河东》，其诗云：“祁乐后来秀，挺身出河东。往年诣骊山，献赋温泉宫。天子不召见，挥鞭遂从戎。前月还长安，囊中金已空。有时或乘兴，画出江上峰。床头苍梧云，帘下天台松。忽如高堂上，飒飒生清风。五月火云屯，气烧天地红。鸟且不敢飞，子行如转蓬。少华与首阳，隔河势争雄。新月河上出，清光满关中。置酒灞亭别，高歌披心胸。君到故山时，为谢五老翁。”
郑虔：盛唐画家。《历代名画记》卷九：“郑虔，高士也。苏许公为宰相，申以忘年之契，荐为著作郎。开元二十五年，为广文馆学士。饥穷辗轲。好琴酒篇咏，工山水。进献诗篇及书画，玄宗御笔题曰：‘郑虔三绝。’与杜甫、李白为诗酒友。禄山授以伪水部员外郎，国家收复，贬台州司户。”事迹又载《新唐书·文艺传》。

杨契丹：隋朝名画家，《历代名画记》卷八有传。这两句是说：刘单的画艺不仅可以与当代的大画家祁岳和郑虔相媲美，甚至比隋代大画家杨契丹还有高过之处。

6 得非玄圃裂，无乃潇湘翻。

得非、无乃：均等于说"莫非""恐怕是"，表示委婉测度的语气。玄圃：神话传说中的仙山名。一作"悬圃"。《张衡〈东京赋〉》："右睨玄圃。"旧注："玄圃在昆仑山上。"李善注："悬圃在昆仑阆阖之中。玄与悬古字通。"潇湘：湘江的别称。潇：水清深的样子。《山海经·中山经》："帝之二女居之，是常游于江渊，澧沅之风，交潇湘之川。"北魏郦道元《水经注·湘水》："二妃从征，溺于湘江，神游洞庭之渊，出入潇湘之浦。潇者，水清深也。"《谢朓〈新亭渚别范零陵〉诗》："洞庭张乐地，潇湘帝子游。"李善注引王逸曰："帝谓尧也。娥皇女英，随舜不返，死于湘水，因为湘夫人。"清澈的湘江，又因有尧帝二女、舜帝二妃娥皇与女英的传说，也带有神话色彩。这两句是说：画障上的山水画得如此之美，山莫非是从仙山玄圃截取了一段，水莫不是神奇的湘江在眼前流淌。

7 悄然坐我天姥下，耳边已似闻清猿。

天姥（mǔ）：山名，在今浙江省新昌县境。天姥山（也叫天姥岭）因风景之美及有神仙传说，被道家视为仙山福地，是唐朝诗人很向往和爱游的名山。李白有著名的《梦游天姥吟留别》诗篇。杜甫晚年所作《壮游》诗回忆年轻时的游历，有"归帆拂天姥"句，则他曾游天姥山。这两句是说：面对画障上的山水使我恍如又坐在天姥山下，耳边还仿佛听到清越的猿啼声。

8 反思前夜风雨急，乃是蒲城鬼神入；元气淋漓障犹湿，真宰上诉天应泣。

蒲城：即奉先。真宰：宇宙的主宰，天神。《庄子·齐物论》："必有真宰，而特不得其眹。"仇兆鳌《杜诗详注》说："昔仓颉作字，天雨粟，鬼夜哭。此暗用其

意。"按：仇说是。《淮南子·本经训》："昔者仓颉作书，而天雨粟，鬼夜哭。"这几句暗用典故，极力称赞画障的巧夺天工，谓如仓颉创制文字窥破造化的秘密而使得天为雨粟、鬼为夜哭一样，刘少府画障的逼真也招来了昨夜的风雨，那是鬼神在惊走，天神也向天诉说其不满（人怎么可以如此夺造化之功），天都落下泪（雨）来，所以画障上也是元气淋漓，满幅都还是润湿的感觉。

9 野亭春还杂花远，渔翁暝踏孤舟立。 沧浪水深青溟阔，欹岸侧岛秋毫末。

仇兆鳌《杜诗详注》："沧浪，在楚。青溟指海。"施鸿保《读杜诗说》卷四针对仇氏此注说："今按青溟似即沧溟，避沧字复，故改。然公诗屡以青冥言天，此若谓海，不应偏举沧浪作对。又上野亭春还句，皆不似海中之景，不见湘妃二句，单承沧浪说，亦与海不合。疑青溟'溟'字本只作冥，亦是言天；言沧浪之水，与天无际，犹上下天光，一碧万顷也。传写本误承沧浪字，亦添水旁，注未辨耳。"施说有理。秋毫末：形容画上作为远景的欹岸侧岛的细微隐约。这几句是实写画障中所画景物。

10 不见湘妃鼓瑟时，至今斑竹临江活。

这两句也是写画中之物斑竹，因而联想到湘妃的神话。《楚辞·远游》："使湘灵鼓瑟兮。"晋张华《博物志》卷八："尧之二女，舜之二妃，曰湘夫人。舜崩，二妃啼，以泪挥竹，竹尽斑。"将画中竹说成是湘妃斑竹，也与前"无乃潇湘翻"句相关合。

11 刘侯天机精，爱画入骨髓。

刘侯：对刘单的尊称。天机：犹灵性，谓天赋灵机。《庄子·大宗师》："其耆欲深者，其天机浅。"这两句是说：刘单既甚有绘画的天赋灵机，又酷爱绘画，因而功力深厚。

12 自有两儿郎，挥洒亦莫比。大儿聪明到，能添老树巅崖里。小儿心孔开，貌得山僧及童子。

这六句是说：刘单有两个儿子，绘画的才能也是无人能比得上的。大儿子十足的聪明，这通画障上有他画在巅崖里的老树。小儿子也很开敏，画障上的山僧和童子是他画的。这几句既是纪实，也是以两儿郎皆聪敏善画陪衬烘托其父。

13 若耶溪，云门寺。

若耶溪：今名平水江，在今浙江省绍兴市境内，与前面写到的天姥山相距不远。《水经注·浙江水》说若耶溪"水至清照，众山倒影，窥之如画"，并说山阴县南"又有玉笥、竹林、云门、天柱精舍，并疏山创基，架林栽宇，割润延流，尽泉石之好，水流迳通"。《南史》卷三十《何尚之传》附《何胤传》："胤以会稽山多灵异，往游焉，居若邪（同耶）山云门寺。"何胤是弃官隐遁的高士。这两句是说：画障山水又使自己联想到高人隐士所爱居处的若耶溪一带的风景。

14 吾独胡为在泥滓？青鞋布袜从此始。

泥滓：即泥渣，此比喻尘世。青鞋：指草鞋。南朝齐谢朓《始之宣城郡诗》结句："江海虽未从，山林于此始。"这两句是说：我为什么还在这污浊的尘世之中挣扎呢？从今天起我就穿上草鞋布袜去隐居于青山绿水间吧。浦起龙《读杜心解》说："末忽因画而动出世之思，更有含毫邈然之趣。"

（二）戏题王宰画山水图歌[15]

十日画一水，五日画一石[16]。能事不受相促迫，王宰始肯留真迹[17]。壮哉昆仑方壶图，挂君高堂之素壁[18]。巴陵洞庭日本东，赤岸水与银河通[19]。中有云气随飞龙[20]。舟人渔子入浦溆，山木尽亚洪涛风[21]。尤工远势古莫比，咫尺应须论万里[22]。焉得并州快剪刀，剪取吴松半江水[23]。

【注 释】

15 戏题王宰画山水图歌

这首也是歌行体诗。《宋本杜工部集》卷四题为《戏题画山水图歌》，题下注："王宰画。宰，丹青绝伦。"《文苑英华》卷三三九题为《戏题王宰画山水图歌》，《杜诗详注》《读杜心解》题同《文苑英华》本。朱景玄《唐朝名画录》："王宰，家于西蜀。贞元中，韦令公以客礼待之。画山水树石，出于象外。故杜员外赠歌云：'十日画一松，五日画一石。能事不受相促迫，王宰始肯留真迹。'景玄曾于故席夔舍人厅见一图障，临江双树，一松一柏，古藤萦绕，上盘于空，下着于水，千枝万叶，交植曲屈，分布不杂。或枯或荣，或蔓或亚，或直或倚，叶叠千重，枝分四面。达士所珍，凡目难辨。又于兴善寺见画四时屏风，若移造化风候云物八节四时于一座之内，妙之至极也。故山水松石，并可跻于妙品上。"张彦远《历代名画记》卷十："王宰，蜀中人。多画蜀山，玲珑窳窆，巉差巧峭。"仇兆鳌《杜诗详注》此首题注："梁氏编在上元元年成都诗内。"唐肃宗上元元年为760年。朱景玄《唐朝名画录》说："贞元中，韦令公以客礼待之。"唐德宗贞元年号共20年，自785年至804年。"韦令公"指韦皋（745—805），自贞元元年（785

年）出任成都尹兼剑南西川节度使，直至去世，镇蜀21年。杜甫在上元元年已有此诗盛赞王宰之画，至贞元中王宰受韦皋礼待，相去已25年以上。则杜甫作诗时，王宰当尚在青年或中年。

16 十日画一水，五日画一石。

清方薰（1376—1799）《山静居画论》说："笔墨之妙，画者意中之妙也。故古人作画，意在笔先。杜陵谓'十日一石，五日一水'者，非用笔十日、五日而成一石一水也。在画时意象经营，先居胸中丘壑，落笔自然神速。"此论是对于杜甫此诗句的很恰当的注解。

17 能事不受相促迫，王宰始肯留真迹。

能事：所擅长的事。这两句是说：王宰善画，但须不受催促和逼迫，使他能从容作画，他才肯为人作画。这是写王宰的矜重和自尊。

18 壮哉昆仑方壶图，挂君高堂之素壁。

昆仑：神话传说中的西极之山。《山海经·海内西经》："海内昆仑之虚，在西北。"方壶：晋王嘉《拾遗记》卷一《高辛》："三壶，则海中三山也：一曰方壶，则方丈也；二曰蓬壶，则蓬莱也；三曰瀛壶，则瀛洲也。形如壶器。"明王嗣奭《杜臆》卷四："题云'山水图'，而诗换以'昆仑方壶图'，方壶东极，昆仑西极，盖就图中远景言之，非真画昆仑方壶也。"

19 巴陵洞庭日本东，赤岸水与银河通。

巴陵洞庭：即今湖南省岳阳市所临之洞庭湖。西晋置巴陵县（今岳阳市）属长沙郡，南朝宋置巴陵郡，唐初改为巴州，天宝元年（742年）复改巴陵郡，乾元元年（758年）又改为岳州。杜甫作此诗时用其地旧称。日本：即日本国。《旧唐书》卷一百九十九："日本国者，倭国之别种也。以其国在日边，故以日本为名。或曰：

倭国自恶其名不雅，改为日本。"赤岸：《文选·枚乘〈七发〉》："凌赤岸，篲扶桑。"李善注："赤岸，盖地名也。曹子建表曰：'南至赤岸。'山谦之南徐州记曰：'京江，禹贡北江。春秋分朔，辄有大涛，至江乘，北激赤岸，尤更迅猛。'然并以赤岸在广陵。而此文势似在远方，非广陵也。"杜甫应与李善的理解相同，以"赤岸"为远方的水名。《山海经·西山经》："西南四百里，曰昆仑之丘……赤水出焉，而东南流注于汜天之水。"《山海经·海内西经》："昆仑之虚，方八百里，高万仞……在八隅之岩，赤水之际，非仁羿莫能上冈之岩。赤水出东南隅，以行其东北。"又"赤水"在《大荒西经》中也是反复说到的水名。明王嗣奭《杜臆》卷四："按《山海·大荒经》：'西海之外有赤水。'注云：'源出昆仑。'有赤水，则有赤岸矣。注引瓜步东江赤岸为据，谬甚。"或者杜甫仅是取枚乘《七发》的"赤岸"一词泛指江河，以其与"银河"字面构成绝好的对偶故用之。银河：天上的星河。王嗣奭《杜臆》说："中举'巴陵洞庭'，而东极于日本之东，西极于赤水之西，而直与银河通，广远如此，正根'昆仑方壶'来。"这两句用实有和神话传说中的东极与西极的地名水名，极力夸张画境唤起的"远"的感受，为后边"尤工远势"二句张本。

20 中有云气随飞龙。

《易·乾》："云从龙，风从虎。"

21 舟人渔子入浦溆，山木尽亚洪涛风。

浦溆（xù）：水边。亚：低垂。这两句是实写画中情景：渔船都靠了岸，山上的树木都被卷起洪涛的大风吹得低垂着树梢。

22 尤工远势古莫比，咫尺应须论万里。

姚最《续画品》："萧贲……尝画团扇上为山川，咫尺之内，而瞻万里之遥；方寸

之中，乃辨千寻之峻。"《南史》卷四十四："（萧贲）能书善画，于扇上图山水，咫尺之内，便觉万里为遥。"

23 焉得并州快剪刀，剪取吴松半江水。

浦起龙《读杜心解》卷二之二："'焉得'，犹云何处得来，非有待将来之辞。言此非复笔墨之技，直是觅得'快剪'，剪来'江水'也。"并（bīng）州：今山西省太原市，古时所出剪刀著称于世。吴松：仇兆鳌《杜诗详注》："赵（次公）曰：吴松，言吴地之松江也。"即今吴淞江，源出太湖，东流入海。

（三）丹青引赠曹将军霸 [24]

　　将军魏武之子孙 [25]，于今为庶为清门 [26]。英雄割据虽已矣，文采风流今尚存 [27]。学书初学卫夫人，但恨无过王右军 [28]。丹青不知老将至，富贵于我如浮云 [29]。开元之中常引见 [30]，承恩数上南薰殿 [31]。凌烟功臣少颜色，将军下笔开生面 [32]。良相头上进贤冠，猛将腰间大羽箭 [33]。褒公鄂公毛发动，英姿飒爽犹酣战 [34]。先帝御马玉花骢，画工如山貌不同 [35]。是日牵来赤墀下，迥立阊阖生长风 [36]。诏谓将军拂绢素，意匠惨澹经营中 [37]。斯须九重真龙出，一洗万古凡马空 [38]。玉花却在御榻上，榻上庭前屹相向 [39]。至尊含笑催赐金，圉人太仆皆惆怅 [40]。弟子韩幹早入室，亦能画马穷殊相 [41]。幹惟画肉不画骨，忍使骅骝气凋丧 [42]。将军画善盖有神，偶逢佳士亦写真 [43]。即今漂泊干戈际，屡貌寻常行路人 [44]。途穷反遭俗眼白，世上未有如公贫 [45]。但看古来盛名下，终日坎壈缠其身 [46]。

【注　释】

24 丹青引赠曹将军霸

此诗题目，《宋本杜工部集》卷四题为《丹青引》，题下注："赠曹将军霸。"钱谦益《钱注杜诗》、仇兆鳌《杜诗详注》皆同《宋本杜工部集》。《文苑英华》卷三三九题为《丹青引赠曹将军霸》。浦起龙《读杜心解》及杨伦《杜诗镜铨》皆同《文苑英华》。丹青引："丹青"是丹砂和青䨼（huò），可以作颜料。合并成词代称绘画。引：歌行体诗名称的一种。曹将军霸：即盛唐画家曹霸（约704—770）。《历代名画记》卷九："曹霸，魏曹髦之后。髦画称于后代。霸在开元中已得名，天宝末，每诏写御马及功臣，官至左武卫将军。"其画迹今已不传。

25 将军魏武之子孙,

"魏武"指曹操(155—220),东汉末年杰出的政治家、军事家和文学家。216年,汉献帝册封曹操为魏王。220年曹操死后谥"武王"。其子曹丕代汉称帝后,追尊他为魏武帝。前引《历代名画记》说曹霸是魏曹髦的后人,曹髦是曹操的曾孙。所以说曹霸是"魏武之子孙"。

26 于今为庶为清门。

曹霸在天宝(742—755年)末年得罪,受处罚削籍为民。庶:庶人,即平民。清门:寒门,寒素之家。

27 英雄割据虽已矣,文采风流今尚存。

这两句是说:曹操割据中原的霸业虽然已成往事,他的文采风流却至今仍被子孙传承。曹操及其子曹丕、曹植都是杰出的文学家、诗人,曹髦善画。这里是从称赞曹霸显赫祖先的角度,说他在艺术上的禀赋是有着血统(今日所谓基因)渊源的。

28 学书初学卫夫人,但恨无过王右军。

卫夫人(242—349),名铄,字茂漪,河东安邑(今山西省夏县北)人,晋代著名书法家。卫铄为书法家卫恒的侄女,汝阴太守李矩之妻,世称卫夫人。卫夫人曾向钟繇学习书法,又传授书法给少年王羲之。王右军:即王羲之(303—361),字逸少,官至右军将军,会稽内史,是东晋伟大的书法家,被后人尊为"书圣"。

这两句是说:曹霸像王羲之曾向卫夫人学习一样,起初也向名家学习书法,他的书法也很好,只是遗憾没能超过王羲之。按:这里用诙谐的口吻说曹霸的书法也很有来历,只是没能超过"书圣"王羲之,不是贬抑,仍是称赞。同时又为后边盛赞他画马"一洗万古凡马空"的超越前人独步当代的造诣做一铺垫。

29 丹青不知老将至，富贵于我如浮云。

《论语·述而》篇记孔子说自己："其为人也，发愤忘食，乐以忘忧，不知老之将至云尔。"又："不义而富且贵，于我如浮云。"这两句化用其语，说曹霸沉浸在绘画艺术创造中，用心专注，如孔子的不知老之将至和不慕不义之富贵。

30 开元之中常引见，

开元：唐玄宗年号，共 29 年（713—741 年）。引见：指皇帝召见。皇帝召见时有人引导，故称。

31 承恩数上南薰殿。

南薰殿：唐玄宗时宫殿名，在南内兴庆宫中。

32 凌烟功臣少颜色，将军下笔开生面。

凌烟：指凌烟阁，在西内三清殿侧。唐太宗贞观十七年（643 年）二月命阎立本图画功臣长孙无忌等 24 人于凌烟阁以褒德旌贤，太宗并自作赞文。（《旧唐书·太宗本纪》，《历代名画记》卷九《阎立本传》）唐玄宗时，以图画岁久，颜色黯淡，使曹霸重加描摹着色。少颜色：指旧画颜色已黯淡。开生面：指重新勾画着色，使功臣画像再现生动的面目。

33 良相头上进贤冠，猛将腰间大羽箭。

进贤冠：古时儒者所戴，唐朝定为文官朝见皇帝时戴的一种礼帽。大羽箭：唐太宗特制的一种插有四支羽毛的大杆长箭。这两句是概括地描绘二十四功臣画像的文武两类型的状貌。

34 褒公鄂公毛发动，英姿飒爽犹酣战。

褒公：指褒国公段志玄，其画像列第十位。鄂公：指鄂国公尉迟敬德，其画像列第七位。这两句是特写褒、鄂二公画像栩栩如生犹若酣战时，以概见其余。

35 先帝御马玉花骢，画工如山貌不同。

"先帝"指唐玄宗。这首诗是唐代宗广德二年（764 年）写的，唐玄宗已死，所以这样称他。御马：皇帝所用的马。玉花骢：马名。玉花骢是唐玄宗最心爱的骏马之一，产自西域。画工如山：形容画工众多。貌：这里是动词"描绘"的意思。这两句是说：唐玄宗的名马玉花骢，曾经让众多的画工描绘，画得都不像。

36 是日牵来赤墀下，迥立阊阖生长风。

赤墀（chí）：宫廷中涂成红色的台阶。迥（jiǒng）立：昂首而立。阊阖（chāng hé）：皇宫之门。生长风：形容骏马的气势。

37 诏谓将军拂绢素，意匠惨澹经营中。

拂：挥扫。这里指挥毫作画。意匠：指精心构思。惨澹经营：指苦心构思、专注地作画。经营：这里是用谢赫《画品》六法的"经营位置"语义，借指作画。这两句是说：玄宗皇帝特地叫曹霸用绢素画玉花骢马，曹霸应诏作画有一个精心构思、认真描绘的过程。

38 斯须九重真龙出，一洗万古凡马空。

斯须：犹须臾，不久、不一会儿的意思。九重：古代有天有九重之说，又有君门九重之说，这里是指皇宫。真龙：《周礼·夏官·庾人》："马八尺以上为龙。"即"龙"是身形长大之马的别称。这里用"真龙"称玉花骢。这两句是说：曹霸一会儿就画出了玉花骢，他画的玉花骢是空前未有的杰作。

39 玉花却在御榻上，榻上庭前屹相向。

这两句是说：御榻上的画中之玉花骢马和庭前的真马屹立相向，真假难分。这是形容和称赞曹霸画得逼真。

40 至尊含笑催赐金，圉人太仆皆惆怅。

至尊：指皇帝。圉（yǔ）人：养马的人。太仆：掌管车马的官。惆怅：本指失意伤感的样子，这里是极力形容惊奇莫解其妙的样子。这两句是说：皇帝很满意因而含笑催促赏赐，那些掌管车马的官员和养马的人对画上玉花骢的逼真也都惊叹不已。这两句是从观画者的反应来表现和形容画得神似。

41 弟子韩干早入室，亦能画马穷殊相。

《历代名画记》卷九："韩干，大梁人。王右丞维见其画，遂推奖之。官至太府寺丞。善写貌人物，尤工鞍马。初师曹霸，后自独擅。"入室：《论语·先进》篇记孔子说他的学生子路（仲由）"由也升堂矣，未入于室也"。杨伯峻注释说："'入室'犹如今天的俗话'到家'。我们说，'这个人的学问到家了'，正是表示他的学问极好。"后来因称得老师真传的学生为"入室弟子"。穷殊相：穷尽马的各种形象。

42 干惟画肉不画骨，忍使骅骝气凋丧。

据《历代名画记》卷九所记，韩干所画皆皇帝御厩与诸王厩中大马。这两句是说：韩干画马的特点是肥胖而不见骨相，不免使骏马失去了神气。

43 将军画善盖有神，偶逢佳士亦写真。

有神：谓有神助，喻指奇妙生动。杜甫《奉赠韦左丞丈二十二韵》诗即说过"读书破万卷，下笔如有神"。佳士：品行或才学优良的人。写真：画肖像画。这两句是说：曹霸的画总是画得很好如有神助，（从前他为宫廷画功臣、画御马外）偶尔碰到品学优良的人也为他们画肖像。

44 即今漂泊干戈际，屡貌寻常行路人。

这两句是说：如今曹霸漂泊在干戈战乱（指安史之乱）之际，（迫于生计）也时常为一些不相熟的路人画像。

45 途穷反遭俗眼白，世上未有如公贫。

魏晋之际的名士阮籍不拘礼教，能为青白眼，见凡俗之士，以白眼对之，表示厌恶或鄙薄。这里说曹霸遭遇困境，不得不为俗人画像糊口，而大画家的艺术不为世俗所了解，反而遭俗人的鄙薄。世上人没有像曹霸这样困穷（指其杰出的艺术如今竟遭人漠视）的了。

46 但看古来盛名下，终日坎壈缠其身。

坎壈（lǎn）：不得志，愤懑不平。这两句是说：只要看看古来有盛名的贤能者，往往总是不得志的。意思是曹霸既为贤能之人，有与古来贤者一样的遭遇，亦不必太感伤。这既是宽慰，也还是为曹霸鸣不平。

三、杜甫题画诗三首讲析

唐代（618—907 年）不仅诗歌空前繁荣，其他如乐舞、绘画、书法等艺术也极繁荣。诗人着意开拓诗歌题材领域，题画诗此时成为一些诗人很有兴致的方面。根据清代编辑的《全唐诗》及今人编辑的《全唐诗外编》等，有人汇集唐朝题画诗 220 题 232 首，出自 95 位诗人之手（孔寿山编著《唐朝题画诗注》，四川美术出版社 1988 年版）。在唐代诗人中，杜甫并不是最早写作题画诗的。年辈早于杜甫的宋之问、陈子昂和张九龄，年龄与杜甫相近的李白、王季友、王昌龄、岑参等人，都已有题画诗之作。甚至李白传世题画诗的数量也与杜甫几乎相等。但诗史和画史一般都说题画诗创始于杜甫，如清代诗论家沈德潜即说："唐以前未见题画诗，开此体者老杜也。"（《说诗晬语》卷下）这是为什么呢？这有两方面的原因，其一是杜甫是第一个较多地写作题画诗的诗人，在他之前和与他同时的写过题画诗的诗人，一般都还只是偶尔作三两首，而杜甫则有 22 首题画诗流传下来，可以看出他对欣赏和题咏绘画的浓厚兴趣；其二是杜甫作诗都极用心，他是"为人性僻耽佳句，语不惊人死不休"的，他的题画诗因此也都写得极精彩。李白虽然也有题画诗 8 首、画赞（其实也是题画诗）14 首，加起来数目恰与杜甫的相等，但除少数几篇比较精彩外，多数写得不免草率空泛。杜甫题画诗涉及绘画的题材包括马、鹰、鹤、山水、松树、凌烟阁功臣人物像等。杜甫虽不善画，但是这位大诗人以其超凡的悟性，非常善于用诗句来形容传写绘画的精彩生动之处。同时，杜甫题画诗又都不仅是形容传写绘画的精彩，而往往总是借观画的感发，托物抒怀，引发议论。宋代编辑的《文苑英华》卷三三九选录题咏图画的唐人歌行 16 首，杜甫即入选《新画山水障歌——奉先尉刘单宅作》（即《奉先刘少府新画山水障歌》）、《戏题王宰画山水图歌》、《韦讽录事宅观曹将军画马图歌》、《天育骠图歌》和《丹青引赠曹将军霸》共 5 首，为入选最多者，已足见其题画诗的为世所重。而宋以后人写作题画诗几乎无不受到他的影响。所以诗史和画论史的叙事通常都认为，杜甫是题画诗这一题材领域的开拓者和范式塑造者。

《奉先刘少府新画山水障歌》，明谢肇淛《五杂组》卷七"人部三"一则说："人之技巧，至于画而极，可谓夺天地之工，泄造化之秘，少陵所谓'真宰上诉天应泣'者，当不虚也。"（谢肇淛撰《五杂组》，上海书店出版社 2009 年出版有标点排

印本）明末王嗣奭《杜臆》评析道："画有六法，气韵生动第一，骨法用笔次之。杜以画法为诗法，通篇字字跳跃，天机盎然，见其气韵；乃'堂上不合生枫树'，突然而起，从天而下，已而忽入'前夜风雨急'，已而忽入两儿挥洒，突兀顿挫，不知所自来，见其骨法；至末因貌山僧，转云门、若耶，青鞋布袜，阒然而止，总得画法经营位置之妙。而篇中最得画家三昧，尤在'元气淋漓障犹湿'一语，试一想象，此画至今在目，真是下笔有神。"（王嗣奭撰《杜臆》，上海古籍出版社1963年和1983年出版有标点排印本。）清初画家恽寿平《南田画跋》一则说："观石谷写空烟，真能脱去町畦，妙夺化权，变态要妙，不可知已。此从真相中盘郁而出，非由于毫端，不关于心手，正杜诗所谓'真宰上诉天应泣'者。"［于安澜编《画论丛刊》（上），人民美术出版社1960年版］清同治（1862—1874年）间郑绩著《梦幻居画学简明·论意》一则也说："意欲淋漓，笔须爽朗流利，或重或轻，一气连接，毫无凝滞；墨当浓淡湿化，景宜新雨初晴，所谓'元气淋漓障犹湿'也。"［于安澜编《画论丛刊》（下），人民美术出版社1960年版］1942年3月，傅抱石作《大涤草堂图》，徐悲鸿为之题塘："元气淋漓，真宰上诉。"这历千年反复不断的称述和援用，足证杜甫此诗对于绘画的深远影响。

《戏题王宰画山水图歌》，宋郭熙《林泉高致·画诀》说："画之志思，须百虑不干，神盘意豁。老杜诗所谓：'五日画一水，十日画一石。能事不受相促迫，王宰始肯留真迹。'斯言得之矣。"［于安澜编《画论丛刊》（上），人民美术出版社1960年版］清方薰《山静居画论》说："读老杜入峡诸诗，奇思百出，便是吴生、王宰蜀中山水图。自来题画诗亦惟此老使笔如画。人谓摩诘诗中有画，未免一丘一壑耳。"［于安澜编《画论丛刊》（下），人民美术出版社1960年版；人民美术出版社1959年出版有郑拙庐标点注译本《山静居画论》］

《丹青引赠曹将军霸》这首著名的七言古诗，大约是唐代宗广德二年（764年）在成都作的。人们往往把这首诗说成是题画诗，甚至评此诗"是古今题画第一手"。（仇兆鳌《杜诗详注》引申涵光语）杜甫确实写作了不少题画诗，专门题曹霸画马的诗也有一首，题为《韦讽录事宅观曹将军画马图歌》。但这首《丹青引赠曹将军霸》其实并非题画诗，而应说是一篇诗歌体的大画家传。因为曹霸是独步当时的画马名家，所以诗中着重叙述其画马的事迹，评赞其画马的造诣。但诗的主

旨却在为曹霸立传，对曹霸这样一位大画家的漂泊穷途的境遇表示深切的同情。也借以自鸣其"往时文彩动人主，此日饥寒趋路旁"（《莫相疑行》）的郁闷不平。

这首诗共40句，开头四句"元"韵与接下来四句的"文"韵为邻韵，可视为八句一平韵段。以下每八句一换韵，平韵、仄韵交替。平仄换韵的地方也就是换意之处，自然形成段落。这种含变化于整饬之中的七言古诗是杜甫的创格。这首诗虽形式整齐如方阵，法度精严，内容却极宾主照应、纵横错综之能事。

诗的开头四句先叙述曹霸不寻常的家世，申涵光说："起得苍莽大家。"（仇兆鳌《杜诗详注》引）王士禛称："工于发端。"（《渔洋诗话》卷中）其实这里是史传写法的移用，只是杜甫首先尝试移用史传手法来作诗，显出大气与新意。曹操父子的文学造诣，及其曾孙曹髦的善画，即所谓文采风流，在十分看重家族传统的古代，自然会被视为曹霸工书善画的渊源所自。而马之为物最神骏，从杜甫咏马及题画马的诗中，即可以感受到骏马所能激起的古人的豪放情怀。曹霸以画马独步当世，恐怕其精神上也还传承有其远祖"魏武"的一股英雄气质。所以开篇叙其家世，不只是专为模仿史传程式，也绝非庸俗的炫耀，乃正为写出曹霸的禀赋和性情而采用了这种史家笔法。接下来的四句，先以叙其学书为陪衬，再转入称赞其专心沉浸于绘画而不慕富贵的正题。以上八句为第一段。

第二段（自"开元之中常引见"至"英姿飒爽来酣战"）记叙曹霸工于人物画，曾受皇帝之命重画凌烟阁功臣像。顾恺之《论画》说："凡画，人最难。"而曹霸画人造诣如此，这也为以下叙其画马再做一层铺垫。

接下来以第三（自"先帝御马玉花骢"至"一洗万古凡马空"）、第四（自"玉花却在御榻上"至"忍使骅骝气凋丧"）两段16句的篇幅，叙写曹霸画马的高度成就。曹霸最爱画马，当然也就有很多以马为内容的画作。杜甫的《韦讽录事宅观曹将军画马图歌》所咏即曹霸所画《九马图》，诗中还提到曹霸"曾貌先帝照夜白"，以及应贵戚权门之求而画马的事迹。但此诗却只选取应诏为玄宗皇帝画御马玉花骢一事来写，首先以众画工都不能画得形似为一层衬托；然后记皇帝特诏曹霸写生，见出皇帝对他的高超画技的了解和信任，仍是一层衬托；再然后写曹霸的意匠经营和一气呵成的情形。曹霸所画玉花骢的逼真传神，用与真马的屹立相向的描写，用皇帝满意的微笑和急于奖赏的举动，用掌管和饲养御马的众官吏观画的

惊奇出神种种为烘托，再进而借与亦为画马名家的韩幹的比较抑扬为陪衬，将曹霸画马的超凡独胜写得意足神全，淋漓尽致。

诗的最后一段（自"将军画善盖有神"句至结束），写曹霸"于今漂泊干戈际"的穷途困顿的状况，与以上所叙写盛衰相形，为曹霸感慨叹惋，亦致宽慰之忱，同时也包含有自鸣其不平之意。

汉魏六朝诗，多写景抒情，而很少叙事议论。这种倾向直至盛唐诗坛仍为主流，李白就是将这种传统倾向发挥到极致的人诗人。当然，在汉魏六朝至盛唐诗史上也偶尔有写人叙事的作品。而以史家的笔法作诗叙事传（"传记"的"传"）的人，以评论家的口吻为诗谈艺论文，其作品又仍不失诗所必具的形象性和抒情性，蹊径另辟，境界独开，则是杜甫在诗歌艺术上多样的开拓中的两项。而在《丹青引赠曹将军霸》这首诗中，这两方面又被有机地糅合在一起，叙事、议论，笔势矫健，开阖纵横，跌宕照应，极沉郁顿挫之致。宋人许顗《彦周诗话》摘此诗中"一洗万古凡马空"句，说杜甫此篇"可以当之"，是很恰当的评价。

杜甫《丹青引赠曹将军霸》这首诗，在后世却引发杜甫懂不懂得绘画的争议。张彦远《历代名画记》[成书于唐宣宗大中元年（847 年），距杜甫作诗 84 年] 卷九《韩幹传》引杜甫此诗说及韩幹的四句后说："彦远以杜甫岂知画者，徒以幹马肥大，遂有画肉之消。"唐懿宗咸通十五年（874 年）进士、昭宗朝官太常博士的诗人顾云有《苏君厅观韩幹马障歌》开头数句也说："杜甫歌诗吟不足，可怜曹霸丹青曲。直言弟子韩幹马，画马无骨但有肉。今日披图见笔迹，始知甫也真凡目。"顾云这首诗与杜甫《丹青引赠曹将军霸》同被收录于宋代编辑的《文苑英华》卷三三九。宋朝人对于曹霸、韩幹的议论，有同杜甫一样认为韩幹不及曹霸的，如黄伯思《东观余论》卷下《跋王晋玉所藏韦鶠马图后》说："盖曹将军画马神胜形，韩丞画马形胜神。"也有质疑杜甫而认为韩幹后来居上的，如《宣和画谱》卷十三《韩幹》篇说："杜子美《丹青引》云'弟子韩幹早入室'，谓幹师曹霸也。然子美何从以知之？且古之画马者有周穆王八骏图，阎立本画马似模展、郑，多见筋骨，皆擅一时之名。开元后天下无事，外域名马重译累至，内厩遂有飞黄、照夜、浮云、五方之乘，幹之所师者，盖进乎此。所谓'幹唯画肉不画骨'者，正以脱落展、郑之外，自成一家之妙也。"《宣和画谱》应成于画

院众人之手，其议论水平参差。如此节中设问"然子美何从以知之"，即甚无谓也，杜甫与曹霸相熟，当然可以直接从曹霸处知韩幹曾为曹霸弟子。至于苏轼、黄庭坚、李公麟等诗人，书画家的圈子，对这一"公案"更有较多的议论。苏轼有多首诗赞专题韩幹画马，黄庭坚等也多有和作。如苏轼《题韩幹牧马图》诗中云："众工舐笔和朱铅，先生曹霸弟子韩。厩马多肉尻脽圆，肉中画骨夸尤难。"今人徐复观著《中国艺术精神》引此诗谓："'肉中画骨夸尤难'一句，点出韩幹画马的精髓，分明是针对杜甫诗'画肉不画骨'来说的。"又黄庭坚有《次韵子瞻和子由观韩幹马，因论伯时画天马》诗，诗中亦曰："曹霸弟子沙苑丞，喜作肥马人笑之。李侯论韩独不尔，妙画骨相遗毛皮。"徐复观说："所谓'人笑之'，当然也指的是杜甫。而当时大画家李伯时对韩幹的评价恰与杜甫相反，诗中也说得非常明白。"但杜甫这里其实不过是以稍抑弟子韩幹为陪衬来强调曹霸画马的无与伦比，这在古人作诗法中叫作"尊题"。南宋初葛立方《韵语阳秋》卷十五一则说："书生作文，务强此弱彼，谓之尊题。至于品藻高下，亦略存公论可也。"也是南宋初的赵次公注杜甫此"弟子韩幹早入室"这几句说："继论幹所画，以推见曹将军之尽善，则骨肉俱画而有神也。"（《杜诗赵次公先后解辑校》，林继中辑校，上海古籍出版社1994年版）明末王嗣奭撰《杜臆》论杜甫此数句又谓为"借客形主之法"，他说："韩幹亦非凡手，'早入室''穷殊相'，已极形容矣，而借以形曹，非抑韩也。如孟子借古圣人百世师而形容孔子之生民未有，此借客形主之法。"清浦起龙《读杜心解》也说："又以'韩幹'作衬，非贬韩，乃'尊题'法也。"杜甫另有《画马赞》一首是专为韩幹画马而写，则盛赞"韩幹画马，毫端有神。"苏轼则另有一首题为《韩幹马》的绝句道："少陵翰墨无形画，韩幹丹青不语诗。此画此诗今已矣，人间驽骥漫争驰。"直以杜诗、韩画相提并论，既表明他对韩幹画马的高度评价，也表明他对杜诗的充分理解。徐复观《中国艺术精神》说："这是因为当时批评杜甫不懂画的人很多，而东坡要对他下转语了。"斯言得之。当代孔寿山编著《唐朝题画诗注》评《画马赞》说："从赞文来看，老杜对韩幹画马之评价甚高。《丹青引》中只是以韩幹陪衬曹霸，故有抑扬。张彦远直斥'杜甫岂知画者'，似不知行文之理。对于老杜在《丹青引》中关于韩幹画马的两句诗，千百年来引起的无穷争论，参考此文，似可找到正确

的答案。"陈贻焮著《杜甫评传》说："先肯定曹霸的入室弟子韩幹画马技艺甚高，接着又指出'幹惟画肉不画骨'为其所短，这主要是为了衬托曹霸，但也见出诗人的美学观点。"（陈贻焮《杜甫评传》下卷，上海古籍出版社1988年版，第927页）阮璞《画学丛证》也说："又案古人作诗作文，有所谓'尊题'之法，有所谓'言岂一端而已'之说。杜甫作《丹青引》，为尊题起见，于曹韩师弟，务为强此弱彼之辞，因誉曹而不惜贬韩，其实于韩亦复何损？他日又尝作《画马赞》，则誉韩幹至于毫不为曹霸留其余地。其曰'韩幹画马，毫端有神'，其曰'瞻彼骏骨，实为龙媒'，足令吾人可信其异时所说'幹唯画肉不画骨，忍使骅骝气凋丧'，未必便是定评。"（第141页）以上诸家之说，都是对于杜甫此诗的会心之解。

关于"幹惟画肉不画骨，忍使骅骝气凋丧"二句的理解，除了上述"尊题"说一种外，蔡星仪著《中国画家丛书·曹霸 韩幹》（上海人民美术出版社1986年版）一书的观点也很值得重视。其中"'画肉不画骨'辨析"一节认为，自唐宋直至现代，人们往往误会杜甫诗句，以为韩幹画的马肥大，相对的曹霸画的马就是瘦马。其实曹霸所画亦为天厩壮马，杜诗中的"画骨"和"画肉"，不能直觉解释为"瘦"和"肥"。"画肉不画骨"的"骨"是"骨相"的意思，杜甫说韩幹只画得出骏马的皮肉，而画不出骏马的骨相，这样是忍心使骏马失掉神气啊。杜甫首先肯定了韩幹"亦能画马穷殊相"，但又认为韩幹画马在传神上有所不足。蔡氏举《唐朝名画录》所记事例，韩幹与周昉各为郭子仪女婿赵纵画肖像，都画得很逼真，一时难分高下。最后因赵纵夫人评判说韩幹所画空得赵郎状貌，周昉所画则兼得赵郎性情言笑之姿，遂定二画优劣。故《唐朝名画录》列周昉为"神品中一人"，而韩幹列为"神品下七人"之一。朱景玄对周昉与韩幹画人物肖像的比较，认为韩幹传神稍逊，与杜甫评价韩幹画马比曹霸传神稍逊是一致的。至于杜甫的《画马赞》极称赞韩幹画马，蔡星仪据仇兆鳌、杨伦等都将《画马赞》编在天宝间杜甫困居长安时，认为是迫于求仕而为显贵所作的应酬之作，不免有溢美之词，是不能和《丹青引》一篇相比的。当然，蔡氏也论述了韩幹画马在画史上的重要地位和影响。

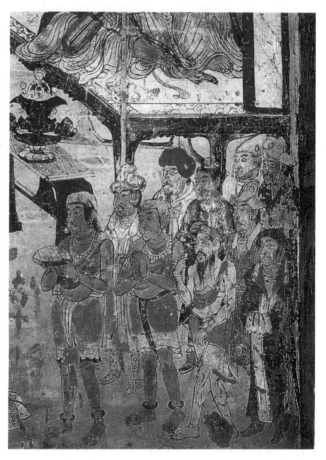

甘肃敦煌莫高窟 103 窟

盛唐 壁画《维摩诘经变》中的各国供养人

白居易《记画》一文中说张氏子所画有山水、松石、云霓、鸟兽，暨四夷、六畜、妓乐、华虫等。此敦煌唐代壁画中的各国供养人属于人物画中的"四夷"一类，可以参看。

白居易论画诗文二篇

一、白居易生平简述

白居易（772—846），字乐天。唐代伟大的现实主义诗人、文学家。先世太原人，至曾祖温，移家下邽（今陕西省渭南市），祖锽，又移居新郑（今河南省新郑市），他即出生于新郑。唐德宗十六年（800年）登进士第。宪宗元和（806—820年）间，任翰林学士、左拾遗。元和十年（815年）六月，宰相武元衡被刺身死，白居易上书请急捕贼以雪国耻，为当政者所恶，自太子左赞善大夫贬为江州司马。后转忠州刺史。穆宗即位（820年），自忠州召还长安，任尚书主客郎中、知制诰，转中书舍人。长庆二年（822年）七月，出任杭州刺史。敬宗宝历元年（825年）任苏州刺史。又内召任太子宾客分司东都、太子少傅等职，以刑部尚书致仕，居住在洛阳香山，故号"香山居士"。武宗会昌六年（846年）在洛阳逝世。传世著作有《白氏长庆集》，《全唐诗》存其诗39卷。

白居易诗今存近3000首，数量之多居唐诗人第一。白居易的思想兼含儒、道、佛三家的影响，而以儒家"穷则独善其身，达则兼济天下"的思想为主导。他早期"志在兼济"，文学的主张是"文章合为时而著，歌诗合为事而作"（《与元九书》）。这一文学主张的实践即是创作以《秦中吟》10首和《新乐府》50首为代表的讽喻诗，广泛而深刻地反映并批判现实。他的新乐府诗主题鲜明，结构缜密，叙事及人物描

写细腻生动，议论尖锐，体现着他所说的"但伤民病痛，不识时忌讳"（《伤唐衢二首》）的勇敢崇高的诤臣精神。"元和体"诗的创制也是白居易的重大贡献。所谓"元和体"，按白居易自己的界定，包括其《长恨歌》《琵琶行》等长篇歌行、《东南行一百韵》等长篇排律，以及次韵相酬之诗。其中，《长恨歌》与《琵琶行》在当时及后世都极受人们的喜爱和推崇。他的其他写景抒情的五、七言律诗和绝句也多有佳作。白居易诗因留存篇什多，其中率意不精者固然也较多，但就其佳作而言，实如金代王若虚《滹南诗话》所论："乐天之诗，情致曲尽，入人肝脾，随物赋形，所在充满，殆与元气相侔。至长韵大篇，动数百千言，而顺适惬当，句句如一，无争张牵强之态。此岂捻断吟须、悲鸣口吻者之所能至哉？而世或以'浅易'轻之，盖不足与言矣。"清代赵翼《瓯北诗话》也说白诗"看似平易，其实精纯"。

在散文方面，白居易不属韩愈、柳宗元文学团体，但也是新体古文的倡导者和创作者。其《策林》75篇，议论风发，识见卓著，是追步汉代贾谊《治安策》的政论文；《与元九书》洋洋洒洒约3000字，夹叙夹议，立论鲜明，是文学批评的重要文献。其记、序文也大都文笔简洁，旨趣隽永。

白居易论及绘画的诗文也有十多篇。本书选讲其《记画》一文及《画竹歌》一诗。

二、白居易论画诗文二篇详注

本节所注白居易《记画》一文，录自《全唐文》卷六百七十六，用影印日本元和活字本《白氏文集》和中华书局《中国古典文学基本丛书》顾学颉校点本《白居易集》校。《画竹歌并引》一诗，录自中华书局《中国古典文学基本丛书》顾学颉校点本《白居易集》卷十二。

（一）记　画[1]

张氏子得天之和、心之术[2]，积为行，发为艺。艺之尤者其画欤[3]！画无常工，以似为工；学无常师，以真为师。故其措一意，状一物，往往运思，中与神会，仿佛焉若驱和役灵于其间者[4]。时予在长安中，居甚闲，闻甚熟，乃请观于张。张为予尽出之，厥有山水、松石、云霓、鸟兽，暨四夷、六畜、妓乐、华虫，咸在焉，凡十余轴[5]。无动植，无小大，皆曲尽其能，莫不向背无遗势，洪纤无遁形[6]。迫而视之，有似乎水中了然分其影者[7]。然后知学在骨髓者自心术得；工侔造化者由天和来。张但得于心，传于手，亦不自知其然而然也[8]。至若笔精之英华[9]，指趣之律度[10]，予非画之流也[11]，不可得而知之。今所得者，但觉其形真而圆，神和而全，炳然俨然，如出于图之前而已耳[12]。张始年二十余，致功甚近[13]。予意其生知之艺与年而长，则画必为希代宝，人必为后学师[14]。恐将来者失其传，故以年月名氏记于图轴之末云[15]。时贞元十九年，清河张敦简画。六月十日，太原白居易记。

【注　释】

1 记画

本文的题目，《白居易集》和《全唐文》都作《记画》。俞剑华《中国画论类编》作《画记》，未详所据，应为误倒。又《中国画论类编》所录此文，"张氏为予尽

出之"句下漏 22 字，文末截去 77 字。此文不长，宜读全篇。

2 张氏子得天之和、心之术，

张氏子：即文末所说的清河张敦简，本文所记述的画家。本文作于唐德宗贞元十九年（806 年），白居易 35 岁，张敦简"始年二十余"。白居易是以长辈口吻在褒扬张敦简的画，所以"张氏子"之称等于说"张家之子"。得天之和、心之术：《庄子·庚桑楚》："故敬之而不喜，侮之而不怒者，唯同乎天和者为然。"成玄英疏谓："忘其逆顺。"又《知北游》："齧缺问道乎被衣，被衣曰：若正汝形，一汝视，天和将至。""天和"谓自然和顺之理，天地之和气。又《庄子·天道》："此五末者，须精神之运，心术之动，然后从者也。"成玄英疏："术，能也。心之所能，谓之心术也。"

3 艺之尤者其画欤！

艺事中的杰出者是绘画吧！

4 仿佛焉若驱和役灵于其间者。

就好像驱遣天和与神灵于画中一样。也即"下笔如有神"之意。

5 张为予尽出之，厥有山水、松石、云霓、鸟兽，暨四夷、六畜、妓乐、华虫，咸在焉，凡十余轴。

张敦简应我之请尽出其画让我观赏，山水、松石、云霓、鸟兽，以及四夷人物、六畜、妓乐和花鸟等题材，一共十多轴。华虫：此处"华"读 huā，即"花"的古字。"华虫"指花草昆虫题材的绘画，后来多称"草虫"。

6 无动植，无小大，皆曲尽其能，莫不向背无遗势，洪纤无遁形。

无论动物或植物，也无论画得大或小，都能尽显其技巧，无不向背尽得其姿态，大

小尽合其形状。洪纤：等于说"大小""巨细"。

7 迫而视之，有似乎水中了然分其影者。

迫近了看画，有的就像是水中映照出的事物的清晰的影像。

8 张但得于心，传于手，亦不自知其然而然也。

这几句用了《庄子·天道》篇轮扁谈斫轮的典故，轮扁说自己"斫轮徐则甘而不固，疾则苦而不入。不徐不疾，得之于手而应于心，口不能言，有数存焉于其间"。参看本书《顾恺之〈论画〉》篇注64。

9 至若笔精之英华，

笔精：笔墨的神妙。

10 指趣之律度，

指趣：宗旨，意义。这里是指绘画上所讲究的旨趣。

11 予非画之流也，

我不是画家。

12 今所得者，但觉其形真而圆，神和而全，炳然俨然，如出于图之前而已耳。

（我）此时所感受到的，只觉得所画之形象逼真饱满，神气和顺完美，明明白白仿佛如真，（不像是平面上的绘画）就像是立体的凸出于画幅之前似的。杜甫《题壁上韦偃画马歌》："戏拈秃笔扫骅骝，欻见骐驎出东壁。"用"出"字形容画马的生动似真。白居易此处"如出于图之前"的形容或也是受杜甫诗的影响。

13 张始年二十余，致功甚近。

张敦简才二十几岁，用功于绘画的时间还很短。

14 予意其生知之艺与年而长，则画必为希代宝，人必为后学师。

我料想他天赋擅长的画艺随着年龄的增长而提高，则他的画将来必定是稀世之宝，他也将是后学者的良师。按：张彦远所撰《历代名画记》成书于唐宣宗大中元年（847年），距白居易作此文逾40年，所记唐朝画家也有多位是贞元年间的，但没有张敦简的记载。后来画史也都未见其名。故张敦简可能没有如白居易的预想在绘画上有更杰出的发展。

15 恐将来者失其传，故以年月名氏记于图轴之末云。

这句话说明此文原是写于张敦简画轴卷尾上的题记。

（二）画竹歌并引 [16]

协律郎萧悦善画竹 [17]，举时无伦 [18]。萧亦甚自秘重，有终岁求其一竿一枝而不得者。知予天与好事 [19]，忽写一十五竿，惠然见投 [20]。予厚其意 [21]，高其艺 [22]，无以答贶 [23]，作歌以报之 [24]，凡一百八十六字云。

植物之中竹难写，古今虽画无似者 [25]。萧郎下笔独逼真，丹青以来唯一人 [26]。人画竹身肥拥肿 [27]，萧画茎瘦节节竦 [28]；人画竹梢死羸垂 [29]，萧画枝活叶叶动 [30]。不根而生从意生 [31]，不笋而成由笔成 [32]。野塘水边碕岸侧，森森两丛十五茎 [33]。婵娟不失筠粉态 [34]，萧飒尽得风烟情 [35]。举头忽看不似画，低耳静听疑有声 [36]。西丛七茎劲而健，省向天竺寺前石上见 [37]。 东丛八茎疏且寒，忆曾湘妃庙里雨中看 [38]。幽姿远思少人别，与君相顾空长叹 [39]。萧郎萧郎老可惜，手战眼昏头雪色 [40]。自言便是绝笔时，从今此竹尤难得 [41]。

【注 释】

16 画竹歌并引

"歌"表明这首诗是歌行体，"引"指诗前的序文。

17 协律郎萧悦善画竹，

协律郎萧悦：白居易长庆二年至四年（822—824 年）任杭州刺史期间交往的友人。《白居易集》中另有诗，题为《余长庆二年冬十月到杭州，明年秋九月始与范阳卢贾、汝南周元范、兰陵萧悦、清河崔求、东莱刘方舆同游恩德寺》，所云兰陵萧悦，应即此诗序所称协律郎萧悦。兰陵（古郡治在今山东省枣庄市东南峄城镇）是萧悦的郡望。唐制，太常寺设协律郎二人，掌管音律。按：唐代州府长官的幕僚，照例

可获准带朝官职衔。萧悦可能也是带衔，而实为白居易在杭州时的幕僚。萧悦事迹，除白居易诗所述，唐朱景玄《唐朝名画录》列萧悦于"能品下"，评曰："萧悦竹，又偏妙也。"又张彦远《历代名画记》卷十："萧悦，协律郎，工竹，一色，有雅趣。"至宋朝，据《宣和画谱》卷十五记载，萧悦流传画作尚有五件，为《乌节照碧图》两幅，以及《梅竹鹌鹑图》《风竹图》《笋竹图》各一幅。

18 举时无伦。
即举世无伦，因避唐太宗李世民讳而改字。意为当代无与伦比。

19 知予天与好事，
知道我天生好奇（这里指禀性爱好艺术）。

20 忽写一十五竿，惠然见投。
忽然画了一幅十五竿竹图赠送我。"惠"是敬词。见投：等于说见赠。

21 予厚其意，
我感其盛情。厚其意：以其意为厚，即感其盛情。

22 高其艺，
以其艺为高，即钦佩他的艺术造诣很高。

23 无以答贶，
无以答谢所赠。贶（kuàng）：赏赐，馈赠。

24 作歌以报之，
作这首诗歌以报答他。

25 植物之中竹难写，古今虽画无似者。

"写"即"画"。所以下句即说："古今虽画无似者。"

26 萧郎下笔独逼真，丹青以来唯一人。

萧郎：即萧悦，古代习称男子为郎。这两句是说：萧悦画竹逼真，从有绘画以来是前无古人的。

27 人画竹身肥拥肿，

他人画竹肥胖无力。拥肿：同"臃肿"，肥胖无力。

28 萧画茎瘦节节竦；

萧悦画的竹竿瘦劲高耸。竦（sǒng）：高耸，耸立。

29 人画竹梢死羸垂，

死羸（léi）垂：蔫萎低垂无生气。

30 萧画枝活叶叶动。

萧悦画的竹子，竹枝很有生气，竹叶片片都很生动。按：这句很关键，与开头强调萧悦画竹的"逼真"相应，从这句可以知道白居易所谓"逼真"，不仅是形的肖似，更需要其气韵的生动。

31 不根而生从意生，

谓萧悦所画的竹子是经过艺术的运思的一种创造。

32 不笋而成由笔成。

谓萧悦所画的竹子是通过巧妙的用笔表现出来的。

33 野塘水边碕岸侧，森森两丛十五茎。

碕（qí）：曲岸。森森：茂盛的样子。这两句是具体描述画面内容。序文中已说是画了一幅十五竿竹的图画，这里进而说明画面中不只是十五竿竹子，还有水边曲岸的陪衬景物。

34 婵娟不失筠粉态，

婵娟：形容竹子姿态的美好。晋左思《吴都赋》："其竹则篔筜箖箊……檀栾婵娟，玉润碧鲜。"筠（yún）粉：新竹皮上的一层白色粉状物。这句是说：画上的竹子不仅姿态美好，连新竹上的筠粉都表现出来了，可见其逼真。

35 萧飒尽得风烟情。

萧飒：即潇洒。这句是说：画上的竹子不仅姿态逼真，而且能画出风摇雾润的潇洒情态。

36 举头忽看不似画，低耳静听疑有声。

不似画：应前"婵娟"句，疑有声：应前"萧飒"句，进一步加强画竹逼真的描写。

37 省向天竺寺前石上见。

省（xǐng）：记得。与下句"忆"字互文见义。天竺寺：在杭州灵隐寺南山中。

38 忆曾湘妃庙里雨中看。

湘妃庙：在洞庭湖君山上，唐以前建，祀舜二妃。"湘妃"与竹的关联是因为"斑竹"的神话故事。相传舜帝南巡，死葬苍梧之野；尧之二女、舜之二妃娥皇和女英啼，以泪挥竹，竹尽斑。这句的末字"看"与上句"寒"字押韵，应读平声。按：作者从江州赴忠州任时，曾路经岳阳，有《题岳阳楼》诗。当也曾游过湘妃庙，故有此句。自"西丛七茎"至此四句，用画中竹唤起对特定地点的竹子的深刻记忆，

进一步强调画竹的逼真。

39 幽姿远思少人别，与君相顾空长叹。

远思（sì）：远韵，脱俗高远的风韵。别：识别，谓能鉴赏。这句是说：萧悦画竹的幽姿远韵很少有人能识别欣赏。所以下句感慨说："与君相顾空长叹。""叹"字押韵，也须读平声 tān。按：朱景玄《唐朝名画录》列萧悦于"能品下"。白居易作诗称许友人画艺，不必视为很客观的品评。

40 萧郎萧郎老可惜，手战眼昏头雪色。

手战：因年老而手颤抖。

41 自言便是绝笔时，从今此竹尤难得。

绝笔：停笔。《春秋·哀公十四年》："春，西狩获麟。"晋杜预注："仲尼伤周道之不兴，感嘉瑞之无应，故因《鲁春秋》而修中兴之教。绝笔于'获麟'之一句，所感而作，固所以为终也。"这两句是说：萧悦自称（因年老手颤眼花）今后不再作画了，今后很难得到像萧悦画得这样好的竹图了。

三、白居易论画诗文二篇讲析

白居易《记画》一文，记时年 20 余的张敦简绘画的才艺，极力称赞，并预言其人将有杰出于时的大成就。虽然这位张敦简后来并未显名于画史（有学者推测他可能年寿不永，故未至大成），但白居易因其画作而发的议论，在画论史上却甚有价值。张彦远《历代名画记》记画家张璪的两句名言"外师造化，中得心源"，为通常画论史所必述。张璪本有《绘境》一篇，谈画之要诀，惜张彦远以其文长而未录，今已不传。白居易时代略晚于张璪，其《记画》一文的要旨，正可以说是张璪"外师造化，中得心源"之说的阐论，故可视为同一时代且相似的绘画观念的标本。

白居易说："画无常工，以似为工；学无常师，以真为师。"绘画首先要求"似"，即重视写实性，这是自六朝至唐代中国绘画一直在发展着的一种倾向；学画要求"以真为师"，"真"即"造化"，"以真为师"也即"外师造化"。但师造化，求形似，还需"往往运思，中与神会，仿佛焉若驱和役灵于其间者"，也即"中得心源"。这两方面是好画所须兼具的条件。在白居易看来，或者说在中唐时期的绘画观念中，好画是逼真的。白居易用很形象的比喻说："迫而视之，有似乎水中了然分其影者。"同时，逼真不止须如水映其影，"其形真而圆"，还须其"神和而全"，才能获得"炳然俨然，如出于图之前"的生动形象。所以，白居易此文，不仅再次表述了张璪所说的"外师造化，中得心源"这两项绘画创作所必需的前提，而且论述了优秀的画作所应达到的"形真神全"的艺术效果。

今人葛路在《宋代画论中反映的文人审美观》一文中说：

> 邓椿说"其为人也多文，虽有不晓画者寡矣"，原因何在？在我们看来，有文学修养的人之所以能论画，倒不是因为文笔好，能"曲尽形容""不遗毫发"，而是由于他们之中有些人懂得"诗画本一律"的文学与绘画的共同规律；否则，多文也不一定晓画。白居易论音乐很内行："古人唱歌兼唱情，今人唱歌惟唱声。"可是他论绘画就不地道了："画无常工，以似为工。"可见文多的人也不一定晓画。（《美术史论丛刊》第二辑，文化艺术出版社 1982 年版。葛路著《中国古代绘画理论发展史》，上海人民美术出版社 1982 年版，

其第四章"宋代绘画理论"之"论画家的修养"一节中亦有此段论述，仅文字略有修改。此书后改名《中国画论史》，北京大学出版社2009年版。）

这样评论白居易论画的水平，显然是断章取义、不顾其全篇的。徐复观著《中国艺术精神》第五章第四节"唐代文人的画论"论白居易的《记画》说：

> 按白氏上面所说的"以似为工"的"似"，乃指"形真而圆，神和而全"说的，这是说物的形，与物的神，融合而为一的似，与一般所说的"形似"之义不同。

徐复观《中国艺术精神》一书本是20世纪60年代在台湾出版，但大陆学人多数是迟至80年代后期才看到沈阳春风文艺出版社所出大陆版的徐复观著《中国艺术精神》。所以，虽然徐复观所论中肯，而且发表在前，但显然，葛路在论文与论著中评论白居易画论水平时，可能尚全然未知徐复观的这部论著。

白居易此文不足300字，而三用《庄子》的典故，以说明画家的艺能得"天和"与"心术"，即特殊的技能是与天道相应合的，所以，画家的创作"得心应手"，具有他自己也不自知其然而然的神妙性。这使得白居易关于绘画的论述，比张璪仅存的"外师造化，中得心源"两句话要更有深度，更具有理论的完整性。而且用庄子的哲学为理解绘画的理论基础，也与自顾恺之、宗炳以来的画论史一脉相承。

南宋邓椿《画继》卷九《杂说·论远》说："画者，文之极也。故古今之人，颇多著意。张彦远所次历代画人，冠裳太半。唐则少陵题咏，曲尽形容；昌黎作记，不遗毫发。"他提到韩愈（昌黎）的《画记》一文，而未及白居易此篇。其实韩愈《画记》一文详记画卷上成百或数十为数不等的人物与马、牛等动物的动态，文法独特，苏轼讥其如账簿，但也确能给人如展卷观画——端详品味的感觉。末尾记其得画，又还赠摹画者，亦含情味。但只是"记"文，而于绘画没有什么议论。而白居易《记画》，则于记事之中，就绘画有如上述要言不烦的论说，因而又具有了画论的意义。

清李修易《小蓬莱阁画鉴》卷三："东坡诗：'论画以形似，见与儿童邻。'而世之拙工，往往借此以自文其陋。仆谓'形似'二字，须参活解，盖言不尚形似，务求神韵也。玩下文'作诗必此诗，定知非（引按：当作非知）诗人'，便见东

坡作诗，必非此诗乎？拘其说以论画，将白太傅'画无常工，以似为工'、郭河阳'诗是无形画，画是有形诗'，又谓之何？"[商务印书馆1934年版，又俞剑华《中国画论类编》第二编"泛论（下）"有选录]白居易"画无常工，以似为工"的格言似的论断，成为李修易针对世之拙工作画不能形似，而好借东坡诗"论画以形似，见与儿童邻"以自文其陋的习尚加以有力批驳的理论依据。

白居易《画竹歌》一诗，在唐朝，是题画竹的第一篇诗歌；至宋代，就已与杜甫题画诸篇同见录于《文苑英华》卷339，表明其为题画诗的名篇。

竹子在今日中国大致只在秦岭和淮河以南的南方地区有自然的生长，但如《史记·货殖列传》说："陈、夏千亩漆，齐、鲁千亩桑麻，渭川千亩竹……此其人皆与千户侯等。"这说明在汉代，关中的渭水流域就盛产竹子。竹子从东晋时起成为士大夫倾心喜爱的植物，《世说新语·任诞》记王羲之的儿子王徽之（字子猷）的故事："王子猷尝暂寄人空宅住，便令种竹。或问：'暂住何烦尔？'王啸咏良久，直指竹曰：'何可一日无此君？'"自南朝至唐代，竹渐见于篇咏，也渐成绘画的对象。在萧悦之前，诗人兼画家的王维画过竹子，至宋朝苏轼在陕西凤翔的开元寺的东塔门前尚看到王维所画丛竹壁画，他在《王维吴道子画》一诗中记述说："开元有东塔，摩诘留手痕。……门前两丛竹，雪节贯霜根。交柯乱叶动无数，一一皆可寻其源。"当然，王维之外，也还有其他画竹者，所以白居易此诗开头说："植物之中竹难写，古今虽画无似者。"萧悦遂成为被大诗人白居易加以特别赞扬的第一个画竹名家。

从朱景玄《唐朝名画录》列萧悦画竹于"能品下"，以及张彦远《历代名画记》对萧悦画竹也只是简单地说了"有雅趣"一句来看，白居易此诗谓萧悦画竹举世无双的称赞，应是对身边画友的并不客观的奖饰。但他借题发挥所表达的画竹之论，也自有其理论的价值。

与《记画》一文相同的持论是，白居易议论画竹也特别强调"似"与"逼真"。同样地，"逼真"不仅是要求形似，更着重的是"枝活叶叶动"与"尽得风烟情"的生动感。与杜甫题画诗相似的手法是，白居易也用画中竹唤起人对特定场所的真实的竹子的联想省忆，来强调画竹的逼真传神。诗的最后又由画而引出对于画家不被世俗所赏识的叹惋，表达诗人对画家的知音相惜之情，也仿佛如杜甫《丹

青引》的结束笔法。

诗中"不根而生从意生，不笋而成由笔成"两句，就画竹之事切题造句看似寻常，又不经意间最先说出了画"从意生"这一后来画论渐提炼为"画意""写意"的观念，因此，要追溯绘画"写意"一语的来历，或许应以白居易此句诗为最直接的源头。

文学和书法创作理论都更早已讲到作者之"意"的作用，文论如晋陆机《文赋》说："辞程才以效伎，意司契而为匠。"南朝梁刘勰《文心雕龙·神思》篇说："独照之匠，窥意象而运斤。"唐杨炯《〈王勃集〉序》说："六合殊材，并推心于意匠；八方好事，咸受气于文枢。"书论如东晋王羲之《题卫夫人〈笔阵图〉后》说："夫欲书者，先干研墨，凝神静思，预想字形大小偃仰、平直振动，令筋脉相连，意在笔前，然后作字。"（张彦远纂《法书要录》卷一）还有张璪谈论绘画的"外师造化，中得心源"之说，也是讲出了绘画不只是简单地模写物象，而是也需要作者能有感悟和加以运思的能力。这些先已存在的文论、书论和画论观念，白居易应是直接或间接地知晓的。因此，他的论画竹而说出"不根而生从意生"，又应说是渊源有自、水到渠成的。

白居易论画还与其本人论文的理论主张有内在的联系。唐代诗人一般都倾力于创作，很少有专门的理论著述，白居易却既有大量的诗文创作，又有鲜明的理论主张，因而他也是在文学理论上有突出建树的文论家。白居易的文学理论，比较集中地表述在《与元九书》《新乐府序》与《策林》等文章中。白居易的文学主张是强调文学与现实的密切关系、强烈地倾向于现实主义的，他说："文章合为时而著，歌诗合为事而作。"（《与元九书》）"为君、为臣、为民、为物、为事而作，不为文而作也。"（《新乐府序》）当然，"为时为事"是诗歌关系于客观现实的一面，而在主体一面则情是诗的根本。他说："诗者，根情，苗言，华声，实义。"（《与元九书》）他的这种主张和倾向，不仅使得他旨在干预现实救济民病的讽喻诗长于写实和叙事，而且使得他那些所谓闲适诗、感伤诗和杂律诗等也都具有写景则如在眼前、抒情则沁人心脾的特点。而他的诗歌语言的特色是平易通俗的，这也是与其诗叙事尚写实、抒情尚切至的艺术追求相表里的。清赵翼《瓯北诗话》说白居易诗"多触景生情，因事起意，眼前景，口头语，自能沁人心脾，耐人咀嚼。"这段话使"情"和"意"互文见义，它们共同具有感情、

情意、情趣、意味等语义。由此，使我们可以看出白居易在《画竹歌》中所谓"不根而生从意生"之论与他的诗论的相关，自然也就可以理解这位"非画之流"的诗人竟提出了画从"意"生这样一个后来影响不绝的画论观念也是顺理成章的。

凭借白居易这位被称为诗的"广大教化主"（晚唐张为《诗人主客图序》）的大诗人的影响，《画竹歌》广为传诵，画艺也许并非十分杰出的萧悦也成为画竹史上一名家。宋《宣和画谱》卷十五列萧悦为花鸟名家，即说："白居易诗名擅当世，一经品题者，价增数倍。题悦画竹诗云：'举头忽见不似画，低耳静听疑有声。'其被推称如此。"后代题咏画竹的诗篇也常提及萧悦（或称"萧郎"）。自然而然地，白居易的画从"意"生的观念，也在这样的传诵中传递、发展，不能不影响到宋、元人"画意"与"写意"观念的产生。

现代画史画论研究者也往往关注到白居易《画竹歌》的画论价值。郑午昌《中国画学全史》于述唐之画论一节，谓："唐代诗文极盛。诗人文豪，往往取题于画，记述题咏，以寓其欣赏赞美之意，于是图画之美，随诗文之传诵，而分映于文艺社会人人之脑壁间。此等著作，虽非为质实之画论，然其阐奇发幽，所以鼓吹绘画者，于当时之文艺思想，要有极大之影响。"郑氏选录了白居易《画竹歌》与杜甫、元稹等人题画诗，又谓："就以上所录诸篇观之，而知满纸誉词中，亦论及画之笔妙墨趣，历历有所证印，非浪漫之辞赋可比。其道及处，即作赏鉴之论评谈，固无弗可。"（《中国画学全史》，上海书画出版社1985年版，第149—151页）伍蠡甫著的《中国画论研究》（北京大学出版社1983年版）有《中国画竹艺术》一篇，在引录白居易《画竹歌》从开头到"不根而生从意生，不笋而成由笔成"两句后，说"这后面两句是以诗的形式拈出画竹艺术中立意、命笔的根本法则，可以说是我国画竹理论的萌芽"（第70页）。

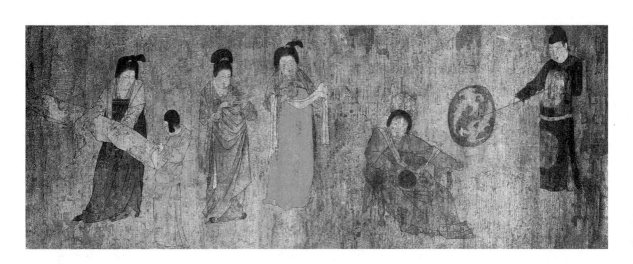

唐　周昉《挥扇仕女图》

原画卷为绢本设色，纵33.7厘米，横204.8厘米。
现藏北京故宫博物院。朱景玄《唐朝名画录》认为
唐朝最杰出的画家是吴道子，其次就是周昉。此画
流传有绪，应是周昉真迹。

朱景玄《唐朝名画录序》

一、朱景玄生平简述

朱景玄，生卒年不详。吴郡（今江苏省苏州市）人，宪宗元和（806—820年）初应进士举，曾任咨议。历翰林学士，官至太子谕德。著有《唐朝名画录》（《新唐书·艺文志三》著录为《唐画断》三卷，即此书）。又有诗一卷，已佚。《全唐诗》存其诗16首。事迹见《太平广记》卷三百六十三，《新唐书·艺文志三》，《直斋书录解题》卷十四、十九。

朱景玄撰《唐朝名画录》是一部以分品列传体编写的断代画史，是目前所知我国最早的一部绘画断代史，开创断代绘画史编写的体例，对后代产生了深远影响。朱景玄以"神、妙、能、逸"四品等第评论画家，其中"神、妙、能"又分上、中、下三等。"画格不拘常法"的画家则入逸品。对于录入的画家各为略叙事实，据其所亲见画作加以评论，神品诸人较详，妙品诸人次之，能品诸人更略，逸品三人又较详。与大约同时期出现的张彦远《历代名画记》相比，《唐朝名画录》对于唐朝重要画家的记述往往更详细，因此，它具有不可替代的绘画史料价值。同时，在其书序和画家传记中表达出的作者的艺术认识，也大体呈现了当时的艺术认识水平。

本书选释《唐朝名画录》的《序》文。

二、《唐朝名画录序》详注

本篇录自《王氏画苑》本《唐朝名画录》，用《全唐文》本及《四库全书》本校，版本异文，择善而从，不出校记。

唐朝名画录序

古今画品，论之者多矣[1]。隋梁以前，不可得而言[2]。自国朝以来[3]，惟李嗣真《画品录》，空录人名，而不论其善恶，无品格高下，俾后之观者何所考焉[4]！

景玄窃好斯艺[5]，寻其踪迹，不见者不录，见者必书[6]。推之至心，不愧拙目[7]。以张怀瓘《画品断》神、妙、能三品定其等格，上、中、下又分为三[8]。其格外有不拘常法，又有逸品，以表其优劣也[9]。

夫画者，以人物居先，禽兽次之，山水次之，楼殿屋木次之，何者[10]？前朝陆探微屋木居第一[11]，皆以人物禽兽移生动质、变态不穷，凝神定照固为难也[12]。故陆探微画人物极其妙绝，至于山水草木，粗成而已[13]。且《萧史》、《木雁》、《风俗》、《洛神》等图画尚在人间，可见之矣[14]。近代画者，但工一物以擅其名，斯即幸矣[15]。惟吴道子，天纵其能，独步当世，可齐踪于陆、顾[16]。又周昉次焉[17]。其余作者一百二十四人，直以能画定其品格，不计其冠冕贤愚[18]。然于品格之中，略序其事，后之至鉴者可以诋诃其理，为不谬矣[19]。

伏闻古人云："画者，圣也。"[20] 盖以穷天地之不至，显日月之不照[21]。挥纤毫之笔，则万类由心；展方寸之能，而千里在掌[22]。至于移神定质，轻墨落素，有象因之以立，无形因之以生[23]。其丽也，西子不能掩其妍；其正也，嫫母不能易其丑[24]。故台阁标功臣之烈[25]，宫殿彰贞节之名[26]。妙将入神，灵则通圣，岂止开厨而或失，挂壁则飞去而已哉[27]！

此《画录》之所以作也[28]。

【注 释】

1 古今画品，论之者多矣。

从古至今关于画家的品评，论说者已很多。

2 隋梁以前，不可得而言。

这两句是说隋朝和南朝（梁代指南朝）以前的画家，我（作者朱景玄）无从加以评论。按：朱景玄这样说，可能是由于他很难看到隋朝以前画家的作品。

3 自国朝以来，

国朝：古代中国人称自己所在的朝代为"国朝"，这里即指唐朝。

4 惟李嗣真《画品录》，空录人名，而不论其善恶，无品格高下，俾后之观者何所考焉！

李嗣真（？—696），《旧唐书》卷一百九十一谓为滑州匡城县（治所在今河南省长垣县西南）人。父李彦琮，赵州长史。《新唐书》卷九十一谓赵州柏人人。按：柏人县，西汉置，属赵国。治所在今河北省隆尧县西北。北魏移治今隆尧县西南尧山乡。东魏改名柏仁县。唐初由赵州改属邢州，至唐玄宗天宝元年（742年）改名尧山县。故《新唐书》所谓"赵州柏人人"，其县名及所属州名皆与李嗣真生活的时代不合，未详所据。李嗣真博学晓音律，兼善阴阳推算之术，《旧唐书》或因此而列之于《方技列传》。《新唐书》则不列他于《方技列传》。弱冠（20岁左右）举明经，补许州司功参军。贺兰敏之受诏修撰东台，表李嗣真直弘文馆。高宗咸亨（670—673年）间求补义乌令，后为始平令。徵拜司礼丞，加中散大夫，封常山子。武则天永昌元年（689年），以右御史中丞知大夫事。时酷吏来俊臣构陷无辜，李嗣真上书谏诤。疏奏不纳，出为潞州刺史。来俊臣诬以反，配流岭南藤州（今广西藤县）。武周万岁通天元年（696年）征还，至桂阳（今广东省连州市），自筮死日，预托桂阳官属备棺具，如言卒桂阳。武则天有诏州县护丧还乡里，赠济州刺史。唐

中宗神龙（705—706年）初，又赠御史大夫。《旧唐书》谓"撰《明堂新礼》十卷，《孝经指要》《诗品》《书品》《画品》各一卷"。所称《画品》，即朱景玄此处所说的《画品录》。俾（bǐ）：使。朱景玄认为李嗣真的《画品录》空录人名，没有分别优劣加以品评，不能使后人有所考核。

5 景玄窃好斯艺，

古人行文自称除用"余""予""吾"等代词外，也常自称本名。窃好："窃"字此处是谦词，意思是私自，私下。"窃好"即私下里爱好。这句是说：我朱景玄私下里爱好绘画这门艺术。

6 寻其踪迹，不见者不录，见者必书。

这几句是说：《唐朝名画录》这本书，是根据搜寻获观到的画迹撰述的，虽有画名但未见其画迹的不加以记录品评，凡见到其画迹的也一定加以记录品评。

7 推之至心，不愧拙目。

用心地推求品评，希望自己的眼力不至于愧对作者和观画读书者。

8 以张怀瓘《画品断》神、妙、能三品定其等格，上、中、下又分为三。

张怀瓘：生卒年不详，扬州海陵（今江苏省泰州市）人。唐玄宗开元（713—741年）中曾任率府兵曹、翰林待诏，后官至鄂州长史。（事迹据唐窦臮《述书赋》窦蒙注，《新唐书·艺文志》）善真、行、草书，自谓真、行可比虞（世南）、褚（遂良），草欲独步于数百年间。其书迹今已无存，张彦远编《法书要录》录存有张怀瓘《书断》等书论著作。又著有《画断》，也即朱景玄此处所谓《画品断》。其书已佚，仅张彦远《历代名画记》有所引据。俞剑华《中国画论类编》第三编有辑录。据朱景玄此处所述，张怀瓘《画断》是分神、妙、能三品以评定画家优劣等次。今存其《书断》也是分神、妙、能三品以评定书家优劣，可以参证。上、中、下又分为三：

是朱景玄在依照张怀瓘《画断》分神、妙、能三品以评定画家的基础上，于三品中又分上、中、下三等，则实分为三品九等。

9 其格外有不拘常法，又有逸品，以表其优劣也。

这几句是说：在难以列入上述三品九等的品第之外，有一类不拘常法的画家，又设置了"逸品"一目，以表其优劣。

10 夫画者，以人物居先，禽兽次之，山水次之，楼殿屋木次之，何者？

这几句是记述当时对不同绘画对象类别的难易程度，同时也是考量艺术水平高下的尺度的一般看法，又以设问句引出下面的论述。何者：为什么呢？按：这里"夫画者，以人物居先，禽兽次之，山水次之，楼殿屋木次之"的难易顺序，与顾恺之《论画》所说的"凡画，人最难，次山水，次狗马，台榭一定器耳"的顺序略有不同。

11 前朝陆探微屋木居第一，

按：此句与上下文句意皆不能顺接，疑传本文字有误。参看下句以"皆"字领起，又下文谓"惟吴道子天纵其能，独步当世，可齐踪于陆、顾"，以吴道子与"陆、顾"并称，而今传本上文但有陆探微，未言及顾恺之，则"可齐踪于陆、顾"一句不免突兀。故此句中"屋木"二字必为讹误，疑此句原为"前朝陆探微、顾恺之居第一"，盖指谢赫《古今画品》将擅长人物画的陆探微列于第一品第一人，姚最《续画品序》则坚称"至如长康之美，擅高往策，矫然独步，终始无双"云云。又张彦远《历代名画记》卷五《顾恺之传》引李嗣真云："顾生天才杰出，独立亡偶。何区区荀、卫而可滥居篇首？不兴又处顾上。谢评甚不当也。顾生思侔造化，得妙物于神会，足使陆生失步，荀侯绝倒。以顾之才流，岂合甄于品汇？列于下品，尤所未安。今顾、陆请同居上品。"又引张怀瓘云："顾公运思精微，襟灵莫测。虽迹寄翰墨，其神气飘然，在烟霄之上，不可以图画间求。象人之美，张得其肉，陆得

其骨，顾得其神。神妙无方，以顾为最。"可知朱景玄之前，关于顾恺之与陆探微，既有以顾为最之论，也有以陆为最之论，另有"顾陆同居上品"之论。朱景玄以"陆、顾"并称，应是"顾陆同居上品"论的赞同者。前朝：此指顾、陆所在的东晋南朝。陆探微：参见本书《谢赫〈古今画品序〉》注12。

12 皆以人物禽兽移生动质、变态不穷，凝神定照固为难也。

这是承上句（即原句应是"前朝陆探微、顾恺之居第一"），谓都是因为人物禽兽为有生命的总在活动，因而其身姿形态总是变化无穷的，要将他们画下来（凝神定照）本来就是很难的。

13 故陆探微画人物极其妙绝，至于山水草木，粗成而已。

按：这里关于陆探微画人物极其妙绝、山水草木粗成而已的记述，可与张彦远《历代名画记》卷一《论画山水树石》篇参看。

14 且《萧史》、《木雁》、《风俗》、《洛神》等图画尚在人间，可见之矣。

张彦远《历代名画记》卷六《陆探微传》后所记陆探微传世画作有70多件，其中有《萧史图》。又卷一《叙画之兴废》记宪宗元和十三年（818年）其祖父张弘靖在进献唐宪宗书画的表文中特地说道："其陆探微《萧史图》，妙冠一时，名居上品。"裴孝源撰《贞观公私画史》记顾恺之画有《木雁图》。又《历代名画记》卷五《顾恺之传》后附记顾恺之传世画作有《木雁图》三件。由前两件画分别为陆探微与顾恺之作品推想，后两件画也应分别是陆、顾之作。陆探微《风俗》一画未见他处记述，顾恺之《洛神赋图》则世有传本（摹本）。有人以《贞观公私画史》及《历代名画记》等书均未著录有顾恺之《洛神赋图》，而疑世传顾恺之《洛神赋图》摹本的可信性。若朱景玄此处所记确系指顾恺之《洛神赋图》，则为唐人曾见顾恺之《洛神赋图》的文献证据。

15 近代画者，但工一物以擅其名，斯即幸矣。

这几句是议论唐朝绘画分科愈细的倾向，许多画家仅以擅长画某一种对象如画鹤、画马、画竹等著名。

16 惟吴道子，天纵其能，独步当世，可齐踪于陆、顾。

吴道子：又名吴道玄，盛唐大画家，生卒年不详，东京阳翟县（今河南省禹州市）人。《唐朝名画录》列他为"神品上一人"，说他"凡画人物、佛像、神鬼、禽兽、山水、台殿、草木，皆冠绝于世，国朝第一"。张彦远《历代名画记》卷九亦有传。朱景玄此处说"惟吴道子，天纵其能，独步当世，可齐踪于陆、顾"是推崇吴道子为可与前代陆探微、顾恺之齐名并称的当代大画家。张彦远《历代名画记》卷二《论顾陆张吴用笔》篇说："国朝吴道玄，古今独步，前不见顾陆，后无来者。"则是推尊吴道子为超越顾陆、古今独步的大画家。

17 又周昉次焉。

周昉（fǎng）：《唐朝名画录》说他"字仲朗"，《历代名画记》卷十说他"字景玄"。中唐大画家，京兆（即首都长安）人，生卒年不详，约生于玄宗开元（713—741年）年间，主要活动于代宗（763—779年）、德宗（780—804年）时期。善画佛像、真仙、人物、仕女，初学张萱，后自成风格。详见《唐朝名画录》及《历代名画记》之本传。

18 直以能画定其品格，不计其冠冕贤愚。

只依据（他们）擅长绘画评定他们的画品等次，而不考虑他们的身份贵贱。按：张彦远《历代名画记》卷一《论画六法》有曰："自古善画者，莫非衣冠贵胄、逸士高人，振妙一时，传芳千祀，非闾阎鄙贱者之所能为也。"朱景玄此谓"不计其冠冕贤愚"，其取舍标准较张彦远为通达。冠冕：本义是古代帝王、官员所戴的帽子，此指为官者

及仕宦显贵之世家子弟，即张彦远所谓"衣冠贵胄"。贤：贤者，有德行的人，即张彦远所谓"逸士高人"。愚：愚者，蠢笨的人，即张彦远所谓"闾阎鄙贱者"。

19 然于品格之中，略序其事，后之至鉴者可以诋诃其理，为不谬矣。

然而对于分别了品级的画家，（不仅录其名，并）略记述其事迹，（使）今后高明的鉴赏家可（据此）以深入讨论这其中的道理，这才是不错的做法。按：《南齐书》卷五十二《陆厥传》载陆厥《与沈约书》有曰："子建所以好人讥弹，士衡所以遗恨终篇。既曰遗恨，非尽美之作，理可诋诃。"朱景玄所谓"后之至鉴者可以诋诃其理"，显然是据陆厥"理可诋诃"之言。诋诃：有诋毁、呵责、严格的批评等义。三国魏曹植《与杨德祖书》："刘季绪才不能逮于作者，而好诋诃文章，掎摭利病。"此用"诋诃"为"苛责"之意，微有贬义。南朝梁何逊《答丘长史诗》说他与丘（迟）长史"从容舍密勿，缱绻论襟期。披文极诋诃，析理穷章句"。此用"诋诃"则指好友间讨论诗文无所隐讳的相互指摘批评，全无贬义。《北齐书》卷二十三《崔瞻传》谓："（崔瞻）与赵郡李概为莫逆之友。概将东还，瞻遗之书曰：'仗气使酒，我之常弊，诋诃指切，在卿尤甚。足下告归，吾语何闻过也？'"其中"诋诃指切"也是指莫逆之友李概能无所顾忌地批评自己。朱景玄此《序》前文批评李嗣真《画品录》："空录人名，而不论其善恶，无品格高下，俾后之观者何所考焉？"有鉴于此，他特地说明他所撰《唐朝名画录》不只是分品记录画家，而且各为"略序其事"，以便将来的鉴赏者可据其所述以深入地讨论其中（画家的成就与画史的发展）的道理。"为不谬矣"一句，是对他自己如此撰述的自我肯定，其中含有指李嗣真《画品录》空录人名"为谬矣"之意。他自己如此撰述的"为不谬矣"，正是有所取鉴，故相对而言的。

20 伏闻古人云："画者，圣也。"

伏：敬词。画者，圣也：《周礼·考工记》说："百工之事，皆圣人之作也。"其

下文所述百工之事中包括"设色之工，画绘"。这里所谓"伏闻古人云："画者，圣也。'"，即是引据《考工记》文义。圣：事无不通、超越凡人者。"画者，圣也"是说绘画是能力超凡的人才能做的事情。按：《历代名画记》卷七《张僧繇传》引李嗣真云："顾、陆已往，郁为冠冕。盛称后叶，独有僧繇。今之学者，望其尘躅，如周孔焉……意者天降圣人为后生则，何以制作之妙拟于阴阳者乎！请与顾、陆同居上品。"其盛称张僧繇或即是"天降圣人为后生则"的话，也是暗用了《周礼·考工记》的句意的。

21 盖以穷天地之不至，显日月之不照。

这两句是说绘画极致的功能，盖据《周易·系辞下》之"古者包牺氏之王天下也，仰则观象于天，俯则观法于地，观鸟兽之文，与地之宜，近取诸身，远取诸物，于是始作八卦，以通神明之德，以类万物之情"数句为言，是将传说的伏羲（包牺氏）画八卦当作绘画具有神奇的功能的事实的，亦以指下文所述绘画的"移神""无形因之以生"的表现能力。按：张彦远《历代名画记》卷一《叙画之源流》亦引包牺、轩辕、史皇、仓颉故事，而谓："是时也，书画同体而未分，象制肇创而犹略。无以传其意，故有书；无以见其形，故有画——天地圣人之意也。"可以参看。

22 挥纤毫之笔，则万类由心；展方寸之能，而千里在掌。

此四句乃具体到通常绘画之事，谓挥笔而能随心所欲地描绘万物，在一寸见方（夸张纸绢尺寸之小）的纸绢上作画，可以使千里江山置于掌上。按：自前"盖以穷天地之不至，显日月之不照"两句，加此四句，为朱景玄对所谓"画者，圣也"的阐释，谓画者之所以也称"圣"，大概因为（画）可以有如此这般神妙的功用。

23 至于移神定质，轻墨落素，有象因之以立，无形因之以生。

这几句说的是画人物。移神定质：指描绘人的神（神态、精神）和质（形体）。轻

墨落素：即墨色画到绢素上去。有象：指形体、形貌；有象因之以立：即"定质"。无形：指精神、气韵；无形因之以生：即"移神"。

24 其丽也，西子不能掩其妍；其正也，嫫母不能易其丑。

此接上文仍论人物画。谓图画可以充分呈现西施的美丽之形，也可以展现嫫母其貌虽丑而其德端正之容。西子：古代美女西施。《孟子·离娄下》："西子蒙不洁，则人皆掩鼻而过之。"杨伯峻注："赵岐注云：'西子，古之好女西施也。'其所以说'古之好女'，而不说'越国好女'者，大概因为西施之名，早已见于《管子·小称篇》的缘故。《庄子·齐物论》'厉与西施'，《释文》引司马彪云：'夏姬也。'周炳中《孟子辨证》云：'似乎古有此美人，而后世相因，借以相美，如善射者皆称羿之类。'"然后世言西施乃多指春秋时越国之美女西施。《孟子·离娄下》孙奭疏引《史记》云："西施，越之美女，越王勾践以之献吴王夫差，大幸之。每入市，人愿见者，先输金钱一文。"又《吴越春秋》卷九："（越王勾践）乃使相者国中，得苎萝山鬻薪之女，曰西施、郑旦，饰以罗縠，教以容步，习于土城，临于都巷，三年学服，而献于吴。乃使相国范蠡进。"《越绝书》卷八记越地有"美人宫"遗迹丘土城，为"勾践所习教美女西施、郑旦宫台也"。《越绝书》有逸文谓："西施亡吴国后复归范蠡，同泛五湖而去。"嫫（mó）母：传说为黄帝妃，貌极丑，但有德。《荀子·赋》："嫫母、力父，是之喜也。"唐杨倞注："嫫母，丑女，黄帝时人。"《古逸丛书》影旧钞卷子本《琱玉集》（唐代古书残卷）卷十四《丑人篇》引《帝王世家》："嫫母，黄帝时极丑女也……但有德。黄帝纳之，使训后宫。"

25 故台阁标功臣之烈，

此述人物画为帝王台阁宫殿表彰功臣烈士所用。如西汉宣帝甘露三年（公元前51年），宣帝思股肱之美，乃图画霍光、张安世、苏武等11人于麒麟阁。（《汉书》

卷五十四。关于麒麟阁，唐颜师古注引张晏曰："武帝获麒麟时作此阁，图画其像于阁，遂以为名。"又引《汉宫阁疏名》云："萧何造。"《汉书》卷六十九《赵充国传》说："初，充国以功德与霍光等列，画未央宫。"则麒麟阁在未央宫中。）东汉洛阳南宫有云台广德殿，为光武帝召集群臣议事之所。汉明帝（57—75年）时因"追感前世功臣，乃图画（邓禹等）二十八将于南宫云台，其外又有王常、李通、窦融、卓茂，合三十二人。"（《后汉书》卷二十二）唐太宗贞观十七年（643年），命阎立本图画功臣长孙无忌等24人于凌烟阁以褒德旌贤，太宗并自作赞文。（《旧唐书·太宗本纪》，《历代名画记》卷九《阎立本传》）唐玄宗时，以图画岁久，颜色黯淡，使曹霸重加描摹着色。（杜甫《丹青引赠曹将军霸》）

26 宫殿彰贞节之名。

《汉书》卷六十八《金日磾传》："日磾母教诲两子，甚有法度，上闻而嘉之。病死，诏图画于甘泉宫，署曰'休屠王阏氏'。日磾每见画常拜，乡之涕泣，然后乃去。"

27 妙将入神，灵则通圣，岂止开厨而或失，挂壁则飞去而已哉！

"入神、通圣"之言，是照应此段开头所引古人云"画者，圣也"的话，文理周密。《世说新语·巧艺》篇："谢太傅云：'顾长康画，有苍生来所无。'"注引《续晋阳秋》曰："恺之尤好丹青，妙绝于时。曾以一厨画寄桓玄，皆其绝者，深所珍惜，悉糊题其前。桓乃发厨后取之，好加理。后恺之见封题如初，而画并不存，直云：'妙画通灵，变化而去，如人之登仙矣。'"《历代名画记》卷七《张僧繇传》："又金陵安乐寺四白龙，不点眼睛，每云：'点睛则飞去。'人以为妄诞，固请点之。须臾，雷电破壁，两龙乘云腾去上天，二龙未点睛者见在。初，吴曹不兴图青溪龙，僧繇见而鄙之，乃广其像于武帝龙泉亭，其画草留在秘阁，时未之重。至太清中，震龙泉亭，遂失其壁，方知神妙。"

28 此《画录》之所以作也。

序文结语，谓以上所言乃是自己撰著《唐朝名画录》的缘由。《画录》：对所序本书《唐朝名画录》的简称。

三、《唐朝名画录》对于画论史的贡献

朱景玄著《唐朝名画录》，历来也存在著录书名歧义的问题。《新唐书·艺文志》作《唐画断》三卷，宋郭若虚《图画见闻志》卷一《叙诸家文字》作《唐朝名画录》，郑樵《通志·艺文略》作《唐画断》三卷，邓椿《画继》卷九《论远》云：“自昔鉴赏家分品有三：曰神、曰妙、曰能，独唐朱景真（引按：“玄”的避讳字）撰《唐贤画录》，三品之外，更增逸品。”陈振孙《直斋书录解题》卷十四既著录《唐朝画断》一卷，解题曰：“唐翰林学士朱景玄撰。”又录《唐朝名画录》一卷，解题曰：“即《画断》也。前有目录，后有天圣三年商宗儒后序。与前本大同小异。”盖其所著录为题名不同的两本，而他判断是内容大同小异的同一部书。故元马端临《文献通考》卷二百二十九著录《唐朝画断》一卷，即据陈振孙所述而谓：“陈氏曰：唐翰林学士朱景元（引按：“玄”的避讳字）撰。一名《唐朝名画录》，前有目录，后有天圣三年商宗儒后序。与《画断》大同小异。”统观上述可知，两宋时人所见朱景玄此书传本有《唐朝画断》（或《唐画断》）与《唐朝名画录》两种题名，邓椿《画继》所谓《唐贤画录》应是对《唐朝名画录》的变称。元马端临即已据陈振孙的著录而认为两种实即一书。清人撰《四库全书总目提要》也推断说：“《唐朝名画录》一卷，唐朱景玄撰。景玄，吴郡人，官至翰林学士。是书《唐艺文志》题曰《唐画断》，故《文献通考》谓‘《画断》一名《唐朝名画录》’。今考景玄自序实称《画录》，则《画断》之名非也。”《四库全书总目提要》所谓“今考景玄自序实称《画录》”，即据朱景玄自序而论定其书名正如《四库全书》所录作《唐朝名画录》。

朱景玄《唐朝名画录》是与张彦远《历代名画记》大约同时产生的重要的画史著述，而与《历代名画记》的绘画通史性质不同，《唐朝名画录》是我国历史上第一部绘画断代史，这首先是这部书的重要价值所在，它为后来历代绘画断代史的著述树立了典范。作为绘画断代史的《唐朝名画录》，同时还延续了南朝谢赫《古今画品》和唐朝张怀瓘《画断》等画品类著作的分品第记述品评画家的体例。因为这一缘故，20世纪学者于安澜先生在分类整理画史画论文献时，就把《唐朝名画录》归入了《画品丛书》，而不是纳入《画史丛书》。当然，这也表明它兼具有品评类与画史类的性质。也可以说，这部绘画断代史书是在绘画品评类著作

的基础上发展产生的，它仍然着意于对画家的品评，使它仍可归属于绘画品评类；而它以一个朝代为断限、以亲见其画迹的画家为传主，并颇重视画家事迹的记述的几方面新特点，又使它开启了绘画断代史类著作编撰的新路径。

金维诺先生在《美术研究》1979 年第 2 期上发表的《〈历代名画记〉与〈唐朝名画录〉》一文（此文又载在金维诺著《中国美术史论集》三卷集之下卷，黑龙江美术出版社 2004 年版），对朱景玄《唐朝名画录》一书的性质、体例特点、史料学价值及艺术认识水平等，均有比较具体而中肯的评介。

但在我所读到的多种画论史或绘画美学类的专著中，对于《唐朝名画录》或是忽略不论，或是虽有所论亦甚简略，也有加以专门考释的，却又疏误甚多。四川美术出版社 1985 年出版有温肇桐注释本《唐朝名画录》，但所注疏略，且多有不切。韦宾著《唐朝画论考释》（天津人民美术出版社 2007 年版）也包含对《唐朝名画录》的注释，其注释欲求详明，又不免存在不必详注而费词、无须引证而胪列的繁芜，还有十分关键处却不得其解而随意揣测与非议的问题。因此，《唐朝名画录》的解读和研究，仍有待深入推进。

《唐朝名画录》此篇序文，自述其书撰著的动机、撰著的准则、分品第记述画家的体例，以及论述绘画的功能与实用价值等，除"前朝陆探微屋木居第一"句和关于所录画家的人数几处应有传写的讹误外，通篇条理清晰，文从字顺，以散行为主，亦参用骈俪，颇具文采，堪称一篇书序佳作。

《唐朝名画录》是中国画论史上最先以"神、妙、能、逸"四品以区分画家优劣的。朱景玄在此《序》中说画分"神、妙、能"三品，每品又分上、中、下三等，这个三品九等的品目是张怀瓘《画品断》（张怀瓘此书于宋郭若虚《图画见闻志·叙诸家文字》中的记载名为《画断》，后世已佚）所给出的。三品九等的优劣等次本是延续六朝品人品艺的格式，张怀瓘的创举是使本来只分了高下的上、中、下三大品各自有了一个形容其水平的品目。朱景玄继而在"神、妙、能"三大品之外增添了一个"逸品"，以容纳那些作画不拘常法，难以列其于"神、妙、能"三大品之中的画家。"逸品"的增设，是及时适应了唐朝越来越多的士大夫画家勇于创新不拘常法的绘画实际的，这是朱景玄对于绘画品评的新贡献。大约与朱景玄同时的张彦远，在《历代名画记·论画体工用揭写》中创立"自然、神、妙、

精、谨细"五等品目。朱景玄的"逸品"类似张彦远的"自然",但朱景玄的"逸品"本是列于"神、妙、能"三品之外不与三品论高下的,而张彦远则以"自然"居"神品"之前为五等之首。至宋代黄休复撰《益州名画录》,应是取朱景玄的品目、而参用张彦远的品第,将"逸品"置于"神品"之前,确定为"逸、神、妙、能"的高下等次。南宋邓椿《画继》说:"自昔鉴赏家分品有三,曰神,曰妙,曰能。独唐朱景真(引按:即朱景玄,宋人避讳改"玄"为"真")撰《唐贤画录》,三品之外,更增逸品。其后黄休复作《益州名画录》,乃以'逸'为先,而'神、妙、能'次之。景真虽云'逸格不拘常法,用表贤愚',然'逸'之高岂得附于三品之末?未若休复首推之为当也。至徽宗皇帝专尚法度,乃以'神、逸、妙、能'为次。"无论如何,这些正体现了朱景玄提出的"逸品"类目和用"神、妙、能、逸"四品评论画家的方式对后世画论的影响。

关于绘画题材的重要性(也是画法难易)的层次问题,《唐朝名画录序》仍谓:"以人物居先,禽兽次之,山水次之,楼殿屋木次之。"朱景玄解释说,这是因为人物和禽兽都是有生命的、总在活动的,因而其身姿形态总是变化无穷的,所以要将他们画下来是很难的。因此,朱景玄对于唐朝的画家,最推重的即是最擅长人物画的吴道子,认为吴道子可以与前代的顾恺之和陆探微齐名并称。

关于如何评定画家的品第,《唐朝名画录序》中说:"直以能画定其品格,不计其冠冕贤愚。"即只依据擅长绘画评定画家们的画品等次,而不考虑他们的身份贵贱。大约同时期的张彦远《历代名画记》卷一《论画六法》则有曰:"自古善画者,莫非衣冠贵胄、逸士高人,振妙一时,传芳千祀,非间阎鄙贱者之所能为也。"比较而言,朱景玄此谓"不计其冠冕贤愚",其取舍标准较张彦远为通达。

《唐朝名画录序》的末段论述了绘画的性质,朱景玄认为绘画是一种非凡的事情,绘画不只是能再现人和万物的形象,更重要的是还能表现人和万物的无形的"神",能表现人的妍、正、贞、烈的内在气质,这是绘画所具有的"穷天地之不至,显日月之不照"的创造性特点。这也是朱景玄之所以爱好绘画和很有兴趣地撰著《唐朝名画录》一书的原因。

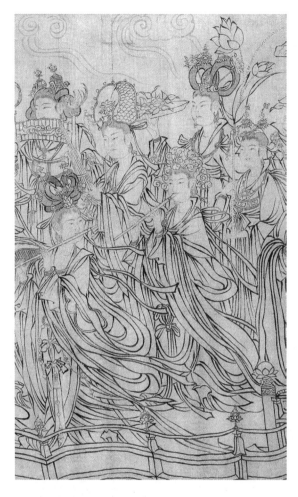

宋　武宗元《朝元仙仗图》（局部）

原画卷为绢本墨笔，纵44.3厘米，横580厘米。现为美国纽约王季迁收藏。此画无款识，卷后有南宋张子韶跋谓为吴道子所画，元赵孟頫跋认为是北宋武宗元所画。今人多认同为武宗元画，但也认为可能是来源于吴道子所创制的朝元图壁画。杜甫《冬日洛城北谒玄元皇帝庙》诗中称赞吴道子画的《五圣图》道："画手看前辈，吴生远擅场。森罗移地轴，妙绝动宫墙。五圣联龙衮，千官列雁行。冕旒俱秀发，旌旆尽飞扬。"张彦远《历代名画记》也很推重吴道子的画。吴道子真迹今已无存，武宗元此画卷或许与吴道子壁画的白描小样有关，尚可借以想见吴画的风采。

张彦远《历代名画记》二篇

一、张彦远生平简述

张彦远（约815—877），字爱宾，其先世自范阳徙居河东蒲州猗氏（今山西省运城西北之临猗县），后代即改称郡望为河东。其家自彦远高祖发迹，历代为官，门阀显赫。高祖张嘉贞为唐玄宗朝宰相，曾祖张延赏为德宗朝宰相，祖父张弘靖为宪宗朝宰相，故时有"三相张氏"之号。彦远父张文规，历官拾遗、补阙、礼部员外郎，出为安州刺史，终桂管观察使。（以上张彦远先世简述据两《唐书》本传）张彦远于宣宗大中（847—859年）初由左补阙为主客员外郎，寻转祠部员外郎；懿宗咸通（860—873年）初出为舒州刺史，后复入为兵部员外郎；僖宗乾符二年（875年）为大理卿。（以上张彦远仕履据余嘉锡《四库提要辨证》卷十四《法书要录》）张家蓄聚书画富侔秘府，元和十三年（818年），唐宪宗向张弘靖索其珍藏书画，张弘靖惶骇不敢缄藏，拣选自魏晋以来名家法书名画合51卷进献皇帝内库。其余者后来亦有散失。（以上据张彦远《历代名画记》卷一之《叙画之兴废》）正是其家珍藏的聚散得失的变故，使张彦远对法书名画怀有一往情深的眷顾笃爱，近于成癖。他编纂有《法书要录》、著有《历代名画记》等。他曾自反省道："终日为无益之事，竟何补哉？"转而又感慨说："若复不为无益之事，则安能悦有涯之生！"（以上据《历代名画记》卷二之《论鉴识收藏购求阅玩》）这句慨叹的话

成了一句名言，成为后来无数世路多梗的士人聊寄情于书画的足以自遣的理由。20世纪文艺批评家李长之说把张彦远这句话"倘若和 Flaubert（福楼拜）所说的'人生虚无，艺术是一切'的话一对照，就更亲切有味了"。（《唐代伟大批评家张彦远与中国绘画》，《李长之文集》第三卷，河北教育出版社 2006 年版，第 461 页。按：美学家宗白华《张彦远及其〈历代名画记〉》一文，见安徽教育出版社 2008 年出版的《宗白华全集》第二卷，内容与李长之《唐代的伟大批评家张彦远与中国绘画》一文基本相同。从语文风格和观点来看，此文应属于李长之。《宗白华全集》整理者可能是将宗白华抄存的李长之的文章误以为宗白华的文稿而收录了。）

《历代名画记》成书于唐宣宗大中元年（847 年），时张彦远约 32 岁。全书共十卷，前三卷为有关画理、画法、画史、鉴藏等方面的论文；后七卷为历代画家评传，收录轩辕至唐武宗会昌元年（841 年）画家共 373 人。

《历代名画记》可以说是中国画学著述史上的一座丰碑，其结构之宏大与周密，在中国古代画论史上是前所未有，也是后来所不逮的。它不仅对唐以前的绘画史和绘画理论做了系统的总结，而且还从理论上开辟了以后中国绘画发展的新方向。

二、《历代名画记》二篇详注

这里选讲《历代名画记》卷一之《论画六法》及卷二之《论顾陆张吴用笔》两篇。原文录自明嘉靖本《历代名画记》，用《津逮秘书》本及《四库全书》本校，版本异文，择善而从，不出校记。

（一）论画六法[1]

昔谢赫云："画有六法，一曰气韵生动，二曰骨法用笔，三曰应物象形，四曰随类赋彩，五曰经营位置，六曰传模移写。自古画人，罕能兼之。"[2]

彦远试论之曰：古之画或能移其形似，而尚其骨气[3]。以形似之外求其画，此难可与俗人道也。今之画纵得形似，而气韵不生。以气韵求其画，则形似在其间矣。上古之画迹简意澹而雅正，顾、陆之流是也[4]；中古之画细密精致而臻丽，展、郑之流是也[5]；近代之画焕烂而求备[6]；今人之画错乱而无旨，众工之迹是也[7]。夫象物必在于形似，形似须全其骨气。骨气形似，皆本于立意，而归乎用笔。故工画者多善书[8]。然则古之嫔擘纤而胸束[9]，古之马喙尖而腹细[10]，古之台阁竦峙[11]，古之服饰容曳[12]。故古画非独变态有奇意也，抑亦物象殊也[13]。至于台阁、树石、车舆、器物，无生动之可拟，无气韵之可侔，直要位置向背而已。顾恺之曰："画，人最难，次山水，次狗马。其台阁，一定器耳，差易为也。"[14]斯言得之[15]。至于鬼神人物，有生动之可状[16]，须神韵而后全[17]。若气韵不周，空陈形似；笔力未遒[18]，空善赋彩，谓非妙也。故韩子曰："狗马难，鬼神易。狗马乃凡俗所见，鬼神乃谲怪之状。"[19]斯言得之。至于经营位置，则画之总要[20]。自顾、陆以降，画迹鲜存，难悉详之[21]。唯观吴道玄之迹[22]，可谓六法俱全，万象必尽，神人假手[23]，穷极造化也。所以气韵雄壮，几不容于缣素；笔迹磊落，遂恣意于墙壁[24]。其细画又甚稠密，此神异也[25]。至于传模移写，乃画家末事[26]。然今之画人粗善写貌[27]，得其形似则无其气韵，具其彩色则失其笔法，岂曰画也？呜呼，今之人斯艺不至也[28]。

宋朝顾骏之[29]，常结构高楼以为画所[30]，每登楼去梯，家人罕见。若时景融朗，然后含毫[31]；天地阴惨，则不操笔。今之画人，笔墨混于尘埃，丹青和其泥滓[32]，徒污缣素，岂曰绘画？自古善画者，莫非衣冠贵胄[33]，逸士高人[34]，振妙一时，传芳千祀[35]，非闾阎鄙贱之所能为也[36]。

1 论画六法

这是《历代名画记》卷一的第三篇专论，是对谢赫"六法"说加以阐论，而事实上又已是张彦远本人的绘画六法论。

2 昔谢赫云："画有六法，一曰气韵生动，二曰骨法用笔，三曰应物象形，四曰随类赋彩，五曰经营位置，六曰传模移写。自古画人，罕能兼之。"

这一段是引述谢赫《古今画品》之《序》中关于"画有六法"的论述。关于谢赫及"画有六法"，参看本书前"谢赫《古今画品》"篇。按：古人著述称引古籍往往不是照录原文，而多是撮录其要点，或转述其大意。即如这里称引谢赫的话，原本是这样一段文字："虽画有六法，罕能尽该；而自古及今，各善一节。六法者何？一、气韵生动是也；二、骨法用笔是也；三、应物象形是也；四、随类赋彩是也；五、经营位置是也；六、传移模写是也。"张彦远的引述将"六法"的六个"是也"句尾省了，又把原文在列述"六法"之前的"虽画有六法，罕能尽该；而自古及今，各善一节"几句的意思，简约成"自古画人，罕能兼之"两句，且移置于列述"六法"之后。在《历代名画记》后几卷画家列传中，其称引谢赫、姚最、孙畅之、窦蒙、李嗣真等画评家的话，也都属这种撮要引述法，张彦远在卷一《叙画之兴废》篇自述道："聊因暇日，编为此记。且撮诸评品，用明乎所业；亦探于史传，以广其所知。"其"撮诸评品"的摘要引述，与《顾恺之传》后所录《论画》和《画云台山记》、《宗炳传》所录《画山水序》及《王微传》所节录《叙画》几篇的原文照录的性质是不同的。余绍宋《书画书录解题》认为《历代名画记》的"画人小传叙述亦有史法"所列举的诸项之一为："隋以前诸传俱注所出，而多以己意撰述，既足徵信，仍不失为一家言。"这是对古人著述的特点尚具有明确认知的。但现代学者对这种特点也渐有认识模糊的。如俞剑华《中国画论类编》既在谢赫《古画品录》的每位画家品评文字之后，另列"《历代名画记》引"文并观，又从《历代名

画记》中辑录孙畅之《述画记》、窦蒙《画拾遗录》及李嗣真《续画品录》，就不免是将张彦远的摘要引述误认为"原书之面貌"了。李泽厚、刘纲纪主编《中国美学史》在讲述谢赫的《画品》时，也多处在引录谢赫原文后又括注或是接着说"《历代名画记》引作'某某'"，显然也是把《历代名画记》的引述当成谢赫原文的另一个流传本了。这对于文献的理解是不准确的。张彦远的"撮诸评品"有时可以参考校订原文本某些传写翻刻的讹误，但不能径视之为原文。

3 古之画或能移其形似，而尚其骨气。

这句中的 "能移"二字，宋编《太平御览》卷七百五十一所载作"有遗"。日本冈村繁《历代名画记译注》（《冈村繁全集》第六卷，上海古籍出版社 2002 年版）认为宜从《太平御览》，他说："盖现行本中'遗'作'移'，恐怕是在传抄时因与'遗'字同音，且上文'传移模写'中也有'移'字被误抄了的。《太平御览》引文中的'有'字为'能'之残缺。"但《太平御览》抄存本的异文其实颇多讹误字。冈村繁的说法不免为臆测。其实"古之画或能移其形似"这句话中用"移"字，是用其"变易"一义，于句意并无不顺。骨气：即气韵。这句是说：古代的画有的能变易其形似（意谓不刻意以求其形似），而注重在其气韵。

4 上古之画迹简意澹而雅正，顾、陆之流是也；

这里所说的"上古"即是指以顾恺之、陆探微为杰出画家的魏晋至南朝的宋、齐、梁时期，也即《历代名画记》卷四至卷七所记录的时期（其中所记秦汉以前多为传闻，魏晋以下始有画迹可凭）。顾恺之：参见本书《顾恺之〈论画〉》篇的"顾恺之生平简述"。陆探微：南朝宋明帝时著名画家，参见本书《谢赫〈古今画品序〉》注 12。

5 中古之画细密精致而臻丽，展、郑之流是也；

这里所说的"中古"即是指以展子虔、郑法士为杰出画家的南北朝中晚期（陈、

后魏、北齐、后周）和隋朝，也即《历代名画记》卷八所记录的时期。展子虔：隋代画家。《历代名画记》卷八："展子虔：（中品下。）历北齐、周、隋，在隋为朝散大夫、帐内都督。僧悰云：触物留情，备皆妙绝；尤善台阁、人马、山川，咫尺千里。"郑法士：隋代画家。《历代名画记》卷八："郑法士：（中品上。）在周为大都督左员外侍郎、建中将军，封长社县子。入隋，授中散大夫。僧悰云：取法张公，备该万物，后来冠冕，获擅名家，在孙尚子上。李云：伏道张门，谓之高足，邻几睹奥，具体而微。气韵标举，风格遒俊。丽组长缨，得威仪之樽节；柔姿绰态，尽幽闲之雅容。至乃百年时景，南邻北里之娱；十月车徒，流水浮云之势。则金张意气，玉石豪华。飞观层楼，间以乔林佳树；碧潭素濑，糅以杂英芳草。必暧暧然有春台之思，此其绝伦也。江左自僧繇已降，郑君是称独步。在上品杨子华下，孙尚子上。彦远以李大夫所评郑在杨下，此非允当。郑合在杨上。"

6 近代之画焕烂而求备；

"近代"应是指初唐至盛唐玄宗和中唐代宗、德宗时代，也即指唐朝张彦远出生之前的时代。初唐阎立本，盛唐吴道子、李思训，中唐毕宏、张璪，都是张彦远极为欣赏的近代画家。

7 今人之画错乱而无旨，众工之迹是也。

"今人"显然是指张彦远所生活的唐宪宗至《历代名画记》记述画家所截止的会昌（841—846年）初年，即9世纪的上半叶。参看《历代名画记》卷十所写到的这一时期的画家事迹及评价，可知张彦远对于他同时代的画家的造诣少有许可，而对于种种求新出奇的创作尝试更倾向于否定，故有"今人之画错乱而无旨"这样的评述。

8 夫象物必在于形似，形似须全其骨气。骨气形似，皆本于立意，而归乎用笔。故工画者多善书。

这几句是对"六法"的前四法内在联系的阐发。象物：即作画，画出所要画的事物（包括人物）。那时还没有现代的"抽象画"这样的概念，即使是张彦远已不认可为绘画的当时人的泼墨泼彩绘画，泼墨之后也还是要随其形状加以为山为水的开决定形的。所以绘画即是"象物"。形似：这里包举了"六法"中的第三、第四两法，即"应物象形"和"随类赋彩"。骨气：即"六法"的第一法"气韵生动"。用笔：即"六法"的第二法"骨法用笔"。这里说"骨气形似，皆本于立意而归乎用笔"，在阐述"六法"的前四法的联系时，增加了"立意"一个环节。又将"用笔"与书法相联系，谓"故工画者多善书"，即绘画的线条笔法是可以从书写的笔法获得陶冶和启发的。

9 然则古之嫔擘纤而胸束，

这里所说的"古"应是指上文所谓"上古"，即魏晋至南朝宋、齐、梁时期。嫔（pín）：妇人。这里指古画上的女子。擘（bò）："臂"的假借。这句是说：魏晋齐梁时期的古画上的女子臂膀纤细，胸部也紧束。

10 古之马喙尖而腹细，

喙（huì）：嘴。古画上的马嘴尖而腹细。

11 古之台阁竦峙，

古画上的台阁都很高耸。竦（sǒng）峙：耸立。

12 古之服饰容曳。

古画上人物的服饰都很宽松舒展。容曳（yè）：宽松舒展的样子。

13 故古画非独变态有奇意也，抑亦物象殊也。

抑：副词，"或许"的意思。这两句是说：古画上的人物形体服饰、马的形体特征和台阁建筑的特点，在张彦远的时代看起来就已与当下所见有种种不同的"奇意"，推想或许是"古"时这种种"物象"本身就与当下是不同的吧。按：宿白著《张彦远和〈历代名画记〉》说："此处所说的'古'，应是指前面说的'上古'，即东晋刘宋时期的形象，这和我们在考古发现中看到这时期的人物形象倒是相似的，这说明他看到许多魏晋六朝时的真迹，所以才可以写出。"（《张彦远和〈历代名画记〉》，文物出版社 2008 年版，第 25 页）

14 顾恺之曰："画，人最难，次山水，次狗马。其台阁，一定器耳，差易为也。"

这段引文也是撮述。参见本书《顾恺之〈论画〉》篇。

15 斯言得之。

这话是得当的。

16 至于鬼神人物，有生动之可状。

状：描绘。

17 须神韵而后全。

必须画出神韵才算完美。

18 笔力未遒，

笔力不强健。遒（qiú）：强健。

19 故韩子曰："狗马难，鬼神易。狗马乃凡俗所见，鬼神乃谲怪之状。"

这段引文也是撮述而非直引。《韩非子·外储说左上》："客有为齐王画者，齐王

问曰：'画孰最难？'曰：'犬马最难。''孰易者？'曰：'鬼魅最易。'夫犬马，人所知也，旦暮罄于前，不可类之，故难。鬼魅，无形者，不罄于前，故易之也。"

20 至于经营位置，则画之总要。

这两句是说："六法"的第五法"经营位置"（即构图）是作画统领全局的关键。

21 自顾、陆以降，画迹鲜存，难悉详之。

自顾恺之、陆探微以来，这些唐朝之前的大画家的画迹流传下来的也很少，因而难以全面了解他们在"六法"上的造诣。鲜（xiǎn）：少。

22 唯观吴道玄之迹，

吴道玄：即吴道子，盛唐大画家，生卒年不详，东京阳翟县（今河南省禹州市）人。朱景玄《唐朝名画录》列他为"神品上一人"，说他"凡画人物、佛像、神鬼、禽兽、山水、台殿、草木，皆冠绝于世，国朝第一"。张彦远《历代名画记》卷九亦有传。

23 神人假手，

这句是说：吴道子作画好像是神人借他的手在画。这是极力形容吴道子作画的超凡出奇。《历代名画记》卷九《吴道玄传》引张怀瓘云："吴生之画，下笔有神，是张僧繇后身也。"《唐朝名画录》也说："吴道玄，字道子……时将军裴旻厚以金帛召致道子，于东都天宫寺，为其所亲，将施绘事。道子封还金帛，一无所受，谓旻曰：'闻裴将军旧矣，为舞剑一曲，足以当惠。观其壮气，可助挥毫。'旻因墨縗为道子舞剑。舞毕，奋笔，俄顷而成，有若神助，尤为冠绝。"按：杜甫《奉赠韦左丞丈二十二韵》诗说"读书破万卷，下笔如有神"，说他下笔作诗自己都感觉如有神助一样；又《丹青引赠曹将军霸》说"将军画善盖有神"，也是称道曹霸画得好如有神助一般。释皎然《诗式·序》说："其作用也，放意须险，定句须难，

虽取由我衷，而得若神授。"《旧唐书》卷一百九十："时有吴郡张旭，亦与知章相善。旭善草书，而好酒，每醉后号呼狂走，索笔挥洒，变化无穷，若有神助，时人号为'张颠'。"可证唐人对于出人意表的艺术，普遍爱用"如有神助"这一说法加以夸饰形容。

24 所以气韵雄壮，几不容于缣素；笔迹磊落，遂恣意于墙壁。

这是两个骈句，互文见义，是说吴道子的画，无论是绢素画还是壁画，都是气韵雄壮、笔迹洒脱的，看上去仿佛为绢素所不能承载、为墙壁所不能定格的。

25 其细画又甚稠密，此神异也。

在《历代名画记》卷二《论顾陆张吴用笔》篇中，张彦远以顾恺之、陆探微的画为"密体"，张僧繇、吴道子的画为"疏体"。这两句是说：吴道子不仅擅长疏体，他也有笔迹稠密的细画，可见他是六法俱全、穷极造化、风格多样的，这是很神奇的。

26 至于传模移写，乃画家末事。

谢赫"六法"的第六法"传移模写"，张彦远这里作"传模移写"，句意相同（也或是《历代名画记》传写本的文字误倒，但不影响句意）。张彦远认为"传移模写"一法对于画家而言是细枝末节的小事，故不足论。按："传移模写"是指复制他人的画迹。魏晋以至唐朝，都盛行模写复制名画及法书。《历代名画记》卷二《论画体工用揭写》一篇，除论画体、画材外，即论摹写。又称"揭写""揭画"。今人多谓"传移模写"是指临摹学画，实不合原意。初学者不足称"画家"，已学成者才可以说是画家。"六法"是画家之能事，高水平的摹画复制也只有画家才能做到。谢赫《古今画品》所记画家刘绍祖甚至只以"善于传写"著名，谢赫即已说："然述而不作，非画所先。"张彦远这里说"传模移写，乃画家末事"，也还是延承了谢赫的说法的。

27 然今之画人粗善写貌，

写貌：这是并列动词，"貌"也是"写"的意思，"写貌"即描画。

28 今之人斯艺不至也。

当代的人在绘画这门艺事上造诣可不到家啊。

29 宋朝顾骏之，

南朝刘宋时的画家顾骏之，谢赫《古今画品》列于第二品第一人。

30 常结构高楼以为画所，

曾专门建造了一栋高楼作为作画的场所。常：通"尝"，曾经。

31 若时景融朗，然后含毫；

如果天气晴朗，然后作画。含毫：吮笔，用嘴唇把笔毫顺齐，往往吮笔时也是在运思斟酌如何下笔，这是许多书画家都有的一种做法。所以这里用"含毫"指作画。

32 笔墨混于尘埃，丹青和其泥滓，

这两句是说：作画非常不讲究，随意涂抹，贪名逐利。

33 自古善画者，莫非衣冠贵胄，

衣冠贵胄：古代士以上戴冠，"衣冠"即士以上的服装，这里是代称缙绅、士大夫。贵胄：贵族子孙。

34 逸士高人，

隐逸之士、不慕名利的有道之人。

35 振妙一时，传芳千祀，

显扬妙艺于生前，流传美名于千古。

36 非闾阎鄙贱之所能为也。

闾阎鄙贱：民间卑贱之人。此指非贵族或士大夫出身的平民画工。古代社会贵族统治者阶级普遍存在阶级偏见，张彦远出身于显宦世家，因而其阶级偏见尤深。朱景玄《唐朝名画录序》说其品评"直以能画定其品格，不计其冠冕贤愚"。比较来看，张彦远对于画家就不及朱景玄有超越阶级偏见的通达。

（二）论顾陆张吴用笔 [37]

或问余以顾、陆、张、吴用笔如何 [38] ？

对曰：顾恺之之迹，紧劲连绵，循环超忽，调格逸易，风趋电疾 [39]，意存笔先，画尽意在，所以全神气也 [40]。昔张芝学崔瑗、杜度草书之法，因而变之，以成今草之体势，一笔而成，气脉通连，隔行不断。唯王子敬明其深旨，故行首之字，往往继其前行，世上谓之一笔书 [41]。其后陆探微亦作一笔画，连绵不断，故知书画用笔同法 [42]。陆探微精利润媚，新奇妙绝，名高宋代，时无等伦 [43]。张僧繇点曳斫拂，依卫夫人《笔阵图》，一点一画，别是一巧，钩戟利剑森森然 [44]。又知书画用笔同矣。国朝吴道玄，古今独步，前不见顾陆，后无来者 [45]。授笔法于张旭 [46]，此又知书画用笔同矣。张既号书颠，吴宜为画圣。神假天造，英灵不穷 [47]。众皆密于盼际 [48]，我则离披其点画 [49]；众皆谨于象似 [50]，我则脱落其凡俗 [51]。弯弧挺刃，植柱构梁，不假界笔直尺 [52]。虬须云鬓，数尺飞动，毛根出肉，力健有余 [53]。当有口诀，人莫得知 [54]。数仞之画，或自臂起，或从足先，巨壮诡怪，肤脉连结，过于僧繇矣 [55]。

或问余曰：吴生何以不用界笔直尺，而能弯弧挺刃、植柱构梁？

对曰：守其神，专其一，合造化之功，假吴生之笔，向所谓意存笔先、画尽意在也 [56]。凡事之臻妙者，皆如是乎？岂止画也 [57]。与乎庖丁发硎 [58]，郢匠运斤 [59]，效颦者徒劳捧心 [60]，代斫者必伤其手 [61]，意旨乱矣，外物役焉 [62]。岂能左手画圆、右手画方乎 [63]？夫用界笔直尺，是死画也 [64]。守其神，专其一，是真画也 [65]。死画满壁，曷如污墁 [66]；真画一划，见其生气 [67]。夫运思挥毫，自以为画，则愈失于画矣；运思挥毫，意不在于画，故得于画矣。不滞于手，不凝于心，不知然而然 [68]。虽弯弧挺刃，植柱构梁，则界笔直尺，岂得入于其间矣 [69]。

又问余曰：夫运思精深者，笔迹周密 [70]。其有笔不周者，谓之如何 [71] ？

余对曰：顾陆之神，不可见其盼际 [72]，所谓笔迹周密也。张吴之妙，笔才一二，像已应焉，离披点画，时见缺落，此虽笔不周而意周也 [73]。若知画有疏密二体，方可议乎画 [74]。

或者颔之而去 [75]。

37 论顾陆张吴用笔

这是《历代名画记》卷二的第二篇专论，这篇专论用答问的形式具体深入地论述了顾恺之、陆探微、张僧繇和吴道子四位大画家的用笔特征，并因而论及绘画与书法用笔的关系、画家笔法的风格等问题。顾恺之：东晋著名画家。参见本书《顾恺之〈论画〉》篇之"顾恺之生平简述"。陆探微：南朝宋明帝时著名画家。参见本书《谢赫〈古今画品序〉》注 12。张僧繇：南朝梁武帝时著名画家。据《历代名画记》卷七《张僧繇传》，他是吴中（今江苏省苏州市）人，梁武帝天监（502—519 年）中为武陵王国侍郎，直秘阁，知画事。历右军将军、吴兴太守。梁武帝崇饰佛寺，多命僧繇画之。他有金陵安乐寺画龙点睛破壁飞去等的神奇故事。姚最《续画品》最先有对于张僧繇的品评，说他"善图塔庙，超越群工。朝衣野服，今古不失。奇形异貌，殊方夷夏，实参其妙……然圣贤睥睨，小乏神气，岂可求备于一人。虽云晚出，殆亚前品"。张彦远在引述姚最的品评后注云："彦远以此评最谬。"张彦远又引李嗣真云："顾、陆已往，郁为冠冕；盛称后叶，独有僧繇。今之学者，望其尘躅，如周孔焉，何寺塔之云乎？且顾、陆，人物衣冠，信称绝作，未睹其余。至于张公，骨气奇伟，师模宏远。岂唯六法精备，实亦万类皆妙，千变万化，诡状殊形，经诸目，运诸掌，得之心，应之手，意者天降圣人为后生则，何以制作之妙，拟于阴阳者乎！请与顾、陆同居上品。"又引张怀瓘云："姚最称：虽云后生，殆亚前品。未为知音之言。且张公思若涌泉，取资天造，笔才一二，而像已应焉。周材取之，今古独立。象人之妙，张得其肉，陆得其骨，顾得其神。"《历代名画记》卷六《陆探微传》还引张怀瓘的话说："顾、陆及张僧繇，评者各重其一，皆为当矣。"由《历代名画记》的引述可知，在吴道子出现之前，唐朝画评家对于东晋南朝画史的审视品评，已形成比较一致的顾、陆、张齐名并称为最杰出的大画家的评价。吴道子：又名吴道玄，盛唐大画家。参见本书《朱景玄〈唐朝名画录〉》注 16。盛唐书画评论大家张怀瓘与吴道子大约年辈相当，张彦远《历代名画记》卷九《吴

道玄传》却也引录了张怀瓘评价吴道子的话道："吴生之画，下笔有神，是张僧繇后生也。"张彦远紧接着说张怀瓘的话"可谓知言"。张彦远本篇下文并有"国朝吴道玄，古今独步，前不见顾陆，后无来者"的话。可知张怀瓘、张彦远等批评家都把吴道子看成唐朝的第一大画家。张彦远将吴道子与前代顾恺之、陆探微、张僧繇四家绘画的笔法加以研读析论，写为此篇专论。

38 或问余以顾、陆、张、吴用笔如何？

有人问我：顾恺之、陆探微、张僧繇和吴道子四位大画家的用笔怎么样？

39 对曰：顾恺之之迹，紧劲连绵，循环超忽，调格逸易，风趋电疾，

我回答说：顾恺之绘画的笔迹线条，紧密遒劲，连绵不断，往复回旋，悠远飘然，格调飘逸，（其用笔）像疾风和闪电一样迅速。

40 意存笔先，画尽意在，所以全神气也。

张彦远辑《法书要录》卷一所录晋卫夫人《笔阵图》有曰："若执笔近而不能紧者，心手不齐，意后笔前者败；若执笔远而急，意前笔后者胜。"又王羲之《题卫夫人〈笔阵图〉后》说："夫欲书者，先乾研墨，凝神静思，预想字形大小偃仰，平直振动，令筋脉相连，意在笔前，然后作字。"卫夫人及王羲之的"意在笔前"之说，都是指书写下笔之前，须先"凝神静思，预想字形大小偃仰，平直振动，令筋脉相连"，就是笔是跟随着"预想"运行的，这样才能写得好。张彦远这里论顾恺之的绘画，一方面是参照了卫夫人和王羲之论书法的理论，另一方面也从绘画本身着想，所以他这里说的"意"，并不全同于卫、王论书的预想字形之"意"，而须与"所以全神气也"合看，具体地说，即《历代名画记》卷一《论画六法》篇中所谓："夫象物必在于形似，形似须全其骨气。骨气、形似，皆本于立意，而归乎用笔。故工画者多善书。"（参见本书《张彦远〈历代名画记〉二篇》之《论画六法》注8）

又《历代名画记》卷九《吴道玄传》所谓："开元中，将军裴旻善舞剑，道玄观旻舞剑，见出没神怪，既毕，挥毫益进。时又有公孙大娘，亦善舞剑器，张旭见之，因为草书，杜甫歌行述其事。是知书画之艺，皆须意气而成，亦非懦夫所能为也。"可知张彦远所说"意存笔先，画尽意在"的"意"，乃是预想其形似及须全其骨气所立之"意"，还包括了画家平常所蕴蓄和作画时能够发挥出的"意气"。张彦远认为顾恺之作画也是这样，乃有这种"意"在先，然后用笔勾画；整个用笔作画的过程是在这种"意"的引领下的，故其用笔（笔迹、线条）始终充满神气。

41 昔张芝学崔瑗、杜度草书之法，因而变之，以成今草之体势，一笔而成，气脉通连，隔行不断。唯王子敬明其深旨，故行首之字，往往继其前行，世上谓之一笔书。

这一段所述是根据张怀瓘的《书断》。《法书要录》卷七张怀瓘《书断上·草书》曰："自杜度妙于章草，崔瑗、崔寔父子继能，罗晖、赵袭亦法此艺。袭与张芝相善。芝自云：'上比崔杜不足，下比罗赵有余。'然伯英学崔杜之法，温故知新，因而变之，以成今草，转精其妙。字之体势，一笔而成。偶有不连，而血脉不断；及其连者，气候通而隔行。唯王子敬明其深指，故行首之字，往往继前行之末，世称'一笔书'者，起自张伯英，即此也。"张芝：字伯英，弘农华阴人，后汉名臣张奂长子。《后汉书》卷六十五《张奂传》："长子芝，字伯英，最知名。芝及弟昶，字文舒，并善草书，至今称传之。"注引王愔《文志》曰："芝少持高操，以名臣子勤学，文为儒宗，武为将表。太尉辟，公车有道徵，皆不至，号张有道。尤好草书，学崔、杜之法，家之衣帛，必书而后练。临池学书，水为之黑。下笔则为楷则，号匆匆不暇草书，为世所宝，寸纸不遗。韦仲将谓之'草圣'也。"杜度：《晋书》卷三十六《卫瓘传》附子恒传录卫恒《四体书势》："汉兴而有草书，不知作者姓名。至章帝时，齐相杜度号善作篇。后有崔瑗、崔寔，亦皆称工。杜氏杀字甚安，而书

体微瘦。崔氏甚得笔势，而结字小疏。弘农张伯英者，因而转精甚巧。"崔瑗（77—142）：字子玉，涿郡安平人。后汉名士崔骃之子。曾为汲县令、迁济北相。撰有《草书势》（见《晋书》录卫恒《四体书势》篇末引录）。事迹见《后汉书》卷五十二《崔骃传》附子瑗传。又《法书要录》卷一后汉赵一《非草书》乃议论杜、崔、张芝草书风靡一世之事。王子敬，即王献之（344—386），字子敬。王羲之第七子，东晋著名书家。

42 故知书画用笔同法。

因此可知书写与绘画的用笔方法是相同的。

43 陆探微精利润媚，新奇妙绝，名高宋代，时无等伦。

"精利润媚"是特地形容陆探微绘画用笔的。"新奇妙绝"是就其绘画形象的整体而言的。《历代名画记》卷六《陆探微传》引张怀瓘云"陆公参灵酌妙，动与神会，笔迹劲利，如锥刀焉。秀骨清像，似觉生动，令人懔懔若对神明"，也是先形容其笔迹，再描述其所画形象的新奇，可以参证。名高宋代，时无等伦：谓陆探微是南朝刘宋时代名望最高的画家，当时无人可与他齐名相等。谢赫《古今画品》列陆探微为第一品第一人。

44 张僧繇点曳斫拂，依卫夫人《笔阵图》，一点一画，别是一巧，钩戟利剑森森然。

"点曳斫拂"这里是指张僧繇作画的几种笔法。"依卫夫人《笔阵图》"是说张僧繇作画的这些笔法都是按照卫夫人《笔阵图》所讲的书写笔法运作的。卫夫人《笔阵图》（《法书要录》卷一）列举七种汉字基本笔画，描述了它们的形态特征。点：即写点的笔法，《笔阵图》说："丶如高峰坠石，磕磕然实如崩也。"曳：是拖拉、牵引的笔法；斫：动作如斩斫的笔法；拂：动作如挥扫的笔法。除点之外，横、直、撇、捺、钩等笔画，都程度不同地用到曳、斫与拂的笔法。钩戟：古代兵器，器形

是矛与戈的结合，可刺可钩。这几句是说：张僧繇作画的笔法是按照卫夫人《笔阵图》所讲的书写笔法运作的，所以一点一画，不同于通常的描画而别具书法线条的美妙，看上去好像无数钩戟利剑森然林立在眼前一般。

45 国朝吴道玄，古今独步，前不见顾陆，后无来者。

这几句是说：我们唐朝的吴道子，是古往今来无与伦比的大画家，他超越了前代的顾恺之和陆探微，他之后也还没有可与他相比者。

46 授笔法于张旭，

得到大书法家张旭亲自传授笔法。"授"通"受"。《历代名画记》卷九《吴道玄传》说吴道子"学书于张长史旭、贺监知章，学书不成，因工画"。张旭：盛唐诗人、书法家。唐李肇《国史补》："张旭草书得笔法，后传崔邈、颜真卿。旭言：'始吾见公主担夫争路，而得笔法之意。后见公孙氏舞剑器，而得其神。'旭饮酒辄草书，挥笔而大叫，以头揾水墨中而书之，天下呼为'张颠'。醒后自视，以为神异不可复得。后辈言笔札者，欧、虞、褚、薛，或有异论。至张长史，无间言矣。"《旧唐书》卷一百九十《贺知章传》说："时有吴郡张旭，亦与知章相善。旭善草书，而好酒，每醉后号呼狂走，索笔挥洒，变化无穷，若有神助，时人号为'张颠'。"

47 张既号书颠，吴宜为画圣。神假天造，英灵不穷。

张旭既号为"书颠"，吴道子堪称"画圣"。张旭的书法，吴道子的绘画，都仿佛是神灵所助、天所造就，使得人世间艺术的英才不断地接续产生。英灵：此指杰出的人才。如王维《送綦毋潜落第还乡》诗："圣代无隐者，英灵尽来归。"又唐玄宗天宝末殷璠编唐诗集名为《河岳英灵集》，其叙曰："粤若王维、昌龄、储光羲等二十四人，皆河岳英灵也，此集便以'河岳英灵'为号。"

48 众皆密于盼际，

众画家的用笔（画上线条）都衔接得很周密。盼：顾盼。际：衔接。"盼际"为同义复词，指线条与线条的顾盼衔接。按："盼际"，俞剑华注谓："眄际——眄音系，恨视也，与盼（音畔）有别，但今多混用。眄际，想即笔迹周密，寻不出起讫的地方。"其实"眄"虽有"系"音为"恨视"一义，亦自古即通"盼"，非今混用。此处当读为"盼"。沈尹默《唐颜真卿〈述张旭笔法十二意〉》对于张旭"密谓际，子知之乎"一句解释说："'际'是指字的笔画与笔画相衔接之处。两画之际，似断实连，似连实断。密的要求，就是要显得连住，同时又要显得脱开。"（沈尹默《书法论丛》，上海教育出版社 1984 年版，第 71 页）沈尹默先生的解释，也最适合用来理解张彦远这里所说的"密于盼际"。日本冈村繁《历代名画记译注》列举日人诸说并析论道："盼际"这一熟语不见有其他用例，故而从来对这一用语诸说不一。其中一说是解作"涯际"之意（小野胜年译注《历代名画记》第 58 页中所见田中丰之说），其二是作为"画眼时的黑目与白目的边际"来解说的（青木正儿、奥村伊九良两氏所译《历代画论》第 25、27 页），其三为"眦际"之误写之说（米泽嘉圃《中国绘画史研究》山水画论第 91 页）。盖此"盼际"是与下文之"像似"为并列之熟语。这样作为"黑目与白目的边际"乃至"眦际"的意思来解释，那就太过于偏激了，与"像似"不相吻合。今试以《名画记》之其他版本来校阅，《佩文韵府》（去声八霁韵）中引本书时将"盼际"作"涯际"（边际）。恐怕清初有各种版本存在。又从发音来看，涯（平声）与盼（去声）很接近。从上述几点来推测，田中之说解释为"涯际"是最为妥当的。是指"画像之轮廓线"吧。这样解释的话，与下文之"像似"也能相吻合。（《冈村繁全集》第六卷，《历代名画记译注》，上海古籍出版社 2002 年版，第 95 页）其实，日本学者的这几种解释和推测都不得其解。《佩文韵府》引文讹误甚多，故据《佩文韵府》改"盼际"为"涯际"不足为凭。解"盼际"为"画眼时的黑目与白目的边际"，是就"盼"字的"眼珠黑白分明"一义勉

强为说。猜想"盼际"为"眦际"的误写更没有根据。冈村繁倾向于"盼际"为"涯际"之说，进而猜测是指"画像之轮廓线"。而魏晋隋唐古画如顾、陆、张、吴所画人物，都不是只画出轮廓线，而是须发和衣纹等线条或繁密或疏简，都与轮廓线共同构成造型因素。但冈村繁注意到"盼际"与下文之"像似"为并列（骈体文的对应）之关系，则是对的。只是如同"像似"为同义复词一样，"盼"（顾盼）与"际"（衔接）也是两个近义词的复合使用而已，古代汉语中这种同义或近义词随机复合使用是一种常例，也可以说是一个通则。而这样随文复合使用的同义词或近义词并不都即形成熟语。"盼际"为随文遣词而非熟语。

49 我则离披其点画；

我（代吴道子自称）则将点画分散（点画不必处处绵密地相接）。

50 众皆谨于象似，

众画家都小心翼翼地要将对象画得很像。

51 我则脱落其凡俗。

我（代吴道子自称）则摆脱这种（谨于象似的）平庸的画法。

52 弯弧挺刃，植柱构梁，不假界笔直尺。

（吴道子）画弯曲而有弹性的弓，画拔出的剑的锋利的直刃，画竖立的柱子和架起的横梁，都不凭借界笔和直尺（即都是随手画出）。这几句是列举吴道子作画脱落凡俗的画法（用笔）的一些例子。

53 虬须云鬓，数尺飞动，毛根出肉，力健有余。

画男子卷曲的胡须和女性浓黑柔美的鬓发，有些线条一笔长达数尺亦流畅仿佛飞动，毛发的根部仿佛从肉里长出的一样，笔力劲健饱满。这几句仍是说吴道子作画脱落凡俗的用笔的具体例子。

54 当有口诀，人莫得知。

（吴道子的画法）应自有口诀，只是人们都不得而知。

55 数仞之画，或自臂起，或从足先，巨壮诡怪，肤脉连结，过于僧繇矣。

这几句是说：吴道子画数仞高的人物壁画，有时先从人的臂膀画起，有时先从腿脚画起，无论什么巨壮诡怪的形象，都能画得肤脉连接，他作画的技能是超过张僧繇的。

56 对曰：守其神，专其一，合造化之功，假吴生之笔，向所谓意存笔先、画尽意在也。

《老子》三十九章："昔之得一者，天得一以清，地得一以宁，神得一以盈，万物得一以生。"《庄子·刻意》篇："纯素之道，唯神是守。守而勿失，与神为一。一之精通，合于天伦。"《庄子·达生》篇有孔子见佝偻者承蜩（粘蝉）犹如掇拾一般，孔子问老人有何诀窍，佝偻老人说自己专心一志："虽天地之大，万物之多，而唯蜩翼之知。吾不反不侧，不以万物易蜩之翼，何为而不得？"孔子对弟子们说："用志不分，乃凝于神。其佝偻丈人之谓乎！"《史记·太史公自序》记司马谈论六家要旨说："道家使人精神专一，动合无形，赡足万物。"这几句是说：（吴道子于绘画）精神专一，（所以他作画）合乎自然造化的神功，（仿佛是神）假借他的手笔，就如我前边所讲到的"意存笔先、画尽意在"那样。

57 凡事之臻妙者，皆如是乎？岂止画也。

大概各种事情当其达到神妙的境地，都是这样的吧？不只是绘画如此。

58 与乎庖丁发硎，

《庄子·养生主》篇所讲庖丁为文惠君解牛的寓言故事，庖丁说："臣之所好者道也，

进乎技矣……今臣之刀十九年矣，所解数千牛矣，而刀刃若新发于硎。"硎（xíng）：
磨刀石。刀刃若新发于硎：刀刃如同刚在磨刀石上磨过一样。

59 郢匠运斤，

《庄子·徐无鬼》篇："郢人垩慢其鼻端若蝇翼，使匠石斫之。匠石运斤成风，听
而斫之，尽垩而鼻不伤，郢人立不失容。"

60 效颦者徒劳捧心，

《庄子·天运》篇："故西施病心而颦其里，其里之丑人，见而美之，归亦捧心而
颦其里。其里之富人见之，坚闭门而不出；贫人见之，挈妻子而去之走。彼知颦美，
而不知颦之所以美。"颦（píng）：蹙眉。

61 代斫者必伤其手，

《老子》七十四章："代大匠斫者，希有不伤其手矣。"大匠：技艺高超的木匠。

62 意旨乱矣，外物役焉。

心志混乱不专一，内心被外物所驱使。

63 岂能左手画圆、右手画方乎？

一个人怎么能同时用左手画圆、右手画方呢？这句也是说一心不可二用的意思。

64 夫用界笔直尺，是死画也。

用界笔直尺画出的是无生气的画。

65 守其神，专其一，是真画也。

真画：气韵生动的画。按：这里说的"守其神，专其一，是真画也"，其"真"
的概念也应出自《庄子》的"贵真"之论。《庄子·渔父》篇寓言中渔父答孔子问

何谓真曰："真者，精诚之至也。不精不诚，不能动人。故强哭者，虽悲不哀；强怒者，虽严不威；强亲者，虽笑不和。真悲，无声而哀；真怒，未发而威；真亲，未笑而和。真在内者，神动于外，是所以贵真也。"

66 死画满壁，曷如污墁；

与其满墙都是没有生气的画，还不如就只是粉刷干净的墙面。污墁（màn）：粉刷墙壁。

67 真画一划，见其生气。

气韵生动的画哪怕只画了一笔，也能显示出它生动的气韵。

68 夫运思挥毫，自以为画，则愈失于画矣；运思挥毫，意不在于画，故得于画矣。不滞于手，不凝于心，不知然而然。

这几句所说的画的失与得的道理，仍主要是从《庄子》用庖丁解牛、梓庆削木为鐻（《达生》）、轮扁斫轮（《天道》）等寓言故事所讲的"道进乎技""得之于手而应于心"的道理而来。不知然而然：语出《达生》篇"孔子观于吕梁"见一丈夫蹈水的寓言故事。孔子问蹈水人："蹈水有道乎？"蹈水人说："吾生于陵而安于陵，故也；长于水而安于水，性也；不知吾所以然而然，命也。"又唐朝在张彦远之前也已先有发挥《庄子》的道理于论绘画的创作的，如符载《江陵陆侍御宅讌集观张员外画松石序》议论张璪之画说："观夫张公之艺，非画也，真道也。当其有事，已知夫遗去机巧，意冥玄化，而物在灵府，不在耳目，故得于心，应于手，孤姿绝状，触毫而出，气交冲漠，与神为徒。若忖短长于隘度，算妍蚩于陋目，凝觚舐墨，依违良久，乃绘物之赘疣也，宁置于齿牙间哉？"（《唐文粹》卷九十七）张彦远在《历代名画记》的《张璪传》中说他常听长辈说，张璪因与他家同姓以"宗党"相接，常在其家，故其家多有张璪的画。张彦远并说张璪"自撰《绘境》一篇，言画之要诀"，可惜因文章长，张彦远没有抄录，后已失传。而如符载这类评论张

璪绘画的文字，对张彦远应当是有直接的影响的。

69 虽弯弧挺刃，植柱构梁，则界笔直尺，岂得入于其间矣。

虽：这里是表示假设关系的连词，相当于"纵然""即使"。这几句是说：（因为吴道子有仿佛神助的绘画技艺，故）即使是画弯的弓直的剑刃，画立柱和横梁，也是用不着界笔直尺的。

70 夫运思精深者，笔迹周密。

运思：构思。

71 其有笔不周者，谓之如何？

对于那些笔迹不周密的画家，您是怎样看的？

72 顾陆之神，不可见其盼际，

顾恺之和陆探微画法的神奇，就在于其笔迹（线条）连绵没有不相衔接之处。按：这句再次用到"盼际"一词，与上文呼应。

73 张吴之妙，笔才一二，像已应焉，离披点画，时见缺落，此虽笔不周而意周也。

这几句是说：张僧繇和吴道子画法的神妙，则在于用并不繁密的寥寥数笔，就足以勾画出形象，而且他们画上的点画线条分散断续，时或有缺落。这属于笔迹虽不周密而其画意却仍是周到的一类风格。

74 若知画有疏密二体，方可议乎画。

如果知道画可以分为简洁和繁密两种风格样式，才可以议论绘画。

75 或者颔之而去。

那个问我的人点头赞同我的意见，然后走了。

三、《历代名画记》的整理和研究概述

唐朝张彦远完成于9世纪的《历代名画记》，既是我国古代第一部绘画通史，同时又是"史"与"论"紧密结合，因而也是一部重要的画论著述。现存最早的几篇画论，即顾恺之的《论画》与《画云台山记》、宗炳的《画山水序》和王微的《叙画》，就都因《历代名画记》的引录而得以保存。《历代名画记》全书共十卷，内容大致可以分为三部分。第一部分为卷一的五篇（叙画之源流，叙画之兴废，叙历代能画人名，论画六法，论画山水树石）和卷二前两篇（叙师资传授南北时代，论顾陆张吴用笔），是对绘画历史的叙述与绘画理论的阐论。第二部分为卷二的后三篇（论画体工用搨写，论名价品第，论鉴识收藏阅玩）和卷三的五篇（叙自古跋尾押署，续古今公私印记，论装背裱轴，记两京外州寺观壁画，述古之秘画珍图），是有关鉴识收藏等方面知识的记述。第三部分为卷四至卷十，是始自传说时代截止于唐武宗会昌元年（841年）的画家共373人的传记。20世纪30年代余绍宋撰《书画书录解题》（1932年国立北平图书馆排印）评论张彦远《历代名画记》道："是编为画史之祖，亦为画史中最良之书。后来作者虽多，或为类书体裁，或则限于时地。即有通于历代之作，亦多有所承袭，未见有自出手眼独具卓裁如是书者，真杰作也。"

宋朝的画史著述已直接受到张彦远《历代名画记》的深刻影响，如北宋郭若虚撰《图画见闻志》，即在书序中说是参照张彦远的《历代名画记》而对于其后的画史的编纂论述。又南宋邓椿撰《画继》，也自序说是对于《历代名画记》和《图画见闻志》的续写。明清画史画论著述也多受到《历代名画记》的影响。

20世纪以来对于《历代名画记》比较重要的评介有：余绍宋《书画书录解题》；李长之《唐代的伟大批评家张彦远与中国绘画》一文（原发表于1938年12月出版的《再生》杂志第9、第10期，署名何逢；《李长之文集》第三卷，河北教育出版社2006年版）；金维诺《〈历代名画记〉与〈唐朝名画录〉》一文（《美术研究》1979年第2期；金维诺《中国美术史论集》三卷集之下卷，黑龙江美术出版社2004年版）；《中国大百科全书·美术》的《历代名画记》条（薛永年撰）；谢巍《中国画学著作考录》（上海书画出版社1998年版）等。金维诺和薛永年先生在概括评述《历代名画记》的内容及其编撰上的种种长处外，又都指出它也有

缺点，如因有厚古薄今的思想，故而对同时或稍早的画史资料注意不够，记述简单；又如以为古之善画者"莫非衣冠贵胄，逸士高人……非闾阎鄙贱之所能为也"，明显存在一些士大夫的阶级偏见。就这两方面而言，《历代名画记》则显然不及朱景玄的《唐朝名画录》。

现在最常见的《历代名画记》标点本有：人民美术出版社"中国美术论著丛刊"的秦仲文、黄苗子点校本（1963 年第一版，1983 年以来多次重印）；上海人民美术出版社出版的于安澜编《画史丛书》本（1963 年第一版，1982 年重印）。标点注释本则有：俞剑华注释本（上海人民美术出版社 1964 年第一版，江苏美术出版社 2007 年再版）；《朵云》杂志第 3、4、5 集（1982—1983 年）连载孙祖白《〈历代名画记〉校注》。罗世平《张彦远〈历代名画记〉的整理与研究》一文认为："与俞剑华的校注本相比，孙氏校注本价值更高。"（上海书画出版社 "朵云丛书"第 66 集《〈历代名画记〉研究》，2007 年）。上海古籍出版社 2002 年出版日本学者冈村繁的《冈村繁全集》，其第六卷为《历代名画记译注》，是华东师范大学东方文化研究中心将冈村繁对《历代名画记》所作的日文翻译和笺注再译为中文，也是一部足资参考的注释本。

关于《历代名画记》的理论研究，宗白华有《张彦远及其〈历代名画记〉》一文，写于 1946—1948 年，但直至前些年编入《宗白华全集》才公开发表（《宗白华全集》第二卷，安徽教育出版社 2008 年版，第 450 页）；王世襄著《中国画论研究》（写成于抗日战争时期，但也是直至 2002 年才由广西师范大学出版社出版手稿本，2010 年广西师范大学出版社出版排印本），其第七章为"张彦远《历代名画记》"，第九章"唐代关于绘画之品评著作"的第六节又专论《历代名画记》对于品评之贡献；俞剑华注释本《历代名画记》有《导言》（又收入《俞剑华美术史论集》，东南大学出版社 2009 年版）；徐复观著《中国艺术精神》一书第五章第五节为"张彦远的画论"；葛路《中国画论史》第三章有"张彦远论画"一节。

其他还有宿白著《张彦远和〈历代名画记〉》（文物出版社 2008 年版），对张彦远的家世的考证，以及关于《历代名画记》作为美术史文献对于考古研究的重要价值的论述，都很中肯。毕斐著《〈历代名画记〉论稿》，对《历代名画记》研究史、张彦远的家世、《历代名画记》写作的特点及其版本源流等，做了十分

详细的论述。上海书画出版社 2007 年出版的"朵云丛书"第 66 集为《〈历代名画记〉研究》，汇编了 14 篇有关《历代名画记》的文献研究和理论研究的比较重要的论文，以及罗世平的《张彦远〈历代名画记〉的整理与研究》综述文章和毕斐、李雪芬整理的《〈历代名画记〉研究参考文献目录》。

以上所述论著和论文，都有助于对《历代名画记》的研读。

四、《论画六法》《论顾陆张吴用笔》二篇的理论意义

本书选释的《论画六法》与《论顾陆张吴用笔》，在《历代名画记》中是最具理论意义的两篇专论。

南朝谢赫《古今画品》提出"六法"说后，张彦远的《论画六法》篇是首先对之加以解释和发挥论说的专文，"六法"说的理论价值因此而突显，对于"六法"的阐释从此成为中国画论的基本问题。

《论画六法》开篇称引谢赫的"六法"说，钱锺书《管锥编》曾指责张彦远"漫引"以致"六法"成四字句的误读。本书于谢赫《古今画品》的论述中已辨析张彦远的"六法"四字句读法实不误，而钱锺书赞成的二、二句读才真是不足为训的误读。

谢赫讲"六法"，从他依据"六法"对画家的品评可以看出，"六法"的每一法大致按其排列的先后而表示其重要性的递减，但谢赫却没有具体阐述它们之间的关系。张彦远则明确地论述了"六法"的相互关系，确切地说，是论述了不包括"传移模写"一法的前"五法"的辩证关系。因为张彦远认为谢赫列于"六法"的"传移模写"一法"乃画家末事"，即对于画家来说，描摹复制应该说是无关于创作的一项事情。张彦远论述前"五法"的关系说："夫象物必在于形似，形似须全其骨气，骨气形似，皆本于立意，而归乎用笔。""至于经营位置，乃画之总要。""象物必在于形似"，是指"应物象形"与"随类赋彩"二法构成了"象物"（即再现对象）的必要基础。"骨气"即"气韵"，"全其骨气"即"气韵生动"；"形似须全其骨气"，是说"形似"并不是可以脱离"气韵"而存在的，"形似"也必须同时是充分表现对象的风骨气韵的。而描绘对象的形貌与表现其风骨气韵，都需要画家对于表现对象什么和如何表现有一个明确的想法（立意），而这一切都只有凭借用笔（"骨法用笔"）才能表现出来。所以张彦远进而说："若气韵

不周，空陈形似，笔力未遒，空善赋彩，谓非妙也。"这样就十分清楚地论述了"六法"的第一、第二法（"气韵生动"和"骨法用笔"）相对于第三、第四法（"应物象形"和"随类赋彩"）的更为重要。而关于第五法（"经营位置"），张彦远说："至于经营位置，则画之总要。"即绘画的构思和构图是绘画创作统领全局的关键。张彦远的这些见解主要是建立在魏晋至唐朝以来工笔人物画发展的基础上的。

张彦远《论画六法》篇还首次论及了绘画与书法的关系，在讲到"骨气形似，皆本于立意，而归乎用笔"的问题之后，指出"故工画者多善书"的事实，意在说明绘画的用笔是有赖于书写的笔法基础的。

在《论顾陆张吴用笔》一篇中，张彦远通过对大画家顾恺之、陆探微、张僧繇和吴道子用笔的具体分析，进一步论述了绘画笔法与书法的关系，以及笔法与绘画的风格问题。在《论画六法》篇还只是说了一句"故工画者多善书"，至此篇则一再以事实论证"故知书画用笔同法""又知书画用笔同矣""此又知书画用笔同矣"。从此，"书画用笔同法"成为后世大多数画家和画论家所认同的一个命题。虽然后世对此也自有异议，但赞同这一命题的仍是多数。尤其是20世纪以来，"书画用笔同法"更常常被强调为中国画的特质所在。虽然对于这一点同样也存在不同的看法，但这一命题至今被强调和讨论，已足以显示其影响的深远。关于笔法与绘画的风格问题，张彦远先具体指出，顾恺之的笔法风格是"紧劲连绵，调格逸易"，陆探微是"精利润媚，新奇妙绝"，张僧繇是"一点一画，别是一巧，钩戟利剑森森然"，吴道子是"离披其点画""脱落其凡俗"。张彦远进而概括顾、陆的风格是"笔迹周密"，他称之为"密体"；张、吴的风格是"虽笔不周而意周也"，他称之为"疏体"。他认为能够区分画有疏密二体，是议论品评绘画的一个前提。

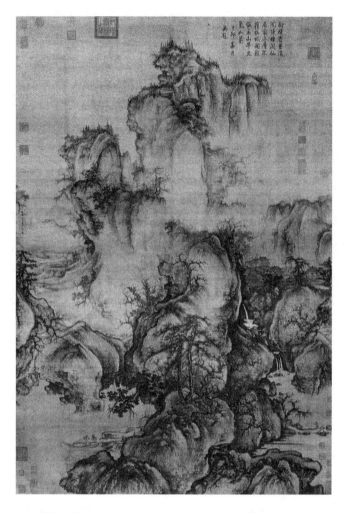

宋　郭熙《早春图》

原画卷为绢本浅设色，纵158.3厘米，横108.1厘米。现藏台北"故宫博物院"。画幅的左侧作者自署款"早春。壬子年郭熙画"，钤"郭熙笔"印。此"壬子年"为宋神宗熙宁五年（1072年）。郭熙在《林泉高致集》中论说山水画有高远、深远、平远的"三远"透视法，其传世作品与其画论正可参看。

郭熙《林泉高致集》之《山水训》篇五则

一、郭熙生平简述

郭熙,字淳夫,河阳温县(今河南省温县)人。宋神宗熙宁、元丰(1068—1085年)间著名画家,生卒年不详(徐复观著《中国艺术精神》第八章推断郭熙的生卒之年"应为1000—1090年前后",大致可从。)少从道家之学,性喜绘画,初无师承,后宗李成法,并有创新,尤工山水寒林,以善画知名于时。神宗熙宁元年(1068年)奉诏入朝,初为御画院艺学,迁翰林待诏直长,卒赠正议大夫。宋神宗(赵顼)特别欣赏郭熙的画,当时宫殿里悬挂的都是郭熙的画。事迹见郭思《林泉高致集序》、郭若虚《图画见闻志》卷四、《宣和画谱》卷十一、邓椿《画继》卷十等。郭熙的画传世至今的尚有六七幅,最有名的是《早春图》(台北"故宫博物院")、《窠石平远图》(北京故宫博物院)等。郭熙的儿子郭思,字得之,生卒年不详。从小随父学画,尤工画马。随父入朝后,父命读书以进。元丰五年(1082年)登进士第,徽宗崇宁、大观(1102—1110年)间奉诏作《山海经图》,宣和(1119—1125年)时官至徽猷阁待制、秦凤路经略安抚使。

南宋藏书家、目录学家陈振孙《直斋书录解题》卷十四记:

> 《林泉高致集》一卷 直徽猷阁待制河阳郭思撰。其父熙,字

淳夫，善画。思，元丰五年进士。既贵，追述其父遗迹、事实，待制许光凝为之序。曰画训、画意、画题、画诀。而序又称诗歌、赞记、诏诰、铭志，今本阙。

元代马端临《文献通考》卷二百二十九著录《林泉高致集》一卷，解题文字即引陈振孙《直斋书录解题》，而引文于"画训"之上多"画记"二字。

清《四库全书总目提要》说：

《林泉高致集》一卷，旧本题宋郭思撰。思父熙，字淳夫，温县人，官翰林待诏直长，以善画名于时。思，字得之，登元丰五年进士，官至徽猷阁待制、秦凤路经略安抚使。书首有思所作序，谓丱角侍先子，每闻一说，旋即笔记，收拾纂集，用贻同好。故陈振孙《书录解题》以此书为思追述其父遗迹事实而作。今案：书凡六篇，曰山水训，曰画意，曰画诀，曰画题，曰画格拾遗，曰画记。其篇首实题："赠正议大夫郭熙撰。"又有政和七年翰林学士河南许光凝序，亦谓："公平日讲论，小笔范式，粲然盈编。题曰'郭氏林泉高致'。"而书中多附思所作释语，并称："间以所闻，注而出之。"据此，则《山水训》至《画题》四篇，皆熙之词，而思为之注。惟《画格

拾遗》一篇，纪熙平生真迹，《画记》一篇，述熙在神宗时宠遇之事，则当为思所论撰，而并为一编者也。

近代余绍宋《书画书录解题》卷三著录《林泉高致集》一卷，署作者名为："宋郭熙撰子思纂"，解题说：

> 书凡六篇，《四库》以前四篇为郭熙作，后两篇为其子思作。极是。其《山水训》、《画诀》两篇，所论至为精到。

谢巍《中国画学著作考录》说：

> 今查《四库全书》本，题宋郭思编。核其实，前四篇为熙所作，思为之记录，间有注释，后两篇皆为思所撰。因此，是书应题郭熙、郭思父子合著。

据上述先后的考核，已可明确《林泉高致集》的主要部分是郭熙所作，其子郭思为之记录，间加注释，并亦有所撰，编为一书。原书尚有诗歌、赞记、诏诰、铭志等内容，南宋时已缺失。今传本《林泉高致集》以于安澜编《画论丛刊》所采《画苑补益》本文字较好，文渊阁《四库全书》本内容较完整。

二、《林泉高致集》之《山水训》篇五则详注

本节选注《林泉高致集》之《山水训》篇五则。原文录自于安澜编《画论丛刊》本《林泉高致集》，用文渊阁《四库全书》本校，两本异文，择善而从，不出校记。

山水训[1]（选五则）

其一

君子之所以爱夫山水者，其旨安在[2]？丘园养素，所常处也[3]；泉石啸傲，所常乐也[4]；渔樵隐逸，所常适也[5]；猿鹤飞鸣，所常亲也[6]。尘嚣缰锁[7]，此人情所常厌也；烟霞仙圣[8]，此人情所常愿而不得见也。直以太平盛日，君亲之心两隆；苟洁一身，出处节义斯系；岂仁人高蹈远引，为离世绝俗之行，而必与箕颍埒素、黄绮同芳哉[9]？《白驹》之诗[10]，《紫芝》之咏[11]，皆不得已而长往者也[12]。然则林泉之志[13]，烟霞之侣[14]，梦寐在焉，耳目断绝[15]。今得妙手郁然出之[16]，不下堂筵，坐穷泉壑；猿声鸟啼，依约在耳；山光水色，滉漾夺目。此岂不快人意、实获我心哉[17]？此世之所以贵夫画山水之本意也[18]。不此之主，而轻心临之，岂不芜杂神观、溷浊清风也哉[19]！

【注 释】

1 山水训

篇名。按：南宋陈振孙《直斋书录解题》卷十四及元马端临《文献通考》卷二百二十九著录《林泉高致集》篇名有《画训》，无《山水训》。且《画训》与《画记》《画意》《画题》《画诀》各篇题名一致，似应为原题如此。但今传本无《画

训》篇名，皆题《山水训》，或因郭熙为山水画家，此篇所论皆山水画，后代传写刻印故改《画训》为《山水训》，以使题旨益明。

2 君子之所以爱夫山水者，其旨安在？

其旨安在：其意在哪里呢？旨：意旨，意思。

3 丘园养素，所常处也；

山林为（士人）修养并保持其本性所常处之处。丘园：丘墟、园圃。《周易·贲》："六五，贲于丘园，束帛戋戋。吝，终吉。"王肃注："失位无应，隐处丘园。"唐孔颖达疏："丘谓丘墟，园谓园圃。唯草木所生，是质素之处，非华美之所。"后以"丘园"指隐居之处。《晋书》卷九十四《隐逸传·伍朝》："案朝游心物外，不屑时务，守静衡门，志道日新，年过耳顺而所尚无亏，诚江南之奇才，丘园之逸老也。"养素：修养并保持其本性。《文选·嵇康〈忧愤诗〉》："志在守朴，养素全真。"张铣注："养素全真，谓养其质以全其真。"《晋书》卷九十四《隐逸传序》："古先智士体其若兹，介焉超俗，浩然养素，藏声江海之上，卷迹嚣氛之表。"《北史》卷六十四《韦孝宽、韦夐等传论》："韦夐隐不负人，贞不绝俗，怡神坟籍，养素丘园，哀乐无以动其心，名利不足干其虑，确乎不拔，实近代之高人也。"宋王禹偁《乞赐终南山人种放孝赠表》："伏见终南山处士种放，山林养素，孝友修身。"

4 泉石啸傲，所常乐也；

放歌长啸、傲然自得于山水之间，是（士人）所常乐的。泉石：指山水。南朝刘勰《文心雕龙·序志》篇《赞》曰："傲岸泉石，咀嚼文义。"《梁书》卷三十《徐摛传》："（朱异）遂承间白高祖曰：'摛年老，又爱泉石，意在一郡，以自怡养。'高祖谓摛欲之，乃召摛曰：'新安大好山水，任昉等并经为之，卿为我卧治此郡。'"

同书卷五十一《处士传·陶弘景》："有时独游泉石，望见者以为仙人。"啸傲：放歌长啸、傲然自得。形容放旷不受拘束。晋郭璞《游仙》诗之八："啸傲遗世罗，纵情在独往。"

5 渔樵隐逸，所常适也；

在山水间打鱼砍柴的隐逸生活，是（士人）所常满足的。适：满足，畅意。

6 猿鹤飞鸣，所常亲也。

猿鸣鹤飞，是隐逸的生活中所常亲近的。南朝孔稚圭《北山移文》讽刺那些伪装隐居以求利禄的文人，文中有"蕙帐空兮夜鹤怨，山人去兮晓猿惊"句。后来诗文每以"猿鹤"与文人的隐逸生活相联系。亲：别本或作"观"。按：当作"亲"。《后汉书》卷八十三《逸民列传序》："然观其甘心畎亩之中，憔悴江海之上，岂必亲鱼鸟乐林草哉，亦云性分所至而已。"

7 尘嚣缰锁，

世间的喧嚣纷扰和名利的牵绊拘束。缰锁：勒马的缰绳和拘人的锁链。比喻束缚、拘束。

8 烟霞仙圣，

隐居山林的神仙和圣人。唐玄奘《大唐西域记》卷十《伊烂拏钵伐多国》："有伊烂拏山，含吐烟霞，蔽亏日月；古今仙圣，继踵栖神。"郭熙"烟霞仙圣"一句，或即典出玄奘《大唐西域记》。"烟霞"一词也泛指山水、山林隐居。《北史》卷八十八《隐逸传·徐则》："先生履德养空……飡松饵术，栖息烟霞。"《旧唐书》卷一百九十二《隐逸传·田游岩》："高宗幸嵩山，遣中书侍郎薛元超就问其母，游岩山衣田冠出拜，帝令左右扶止之，谓曰：'先生养道山中，比得佳否？'游岩曰：'臣泉石膏肓，烟霞痼疾，既逢圣代，幸得逍遥。'"

9 直以太平盛日，君亲之心两隆；苟洁一身，出处节义斯系；岂仁人高蹈远引，为离世绝俗之行，而必与箕颍埒素、黄绮同芳哉？

箕颍：指传说尧时的隐士许由，他隐居于颍水之滨、箕山之下。埒（liè）：等同。素：节操。黄绮：指秦末汉初商山的四个隐士，名东园公、绮里季、夏黄公、用里先生，四人须眉皆白，人称"商山四皓"。这几句是说：但因逢太平盛世，（人们）忠君报国与孝亲养老两方面心愿都很高；如果只顾自己洁身自好，这关系到出处的原则和节操义行；难道有仁德的人隐居避世，超凡脱俗，就必定能与传说中尧时的隐士许由和秦汉之间的隐士商山四皓齐名并称、流芳百世吗？

10《白驹》之诗，

《诗经·小雅·白驹》："皎皎白驹，在彼空谷。生刍一束，其人如玉。毋金玉尔音，而有退心。"咏贤者的遁隐。

11《紫芝》之咏，

《乐府诗集·琴曲歌辞》汉四皓《采芝操》："晔晔紫芝，可以疗饥。"

12 皆不得已而长往者也。

这句是说从前的隐士都是由于种种原因不得已而避世隐居的。

13 然则林泉之志，

林泉之志：向往林泉的心意。林泉：山林与泉石。《梁书》卷《处士传·庾诜》："经史百家无不该综，纬候书射，棊筹机巧，并一时之绝。而性讬夷简，特爱林泉。十亩之宅，山池居半。"

14 烟霞之侣，

与山水结成伴侣。喻性好山水。唐白居易《祇役骆口因与王质夫同游秋山偶题》诗：

"石拥百泉合，云破千峰开。平生烟霞侣，此地重徘徊。"

15 梦寐在焉，耳目断绝。

这几句是说：仕宦之人仍怀林泉之志，山水常在梦寐之中，而难得身往其间享受其美。

16 今得妙手郁然出之，

现在有绘画的妙手画出林木茂盛的山水。

17 不下堂筵，坐穷泉壑；猿声鸟啼，依约在耳；山光水色，滉漾夺目。此岂不快人意、实获我心哉？

这几句是说：（为官的士人凭借山水画而可以）不出厅堂，不离筵席，便能尽览泉石林壑之胜概；猿鸟的啼鸣声隐约如闻，山光水色生动可观。这难道不是令人愉快、实在满足了人们的心愿的吗？

18 此世之所以贵夫画山水之本意也。

这是当代之所以特别珍视山水画的根本的心理原因。

19 不此之主，而轻心临之，岂不芜杂神观、溷浊清风也哉！

（画山水画）如果不是以特爱林泉的心意为主导，而心不在焉只是跟随时尚的草率作画，岂不是对于本来是表现高人雅士神观清净的山水画的扰乱和污损吗？溷（hùn）浊：污浊。这里用作动词。

其二

　　世之笃论[20]，谓山水有可行者，有可望者，有可游者，有可居者[21]。画凡至此，皆入妙品。但可行可望，不如可居可游之为得，何者[22]？观今山川，地占数百里，可游可居之处，十无三四[23]。而必取可居可游之品[24]，君子之所以渴慕林泉者，正谓此佳处故也[25]。故画者当以此意造[26]，而鉴者又当以此意穷之，此之谓不失其本意[27]。

【注　释】

20 世之笃论，

笃论：确当的评论。刘勰《文心雕龙·才略》："但俗情抑扬，雷同一声，遂令文帝以位尊减才，思王以势窘益价，未为笃论也。"

21 谓山水有可行者，有可望者，有可游者，有可居者。

这几句"谓山水"如何如何，是说山水画所呈现的情境给予观者的感受有可行、可望、可游、可居的不同。故接言"画凡至此，皆入妙品。"

22 但可行可望，不如可居可游之为得，何者？

但是画可行可望之景，不如画出可居可游之境为得当，为什么这样说呢？

23 观今山川，地占数百里，可游可居之处，十无三四。

十无三四：不到十分之三四。

24 而必取可居可游之品，

而论画必以表现可居可游之境者为更好。

25 君子之所以渴慕林泉者，正谓此佳处故也。

高雅之士之所以爱慕山水，正是因为山水中有这样可居可游的好地方的缘故。谓：通"为"（wèi），介词，因为。

26 故画者当以此意造，

因此作画者应当依据这样的心理欲求来创作山水画。

27 而鉴者又当以此意穷之，

而鉴赏者也应当依据这样的思想意念来深入探究山水画。

28 此之谓不失本意。

这才算是合乎（山水画的）本意。谓：通"为"（wéi），算是，算作。

其三

　　人之学画，无异学书[29]。今取钟、王、虞、柳，久必入其仿佛[30]。至于大人达士[31]，不局于一家，必兼收并览，广议博考，以使我自成一家，然后为得[32]。今齐鲁之士惟摹营丘，关陕之士惟摹范宽[33]。一己之学，犹为蹈袭[34]。况齐鲁、关陕，辐员数千里，州州县县，人人作之哉！专门之学，自古为病。正谓出于一律而不肯听者，不可罪不听之人，迨由陈迹[35]。人之耳目，喜新厌故，天下之同情也[36]。故予以为大人达士不局于一家者，此也[37]。

【注　释】

29 人之学画，无异学书。

人们学习绘画，与学习书法没有什么不同。

30 今取钟、王、虞、柳，久必入其仿佛。

如果选取钟繇、王羲之、虞世南或柳公权的书法来学习，时间长了必然能够写得大致相似。今：假使，如果。《孟子·梁惠王下》："今王与百姓同乐，则王矣。"

31 至于大人达士，

这里是指学习书画者中志趣高远的人。大人：指德行高尚、志趣高远的人。《孟子·告子上》："从其大体为大人，从其小体为小人。"汉扬雄《法言·学行》："大人之学也为道，小人之学也为利。"达士：见识高超、不同于流俗的人。《后汉书》卷四十九《仲长统传》载仲长统诗曰："至人能变，达士拔俗。"

32 不局于一家，必兼收并览，广议博考，以使我自成一家，然后为得。

不局限于模仿一家，必然是学习吸收众家之长，广博地讨论考较，最终使自己自成一家风格，这才算是有成就。

33 今齐鲁之士惟摹营丘，关陕之士惟摹范宽。

如今齐鲁一带的学画者都只临摹李成，关陕一带的学画者都只临摹范宽。齐鲁：指先秦齐国和鲁国的故地，今山东省境。营丘：指五代至宋初山水画家李成，他是青州益都（今山东省青州市）人。按：《宋史》卷三百一李成的孙子《李宥传》称李宥为"唐之后裔，自吴徙青，遂为青人"。《宋史》卷四百三十一《儒林传一》李成之子《李觉传》："李觉字仲明，本京兆长安人。曾祖鼎，唐国子祭酒、苏州刺史，唐末，避乱徙家青州益都。""营丘"是古地名，一说是今临淄，一说在今昌乐县东南，唐代这两处都属于青州。宋代已不用"营丘"地名，故画史习称李成为营丘人，应是用"营丘"这个古地名指称青州。参见本书《郭若虚〈图画见闻志〉三篇》之《论三家山水》注22。关陕：指关中陕西一带，今陕西省境。范宽：北宋山水画家，华原（今陕西省铜川市南）人。参见本书《郭若虚〈图画见闻志〉三篇》之《论三家山水》注24。

34 一己之学，犹为蹈袭。

一个人学之，尚且为沿袭。

35 正谓出于一律而不肯听者，不可罪不听之人，迨由陈迹。

《淮南子·说林》："异音者不可听以一律，异形者不可合于一体。"音乐如果只是一个旋律（一种曲调），人们会厌倦而不愿听的，这不能怪罪不愿听的人，乃是由于它陈陈相因没有新意。迨：通"殆"，助词，乃。

36 人之耳目，喜新厌故，天下之同情也。

人的耳目（对于听觉和视觉对象的欣赏），都有喜新厌旧的倾向，这是天下人所共通的禀性。

37 故予以为大人达士不局于一家者，此也。

所以我认为志趣高远不同流俗的人学习绘画都懂得不可局限于沿袭一家，就是因为这个道理。

其四

　　学画花者，以一株花置深坑中，临其上而瞰之，则花之四面得矣。学画竹者，取一枝竹，因月夜照其影于素壁之上，则竹之真形出矣。学画山水者何以异此？盖身即山川而取之 [38]，则山水之意度见矣 [39]。真山水之川谷，远望之以取其势 [40]，近看之以取其质 [41]。真山水之云气四时不同，春融怡，夏蓊郁，秋疏薄，冬黯淡。画见其大象而不为斩刻之形，则云气之态度活矣 [42]。真山水之烟岚四时不同 [43]，春山澹冶而如笑 [44]，夏山苍翠而如滴，秋山明净而如妆，冬山惨淡而如睡。画见其大意而不为刻画之迹，则烟岚之景象正矣 [45]。真山水之风雨，远望可得；而近者玩习，不能究错综起止之势 [46]。真山水之阴晴，远望可尽；而近者拘狭，不能得明晦隐见之迹。山之人物，以标道路 [47]；山之楼观，以标胜概 [48]；山之林木映蔽，以分远近；山之溪谷断续，以分浅深。水之津渡桥梁，以足人事 [49]；水之渔艇钓竿，以足人意 [50]。大山堂堂为众山之主 [51]，所以分布以次冈阜林壑，为远近大小之宗主也。其象若大君赫然当阳 [52]，而百辟奔走朝会 [53]，无偃蹇背却之势也 [54]。长松亭亭为众木之表 [55]，所以分布以次藤萝草木，为振挈依附之师帅也 [56]。其势若君子轩然得时 [57]，而众小人为之役使，无凭陵愁挫之态也 [58]。山，近看如此，远数里看又如此，远十数里看又如此，每远每异，所谓山形步步移也 [59]。山，正面如此，侧面又如此，背面又如此，每看每异，所谓山形面面看也 [60]。如此是一山而兼数十百山之形状，可得不悉乎 [61]！山，春夏看如此，秋冬看又如此，所谓四时之景不同也 [62]。山，朝看如此，暮看又如此，阴晴看又如此，所谓朝暮之变态不同也 [63]。如此是一山而兼数十百山之意态，可得不究乎 [64]！春山烟云连绵，人欣欣；夏山嘉木繁阴，人坦坦；秋山明净摇落，人肃肃；冬山昏霾翳塞，人寂寂。看此画令人生此意，如真在此山中，此画之景外意也 [65]。见青烟白道而思行，见平川落照而思望，见幽人山客而思居，见岩扃泉石而思游。看此画令人起此心，如将真即其处，此画之意外妙也 [66]。

38 盖身即山川而取之，

（画家）亲自到山川实地观察取景。盖：句首语气词，表示要发议论。即：走近，接近，到。

39 则山川之意度见矣。

则山川的意趣形态呈现在眼前。意度：此就山川而言，是指山川的意趣与形态。

40 真山水之川谷，远望之以取其势，

真山水的川谷，从远处望它以观察把握其整体的形态气势。

41 近看之以取其质。

近距离地去看它以观察把握其特质、特性。

42 画见其大象而不为斩刻之形，则云气之态度活矣。

画出其大致的形象而不要画成生硬刻板的形状，则云气的形态就生动了。

43 真山水之烟岚四时不同，

烟岚：山林间蒸腾的云气。

44 春山澹冶而如笑，

澹冶：淡雅明丽。

45 画见其大意而不为刻画之迹，则烟岚之景象正矣。

画出其大致的情景而不要显露刻画的痕迹，则山川烟岚四季不同的景象就纯正了。

46 而近者玩习，不能究错综起止之势。

玩习：轻忽不察。

47 山之人物，以标道路；

山水画中的人物，用以显示道路。

48 山之楼观，以标胜概；

山水画中的楼观，用以显示美好的境界。胜概：美景，美好的境界。

49 水之津渡桥梁，以足人事；

山水画中画上渡口和桥梁，用以尽显人间事物。这两句是说：画出津渡桥梁这些人间事物，是表示所画为有人生活于其间的山林川谷，也即可居可游之境，而非荒山野水人迹不到之处。

50 水之渔艇钓竿，以足人意。

山水画中画上渔船和垂钓者，用以满足人们对隐逸的情意的向往。

51 大山堂堂为众山之主，

堂堂：高大庄严的样子。

52 其象若大君赫然当阳，

它（大山）的形象就像天子显赫地南面向阳居于君位。当阳：古称天子南面向阳而治。《左传·文公四年》："昔诸侯朝正于王，王宴乐之，于是乎赋《湛露》，则天子当阳，诸侯用命也。"

53 而百辟奔走朝会，

百辟（bì）：诸侯国君，百官。朝会：朝见天子。

54 无偃蹇背却之势也。

没有呈现傲慢背弃反走的姿势的。偃蹇（yǎn jiǎn）：骄傲，傲慢。《左传·哀公

六年》："齐陈乞伪事高国者，每朝必骖乘焉。所从，必言诸大夫，曰：'彼皆偃蹇，将弃子之命。'"

55 长松亭亭为众木之表，

大松树高高耸立为众木的表率。

56 为振挈依附之师帅也。

（长松处于众木之中）就像整顿带领士卒的将帅一样。振：整顿。挈（qiè）：提携，带领。依附：指依附者，追随将帅的士卒。

57 其势若君子轩然得时，

它（长松）的姿势就像君子昂然得其时运。得时：遇合机缘，行时走运。

58 而众小人为之役使，无凭陵愁挫之态也。

而（藤萝草木就像）众小人听从他的驱使，没有被欺凌愁闷的样子。

59 所谓山形步步移也。

"所谓云云"这种句子通常是引用名言佳句或常言谚语。"山形步步移"，应是游览者的常言。现在黄山等名山的导游仍然时常会这样说。

60 所谓山形面面看也。

此句性质同上注。

61 可得不悉乎！

可以不了解吗？悉：（详尽地）知道，了解。

62 所谓四时之景不同也。

这句话应是引用欧阳修《醉翁亭记》的文句。欧阳修《醉翁亭记》作于仁宗庆历六

年（1046 年），文章作出后即广为流传，为山水纪游的名篇。文中有曰："若夫日出而林霏开，云归而岩穴暝，晦明变化者，山间之朝暮也。野芳发而幽香，佳木秀而繁阴，风霜高洁，水落而石出者，山间之四时也。朝而往，暮而归，四时之景不同，而乐亦无穷也。"郭熙年辈与欧阳修大致相同，而应诏为宫廷画师是在神宗熙宁至元丰（1068—1085 年）年间，《林泉高致集》之《山水训》又是他对已成年的儿子郭思有所谈论、被郭思记录成文的，则其时间显然在欧阳修《醉翁亭记》已流传多年之后。故此处是引据《醉翁亭记》应是无有疑义的。

63 所谓朝暮之变态不同也。

此句性质同上注，并且可以进一步显示这一段议论是与欧阳修《醉翁亭记》相关的。

64 可得不究乎！

可以不详加探究吗？

65 春山烟云连绵，人欣欣；夏山嘉木繁阴，人坦坦；秋山明净摇落，人肃肃；冬山昏霾翳塞，人寂寂。看此画令人生此意，如真在此山中，此画之景外意也。

这几句是说：画四时之山水，要能令人看了如真在此山中，有四时欣寂不同的感受，这是所谓画的景外之意。

66 见青烟白道而思行，见平川落照而思望，见幽人山客而思居，见岩扃泉石而思游。看此画令人起此心，如将真即其处，此画之意外妙也。

这几句是说：画山水可行、可望、可居、可游的境界，要能令人看了就兴起行、望、居、游的愿望，仿佛真在其境中，这才是画的意外之妙。

其五

　　山有三远[67]：自山下而仰山颠，谓之高远[68]；自山前而窥山后，谓之深远[69]；自近山而望远山，谓之平远[70]。高远之色清明，深远之色重晦，平远之色有明有晦。高远之势突兀，深远之意重叠，平远之意冲融而缥缥缈缈。其人物之在三远也，高远者明了，深远者细碎，平远者冲淡。明了者不短，细碎者不长，冲淡者不大，此三远也。

【注 释】

67 山有三远：

画山水有三种远视（透视）法。"三远"，即下文所说的高远、深远、平远。

68 自山下而仰山颠，谓之高远；

从山下仰望山顶，叫作"高远"。颠：同"巅"。山颠：即山巅，山顶。

69 自山前而窥山后，谓之深远；

从山前窥望重山的后边（深处），叫作"深远"。

70 自近山而望远山，谓之平远。

从近山眺望远处的山，叫作"平远"。

三、《林泉高致集》的山水画理论成就

北宋郭熙的《林泉高致集》，今传本内容为《山水训》《画意》《画诀》《画题》《画格拾遗》和《画记》六篇。前四篇是郭熙的山水画艺术论，后两篇为郭熙之子郭思所撰。《画格拾遗》记述郭熙的一些画迹，《画记》追述郭熙的画甚受神宗皇帝欣赏，故应诏为宫廷各处所画屏风及壁画甚多，郭思的记述是研究郭熙生平及其绘画创作的重要史料。

山水画从唐代中后期成为迅速发展的一个画科，至五代、北宋，其成就更进而超越人物、鞍马等传统主流画科，而成为最具优势的门类。荆浩、关同、董源、巨然、李成、范宽等，都以山水画而成为这一时期最引人瞩目的大画家。郭熙则是北宋中期最杰出的山水画家。就画论而言，南朝宗炳的《画山水序》，自是中国画论史上第一篇山水画的专论，但宗炳还只是对山水画的价值所在、山水画的原理与方法，以及山水画的审美功能等问题做出一个初步的阐述。唐代山水画名家张璪，据《历代名画记》卷十本传说他著有《绘境》一篇，论画之要诀，惜早已失传。所幸《历代名画记》记述了他答人问其画法来源的两句话："外师造化，中得心源。"这两句话已成为中国画论经典的要诀格言。五代画家荆浩撰有《笔法记》，该文是山水画家专论山水画法更为具体的一篇画论，惜其文字脱误等问题较多，故本书未选释。荆浩《笔法记》之后，郭熙的《林泉高致集》也是山水画大家亲述其体会深切的创作心得，与其时代山水画发展及其本人山水画创作的高度成就相应的理论阐发，自是后人认识理解这一时代及其个人山水画艺术的第一手的画论资料。其中就理论意义而言，尤以《山水训》一篇为最重要。

从苏轼、苏辙、黄庭坚等所作多篇题赞郭熙画平远山水的诗文可以看出，郭熙不仅以其画作受赏于时人，而且他的山水画理论也已为时人所了解。在宋以后的古代山水画论中，郭熙提出的"高远""深远""平远"等概念，成为常用的术语，足见其影响的巨大。

当代对于郭熙及其《林泉高致集》比较重要的评述有：

童书业《唐宋绘画谈丛》有《郭熙》一篇，文虽不长，所论却颇有精要。如童氏评价《林泉高致集》说："这书的论述非常详细，是山水画论中的第一部奇书。"又说："郭氏为北宋画院中山水画家的特出者，画院的画风尚谨严，所以郭氏又

有主敬之论……（郭氏）所谓'注精''专神''严重''恪勤'，都像宋代理学家'主一''主敬'之论，这与当代的哲学风气确是相合的。"（朝花美术出版社 1958 年版，第 72—76 页）这论及郭熙思想作风的背景渊源。

《美术》杂志 1981 年第 5、6 期连载王逊《郭熙的〈林泉高致〉》一文。该文分三个问题，即：1. 山水画的目的，2. 山水画的艺术形象，3. 关于创作方法的思想与主张。这三个问题很周到又很善于概括提炼地讲述了《林泉高致》一书论述山水画艺术的主要内容。王逊先生是中央美术学院美术史论系 的首任系主任，是卓有见识的美术史论专家，惜遭"反右"和"文革"的一再打击，不幸于"文革"中盛年早逝。此文是王逊先生的学生张蔷先生根据王逊在中央美术学院的授课记录整理，又收录于《王逊美术史论集》（河北教育出版社 2009 年版）。

徐复观《中国艺术精神》一书的第八章"山水画创作体验的总结——郭熙的《林泉高致》"，分九节详细阐述了郭熙的山水画理论观念。

葛路《中国画论史》的第四章"宋代绘画理论"部分，也有"郭熙的山水画论"一节。该部分内容论述了《林泉高致》关于观察自然景物的方法与态度、创作取材的典型化，以及透视学上的"三远"论，认为这几方面是其中最精彩的理论。

叶朗《中国美学史大纲》第十三章"宋元绘画美学"，认为在宋元书画美学著作中，郭熙的《林泉高致》和苏轼有关书画的诗文是最重要的。其第一节"身即山川而取之"是专论郭熙《林泉高致》山水画论的美学思想内容的，论述比较深入而概括。

本书所选《山水训》五则，其一"君子之所以爱夫山水者，其旨安在"一则，论述山水画在现实生活中为士大夫所爱赏的缘由所在。我们追溯东晋南朝山水诗和山水画的最初产生，总是与诗人和画家具有厌恶现实污浊而隐遁山林的人生抉择，或虽身在险恶的宦途但也满怀复返自然的自由向往相关。唐朝的政治状态比魏晋南朝有显著的改善，比如科举考试选拔任用官员的制度的常态化，使士人普遍怀有投身仕宦建功立业的志尚，但真正处身仕途，也还是难免遭遇种种困顿挫折。而科举录用官员的限额和科举考试难免存在的有失公正甚至弄权舞弊，也使得很多有才之士失意于入世之追求。山林隐逸以安顿心神或山水游历以排遣忧闷，仍然是士人人生所常有的选择或经历，山水诗、画在唐朝的进一步生长发展，也是

以这样一种现实生活状态为土壤的。北宋立国，崇文抑武，为广纳人才，宋代科举向士人广泛开放。唐代进士科每次录取的人数最多时也不过 30 人，宋代通常每次录取有二三百，录取人数是唐代的 10 倍以上。而且，宋代文官待遇也远比唐朝优厚。在这样的社会背景下，宋代士人更是普遍怀有追求功名利禄之心，读书入仕游宦一生成为士人普遍的人生道路。郭熙在这一则中说的"直以太平盛日，君亲之心两隆"，就是对这样的现实的描述。郭熙指出，在这样的现实中，山水画在以往表现隐逸的情趣之外，又具有了新的社会意义，即解决为官的士大夫普遍怀有的"君亲之心两隆"（以为官报国孝亲）与"林泉之志，烟霞之侣，梦寐在焉"（放情于山水之间的自由的梦想）的心理矛盾，以对山水画的艺术欣赏弥补身在官任不能长处山林的缺憾。

其二"世之笃论"一则，是论山水画的立意构思、画中景物的取舍，应是能满足人们向往山水的可居可游的假想，这与前一则讲明的山水画的现实意义是相应合的。宋朝山水画一般总是包含有道路、桥梁、村居、庙宇、路上行人、水中行舟等，也可与郭熙的理论阐述相印证。

其三"人之学画，无异学书"一则，是以学习书法的道理来论说学画。书法在古代中国是士大夫人人必学的技能，当然，要成为在书法艺术上有成就的书家，则不能局限于只学某一家，而需看得多，眼界开阔，具体的临习要能兼学诸家，融合探索，自成一家，这是熟知书法艺术的士大夫尽人皆知的道理。如欧阳修《学书自成家说》："学书当自成一家之体，其模仿他人谓之奴书。安昌侯张禹曰：'书必博见，然后识其真伪。'"（《中国古典文学基本丛书》本《欧阳修全集》卷一百二十九，第五册，中华书局，第 1968 页）郭熙指出，当时人学画却存在"今齐鲁之士惟摹营丘，关陕之士惟摹范宽"的现象，这是不懂得人们对于艺术的欣赏是厌倦无新意的重复而期待令人耳目一新的普遍心理（即郭熙所谓"天下之同情"）的。所以，郭熙主张学画也应不局于只学一家，而且最终要能够自成一家。今人好谈艺术的继承与创新，其实这个道理，在古代也是书画理论家们所明确知晓和强调的。

其四"学画花者"一则，是论说画家要对山川实景进行直接的观察，要饱览山川，要认识不同时节、不同气候状态下的山川景物的特征等，要多看，要揣摩，要能

画其大意，要能使看画者油然而生思行、思望、思居、思游之心，这样的山水画才是有"景外意""意外妙"的好画。如果说前一则所说的还是模仿和借鉴前人的绘画技法和风格的问题，这一则所说的则是画家要直接观察自然、善于取景作画的问题，而且郭熙对这一方面所讲甚细，这既是他本人作为杰出的山水画家的经验之谈，也很能体现宋代山水画家在对于学习前人与外师造化两方面的作用认识上，仍然很明确地强调外师造化以能够表现真山水之意度为追求的旨趣。这比后来明清时期盛行模仿玩味前人笔墨风格但忽视身即山川而自取之的程式化的山水画，无疑是高明正确的。

其五"山有三远"一则，是论说从三种不同的视角表现山的空间感和势态的问题，这是透视学的问题，也是山水画家经营位置所应具有的理论基础。山水画空间感的透视学原理，在南朝宗炳《画山水序》阐述了近大远小的基本规律之后，至郭熙《林泉高致集》的"三远"论，更加具体而进一步地为山水画讲明了画法原理。

郭熙《林泉高致集》对应于宋代山水画的高度成就，标志着山水画理论的成熟。

五代 黄筌《写生珍禽图》

原画卷为绢本设色，纵 41.5 厘米，横 70.8 厘米。现藏北京故宫博物院。

郭若虚《图画见闻志》三篇

一、郭若虚生平简述

郭若虚，并州太原（今山西省太原市）人，生卒年不详，大约与苏轼年岁相近。他出身贵族之家。曾祖父郭守文（935—989年，《宋史》卷二百五十九有传），宋初，累以军功，官至北面行营都部署兼镇定、高阳关两路排阵使。卒赠侍中，谥忠武，追封谯王。守文第二女后来做了宋真宗（赵恒）的章穆皇后。郭守文有子崇德、崇信、崇俨、崇仁，崇德子承寿，承寿子若水，皆附见《宋史》之《郭守文传》。《宋史》卷四百六十三《外戚传》又特列《郭崇仁传》。郭若虚《图画见闻志序》谓："余大父司徒公，虽贵仕，而喜廉退恬养。"《四库总目提要》于郭若虚家世及其身世皆未详考。余嘉锡《四库提要辨证》引陆心源《仪顾堂题跋》所考，即主要据《宋史》之《郭守文传》，而谓："若虚与若水同以若字命名，同贯太原，家世显官又同，其为兄弟可知……史称崇仁性慎静不乐外官，与序所称虽贵仕而喜廉退合，司徒盖所赠之官，史不书者，略之也。所称大父司徒公，于崇仁为近，然不可考矣。惟若虚里贯并州，为守文之后，则无可疑耳。"（陆心源《仪顾堂题跋》）关于郭若虚本人的仕履，《四库提要辨证》引劳格《读书杂识》卷十一云："《华阳集》（按：宋王珪著）卷三十九《东平郡王追封相王谥孝定（允弼）墓志铭》：次女永安县主，适供备库使郭若虚。[原注：熙宁三年（1070年）]《续通鉴长编》卷二百五十五，

熙宁七年八月丁丑，卫尉少卿宋昌言为辽国母正旦使，西京左藏库副使郭若虚副之。"又引陆心源《仪顾堂题跋》云："若虚太原人，见《直斋书录解题》。熙宁八年为文思副使，坐使辽不觉翰林司卒逃辽地，降一官，见《续通鉴长编》。"余嘉锡案曰："《宋会要》第九十八册职官六十五云：'熙宁八年八月九日，通判泾州左藏库副使郭若虚降一官，坐奉使从人失金酒器故也。'与此不同。"这些推考使我们大致知道，郭若虚于神宗熙宁三年（1070年）官职为供备库使，尚宋仁宗（赵祯）兄弟东平郡王追封相王赵允弼之次女永安县主；熙宁七年（1075年）以西京左藏库副使为贺辽国母正旦副使；熙宁八年（1076年）八月，因奉使随从者有过失（逃辽地，或是失金酒器），被降官一级。

据《图画见闻志序》，郭若虚祖父即喜藏画，所藏甚多。其父因家富藏画而精鉴别。郭若虚承续祖、父二世之好，收聚图画，又好与朋友、名士讨论绘事，故亦富见闻。《图画见闻志》之作，乃是因有感于唐张彦远《历代名画记》之后的绘画史撰述"率多相乱，事既重叠，文亦繁衍"，故依据自己的见闻，又"考诸传记，参校得失"，撰著此书。《图画见闻志》不仅是一部接续《历代名画记》的绘画通史著作，也是作者对于绘画艺术的理论见解和主张，以及在绘画理论方面的新贡献。

二、《图画见闻志》三篇详注

本节选注《图画见闻志》卷一中的《论用笔得失》《论三家山水》和《论黄徐体异》三篇。原文录自于安澜编《画史丛书》本，用人民美术出版社"中国美术论著丛刊"黄苗子点校本校，版本异文，择善而从，不出校记。

（一）论用笔得失 [1]

凡画，气韵本乎游心 [2]，神彩生于用笔 [3]，用笔之难，断可识矣 [4]。故爱宾称唯王献之能为一笔书，陆探微能为一笔画 [5]。无适一篇之文、一物之像而能一笔可就也 [6]，乃是自始及终，笔有朝揖，连绵相属，气脉不断 [7]，所以意存笔先，笔周意内，画尽意在，像应神全 [8]。夫内自足，然后神闲意定 [9]；神闲意定，则思不竭而笔不困也 [10]。昔宋元君将画图，众史皆至，受揖而立，舐笔和墨，在外者半。有一史后至者，儃儃然不趋，受揖不立，因之舍。公使人视之，则解衣盘礴，赢。君曰："可矣，是真画者也。" [11] 又画有三病，皆系用笔 [12]。所谓三者：一曰版，二曰刻，三曰结 [13]。版者，腕弱笔痴，全亏取与，物状平褊，不能圆混也 [14]；刻者，运笔中疑，心手相戾，勾画之际，妄生圭角也 [15]；结者，欲行不行，当散不散，似物凝碍，不能流畅也 [16]。未穷三病，徒举一隅 [17]。画者鲜克留心，观者当烦拭眦 [18]。（大抵气韵高，笔画壮，则愈玩愈妍。其或格凡毫懦，初观纵似可采，久之还复意怠矣。） [19]

【注 释】

1 论用笔得失

这是《图画见闻志》卷一《叙论》中的第八篇专论，是论绘画"六法"中的骨法用笔问题。

2 凡画，气韵本乎游心，

游心：这一词语典出《庄子·骈拇》篇的"游心于坚白同异之间"，原意是潜心，留心，后来引申有浮想骋思，文学艺术的迁想、神思、运思等义。这两句是说：绘画的气韵是得之于画家神与物游运思感发的过程中。

3 神彩生于用笔，

神彩：也作"神采"，神韵风采。"神彩"等于"气韵"。以上"凡画，气韵本乎游心，神彩生于用笔"两句说的是一件事的两个层面，即绘画的气韵得之于画家的神思，通过画家的用笔表现出来。

4 用笔之难，断可识矣。

断可识矣：是用《周易·系辞下》篇的成句。断：副词，决然，一定。

5 故爱宾称唯王献之能为一笔书，陆探微能为一笔画。

爱宾：《历代名画记》作者张彦远的字。唯王献之能为一笔书，陆探微能为一笔画。这两句是对《历代名画记》卷二之《论顾陆张吴用笔》篇中相关内容的概括引述。

6 无适一篇之文、一物之像而能一笔可就也，

无适：不是。"适"等于"是"。《荀子·王霸》："孔子曰：审吾所以适人，适人之所以来我也。"清王引之《经传释词》卷九谓："上适字训为往，下适字训为是。"《吕氏春秋·首时（按：一作胥时）》篇："王子光曰：'其貌适吾所甚恶也。'"王引之《经传释词》谓："言是吾所甚恶也。"一篇之文：指书法，不是指文章。

7 乃是自始至终，笔有朝揖，连绵相属，气脉不断，

笔有朝揖：笔迹（线条）相向呼应。朝（cháo）：古代凡拜见人皆称朝。这里用人的拜见行礼的呼应姿态比喻绘画笔迹的连绵呼应状态。揖：拱手行礼。连绵相属（zhǔ）：连绵不断。

8 所以意存笔先，笔周意内，画尽意在，像应神全。

这几句是对《历代名画记》之《论顾陆张吴用笔》篇中"意存笔先，画尽意在，所以全神气也"等句的援引和稍加改写。

9 夫内自足，然后神闲意定；

只有内心充实，才能精神闲适、心意安定。

10 神闲意定，则思不竭而笔不困也。

精神闲适、心意安定，就（能够）神思不竭而运笔不困窘。

11 昔宋元君将画图，众史皆至，受揖而立，舐笔和墨，在外者半。有一史后至者，僈僈然不趋，受揖不立，因之舍。公使人视之，则解衣盘礴，嬴。君曰："可矣，是真画者也。"

《庄子·田子方》篇所载有关画者的著名故事。"昔"字是郭若虚引述此故事的领字，自"宋元君将画图"以下是照录《庄子》原文。众史：众画师。僈僈（tǎn tǎn）然不趋：宽闲地慢步而行而不作紧张急行状。受揖不立：接受了作画的任务（"受揖"指受命，宾主礼貌地吩咐和接受了任务）便不站立。因之舍：就走进作画的屋舍里去了。解衣盘礴，嬴（luǒ，"裸"的异体字）：脱掉衣服盘腿而坐，赤身裸体。指神闲意定，不拘形迹。王先谦《庄子集解》此段故事后引晋郭象《庄子注》云："内足者神闲而意定。"郭若虚在引述此故事前所说的"夫内自足，然后神闲意定；神闲意定，则思不竭而笔不困也"，即是对郭象关于"宋元君将画图"故事的注解的发挥。

12 又画有三病，皆系用笔。

画之"病"指绘画气韵不生动的具体毛病。郭若虚指出下面将要讲述的画之"三病"（版、刻、结），都是用笔的问题。

13 所谓三者：一曰版，二曰刻，三曰结。

（我）所说的画的毛病有三种：一叫作"版"，二叫作"刻"，三叫作"结"。

14 版者，腕弱笔痴，全亏取与，物状平褊，不能圆混也；

"版"的毛病，是指腕力柔弱用笔呆板，（作画）完全缺乏取舍运思，所画之物形状平扁，画不出圆浑的立体感。褊（biǎn）：同"扁"。圆混：同"圆浑"。

15 刻者，运笔中疑，心手相戾，勾画之际，妄生圭角也；

"刻"的毛病，是指运笔之时内心迟疑，心与手不相应，勾画之时，没有道理地乱出棱角。戾：违反，错乱。圭角："圭"是古代一种玉制礼器，多为上尖下方的长条形。"圭角"即形容棱角。古代绘画用笔崇尚含蓄圆转，运笔迟疑乱出棱角，就会造成"刻"的毛病。

16 结者，欲行不行，当散不散，似物凝碍，不能流畅也。

"欲"有"将"（将要）义，"将"有时用犹"当"。此"欲行不行，当散不散"二句骈对，"欲"也是"当"的意思。这几句是说："结"的毛病，是指运笔当行而不行，当散而不散，就像被障碍物所阻碍，行笔不能流畅。

17 未穷三病，徒举一隅。

（以上所说的）并没有详尽地描述绘画用笔的三种毛病，只是列举了一小部分而已。

徒：副词，这里不是"徒然、白白地"常用义，而是"只、仅仅"的意思。如《孟子·公孙丑下》："王如用予，则岂徒齐民安，天下之民举安。"《战国策·魏策

四》："夫韩魏灭亡，而安陵以五十里之地存者，徒以有先生也。"三国魏刘劭《人物志·英雄》："徒英而不雄，则雄材不服也；徒雄而不英，则智者不归往也。"其中"徒"字都用的是其"只、仅仅"的意思。举一隅：《论语·述而》："举一隅，不以三隅反，则不复也。"孔子说："举一角为例教他，他不能由此推知其他三角，就不再教他了。"后以"举一反三"谓触类旁通。郭若虚这里是说自己没能详尽地列述绘画的毛病，只讲了一小部分。用孔子"举一隅"的语典，也就表示了希望读者能"以三隅反"，触类旁通。邓白注《图画见闻志》此处谓："徒举一隅，是一知半解。"（四川美术出版社 1986 年版，第 55 页）这是因未明"徒"字有"仅、只"义，致理解有误。杨成寅编著《中国历代绘画理论评注·宋代卷》选注《图画见闻志》诸篇，特说明多采用邓白注。其于"徒举一隅"这句，就仍重复了邓白所谓"徒举一隅，是一知半解"的误解（湖北美术出版社 2009 年版，第 149 页）。

18 画者鲜克留心，观者当烦拭眦。

作画者很少能留心（避免三病），观赏者应当仔细审视。鲜（xiǎn）：少。克：能够。眦（zì）：眼角。"拭眦"等于说"拭目"，仔细察看的意思。

19 大抵气韵高，笔画壮，则愈玩愈妍。其或格凡毫懦，初观纵似可采，久之还复意怠矣。

括注这几句是原书双行小字注文。其意为：大抵画的气韵高（不俗），笔画有力，则越看越美；如果画得格调凡俗，用笔怯弱，初看上去纵使似乎不错，看久了还是会令人不满意的。

（二）论三家山水 [20]

画山水唯营丘李成 [21]、长安关同 [22]、华原范宽 [23]，智妙入神，才高出类，三家鼎峙，百代标程 [24]。前古虽有传世可见者，如王维 [25]、李思训 [26]、荆浩 [27] 之伦，岂能方驾 [28]？近代虽有专意力学者，如翟院深 [29]、刘永 [30]、纪真之辈 [31]，难继后尘（翟学李，刘学关，纪学范）。夫气象萧疏，烟林清旷，毫锋颖脱，墨法精微者，营丘之制也 [32]；石体坚凝，杂木丰茂，台阁古雅，人物幽闲者，关氏之风也 [33]；峰峦浑厚，势状雄强，抢笔俱均 [34]，人屋皆质者 [35]，范氏之作也 [36]（烟林平远之妙，始自营丘。画松叶谓之"攒针"，笔不染淡，自有荣茂之色。关画木叶，间用墨搵，时出枯梢，笔踪劲利，学者难到。范画林木，或侧或欹，形如偃盖 37，别是一种风规，但未见画松柏耳。画屋既质，以墨笼染，后辈目为"铁屋"）。复有王士元 [38]、王端 [39]、燕贵 [40]、许道宁 [41]、高克明 [42]、郭熙 [43]、李宗成 [44]、丘讷之流 [45]，或有一体，或具体而微 [46]，或预造堂室 [47]，或各开户牖 [48]，皆可称尚 [49]。然藏画者方之三家，犹诸子之于正经矣 [50]（关同虽师荆浩，盖青出于蓝也）。

【注　释】

20 论三家山水

这是《图画见闻志》卷一《叙论》中的第十三篇专论，是从唐至宋代山水画的发展历史着眼，而论说五代至宋初的李成、关同和范宽三人为最杰出的山水画家，并分别描述了李成、关同和范宽三家山水画的风格和技法特点。

21 画山水唯营丘李成、

据宋刘道醇《圣朝名画评》卷二、郭若虚《图画见闻志》卷三、《宣和画谱》卷

十一、王明清《挥麈录》前录卷三、《宋史》卷三百零一（《李宥传》）及卷四百三十一（《李觉传》）等，李成（919—967），字咸熙。他先为唐之宗室，京兆长安（今陕西省西安市）人。祖父李鼎，唐国子祭酒、苏州刺史，唐末避乱，自苏州徙家青州益都，遂为青州人。李成父亲李瑜，为青州推官。《宣和画谱》说李成先世"避地北海，遂为营丘人"，这里的"北海""营丘"，都是青州的代称。唐代青州（天宝时改为北海郡，乾元初复为青州，治所在益都）辖境包括今山东省青州、潍坊、淄博的临淄区、临朐、广饶、博兴、寿光、昌乐、潍县、昌邑等市区县。"营丘"是与古代齐国都城临淄有关的古地名。《汉书·地理志》齐郡临淄（今山东省淄博市临淄区），颜师古注引臣瓒曰："临淄即营丘也。故晏子曰：'始爽鸠氏居之，逢伯陵居之，太公居之。'又曰：'先君太公筑营之丘。'今齐之城中有丘，即营丘也。"颜师古认为："瓒说是也。筑营之丘，言于营丘地筑城也。"又北海郡营陵（今山东省昌乐县东南）或曰营丘，臣瓒曰："营丘即临淄也。营陵，春秋谓之缘陵。"颜师古则认为："临淄、营陵，皆旧营丘地。"总之，唐时青州境内包括了齐故都临淄所在的营丘之地，故宋人乃以"北海""营丘"为青州的代称。李成博涉经史，志尚高迈，嗜酒，善琴弈，好为歌诗，尤善画山水寒林。后周世宗时（954—958年），枢密使王朴与李成友善，特器重之，将荐其能，而王朴却忽然逝世。宋太祖乾德（963—967年）间，司农卿卫融出知陈州（今河南省淮阳县）。卫融是青州博兴（今山东省滨州市）人，或与李成有交谊，故得卫融延请，李成即挈家而往客居陈州。李成在陈州日以酗饮为事，乾德五年（967年）醉死于客舍，卒年49岁。（据《图画见闻志》卷三及《挥麈录》前录卷三，且由此可推知其生年为五代梁末帝朱友贞贞明五年，即919年）关于李成的画，《圣朝名画评》谓："成之为画，精通造化，笔尽意在，扫千里于咫尺，写万趣于指下。峰峦重叠，间露祠墅，此为最佳。至于林木稠薄，泉流深浅，如就真景。思清格老，古无其人。"《宣和画谱》谓："父祖以儒学吏事闻于时。家世中衰，至成犹能以儒道自业。善属文，

气调不凡，而磊落有大志。因才命不偶，遂放意于诗酒之间。又寓兴于画，精妙初非求售，唯以自娱于其间耳。故所画山林薮泽、平远险易、萦带曲折、飞流、危栈、断桥、绝涧、水石、风雨晦明、烟云雪雾之状，一皆吐其胸中而写之笔下。如孟郊之鸣于诗，张颠之狂于草，无适而非此也。笔力因是大进。于时凡称山水者，必以成为古今第一，至不名而曰李营丘焉。"《宣和画谱》著录宋御府所藏李成的画有159件。但米芾《画史》说他见到李成的真画只有两本，伪作却达300本。今传世有题名李成的画，已无专家公认为真迹者。

22 长安关同、

《图画见闻志》卷二说关同一名"穜"，又王文康家图上题云"童"。《宣和画谱》卷十其名作"关仝"。五代后梁长安（今陕西省西安市）人，生卒年不详。《图画见闻志》卷二说他"工画山水，学从荆浩，有出蓝之美。驰名当代，无敢分庭"。《宣和画谱》说他"画山水早年师荆浩，晚年笔力过浩远甚。又喜作秋山寒林，与其村居野渡、幽人逸士、渔市山驿，使其见者悠然如在灞桥风雪中、三峡闻猿时，不复有市朝抗尘走俗之状。盖仝之所画，其脱略毫楮，笔愈简而气愈壮，景愈少而意愈长也。而深造古淡，如诗中渊明，琴中贺若，非碌碌之画工所能知"。《宣和画谱》著录宋御府所藏关仝的画有94件。传世作品有《山溪待渡图》（台北"故宫博物院"藏）、《关山行旅图》（台北"故宫博物院"藏）等。

23 华原范宽，

华原，地名，今陕西省铜川市耀州区。《圣朝名画评》卷二："范宽，姓范，名中正，字仲立，华原人。性温厚有大度，故时人目为'范宽'。"《图画见闻志》卷四："范宽，字中立，华原人。"但也注曰："或云：名中立，以其性宽，故人呼为范宽也。"《宣和画谱》卷十一："范宽（一名中正），字中立，华原人也。"又记蔡卞曾题其画云："关中人谓性缓为宽，中立不以名著，以俚语行，故世传'范宽

山水'。"今人谢稚柳著《鉴余杂稿》之《范宽》一篇有曰：说"宽"不是范宽自己的名字，见于刘道醇的《圣朝名画评》与郭若虚的《图画见闻志》。看来这一说法在当时相当普遍。然而这个常识问题，还是值得提出来辨证的。在米芾的《画史》中，论及范宽画派有好几条。他曾记丹徒僧房有一幅范宽的早年山水，题款是"华原范宽"。他曾依据这幅山水来论证范宽与荆浩的艺术渊源。因而他"以一画易之，收以示鉴者"。而《溪山行旅图》也有"范宽"二字款，如果说，"范宽"不是范宽自己的名字，那么，范宽就不应该在自己画上题款作"范宽"，而米芾又如何可能以之作为论证的依据呢？范宽名字的情况，刘道醇知道，郭若虚知道，那么，米芾也不会不知道。因为，刘、郭与米芾都同是北宋时人。可见这一说法，在当时虽普遍，但只是一种传说，却不被米芾所承认的。事实上，范宽从少年时候起即用这个名字了。[谢稚柳《鉴余杂稿（增订本）》，上海人民美术出版社 2008 年版，第 120 页]谢稚柳的这个说法是可取的。《图画见闻志》说范宽"仪状峭古，进止疏野。性嗜酒，好道。尝往来雍雒间，天圣（宋仁宗年号，1023—1031 年）中犹在，耆旧多识之"。关于范宽的画，《圣朝名画评》说他"居山林间，常危坐终日，纵目四顾，以求其趣。虽雪月之际，必徘徊凝览，以发其思。学李成笔，虽得精妙，尚出其下。遂对景造意，不取繁饰，写山真骨，自为一家。故其刚古之势，不犯前辈，由是与李成并行。宋有天下，为山水者，惟中正与成称绝，至今无及之者。时人议曰：'李成之笔，近视如千里之远；范宽之笔，远望不离坐外。皆所谓造乎神者也。'"《宣和画谱》著录宋御府所藏范宽的画有 58 件。流传至今的作品尚有《溪山行旅图》（台北"故宫博物院"藏）、《雪山萧寺图》（台北"故宫博物院"藏）、《雪景寒林图》（天津市艺术博物馆藏）等。

24 百代标程。

堪为后世的楷模。

25 王维、

王维，字摩诘，蒲州（今山西省永济市）人。盛唐时代最著名的诗人之一，也擅长绘画。参见本书《苏轼论画诗文三篇》之《王维吴道子画》注1。

26 李思训、

李思训（653—718），唐朝宗室，唐高宗（650—683年）时任江都令；武则天时（684—704年）因宗室多遇害而弃官隐匿；中宗复辟（705年），任宗正卿，封陇西郡公，历益州长史；玄宗开元初（713年后），任左羽林大将军，进封彭国公，寻转右武卫大将军。开元六年（718年）卒，赠秦州都督，陪葬睿宗桥陵。《旧唐书》卷六十、《新唐书》卷七十八皆有传。思训善绘画，朱景玄《唐朝名画录》列其名于"神品下七人"，谓："思训格品高奇，山水绝妙……国朝山水第一。"张彦远《历代名画记》卷九亦有传，谓："其画山水树石，笔格遒劲，湍濑潺湲，云霞缥缈，时睹神仙之事，窅然岩岭之幽。时人谓之'大李将军'其人也。"元代夏文彦《图绘宝鉴》谓："（李思训）用金碧辉映，为一家法，后人所画著色山，往往多宗之。"流传至今的作品有《江帆楼阁图》，青绿设色，藏台北"故宫博物院"。

27 荆浩

唐末五代后梁河内沁水（今山西省沁水县）人，字浩然。博通经史，善诗文。遭逢乱世，隐居太行山洪谷，自号洪谷子。画山水以自适，撰《山水诀》一卷。曾对人说："吴道子画山水有笔而无墨，项容有墨而无笔。吾当采二子之所长，成一家之体。"北宋刘道醇《五代名画补遗》山水门、郭若虚《图画见闻志》卷二、《宣和画谱》卷十皆有传。传世作品有《匡庐图》（台北"故宫博物院"藏）。

28 岂能方驾？

方驾：两车（或两马）并行，比喻不相上下。

29 翟院深、

《圣朝名画评》卷二："翟院深，营丘人，名隶乐工，善击鼓，师乡人李成画山水，喜为峰峦之景。"《图画见闻志》卷四："翟院深，北海人。工画山水，学李光丞（即李成）……院深学李光丞为酷似。但自创意者，觉其格下。专临摹者，往往乱真。"按：如注21所述，"营丘""北海"都是青州的古地名。

30 刘永、

《圣朝名画评》卷二："刘永，不知何许人，师关同为山水，其意思笔墨，颇得其法。至树石溅扑，甚不相远，但勾斫敧淡未为佳耳。"《图画见闻志》卷四亦有传。

31 纪真之辈，

纪真：北宋画家。《图画见闻志》卷四："纪真、黄怀玉，并工画山水，学范宽逼真。"辈：同一类的人。

32 夫气象萧疏，烟林清旷，毫锋颖脱，墨法精微者，营丘之制也；

营丘之制也：即李成绘画的风格。"营丘"代指李成。

33 石体坚凝，杂木丰茂，台阁古雅，人物幽闲者，关氏之风也；

关氏：即关同。

34 抢笔俱均，

抢笔：原是书法的一种笔法，这里指运用于绘画。《全唐文》卷一百三十八虞世南《笔髓论·释行》："行书之体，略同于真。至于顿挫磅礴，若猛兽之搏噬；进退钩距，若秋鹰之迅击。故覆笔抢豪，乃按锋而直引，其腕则内旋外拓，而环转纾结也。"所谓覆笔抢豪，即抢笔，是行书的一种笔法。清朝笪重光《画筌》说："人

知抢笔之松，不知松而非懈；人知破墨之涩，不知涩而非枯。"这也是说运用书法的抢笔法来作画的问题。

35 人屋皆质者，

人屋皆质：画上人物和房屋都很质朴。

36 范氏之作也。

范氏：即范宽。

37 范画林木，或侧或欹，形如偃盖，

偃盖：古代车上用以遮阳避雨的伞形篷子。

38 王士元、

北宋初画家，汝南宛丘（今河南省淮阳县）人，是五代画家王仁寿的儿子。人物画学周昉，山水学关同。与国子博士郭忠恕为画友。《圣朝名画评》卷一、《图画见闻志》卷三、《宣和画谱》卷十一皆有传。

39 王端、

北宋画家，字子正，河南洛阳人，是宋初人物画家王瓘的儿子。山水画学关同，以山水著名，也擅长佛道、人马和肖像画。《圣朝名画评》卷一、《图画见闻志》卷四皆有传。

40 燕贵、

《图画见闻志》卷四也作"燕贵"，但《圣朝名画评》作"燕文贵"，传世画迹署款均作"燕文贵"，故其名字应从《圣朝名画评》。北宋太宗时（976—997 年）为图画院画家，吴兴（今浙江省湖州市）人。善画山水及人物。《圣朝名画评》卷一（人物门）、卷二（山水林木门）及卷三（屋木门）皆有传。《图画见闻志》卷

四也有传。传世作品有《仿卢鸿草堂图》（北京故宫博物院藏）、《江山楼观图》（台北"故宫博物院"藏）等。

41 许道宁、

北宋画家，《圣朝名画评》说他是河间（今河北省河间市）人，《图画见闻志》和《宣和画谱》都说他是长安（今陕西省西安市）人。生卒年不详。主要活动于宋仁宗（1023—1063 年）至神宗（1068—1085 年）时。工画山水，初学李成，又师画院祇候屈鼎，后别成一家体。仁宗朝宰相张士逊赠诗称赞说："李成谢世范宽死，唯有长安许道宁。"苏轼有《书许道宁画》题跋一首（《东坡题跋》卷五）。黄庭坚少年时随父黄庶在长安，黄庶与许道宁有交情，许道宁曾至黄家饮酒并为黄庶挥毫作画。黄庭坚有诗追忆许道宁作画："醉拈枯笔墨淋浪，势若山崩不停手。数尺江山万里遥，满堂风物冷萧萧。山僧归寺童子后，渔伯欲渡行人招。"（《答王道济寺丞观许道宁山水图》）《宣和画谱》著录他的画有 138 件。今传世作品尚有《关山密雪图》（台北"故宫博物院"藏）、《秋江鱼艇图》（美国堪萨斯市纳尔逊美术馆藏）等。

42 高克明、

北宋画家，绛州（今山西省新绛县）人。生卒年不详。主要活动于宋真宗（998—1022 年）至仁宗（1023—1063 年）时。真宗大中祥符（1008—1016 年）中入图画院，仁宗朝为翰林待诏。工画山水，也善佛道、人马、花鸟、畜兽等。《圣朝名画评》、《图画见闻志》卷四和《宣和画谱》卷十一皆有传。今传世作品有《溪山雪意图》（台北"故宫博物院"藏）、《溪山雪意图卷》（美国大都会艺术博物馆藏）等。

43 郭熙、

北宋画家，工画山水。参见本书《郭熙〈林泉高致集〉之〈山水训〉篇五则》之"郭熙生平简述"。

44 李宗成、

北宋画家，鄜畤（今陕西省富县）人。工画山水寒林，学李成，尤其擅长林麓江岸之景。《图画见闻志》卷四有传。

45 丘讷之流，

丘讷：北宋画家，河南洛阳人。《图画见闻志》卷四说他"工画山水，体近许道宁，笔气不逮，而用墨过之"。流：流辈，同一类的人。

46 或有一体，或具体而微，

《孟子·公孙丑上》："子夏、子游、子张皆有圣人之一体，冉牛、闵子、颜渊则具体而微。"这两句是说：王士元等这些画家学习李成、关同和范宽，有的学到一部分长处，有的大体近似所学者而不及其博大精深。

47 或预造堂室，

预：相及。造：至，到，到达。预造堂室：即登堂入室。《论语·先进》："由也升堂矣，未入于室也。""升堂、入室"是比喻的话，孔子是说子路（仲由）的学问已经不错了，只是还不够精深得到家。后来即用"升（登）堂入室"比喻学艺的造诣深得师传。《汉书·艺文志》："诗人之赋丽以则，辞人之赋丽以淫。如孔氏之门人用赋也，则贾谊登堂，相如入室矣，如其不用何？"

48 各开户牖，

比喻各自开创新的风格。

49 皆可称尚。

称尚：称许。

50 然藏画者方之三家，犹诸子之于正经矣。

但是在藏画的人看来，其余这些画家与李成、关同、范宽三家相比，就相当于诸子百家与五经的差别一样。正经：即五经——《易》《书》《诗》《三礼》《春秋》。我国古代自汉朝起，儒家五经被推崇为士人必读的经典，而诸子百家的重要性自然不及五经。这里因而有这样的比喻。

（三）论黄徐体异[51]

谚云："黄家富贵，徐熙野逸。"[52]不唯各言其志[53]，盖亦耳目所习[54]，得之于心而应之于手也[55]。何以明其然[56]？黄筌与其子居寀，始并事蜀为待诏，筌后累迁如京副使。既归朝，筌领真命为宫赞（或曰：筌到阙未久物故，今之遗迹，多是在蜀中日作，故往往有广政年号。宫赞之命，亦恐传之误也）。居寀复以待诏录之，皆给事禁中[57]。多写禁籞所有珍禽瑞鸟，奇花怪石[58]。今传世桃花鹰鹘、纯白雉兔、金盆鹁鸽、孔雀龟鹤之类是也。又翎毛骨气尚丰满[59]，而天水分色[60]。徐熙[61]，江南处士，志节高迈，放达不羁。多状江湖所有汀花野竹，水鸟渊鱼。今传世凫雁鹭鸶、蒲藻虾鱼、丛艳折枝、园蔬药苗之类是也。又翎毛形骨贵轻秀，而天水通色[62]（言多状者，缘人之称，聊分两家作用，亦在临时命意[63]。大抵江南之艺，骨气多不及蜀人，而潇洒过之也）。二者春兰秋菊，各擅重名，下笔成珍，挥毫可范[64]。复有居寀兄居宝[65]，徐熙之孙曰崇嗣、崇矩[66]，蜀有刁处士（名光胤）[67]、刘赞[68]、滕昌祐[69]、夏侯延祐[70]、李怀衮[71]；江南有唐希雅[72]、希雅之孙曰忠祚、曰宿[73]，及解处中辈[74]；都下有李符、李吉之俦[75]，及后来名手间出[76]，跂望徐生与二黄，犹山水之有三家也[77]（黄筌之师刁处士，犹关同之师荆浩）。

【注 释】

51 论黄徐体异

这是《图画见闻志》卷一《叙论》中的第十四篇专论，论花鸟画家黄筌和徐熙的艺术风格的不同，指出他们的风格相异不只是由于各人主观志趣的不同，也是因为他们各自生活环境的客观条件的不同所造成的，并论及黄、徐两家风格的延续传承概况。

52 谚云："黄家富贵，徐熙野逸。"

谚：谚语，广为流传的、语句简洁固定的话语。黄家富贵：是说黄筌花鸟画的风格富丽华贵。徐熙野逸：是说徐熙花鸟画的风格纯朴闲适。

53 不唯各言其志，

不仅是各自表达他的志趣。《论语·先进》篇子曰："亦各言其志也。"又曰："亦各言其志也已矣。"

54 盖亦耳目所习，

盖：句首语气词，表示要发议论。耳目所习：耳目所熟悉。就画而言，是指目所习见。

55 得之于心而应之于手也。

《庄子·天道》轮扁斫轮的故事中，轮扁说："斫轮徐则甘而不固，疾则苦而不入。不徐不疾，得之于手而应于心，口不能言，有数存焉于其间。"唐朝符载《江陵陆侍御宅讌集观张员外画松石序》议论张璪之画说"观夫张公之艺，非画也，真道也。当其有事，已知夫遗去机巧，意冥玄化，而物在灵府，不在耳目，故得于心，应于手……"，即用《庄子》所讲的道理来议论绘画。参看本书选读《张彦远〈历代名画记〉二篇》之《论顾陆张吴用笔》注37。

56 何以明其然？

等于说何以知其然？怎么知道是这样的呢？

57 "黄筌与其子居寀"至"皆给事禁中"

黄筌（？—965），字要叔，五代前、后蜀成都（今四川省成都市）人。13岁从刁光胤学画，尤好花鸟，兼工佛道人物、山川龙水。17岁从其师同仕前蜀。后蜀时为翰林待诏，权院事（以翰林待诏之职代理翰林院的负责工作），赐紫金鱼袋。广

政（后蜀少主孟昶年号，938—965 年）间，累加如京副使、检校户部尚书兼御史大夫。为蜀主孟昶画六鹤于偏殿，蜀主叹赏，遂名偏殿为六鹤殿。又画四时花鸟于八卦殿四壁，生动如真。宋太祖乾德三年（965 年）正月，后蜀降宋，黄筌与其子居寀皆从孟昶至宋都开封。宋太祖实授黄筌太子左赞善大夫，并厚加赏赐。黄筌怀亡国之哀戚，当年九月病逝。事迹见《益州名画录》卷上，《圣朝名画评》卷一、卷二、卷三，《图画见闻志》卷二等。《宣和画谱》卷十六著录御府所藏其作品349 件。今传世作品有《写生珍禽图》（北京故宫博物院）。黄居寀（933—？ ），字伯鸾，黄筌之子，画艺不让于父。后蜀授翰林待诏、将仕郎、试太子议郎，赐金鱼袋。后蜀降宋，居寀随父入开封，宋太祖仍授居寀翰林待诏。太宗皇帝尤加眷遇，授朝请大夫、光禄寺丞、上柱国，赐紫金鱼袋。委派他搜访鉴定名画。淳化四年（993年），充成都府一路送衣袄使，时年 61 岁，尚为寺院作壁画数堵。卒年不详。事迹见《益州名画录》卷中，《圣朝名画评》卷一、卷三，《图画见闻志》卷四等。《宣和画谱》卷十七著录御府所藏其作品 332 件。传世作品有《竹石锦鸠图》册页和《山鹧棘雀图》轴（台北"故宫博物院"）。按：此段文中原小字夹注（今改为括注）说另有一种说法谓黄筌到开封不久就死了，故其流传的画所署往往是后蜀的"广政"年号。宋太祖授予他太子左赞善大夫的传说恐亦有误。

58 多写禁籞所有珍禽瑞鸟，奇花怪石。

禁籞（yù）：皇家的苑囿。

59 又翎毛骨气尚丰满，

（黄筌所画）禽鸟偏好画得神气丰满。翎毛：指禽鸟。

60 而天水分色。

天水分色：（黄筌作画工丽，故）所画天和水分别以不同的颜色渲染。

61 徐熙，

五代南唐画家，生卒年不详。祖籍锺陵（今江西省南昌市），世仕南唐，故家金陵（今江苏省南京市），为江南显赫的世家。但他本人不乐为官，故为处士。他选择了（也因是世族使他有条件选择）无拘无束的闲居生活，以高雅自任。善画花鸟，常游览园圃，细心观察花竹林木、蝉蝶虫鱼之情状，对物写生，蔚有生意。虽蔬果药苗，亦入图写，为前人所未有，乃其自造于妙。徐熙卒于南唐末。南唐后主李煜的集英殿收存有徐熙很多的画作。及李煜归降宋朝，徐熙画尽入宋内府，宋太宗极称赏。刘道醇《圣朝名画评》把徐熙列为花木翎毛门神品四人的第一人，评曰："士大夫议为花果者，往往宗尚黄筌、赵昌之笔，盖其写生设色，迥出人意；以熙视之，彼有惭德。筌神而不妙，昌妙而不神；神妙俱完，舍熙无矣……宜乎为天下冠也。"事迹见《圣朝名画评》卷三、《图画见闻志》卷四等。《宣和画谱》卷十七著录御府所藏其作品249件。今传世作品有《雪竹图》（上海博物馆藏。参见谢稚柳著《鉴余杂稿》一书之《徐熙落墨兼论〈雪竹图〉》及《再论徐熙落墨》两文）。

62 又翎毛形骨贵轻秀，而天水通色。

（徐熙的画上）禽鸟形体偏好轻秀，天空与水面同色。

63 言多状者，缘人之称，聊分两家作用，亦在临时命意。

这几句是郭若虚原注。他解释正文中说徐熙"多状江湖所有汀花野竹，水鸟渊鱼"（包括前文说黄筌父子"多写禁籞所有珍禽瑞鸟，奇花怪石"），是依据人们对黄、徐二家画主流风格的称道，聊以区分两家的画艺作为，也是缘于各当其时其事而用意如此。

64 二者春兰秋菊，各擅重名，下笔成珍，挥毫可范。

这几句是说黄、徐两家画就如春兰与秋菊，各有其妙，所以各享盛名。他们的作品都很珍贵，都值得学习。

65 复有居寀兄居宝，

黄居宝，字辞玉，黄筌次子。画太湖石及松竹花雀，能创新笔法，自成风格。亦授翰林待诏，赐紫金鱼袋，累迁水部员外郎。不幸年未四十而亡，生卒年不详。事迹见《益州名画录》卷中，《图画见闻志》卷二等。《宣和画谱》卷十六著录御府所藏其作品41件。

66 徐熙之孙曰崇嗣、崇矩，

崇嗣：指徐崇嗣，徐熙之孙，生卒年不详。善画草虫、时果、花木、蚕茧之类。入宋为画院画家，因黄家着色富艳的花鸟画为时所尚，崇嗣放弃徐家以墨笔为主的画法，不用墨笔，直接用彩色作画，谓之"没骨图"，是一种新画法的开创。事迹见《圣朝名画评》卷三，《图画见闻志》卷六等。《宣和画谱》卷十七著录御府所藏其作品142件。崇矩：指徐崇矩，徐熙之孙，徐崇嗣弟，生卒年不详。与兄崇嗣并善画，传其祖徐熙风格。事迹见《图画见闻志》卷四。《宣和画谱》卷十七著录御府所藏其作品14件。

67 蜀有刁处士（名光胤）、

刁处士：刁光胤，晚唐、五代画家，长安（今陕西省西安市）人。唐昭宗天复（901—903年）年间避乱入蜀，居成都30多年，卒年80岁（其生卒年约为856—935）。善画湖石、花竹、猫兔、鸟雀，蜀中画家原无人及之。性情高洁，交游不杂，平生勤于作画，非病不休，非老不息。以画诀传授黄筌、孔嵩，黄筌尤能曲尽其妙，且转益多师，青出于蓝。事迹见《益州名画录》卷中，《图画见闻志》卷二。

68 刘赞、

五代前蜀画家，生卒年不详。《图画见闻志》卷四："刘赞，蜀人。工画花竹翎毛，兼长龙水。迹意兼美，名播蜀川。"《佩文斋书画谱》卷四十九引明曹学佺《蜀中

画苑》：“刘赞，仕王衍，为嘉州司户。时学士韩昭狎宴后宫，赞绘《陈后主三阁图》并作歌以谏。衍不能用，亦不罪之。”

69 滕昌祐、

晚唐及五代前蜀画家，字胜华，生卒年不详，卒年85岁。其先本吴（今江苏省苏州市）人。唐僖宗广明元年（880年）十二月，黄巢起义军攻占长安，滕昌祐以文学从事随僖宗避难入蜀，遂留居成都，不婚不仕，唯好书画。他作画无师授，但于居所种植竹木花草，画皆写生，工画花鸟、蝉蝶、折枝、生菜，下笔轻利，用色鲜妍。尤以画鹅著名。兼善书大字，蜀中寺观牌额多为其所书。事迹见《益州名画录》卷下，《图画见闻志》卷二。《宣和画谱》卷十六著录御府所藏其作品65件。今传世作品有《牡丹图》轴和《蝶戏长春图》卷（台北“故宫博物院”）。

70 夏侯延祐、

《图画见闻志》卷四：“夏侯延祐，蜀郡人。工画花竹翎毛，师黄筌，粗得其要。始事孟蜀为翰林待诏，既归朝，拜真命为图画院艺学。各有图轴传于世。”

71 李怀衮；

《图画见闻志》卷四：“李怀衮，蜀郡人。工画花竹翎毛，学黄氏，与夏侯延祐不相上下。今陈康肃第屏风，乃怀衮所画。”

72 唐希雅、

五代南唐画家，嘉兴（今浙江省嘉兴市）人，生卒年不详。善画竹树、花鸟。初学南唐后主李煜金错刀书法，以其法画竹木，多颤掣之笔，有萧疏气韵。事迹见《圣朝名画评》卷三，《图画见闻志》卷四。《宣和画谱》卷十七著录御府所藏其作品88件。

73 希雅之孙曰忠祚、曰宿，

《圣朝名画评》卷三："唐宿、唐忠祚，皆希雅之孙也。善画翎毛花竹。为翎毛也，奋迅超逸；为花竹也，美艳闲冶。俱有能格。京师贵人家多有之。"《宣和画谱》卷十七著录御府所藏唐忠祚作品 20 件。

74 及解处中辈；

解处中：五代南唐画家，江南人，生卒年不详。事后主李煜为翰林司艺。善画雪竹，有冒寒之意。《圣朝名画评》卷三、《图画见闻志》卷四皆有记述和简评。

75 都下有李符、李吉之俦，

都下：京城，此指开封。《图画见闻志》卷四："李符，襄阳人。工画花竹翎毛，仿佛黄体。而丹青雅淡，别是一种风格。然于翎毛骨气，间有得失耳。"又同卷："李吉，京师人。尝为图画院艺学，工画花竹翎毛，学黄氏为有功。后来院体，未有继者。"俦（chóu）：辈，同类。

76 及后来名手间出，

后来名家相间（相继）产生。

77 跂望徐生与二黄，犹山水之有三家也。

跂（qǐ）：踮起脚跟。《诗经·卫风·河广》："谁谓宋远，跂予望之。"跂望：即企望，踮起脚而望，此形容仰慕之情。徐生：指徐熙。二黄：黄筌、黄居寀父子。这两句是说：五代、宋初众花鸟画家仰慕徐熙和黄筌、黄居寀父子三人，就如同前篇所述山水画家之宗尚李成、关同和范宽三家一样。

三、《图画见闻志》的整理和研究概述

郭若虚的《图画见闻志》有意接续张彦远《历代名画记》，故以《历代名画记》终止的时间 [唐会昌元年（841年）] 为起始，后历五代，至宋朝熙宁七年（1075年），凡235年，收录名人艺士，编而次之，共六卷。其第一卷为《叙论》，包括16个论题的专论，涉及画史和画论诸多具体方面，集中表述了作者的绘画思想和艺术见解。第二卷至第四卷为《纪艺》，记述晚唐五代至宋朝画家共292人。第五卷为《故事拾遗》，记唐朝、朱梁和王蜀有关绘画故事。第六卷为《近事》，记宋朝，以及孟蜀、大辽和高丽有关绘画故事。《图画见闻志》中的论说颇有独到的见解，对于晚唐至宋代绘画艺术的演变、画家风格和流派等，叙述详明，为唐末至北宋的画史和画论史提供了丰富的资料。元代马端临《文献通考》称《图画见闻志》"乃看画之纲领也"。

20世纪以来，对于《图画见闻志》比较重要的评介有：余绍宋《书画书录解题》，金维诺《北宋时期的绘画史籍》一文（《美术研究》1979年第3期；金维诺《中国美术史论集》三卷集之下卷，黑龙江美术出版社2004版），谢巍《中国画学著作考录》等。其中，以金维诺先生的评介比较全面具体。

现在最常见的《图画见闻志》标点本有：人民美术出版社《中国美术论著丛刊》的黄苗子点校本（1963年第一版，1983年以来多次重印）；其次是上海人民美术出版社出版的于安澜编《画史丛书》本（1963年第一版，1982年重印）。

标点注释本则有：俞剑华注释本（上海人民美术出版社1964年第一版，江苏美术出版社2007年再版），邓白注释本（四川美术出版社1986年版）等。俞剑华的注释不及邓白的详明；俞剑华注本的《导言》和邓白注本的《后记》对于《图画见闻志》一书的评介及所涉及的理论的评述，则都比较全面。

王世襄著《中国画论研究》第十四章为"郭若虚《图画见闻志》论各家画体"，主要选讲了《论曹吴体法》《论三家山水》和《论黄徐体异》三篇专论的内容观点。葛路著《中国画论史》第四章"宋代绘画理论"有"郭若虚论'气韵非师'及用笔'三病'"一节，认为郭若虚"气韵非师""凡画，气韵本乎游心"的观点是不正确的；而他论用笔"三病"是此前理论家所没有讲过的，丰富了用笔理论。

四、《论用笔得失》《论三家山水》和《论黄徐体异》三篇的理论意义

本书选注的《论用笔得失》一篇，专论六法中的骨法用笔问题，与张彦远《历代名画记》的《论顾陆张吴用笔》篇有一定联系。郭若虚援引张彦远《论顾陆张吴用笔》所说的"唯王献之能为一笔书，陆探微能为一笔画"，对所谓"一笔画"加以比较具体的阐述，认为"一笔画"的意思"乃是自始及终，笔有朝揖，连绵相属，气脉不断。所以意存笔先，笔周意内，画尽意在，象应神全"。即"一笔画"是指笔与笔之间的整体联系和主次关系，是一意贯穿于画的整体。作品的神采是靠用笔产生的，所以，用笔的得失决定着作品的好坏。要能够做到作画自始至终用笔气脉不断，需要有修养的功夫，要内自足而神闲意定，这样才能思不竭而笔不困。其中引《庄子》"宋元君将画图"一则故事，是表彰真正的画家必然有从容不迫、不受拘束、解衣盘礴的"内自足"的气概的。本篇还论述了作画用笔有"三病"，即版、刻、结，具体指出造成版、刻、结的用笔之失，描述了版、刻、结的"病征"状貌。此用笔"三病"之论，是郭若虚的对于用笔理论的新贡献。

《论三家山水》篇，专论五代至宋初山水画，以李成、关同、范宽三人为最杰出的大家，认为前代名家既无人能与之相比，而至作者所见的近代后起之秀也都难继后尘。然后分析了三家的风格和技法特点。山水画在唐代中后期已形成独立的画科，至五代宋初的关同、李成和范宽均专工山水，又各自具有显著的艺术风格，他们的创作形成山水画史的第一个高峰期。郭若虚的论述，代表了北宋中期对于此前山水画史和山水画大家的看法。而北宋后期，沈括《梦溪笔谈·书画》已盛赞南唐董源与巨然所画江南山水之妙。画家兼鉴赏家的米芾亦极力推崇五代的南方山水画家董源和巨然，又谓李成几乎已无真迹流传。《宣和画谱》卷十《荆浩传》则引梅尧臣"范宽到老学未足，李成但得平远工"诗句，赞同说："此则所以知浩所学固自不凡，而尧臣之论非过也。"这些评论，后来就形成论五代山水画家则荆浩和关同（荆、关代表北方山水画风），以及董源、巨然并尊的说法，这是郭若虚之后对于山水画史评价的改变。

《论黄徐体异》篇，专论五代西蜀至宋初的花鸟画家黄筌与黄居寀父子，以及南唐花鸟画家徐熙的艺术风格的不同，指出"黄家富贵，徐熙野逸"这样明显

异趣的花鸟画风格，不只是由于画家不同的志趣，更主要的乃是由于他们的生活环境的不同，因而耳目所熟悉的花鸟即不相同的客观原因而造成的。黄筌、黄居寀父子在后蜀和北宋一直是直接听命于皇帝的宫廷画院画家，他们有条件接触和熟悉皇家禁苑中的珍禽异兽、奇花怪石，取材既奇异，又多是为皇帝而画，自然也以最能满足帝王欣赏的富丽华贵的风格为宜。徐熙是江南处士，志在优游，性情放达，他所熟悉的则是乡野间的汀花野竹、水鸟渊鱼，连菜园药圃里的蔬菜、药苗也都是他爱画的素材，而他的风格也自然以纯朴闲适为特色。郭若虚认为黄、徐两家风格如春兰秋菊各有千秋，都是值得传承发扬的。而且他们也确实都各有传承者。

童书业著《唐宋绘画谈丛》第十三篇《徐黄二体辨异》一文，主要围绕郭若虚《论黄徐体异》篇，又征引相关史料，描述黄徐二家花鸟画风格的不同，并引沈括《梦溪笔谈》记述黄徐二家画格之异，以及后来徐崇嗣参用黄筌画格"更不用墨笔，直以彩色图之，谓之'没骨图'"的创格，这种没骨的画法一出来便盛行一时。但郭若虚认为这种画法只是徐崇嗣遇兴偶作，"六法"中用笔居于第二位，正当的画法仍当以用笔为上。童先生认为："'六法'并不能拘住花鸟画的进展，郭氏这种议论未免有'泥古'之病了。"（《唐宋绘画谈丛》，朝花文艺出版社1958年版，第65页）

郭若虚在《论古今优劣》一篇中，特地描述了就北宋而言佛道人物近不及古，而山水花鸟则古不及近的画史发展消长的事实。与宋代之前相比，山水、花鸟画确实是宋代成就更为辉煌，山水和花鸟都各有风格显著的大家高手，而各大家的追随者则使不同风格形成不同流派，异彩纷呈，交相辉映。以上选读《图画见闻志》的《论三家山水》和《论黄徐体异》两篇，正是在这样一种画史背景上产生的大画家及风格流派专论。作者敏锐地把握了画史发展的脉搏，清晰地论述了不同风格流派的面目、成因和价值等。这些足以体现《图画见闻志》继承发展前代的绘画史学思想和方法，继承发展了史论结合的传统，反映了这一时期绘画艺术发展的面貌和艺术认识发展的水平。

宋　苏轼《枯木竹石图》

原画卷为纸本墨笔，尺寸不详。现藏日本。此画上无款识，据拖尾刘良佐题诗和米芾的和诗，知为苏轼所作。刘良佐、米芾是苏轼同时人，此画是苏轼唯一可信的传世真迹，弥足珍贵。苏轼在画论上的建树是对于富有诗意的文人画的提倡。米芾《画史》说："子瞻（苏轼）作枯木，枝干虬屈无端，石皴硬，亦怪怪奇奇无端，如其胸中盘郁也。"这正指出其画抒情写意的特征。

苏轼论画诗文三篇

一、苏轼生平简述

苏轼（1037—1101），字子瞻，号东坡居士，眉州眉山（今四川省眉山市）人。宋仁宗嘉祐二年（1057年）进士。英宗（1064—1067年）时，任直史馆。神宗熙宁（1068—1077年）时，王安石执政行新法，苏轼因上书言新法不便，又因命试进士策题议论独断专任，触怒王安石。自请外任，先后通判杭州，知密州、徐州和湖州。元丰二年（1079年），因作诗讽刺新法，获讪谤朝政罪名，被逮入狱。后贬为黄州（今湖北省黄冈市）团练副使。哲宗（1086—1100年）时召还，为礼部郎中，迁中书舍人，再迁翰林学士，兼侍读，权知礼部贡举。又因不赞成完全废除熙宁新法，主张"校量利害，参用所长"（《辩试馆职策问札子》），与当政者有分歧，仍自请外任，先后知杭州、颖州、扬州等地，元祐七年（1092年）官至端明殿学士翰林侍读兼礼部尚书。又出知定州。绍圣元年（1094年），复贬谪惠州（今广东省惠州市）、儋州（今海南省儋州市）。徽宗即位（1100年），遇赦北还。次年卒于常州（今江苏省常州市），年66岁。《宋史》卷三百三十八有传。

苏轼学识渊博，于诸子百家之书无所不读。他的弟弟苏辙在《亡兄子瞻端明墓

志铭》中记述他读书的过程说："初好贾谊、陆贽书，论古今治乱，不为空言。既而读《庄子》，喟然叹息曰：'吾昔有见于中，口未能言。今见《庄子》，得吾心矣！'……后读释氏书，深悟实相，参之孔、老，博辩无碍，浩然不见其涯也。"可见他在思想上兼容孔、老、释三家，不偏执一端。苏轼有很高的文学艺术素养，诗词、文章、书法、绘画，都取得杰出的成就。《墓志铭》著录苏轼之著述有《易传》、《论语说》、《书传》、《东坡集》四十卷、《后集》二十卷等。徽宗（1100—1125 年）时屡诏各地毁苏轼文集印板。南宋孝宗乾道六年（1170 年）谥轼文忠。乾道九年（1173 年），孝宗为苏轼文集作序。南宋以后，除学术著作外，流传下来的苏轼诗文，已汇入《苏轼诗集》（中华书局 1982 年版）、《苏轼文集》（中华书局 1986 年版）和《苏轼词编年校注》（中华书局 2002 年版）。

　　苏轼不仅长于文学艺术创作，也非常擅长谈艺论文。苏轼是中国美学史上里程碑式的人物，但他并没有专门性的美学著述，他的丰富的文艺美学思想散见于他的谈艺论文的书画题跋、题画诗，以及随笔杂记中。

二、苏轼论画诗文三篇详注

本节选注苏轼论画诗文《王维吴道子画》《书吴道子画后》和《书鄢陵王主簿所画折枝二首》三篇。三篇原文录自中华书局"中国古典文学基本丛书"本《苏轼诗集》（清王文诰辑注，孔凡礼点校）卷三、卷七十和卷二十九。

（一）王维吴道子画 [1]

何处访吴画？普门与开元 [2]。开元有东塔，摩诘留手痕 [3]。吾观画品中，莫如二子尊 [4]。道子实雄放，浩如海波翻 [5]。当其下手风雨快，笔所未到气已吞 [6]。亭亭双林间，彩晕扶桑暾 [7]。中有至人谈寂灭 [8]，悟者悲涕迷者手自扪 [9]。蛮君鬼伯千万万，相排竞进头如鼋 [10]。摩诘本诗老 [11]，佩芷袭芳荪 [12]。今观此壁画，亦若其诗清且敦 [13]。祇园弟子尽鹤骨 [14]，心如死灰不复温 [15]。门前两丛竹，雪节贯霜根 [16]。交柯乱叶动无数，一一皆可寻其源 [17]。吴生虽妙绝，犹以画工论 [18]。摩诘得之于象外 [19]，有如仙翮谢笼樊 [20]。吾观二子皆神俊，又于维也敛衽无间言 [21]。

【注 释】

1 王维吴道子画

嘉祐二年（1057年），苏轼22岁进士及第。嘉祐六年（1061年），苏轼被任命为大理评事、签书凤翔府判官。苏轼于这年十二月到任，至宋英宗治平元年（1064年）十二月罢任，在凤翔三年。这首诗是苏轼在凤翔的这几年间所作《凤翔八观》组诗中的一首，就他在凤翔佛寺所见到的王维和吴道子的壁画遗迹发表其议论。王维（701—761）：字摩诘，蒲州（今山西省永济市）人。盛唐时代最著名的诗

人之一，也擅长音乐和绘画。开元九年（721年）进士擢第，初任太乐丞，累官至尚书右丞。《旧唐书》卷一百九十下、《新唐书》卷二百零二皆有传。王维传世诗篇有400多首。王维诗文集最好的注释本有清代赵殿成的《王右丞集笺注》，今人陈铁民的《王维集校注》。王维也长于绘画，但在唐朝画评家的品评中，王维还不是顶尖级的画家。朱景玄《唐朝名画录》分神、妙、能、逸四品评论画家，王维仅列名于"妙品上八人"。张彦远《历代名画记》卷十有传，称其"工画山水，体涉古今"而已，也未像对吴道玄那样推崇备至。吴道子：又名吴道玄，盛唐时期画家，生卒年不详。唐代评论家公认的本朝最伟大的画家，被称为"画圣"。参见本书《朱景玄〈唐朝名画录序〉》注16及《张彦远〈历代名画记〉二篇》之《论顾陆张吴用笔》注37。

2 普门与开元。

凤翔府二寺庙名。李芳民著《唐五代佛寺辑考》（商务印书馆2006年版，第49页）"凤翔府"："普门寺，在凤翔（唐天兴）县东门外，寺壁有吴道子画佛像。见《乾隆一统志》卷一百八十四、《嘉庆一统志》卷二百三十六。""开元寺，在凤翔（唐天兴）县城内，唐开元元年建。内有吴道子画佛像，东阁有王维画墨竹。见《乾隆一统志》卷一百八十四、《嘉庆一统志》卷二百三十六。"按：此处仅取《乾隆一统志》及《嘉庆一统志》所记普门与开元二寺所在方位。至于所谓寺壁有吴道子画佛像和东阁有王维画墨竹，应即是据苏轼此诗为言，而非清代尚存吴道子与王维画迹。且以为东阁王维所画仅有墨竹，也是对苏轼诗意普遍存在的误解，详见以下注。南宋邵博《邵氏闻见后录》卷二十八："凤翔府开元寺大殿九间，后壁吴道玄画，自佛始生、修行、说法至灭度，山林、宫室、人物、禽兽，数千万种，极古今天下之妙。如佛灭度，比丘众躃踊哭泣，皆若不自胜者。虽飞鸟走兽之属，亦作号顿之状。独菩萨淡然在旁如平时，略无哀戚之容，岂以其能尽死生之致者欤？曰'画圣'，

宜矣。其识'开元三十年'云。"邵博距苏轼的时代尚近，所记开元寺吴道子画可与苏轼此诗相印证。

3 开元有东塔，摩诘留手痕。

开元寺有东塔，王维（字摩诘）留下了画迹。

4 吾观画品中，莫如二子尊。

我看画的品格中，没有比吴道子和王维二人更高妙的。

5 道子实雄放，浩如海波翻。

吴道子画的风格确实雄健豪放，就像浩荡翻卷的大海的波涛一样。

6 当其下手风雨快，笔所未到气已吞。

由吴道子的画风想象他作画时下笔迅疾的气概。杜甫《寄李十二白二十韵》："笔落惊风雨，诗成泣鬼神。"吴道子作画运笔迅疾，唐人多有记述。如朱景玄《唐朝名画录》说："开元中，驾幸东洛。吴生与裴旻将军、张旭长史相遇，各陈其能。时将军裴旻厚以金帛召致道子，于东都天宫寺，为其所亲，将施绘事。道子封还金帛，一无所受，谓旻曰：'闻裴将军旧矣，为舞剑一曲，足以当惠。观其壮气，可助挥毫。'旻因墨缞为道子舞剑。舞毕，奋笔俄顷而成，有若神助，尤为冠绝，道子亦亲为设色。"又说："景玄元和初应举，住龙兴寺，犹有尹老者年八十余，尝云：'吴生画兴善寺中门内神圆光时，长安市肆老幼士庶竞至，观者如堵。其圆光立笔挥扫，势若风旋，人皆谓之神助。'"李亢《独异志》卷中也记吴道子观裴旻舞剑毕，"道子于是援毫图壁，俄顷之际，魔魅化出，飒然风起，为天下之壮观"。

7 亭亭双林间，彩晕扶桑暾。

亭亭：高高耸立的样子。双林：两株娑罗树，指释迦牟尼涅槃处。北魏杨衒之《洛

阳伽蓝记·法云寺》："神光壮丽，若金刚之在双林。"周祖谟校释："佛在拘尸那城阿夷罗跋提河边娑罗双树前入般涅槃（见《大般涅槃经》）。在今印度北方 Kasia（距 Gorakhpur 约 32 英里）。"（参看僧祐《释迦谱》卷四《释迦双树般涅槃记第二十七》）苏轼此句以下所写即释迦牟尼佛在娑罗双树下说法入涅槃（灭度）情景。彩晕（yùn）：指画中释迦牟尼佛头上的光轮。扶桑：古代神话中日出之处的神树名。《山海经·海外东经》："汤谷上有扶桑，十日所浴。"《淮南子·天文训》："日出于旸谷，浴于咸池，拂于扶桑，是谓晨明。"暾（tūn）：初升的太阳。《楚辞·九歌·东君》："暾将出兮东方，照吾槛兮扶桑。"这句是说：释迦头上的光轮像初升的太阳一样。

8 中有至人谈寂灭，

画中双林下释迦牟尼佛在谈寂灭。至人：《庄子》中屡言"至人"，指超凡脱俗、达到无我境界的人。这里是借指释迦牟尼。寂灭：佛教语，"涅槃"的意译。指超脱生死的理想境界。

9 悟者悲涕迷者手自扪。

描写画中听释迦牟尼说法的众比丘的不同神态。手自扪：自己以手摸胸，表示还没有理解的下意识动作。

10 蛮君鬼伯千万万，相排竞进头如鼋。

僧祐《释迦谱》卷四《释迦双树般涅槃记第二十七》，记释迦涅槃时，自"一恒河沙菩萨摩诃萨"，以至"一亿恒河沙贪色鬼魅，百亿恒河沙天诸采女，千亿恒河沙地诸鬼王，十万亿恒河沙诸天王及四天王等"，纷纷前来。"蛮君鬼伯千万万"即据此为言。"相排竞进"句形容听众拥挤、人人伸头听法的情景。

11 摩诘本诗老，

诗老：老诗人，尊称。

12 佩芷袭芳荪。

屈原《离骚》："扈江离与辟芷兮，纫秋兰以为佩。"这里化用屈原句意，比喻王维气质和诗风的清雅秀洁。

13 今观此壁画，亦若其诗清且敦。

清且敦：风格清秀淳厚。

14 祇园弟子尽鹤骨，

祇（qí）园弟子：指佛徒。祇园是释迦牟尼另一说法之处祇树给孤独园的简称。鹤骨：形容画上佛徒的清癯。

15 心如死灰不复温。

《庄子·齐物论》："形固可使如槁木，而心固可使如死灰乎？"又《知北游》："形若槁骸，心若死灰。真其实知，不以故自持。"后以"心若死灰"（或"心如死灰"）形容不为外物所动的一种精神状态。这句是说：画上佛徒还表现出心如死灰般的平静神情。

16 门前两丛竹，雪节贯霜根。

雪节、霜根：形容画上竹子的清劲品格。竹在秋冬霜雪中仍然青翠不凋，是古人爱竹的原因之一，所以咏竹的诗赋常以霜雪为衬托或修饰。杜甫《苦竹》诗："幸近幽人屋，霜根结在兹。"五代末刘兼《新竹》诗："自是子猷偏爱尔，虚心高节雪霜中。"（《全唐诗》卷七百六十六）

17 交柯乱叶动无数，一一皆可寻其源。

画上两丛竹子虽然枝叶繁密，但细看又都能寻其一枝一叶的根源。这是称道王维画竹画法的严谨细致。

18 吴生虽妙绝，犹以画工论。

吴生：即吴道子。"生"这里是"先生"的省称。妙绝：杜甫对吴道子画的称赞语。杜甫《冬日洛城北谒玄元皇帝庙》诗："画手看前辈，吴生远擅场。森罗移地轴，妙绝动宫墙。"朱景玄《唐朝名画录》也称吴道子画诸道观寺院壁画"不可胜纪，皆妙绝一时"。《唐朝名画录》并记唐明皇云："李思训数月之功，吴道玄一日之迹，皆极其妙也。""妙绝"就是"极其妙"。论（lún）：诗中押韵读平声。

19 摩诘得之于象外，

象外：《三国志·魏书·荀恽传》："诜弟颛，咸熙中为司空。"裴松之注引晋孙盛《晋阳秋》："粲答曰：'盖理之微者，非物象之所举也。今称立象以尽意，此非通于意外者也，系辞焉以尽言，此非言乎系表者也；斯则象外之意，系表之言，固蕴而不出矣。'""象外"，犹物外，物象之外。"摩诘得之于象外"，即王维的画得象外之意。

20 有如仙翮谢笼樊。

就像仙鸟飞离鸟笼子一样。比喻王维的画得象外之意。翮（hé）：鸟翎的茎管，引申指鸟翼，也代指鸟。仙翮：犹仙鸟。谢：离开。

21 吾观二子皆神俊，又于维也敛衽无间言。

这两句是说：在我看来王维、吴道子两先生的画都足称神俊，而我又对于王维格外敬重没有异议。维也：即王维。古人在称人单名后缀"也"字是虚字，无实义。如《论语》中孔子称子贡（端木赐）"赐也"，称子夏（卜商）"商也"，称子路（仲由）"由

也"（孔子对学生都称名）等。杜甫《春日忆李白》诗："白也诗无敌，飘然思不群。"无间言：无非议，没有异议。"无间言"这一说法，是从《论语·泰伯》"子曰：'禹，吾无间然矣。'"（孔子前后说了两遍这句表示毫无异议地敬佩禹的话，显示了对于禹的十分动情的敬意）以及《先进》"子曰：'孝哉闵子骞！人不间于其父母昆弟之言。'"这两处的说法合并化用而来，孔子这两句话中的"间"字都是"异议"的意思。《文选》卷五十八王仲宝（王俭，南朝齐人）《褚渊碑文》："孝敬淳深，率由斯至，尽欢朝夕，人无间言。"唐《国史补》："张旭草书得笔法……后辈言笔札者，欧、虞、褚、薛，或有异论，至张长史，无间言矣。"苏轼此处论王维画，语典固当是取自《国史补》，而语气仍同孔子之赞禹。

（二）书吴道子画后 [22]

知者创物，能者述焉 [23]，非一人而成也。君子之于学 [24]，百工之于技 [25]，自三代历汉至唐而备矣 [26]。故诗至于杜子美 [27]，文至于韩退之 [28]，书至于颜鲁公 [29]，画至于吴道子，而古今之变，天下之能事毕矣 [30]。道子画人物，如以灯取影，逆来顺往，旁见侧出，横斜平直，各相乘除 [31]，得自然之数 [32]，不差毫末，出新意于法度之中，寄妙理于豪放之外 [33]，所谓游刃馀地 [34]，运斤成风 [35]，盖古今一人而已 [36]。余于他画，或不能必其主名 [37]，至于道子，望而知其真伪也 [38]。然世罕有真者，如史全叔所藏 [39]，平生盖一二见而已 [40]。元丰八年十一月七日书 [41]。

【注　释】

22 书吴道子画后

这是一篇题跋短文，原应是写在画卷的卷尾上的。据文末所记时间，此文作于元丰八年（1085年）十一月七日。

23 知者创物，能者述焉，

《周礼·考工记序》："知者创物，巧者述之。"这里的"知"读去声 zhì，是"智"的古字。"知者"即有智慧的人。孔凡礼点校《苏轼文集》校改作"智"，实不如原本用"知"为直引经典之文为佳。这两句是说：有智慧的人创造事物，有才能的人传承之。又，《礼记·乐记》"故知礼乐之情者能作，识礼乐之文者能述。作者之谓圣，述者之谓明。明圣者，述作之谓也"也可参看。

24 君子之于学，

君子：指有学问的人。

25 百工之于技，

百工：各种技艺的掌握者。

26 自三代历汉至唐而备矣。

三代：指夏、商、周三个王朝。自"君子之于学"至此句为一完整句，意思是：君子之于学问，百工之于技艺，自夏、商、周以来、经历汉朝至于唐朝，而皆至于完备。

27 故诗至于杜子美，

杜子美：即大诗人杜甫（712—770），子美是杜甫的字。

28 文至于韩退之，

韩退之：即文学家韩愈（768—824），退之是韩愈的字。

29 书至于颜鲁公，

颜鲁公：即书法家颜真卿（709—784）。唐代宗时，颜真卿受封为鲁郡公。

30 而古今之变，天下之能事毕矣。

这是援用《周易》的句意，《周易·系辞上》论"大衍之数五十，其用四十有九"一段中说："是故四营而成易，十有八变而成卦，八卦而小成，引而伸之，触类而长之，天下之能事毕矣。"

31 道子画人物，如以灯取影，逆来顺往，旁见侧出，横斜平直，各相乘除，

乘除：增减。

32 得自然之数，

即得自然之理。这句中的"数"，等于"理"，等于今言所谓"规律"。

33 出新意于法度之中，寄妙理于豪放之外，

在法度之中表现出新意，在豪放之外寄托妙理。这两句话明白易懂，意思却十分精彩，是此篇短文的警句名言。本来是吴道子绘画造诣的描述和评说，后来也常被称引来讲论诗、文、书法继承与出新的法则。

34 所谓游刃馀地，

游刃馀地：等于说游刃有余，比喻做事熟练、轻而易举的状态。语出《庄子·养生主》篇庖丁解牛故事，庖丁说："今臣之刀十九年矣，所解数千牛矣，而刀刃若新发于硎。彼节者有间，而刀刃者无厚；以无厚入有间，恢恢乎其于游刃必有馀地矣。"

35 运斤成风，

挥斧而生风声，形容技术的高妙。《庄子·徐无鬼》："郢人垩慢其鼻端，若蝇翼，使匠石斫之。匠石运斤成风，听而斫之，尽垩而鼻不伤。"

36 盖古今一人而已。

盖：句首语气词，表示要发议论。

37 余于他画，或不能必其主名，

我对于其他人的画，或许不能断定其作者是谁。

38 至于道子，望而知其真伪也。

至于吴道子的画，一看就知道它是真是假。"望"本义是远视，从远处看。这句话里是说不需细看。

39 如史全叔所藏，

史全叔：苏轼所题这幅吴道子画的收藏者，生平不详。

40 平生盖一二见而已。

盖：副词"大概"的意思。

41 元丰八年十一月七日书。

元丰：宋神宗的年号。元丰八年：即 1085 年。

（三）书鄢陵王主簿所画折枝二首 [42]

论画以形似,见与儿童邻 [43]。赋诗必此诗,定非知诗人 [44]。诗画本一律,天工与清新 [45]。边鸾雀写生 [46],赵昌花传神 [47]。何如此两幅,疏淡含精匀。谁言一点红,解寄无边春 [48]。

瘦竹如幽人 [49],幽花如处女 [50]。低昂枝上雀,摇荡花间雨。双翎决将起 [51],众叶纷自举 [52]。可怜采花蜂,清蜜寄两股 [53]。若人富天巧 [54],春色入毫楮 [55]。悬知君能诗 [56],寄声求妙语 [57]。

【注 释】

42 书鄢陵王主簿所画折枝二首

这两首诗是元祐二年（1087 年）苏轼在翰林学士知制诰兼侍读任时作。苏轼题跋书画的诗,诗题有时用"题某某",有时用"书某某"。书:这里也是题写的意思。鄢陵:地名,即今河南省鄢陵县。主簿:掌管文书的佐吏。苏轼的这位善画的朋友鄢陵县王主簿在画史上并不著名,南宋邓椿著《画继》记:"鄢陵王主簿,未审其名,长于花鸟。"显然南宋人就已不知王主簿的名字,邓椿的这几句记载也明显只是依据苏轼的这首诗而已。折枝:中国花卉画法术语,指不画全株,只画一枝或若干枝,犹如折取来一般,故名。

43 论画以形似,见与儿童邻。

如果欣赏评价绘画只知道看画得形状像不像,那见识就与儿童相近（谓其幼稚）。邻:接近。

44 赋诗必此诗，定非知诗人。

宋费衮《梁溪漫志》卷七说苏轼这几句诗："此言可为论画作诗之法也。世之浅近者不知此理，做月诗便说'明'，做雪诗便说'白'，间有不用此等语，便笑其不着题。此风晚唐人尤甚。"苏轼所谓"赋诗必此诗"，即晚唐五代以来过求"着题"的诗，苏轼认为这样作诗，就不能算是真懂得诗的人了。

45 诗画本一律，天工与清新。

这两句是苏轼关于诗与画的共同性的定律式的论断。天工：天然工巧。诗与画都是需用技巧的，但用技巧要使作品显得很自然才是高明的。清新：清美新颖。

46 边鸾雀写生，

边鸾：唐朝画家。朱景玄《唐朝名画录》："边鸾，京兆人也。少攻丹青，最长于花鸟，折枝草木之妙，未之有也。或观其下笔轻利，用色鲜明，穷羽毛之变态，奋花卉之芳妍。贞元中新罗国献孔雀解舞者，德宗诏于玄武殿写其貌。一正一背，翠彩生动，金羽辉灼，若连清声，宛应繁节。"《宣和画谱》卷十五记御府所藏其作品 33 件，多为鸟雀图。写生：画出生意，把对象画得如活的一样。

47 赵昌花传神。

赵昌：北宋画家。宋范镇《东斋记事》卷四："又有赵昌者，汉州人。善画花，每晨朝露下时，绕栏槛谛玩，手中调采色写之，自号'写生赵昌'。"《宣和画谱》卷十八记御府所藏其作品 154 件，以花卉为多。

48 谁言一点红，解寄无边春。

这两句是说：王主簿画上的花卉虽然用色不多而且浅淡（疏淡），却能寄寓（包含）无边的春意。

49 瘦竹如幽人，

幽人：幽隐之人，隐士。《周易·履》："九二，履道坦坦，幽人贞吉。象曰：幽人贞吉，中不自乱也。"

50 幽花如处女。

这句比喻应是受到《庄子》的影响。《庄子·逍遥游》："藐姑射之山，有神人居焉，肌肤若冰雪，绰约若处子。"处子，即处女。

51 双翎决将起，

决（xuè）：迅疾的样子。《庄子·逍遥游》："我决起而飞，抢榆枋，时则不至。"这句是说：画上有两只鸟儿表现为即将要迅疾飞起的生动姿态。

52 众叶纷自举。

举：飞动。"众叶纷自举"，形容竹叶纷纷摇动的样子。

53 可怜采花蜂，清蜜寄两股。

（画上）可爱的蜜蜂，两腿上粘着的花粉都画了出来。这是说王主簿画得很细致。王安石《纯甫出僧惠崇画要予作诗》诗："蜜蜂掇蕊随翅股。"这也是写惠崇画中蜜蜂翅膀和腿上粘有花粉。

54 若人富天巧，

此人（即指画家王主簿）富有天生的巧艺。《论语·宪问》："君子哉若人！尚德哉若人！"若人：即这个人，此人。

55 春色入毫楮。

毫楮：笔与纸。楮（chǔ），树名，一种落叶乔木，树皮是造纸的原料。引申作纸的代称。

56 悬知君能诗，

悬知：料想。

57 寄声求妙语。

寄声：托人传话。《汉书·赵广汉传》："界上亭长寄声谢我，何以不为致问？"晋陶潜《丙辰岁八月中于下潠田舍获》诗："司田眷有秋，寄声与我谐。""寄声求妙语"，是说即以诗致意，还希望看到王主簿作的诗。

三、苏轼论画诗文三首讲析

像苏轼一样，诗词、文赋、书画不只是全能，而且全都造诣至高，一个人在多方面都是他那一时代最杰出者，且不只是在他那一时代，而是在整个中国文化史上，也并无第二人！

唐朝韩愈、柳宗元思欲扭转骈文泛滥华而不实的世习文风，极力提倡"古文"，即学习继承先秦两汉散体文，写作散文以明白通畅地表达思想；而他们所提倡表达的乃是儒家安民治国的入世的思想。所以，韩、柳提倡"古文"的运动，不只是文体文风变革的运动，也是一场思想文化运动。这场"文以载道"的文化运动，至宋朝欧阳修重举韩、柳"古文"旗帜，奖掖提携新人，才进一步蔚然成风。明清以来标举唐宋"古文"八大家，除唐代韩愈、柳宗元二人外，北宋六家为欧阳修、曾巩、王安石、苏洵、苏轼和苏辙。曾巩、王安石和苏家父子均受欧阳修的指点或奖掖。而苏轼又独以其汪洋恣肆、明白畅达的散文，与欧阳修并称"欧苏"。唐朝是诗歌的黄金时代，而宋朝诗人却能发展创造出风格趣味有别于唐诗的"宋诗"。苏轼即是建树"宋诗"风格面目的大诗人之一，在代表"宋诗"方面，他与黄庭坚并称"苏黄"。词起源于唐代，至宋朝发展至于巅峰，而苏轼以诗为词，开拓词的题材疆域，改变词的婉约风格，开创豪放派词风，与南宋词的大手笔辛弃疾并称"苏辛"。苏轼善行草书和楷书，能自出新意，用笔潇洒从容，结体端庄宽展，点画丰腴流丽，有翩然飘逸的神韵，为宋代一大书家，与黄庭坚、米芾、蔡襄并称"宋四家"，而黄庭坚《跋东坡墨迹》乃称"本朝善书自当推为第一"。在诗文书画诸艺事上，苏轼唯于绘画未多用功，他向文同学习过画艺，善画枯木竹石。他在《文与可画筼筜谷偃竹记》一文中说自己能领会文同给他讲述的绘画的奥妙，但却做不到心手相应地呈现这种奥妙，是因为"操之不熟"，即因作画少而未能至心手相应的境地。苏轼所言固是其作画不多不熟练的实情，也表示了他的自谦。其实虽然他所能画的只有枯木竹石这几样素材，但他画出的风采神韵也还是不同凡响令人叹赏的。黄庭坚《题子瞻枯木》诗道："折冲儒墨阵堂堂，书入颜杨鸿雁行。胸中元自有丘壑，故作老木蟠风霜。"黄庭坚题赞苏轼画作的诗赋还有多首。米芾"颠狂"，于前人书画多有苛评，但其《画史》记苏轼画说："子瞻作枯木，枝干虬屈无端，石皴硬，亦怪怪奇奇无端，如其胸中盘郁也。吾自湖

南从事过黄州，初见公。酒酣曰："君贴此纸壁上。"观音纸也。即起作两竹枝、一枯树、一怪石见与。后晋卿借去不还。"（《子瞻画墨竹》）他欣赏珍视苏画之意溢于言表。苏轼既有作画的实践，更对于古今绘画的品鉴欣赏有极高的兴致，对绘画艺术有广泛深入的思考。因此，他关于绘画的形似与神韵、常形与常理、寓意与留意、画竹须胸有成竹、诗画本一律、士人画等的理论，竟使他成为宋朝最重要的画论家，甚至应该说是使他成为中国绘画史划时代的理论家。

现代学者关于苏轼画论方面评述很多，比较重要的有如下数家。

徐复观著《中国艺术精神》第九章"宋代的文人画论"的第二节，分"东坡的'常理'与'象外'""'身与竹化'与'成竹在胸'""'追其所见'与'十日画一石'"和"变化与淡泊"几个方面，概括论述了苏轼的画论思想。徐氏此书的中心是阐发庄子思想对于中国艺术，尤其是对中国绘画艺术的深入的影响。他在苏轼画论中所着意分析论述的，也是"庄学的精神"的潜移默化的影响。

王逊有《苏轼和宋代文人画》一文，初发表于《美术研究》1979年第1期（又收录于《王逊美术史论集》，河北教育出版社2009年版）。王逊此文先引苏轼《书黄子思诗集后》一文，概括其就书法和诗提出的三个主要见解为："（一）技巧上的最高成就不是艺术上的最高境界，甚至妨碍了最高境界的完成。（二）艺术上的最高境界是'萧散简远'或'简古'。（三）艺术的最高表现是'常在咸酸之外'，即超越感情的具体的形象之外。"然后说"这一见解运用在绘画方面，就是苏轼评论吴道子、王维的艺术高下的那几段有名的言论"。他评述了苏轼《书吴道子画后》《王维吴道子画》《净因院画记》等篇论画诗文。王逊总结说：

> 苏轼的"文人画"思想，作为理论的探讨，却是具有一定的创造性。他们的创造性主要是敏锐地见到了这样一些在绘画理论上带有普遍的美学意义的问题：超越具体的感性的形象的艺术表现，所谓"咸酸之外"；艺术表现中描述与感染的区别与联系；主观因素——思想、感情和理想之决定着艺术形象的成败；"胸有成竹"；诗与画的一致性；艺术技巧的修养与创造艺术境界的关系等。苏轼这些探讨本身也就是对于绘画理论发展的重要贡献。在此以前，绘画理论的探讨着重在构成艺术形象的客观方面，即艺术和对象的关系问

题（例如形似—神似的问题）。而苏东坡是从构成艺术形象的主观方面出发，提出一系列见解。这是一个重要的新的起点，在艺术形象作为主观与客观相统一的辩证关系方面更深入了一步。（《王逊美术史论集》，河北教育出版社 2009 年版，第 111 页）

阮璞《苏轼的文人画观论辨》一文，全文长达 4 万多字，《美术研究》1983 年第 3、4 两期连载（又收录于阮璞著《中国画史论辨》，陕西人民美术出版社 1993 年版）。阮璞此文主要是针对王逊《苏轼和宋代文人画》一文（也连带说到钱锺书的《中国诗与中国画》一文）的观点，提出不同的意见。他分三个小题加以论辨：一、"吴王优劣论"究竟最后定论如何？二、苏轼心目中的"士人画"主要是指哪类画？三、"论画以形似，见与儿童邻"，是指论画抑是指作画？他通过相当充分的列述和论辨，总结说：

> 第一，在吴王优劣的评价上，苏轼最终崇奉为画圣的毕竟是"画工"吴道子，而不是"诗老"王维，苏轼并没有认为文人画在全部绘画领域中应该居于正宗、主流的地位。第二，在文人画的范围之内，苏轼所大量揄扬，并且目之为"士人画"的，主要是从王维到李公麟、宋子房等人的文人正规画，而不是以文同和他自己为代表的文人墨戏画，苏轼在他所处的时代还不可能企图把墨戏画抬出来取代正规画。第三，在"论画以形似，见与儿童邻"的理论上，苏轼只是说论画（观画）不当止于形似，而不是说所论之画不当有其形似，这是当时自负善于"精鉴"者的一种带有共同性的看法。有人认为这两句话是主张作画要"极端打破形似"等，这些全是对苏轼的曲解或误解。（阮璞《中国画史论辨》，陕西人民美术出版社 1993 年版，第 163 页）

阮璞此文对于苏轼画论思想的研究，超越一般只引据苏轼几句或几篇诗文即加以论断的片面化表面化的做法，不苟同于一般对于苏轼画论观点的认识，在全面研读苏轼论画诗文的基础上，指出其思想的主流与"一时兴到语"的分别。比较而言，阮璞此文是我所见对于苏轼画论思想的研究做得最全面最深入的。虽然

如此，阮先生的某些观点也还是可以商榷的。阮璞先生研究画史画论，眼界不局限于画学文献，而有较广阔的文史学术视野。即就画学文献的研读而言，他也没有治画学者较常见的不能踏实用功透彻研读文献便好著文立论、难免断章取义以偏概全，或望文生义妄作不根之谈的种种毛病。他所著《画学丛证》一书（上海书画出版社 1998 年版），对画学著述中存在的误解谬说纠正颇多，指误辨证，论析入理，言多可采，为读画论者所宜详参之书。

葛路《中国画论史》第四章"宋代绘画理论"中，对于苏轼的重神似论、苏轼论画的"常理"和苏轼提倡的诗情画意几方面做了概括的论述。

上海人民美术出版社 1988 年出版的《中国画家丛书》之一的于风著《文同 苏轼》一书，在"苏轼的艺术理论和实践"一节，对苏轼关于"形"与"神"、"似"与"真"、"形"与"理"、"诗"与"画"等方面的见解也有较平实的评述。

本书选释苏轼论画诗文三篇。

其一《王维吴道子画》和其二《书吴道子画后》两篇，关涉"吴王优劣论"话题，常为人称引。一般都认为，苏轼《王维吴道子画》一诗的扬王抑吴之论，改变了唐代以来以吴道子为"画圣"而王维只是一般名家的既有评价，使王维的绘画得到前所未有的推崇，从而成为后来"文人画"所推尊的开派宗师。前述阮璞《苏轼的文人画观论辨》一文则认为，苏轼《王维吴道子画》一诗作于他 20 多岁时，扬王抑吴之论不过是他少年气盛的"一时兴到语"，不可执此以为他一贯的观点；而后来所作《书吴道子画后》一文，仍称吴道子"盖古今一人而已"，将吴道子的画与杜甫诗、韩愈文和颜真卿书法并称为达于极致的艺术，才是苏轼论画的一贯的观点。阮璞的论辨固多可取，但谓"吴生虽妙绝，犹以画工论。摩诘得之于象外，有如仙翮谢笼樊。吾观二子皆神俊，又于维也敛衽无间言"不过为苏轼一时兴到语，后来再没发表过尊王抑吴之论，遂推断苏轼放弃了对王维的尊崇，也未必尽合苏轼画论思想的实际。苏轼"又于维也敛衽无间言"是更欣赏王维的画中总自然地包含着诗意，这一层意思不仅又见于《书摩诘蓝田烟雨图》之"味摩诘之诗，诗中有画；观摩诘之画，画中有诗"这两句格言式的题跋语，而且提倡"画中有诗"也是苏轼后来一再表达的主张，这可以说是苏轼画论的一个核心的思想。

本书选读的其三《书鄢陵王主簿所画折枝二首》这两首称赞朋友画作的诗，

则是倡言"诗画一律"论的名篇。历代关于这首诗的论画观点，有人表示理解，有人指为谬论。例如，宋费衮《梁溪漫志》卷七说："此言可为论画作诗之法也。世之浅近者不知此理，做月诗便说'明'，做雪诗便说'白'，间有不用此等语，便笑其不着题。此风晚唐人尤甚。"这是宋人理解苏轼的例子。但宋人已有表示不解的，如《韵语阳秋》卷十四记有人怀疑："不以形似，当画何物？"不过接下来也有解释："曰：非谓画牛作马也，但以气韵为主尔。谢赫云：'卫协之画，虽不该备形妙，而有气韵，凌跨雄杰。'其此之谓乎！"金朝王若虚《滹南诗话》卷二也自问自答为苏轼伸论说："夫所贵于画者，为其似耳。画而不似，则如勿画；命题而赋诗，不必此诗，果为何语？然则坡之论非欤？曰：论妙于形似之外，而非遗其形似；不窘于题，而要不失其题。如是而已耳。"明清人则多有异议，如杨慎《升庵诗话》卷十三《论诗画》条引苏诗前四句论曰："言画贵神、诗贵韵也。然其言有偏，非至论也。晁以道和公诗云：'画写物外形，要物形不改；诗传画外意，贵有物中态。'其论始为定，盖欲以补坡公之未备也。"清邹一桂《小山画谱》谈"形似"，也引苏诗前四句说："此论诗则可，论画则不可。未有形不似而反得其神者。此老不能工画，故以此自文……唐白居易谓：'画无常工，以似为工；学无常师，以真为师。'宋郭熙亦曰：'诗是无形画，画是有形诗。'而东坡乃以形似为非，直谓之门外人可也。"邹一桂的批评最尖刻，他说苏轼因为自己不能画得很好，因而用这种"不可"之论为自己遮羞，苏轼简直就是个门外汉。

上述无论是认同或为苏轼伸论其理论的，还是认为苏轼说的根本就不对的，多数有一个共同点，就是他们往往都只就苏诗前四句加以议论，而都不顾及全篇。近人俞剑华编著《中国画论类编》选录苏轼若干诗文总题为"东坡论画"，最后一篇亦仅截取此诗开头四句，简单加题为"论画诗"，正显示出人们长期只看这四句便拟议苏轼论画，而都不总观全篇的问题。其实苏轼这首诗本身就以其特殊的形式表达了完整的观念，而且他提出的这个观念实是高明之见，绝非门外杂谈。

从形式上说，这是一首称赞朋友鄢陵王主簿画作的诗，虽然开头两句以鲜明的理论观念开场，接下来两句用关于诗歌的观念来相映证，第五、六两句做议论的概括，说诗和画共同的准则是"天工与清新"。诗可以有议论，但诗不能总是议论，尤其是如称赞朋友绘画这样的题目，总要把话题落实到王主簿所画折枝花

卉上，所以后六句便是具体赞评王主簿的画。苏轼的这位善画的朋友王主簿在画史上并不著名，南宋邓椿著《画继》记："鄢陵王主簿，未审其名，长于花鸟。"显然南宋人就已不知王主簿的名字，邓椿的这几句记载也明显的只是依据苏轼这首论画诗而已。那么王主簿的画，恐也未必真比画史赫赫有名的边鸾、赵昌的更好。但懂得诗歌的人知道这是"尊题"法（参见本书关于杜甫《丹青引赠曹将军霸》诗"幹唯画肉不画骨，忍使骅骝气凋丧"句的论析）。边鸾、赵昌已是花鸟画写生传神的前辈典范，眼前的朋友王主簿的画至少也能给苏轼一种"天工与清新"的美感，于是就拿大名家来陪衬一下，说王主簿的画不仅也具有边鸾写生、赵昌传神的水平，而且还有"疏淡含精匀"的个人风格的新鲜感，以及善于以一点红色寄予无边春意的画中有诗的含蓄韵味。《书鄢陵王主簿所画折枝二首》是联章两首诗，后一首就专写王主簿所画折枝花鸟的春意盎然，最后两句说"悬知君能诗，寄声求妙语"特别表明了对于这位能诗的画人的格外倾心。回到第一首诗来说，前六句是纯议论，但关于画的开头两句似乎总容易让人疑惑或误会苏轼是片面主张画不需形似。其实"边鸾雀写生，赵昌花传神"两句补充了关于画的要求，唐五代至北宋花鸟画的写生、传神的新成就，正是以细致的观察和准确的形似为基础和特征的。苏轼拿边鸾、赵昌来衬托一下王主簿，不是否定边鸾、赵昌，而正是以他们为典范，又称赞王主簿能在此基础上画出自己的新风格，王主簿的"疏淡"并非逸笔草草的写意，而是"含精匀"的工致的画风。而他在工致的画风中富含诗意，更是苏轼所欣赏的。或许苏轼也确实认为即使是边鸾、赵昌的画，仍有缺乏诗意这一不足。所以苏轼对王主簿的称赏或许也并不是溢美之词，反而正是他别具慧眼处也未可知。总之，苏轼这首诗表达的绘画主张，并没有否定形似，而是强调绘画应在写生传神的前提上还含有诗意，这也是他在此诗中拿诗来并论，认为"诗画本一律，天工与清新"的缘由，这也是他论诗论画的一贯主张。苏轼认真地向文同学习过画竹，他承认自己画得少因而不能算画得很出色。但说他是门外汉、说他是以不切实际的高论掩饰自己所短，却是不公正的。苏轼实在是一位少有的文艺通才，不用说他在诗词文学和书法方面高出一代的成就，就是他在有一些实践基础上而对绘画的感悟和鲜明的理论主张，也确实奠定了后来文人画的理论基础，他对于绘画史的贡献和巨大影响是不容否认的。

但是明清人时时批评苏轼的画论，也非全无道理，而且对苏轼诗篇的断章取义的理解也不是他们非要批评苏轼的主要原因。我认为更主要的是由于文人画在元代以后流行，流行的弊端是很多人借口"写意""传神""不求形似"种种说道，掩饰自己的不学无术、粗糙卖弄。郑板桥有段话说到了根上："徐文长先生画雪竹，纯以瘦笔破笔断笔为之，绝不类竹，然后以淡墨水钩染而出，枝间叶上，罔非雪积，竹之全体在隐跃间矣。今人画浓枝大叶，略无破缺处，再加渲染，则雪与竹两不相入，成何画法？此亦小小匠心，尚不肯刻苦，安望其穷微索妙乎？问其故，则曰：吾辈写意，原不拘拘于此。殊不知'写意'二字误多少事，欺人瞒己，再不求进，皆坐此病。必极工而后能写意，非不工而遂能写意也。"（《郑板桥全集》，江苏广陵古籍刻印社1997年版，第287—289页）明清文人画末流借口"写意"的欺人瞒己的慵妄，是不应由苏轼来代受责难的。

明 董其昌《高逸图》

原画为纸本水墨，纵 89.5 厘米，横 51.6 厘米。
现藏台北"故宫博物院"。

董其昌"画分南北二宗论"题跋四则

一、董其昌生平简述

董其昌（1555—1636），字玄宰，号思白、香光居士，松江华亭（今上海市松江区）人。明神宗万历十七年（1579年）进士，入选翰林院庶吉士，翌年受命编修实录史纂，万历二十二年（1594年）诏任太子朱常洛（1582—1620）讲官。万历二十七年（1599年）称病归隐。万历三十二年（1604年）曾出任湖广提学副使，仅一年即告退。此后闲居乡里十余年。授职山东副使、登莱兵备、河南参政，皆不赴任。光宗朱常洛即位（1620年），召授太常少卿，掌国子司业事。熹宗（朱由检，1620—1627年在位）天启二年（1622年），升任太常卿，兼侍读学士。后任《神宗实录》纂修，被派往南方采辑资料，录成300本。又采留存奏疏切于政事者，别为40卷。仿史赞之例，每篇系以论断。书成表进，有诏褒美，宣付史馆。天启三年（1623年），升任礼部右侍郎，寻转左侍郎。天启五年（1625年）授职南京礼部尚书。时宦官擅权，党祸酷烈。其昌避祸保身，逾年请告归。崇祯四年（1631年），仍以故官起用，掌詹事府事。居三年，屡疏乞休，诏加太子太保致仕。两年后逝世。赠太子太傅。福王时，谥文敏。《明史》卷二百八十八有传。

董其昌是明末声望最著的文人书画家。他从17岁开始学书，22岁开始学画，一生重视临仿古人名迹。其书法多仿颜真卿、杨凝式、苏轼、黄庭坚、米芾等，上

溯王羲之、献之，其行草书自成一家。《明史》本传说："同时以书名者，临邑邢侗、顺天米万锺、晋江张瑞图，时人谓邢、张、米、董，又曰南董北米。然三人者，不逮其昌远甚。"董其昌曾将自己与赵孟頫相比较说："赵（孟頫）书因熟得俗态，吾书因生得秀色。"乃自负其书法胜赵一筹。其绘画也是广泛临摹宋元名家，又行以己意，风格古雅秀润。

董其昌诗文集有《容台集》，为其生前由其儿孙编辑刊印，有崇祯三年（1630年）陈继儒序刊本和崇祯八年（1635年）黄道周序建宁刊本等。另有《画禅室随笔》《画旨》《画眼》三种画论专著，为后人辑录，主要辑自《容台集》，内容互有异同。近人于安澜编《画论丛刊》，将此三书删除重复、参校他书订补，总题为《画旨》，以便人检览参阅。

二、董其昌"画分南北二宗论"题跋四则详注

本节选注董其昌"画分南北二宗论"的四则题跋。原文录自崇祯三年（1630年）刊本《容台集》卷四，用于安澜编《画论丛刊》本校，版本异文，择善而从，不出校记。

画分南北二宗论[1]（题跋四则）

其一[2]

禅家有南北二宗，唐时始分[3]。画之南北二宗，亦唐时分也。但其人非南北耳。北宗则李思训父子着色山水[4]，流传而为宋之赵幹[5]、赵伯驹、伯骕[6]，以至马、夏辈[7]。南宗则王摩诘始用渲淡[8]，一变钩斫之法[9]。其传为张璪[10]、荆、关、董、巨[11]、郭忠恕[12]、米家父子[13]，以至元之四大家[14]。亦如六祖之后有马驹、云门、临济儿孙之盛[15]，而北宗微矣。要之，摩诘所谓云峰石迹迥出天机、笔意纵横参乎造化者[16]；东坡赞吴道子王维画壁亦云"吾于维也无间然"[17]，知言哉[18]！

【注 释】

1 画分南北二宗论

这个题目是本书拟加的。董其昌画论在《容台集》和《画禅室随笔》中都是无标题的随笔或题跋短文。清代王原祁等编《佩文斋书画谱》中所录董其昌论画题跋有的添加标题，有的也没加标题。董其昌最有影响的理论是山水画分南北二宗论，集中表现在这里所选的四则题跋文中，本书即就此四则题跋统加此题。

2 其一

此条又见莫是龙《画说》。莫是龙《画说》，参见于安澜编《画论丛刊》本。

3 禅家有南北二宗，唐时始分。

佛教禅宗，又名佛心宗或心宗，以印度菩提达摩为初祖。菩提达摩也省称达摩，天竺高僧，本名菩提多罗。于南朝梁武帝普通元年（520年）入中国，梁武帝迎至建康（今江苏省南京市）。后渡江往北魏，止嵩山少林寺，面壁九年而化。传法于慧可。禅宗之名始于唐代。由达摩而慧可 [隋开皇十三年（593年）圆寂]、僧璨 [隋大业二年（606年）圆寂]、道信 [580—651，唐高宗永徽二年（651年）圆寂]，至第五世弘忍 [601—675，唐高宗上元二年（675年）圆寂] 门下，分成北方神秀（606—706）的渐悟宗和南方慧能（638—713）的顿悟说两宗。但北方渐悟宗仅传数代即衰，后世只有南方顿悟说盛行，主张不立文字，直指人心，顿悟成佛。慧能被称为禅宗六祖。禅宗兴起后，流行日广，影响及于宋明理学，也影响到宋代诗论，如严羽《沧浪诗话》。

4 北宗则李思训父子着色山水，

李思训父子：关于李思训，参见本书《郭若虚〈图画见闻志〉三篇》之《论三家山水》注26。李思训之子李昭道，生卒年不详，官至太子中舍。《历代名画记》卷九说他的画"变父之势，妙又过之……世上言山水者，称大李将军、小李将军。昭道虽不至将军，俗因其父呼之"。

5 流传而为宋之赵幹、

赵幹：五代南唐画家，江宁（今江苏省南京市）人。生卒年不详。传世作品有《江行初雪图》（台北"故宫博物院"藏）。

6 赵伯驹、伯骕，

赵伯驹（1120—1182）：字千里，南宋画家，为宋朝宗室。官至浙东兵马钤辖。工画，尤长金碧山水。传世作品有《江山秋色图》（北京故宫博物院藏）等。伯骕：

指赵伯骕（1124—1182），字希远，赵伯驹弟。也善画金碧山水。传世作品有《万松金阙图》（北京故宫博物院藏）等。

7 以至马、夏辈。

马、夏：指南宋画家马远、夏珪。马远，字钦山，钱唐（今浙江省杭州市）人。生卒年不详。光宗（1190—1194年）至宁宗（1195—1224年）时任画院待诏，在画院画家中一时号称独步。元夏文彦《图绘宝鉴》、清厉鹗《南宋院画录》等有传。传世作品有《踏歌图》《梅石溪凫图》（均藏北京故宫博物院）等。夏珪，字禹玉，钱唐（今浙江省杭州市）人。生卒年不详。宁宗时任画院待诏。《图绘宝鉴》《南宋院画录》等有传。传世作品有《长江万里图》（辽宁省博物馆藏）等。

8 南宗则王摩诘始用渲淡，

王摩诘：即王维，唐代诗人画家。参见本书《苏轼论画诗文三篇》之《王维吴道子画》注1。渲（xuàn）淡：即渲染，中国画技法的一种。以水墨或淡彩涂抹烘染以达到所期望的效果。

9 一变钩斫之法。

钩斫（zhuó）之法：指中国画技法中的勾勒和斧劈皴法。

10 其传为张璪、

张璪：字文通，唐代画家，吴郡（今江苏省苏州市）人。生卒年不详，主要活动于唐代宗（763—779年）、德宗（780—804年）时期。曾任检校祠部员外郎、盐铁判官，贬衡州司马，移忠州司马。其画尤工树石、山水，自撰《绘境》一篇，谈画之要诀，惜已失传。唯论画名言"外师造化，中得心源"两句，赖《历代名画记》记述以传，影响深远。《唐朝名画录》列之于"神品下七人"（《唐朝名画录》其

名作"张藻"）、《历代名画记》卷十亦有传。《全唐文》卷六百九十有符载《江陵陆侍御宅讌集观张员外画松石图》序文，及《江陵府陟岊寺云上人院壁张璪员外画双松赞》两篇。

11 荆、关、董、巨、

即五代至宋初画家荆浩、关同、董源、巨然。荆浩：参见本书《郭若虚〈图画见闻志〉三篇》之《论三家山水》注27。关同：参见《郭若虚〈图画见闻志〉三篇》之《论三家山水》注22。董源：宋郑文宝《江表志》卷中、《宣和画谱》卷十一、周密《云烟过眼录》其名皆作"董元"，《图画见闻志》卷三谓其字叔达，南唐画家，锺陵（今江西省南昌市）人。南唐中主李璟时（943—960年）为后苑副使。《图画见闻志》说他"善画山水，水墨类王维，著色如李思训"。《宣和画谱》说："然画家止以著色山水誉之，谓景物富丽，宛然有李思训风格。今考元所画，信然。盖当时著色山水未多，能仿思训者亦少也，故特以此得名于时。至其出自胸臆，写山水江湖风雨、溪谷峰峦晦明、林霏烟云，与夫千岩万壑、重汀绝岸，使鉴者得之，真若寓目于其处也，而足以助骚客词人之吟思，则有不可形容者。"米芾《画史》说："董源平淡天真多，唐无此品，在毕宏上。近世神品，格高无与比也。峰峦出没，云烟显晦，不装巧趣，皆得天真；岚色郁苍，枝干劲挺，咸有生意。溪桥渔浦，洲渚掩映，一片江南也。"《宣和画谱》著录御府所藏其作品78件。今传世作品有《溪岸图》（美国纽约大都会博物馆藏）、《潇湘图》（北京故宫博物院藏）、《夏山图》（上海博物馆藏）、《夏景山口待渡图》（辽宁省博物馆藏）等。巨然：南唐至宋初和尚画家，《圣朝名画评》卷二说他是江宁（今江苏省南京市）人。《图画见闻志》卷四称他为"锺陵僧巨然"，《宣和画谱》卷十一说他是锺陵（今江西省南昌市）人。原为江宁开元寺僧，宋太祖开宝八年（975年）随南唐后主李煜北入宋都开封，居于开宝寺。工画山水，笔墨秀润，善为烟岚气象、山川高旷之景。沈括《图画歌》说："江

南董源僧巨然，淡墨轻岚为一体。"米芾《画史》说巨然是学董源的。《宣和画谱》著录御府所藏其作品136件。今传世作品有《秋山问道图》（台北"故宫博物院"藏）、《万壑松风图》（上海博物馆藏）、《山居图》（日本阪斋藤氏藏）等。

12 郭忠恕、

郭忠恕（？—977）：字恕先，五代至宋初画家。《圣朝名画评》卷三说他是无棣滴河（今山东省商河县）人，苏轼《郭忠恕画赞并叙》、《图画见闻志》卷三和《宋史》卷四百四十二说他是洛阳人。有文才，精文字学，善篆、隶书，后周（951—960年）时为宗正丞兼国子博士。宋初（960—962年）醉酒忿争于朝堂，贬为乾州司户参军，又削籍配隶灵武。宋太宗即位（976年），闻其名，召授国子监主簿。纵酒放言，好论时政得失，太宗恶之，决杖发配流放登州（今山东省蓬莱市），太平兴国二年（977年），死于赴登州的临邑途中。忠恕善画屋木、林石，《圣朝名画评》称其"为屋木楼观，一时之绝也"。《宣和画谱》著录御府所藏其作品34件。今传世作品有《雪霁江行图》卷（台北"故宫博物院"藏）等。

13 米家父子、

指宋朝书画家米芾及其子米友仁。米芾（1051—1107）：41岁前其名用"黻"，后改"芾"，字元章，号襄阳漫士、海岳外史等，因曾官礼部员外郎，世称米南宫。北宋书画家。其先太原人，后徙居襄阳（今湖北省襄阳市）、润州（今江苏省镇江市）。米芾出生于襄阳。其父为武官，其母曾当过宋英宗（1064—1067年在位）皇后的乳母。由于这一关系，神宗熙宁三年（1070年），米芾恩补校书郎，寻出任浛光（今广东省英德市西北浛洸镇）尉。历官至知无为军（治所在今安徽省无为县）。徽宗崇宁（1102—1106年）间召为书画学博士，擢礼部员外郎，大观元年（1107年）出知淮阳军，卒，年57岁。书法得王献之笔意，自成一家，与苏轼、黄庭坚、蔡襄并称宋四大家。山水画法受董源的启发，又自出新意，用水墨交融的"点"笔描

绘因多雨而烟云湿润的江南山水,亦自成一家,后世称"米点"或"米家山"。著有《山林集》100卷,已佚。宋岳珂辑有《宝晋英光集》,后人续辑有《宝晋英光集拾遗》。另著有《书史》《画史》《砚史》等书。事迹见《宝晋英光集拾遗》附《故南宫舍人米公墓志》、《东都事略》卷一百一十六、《画继》卷三等,《宋史》卷四百四十四有传。米芾的山水画已无真品传世。米友仁(1074—1153):字元晖,米芾长子。生于寅(虎)年,小字寅孙,黄庭坚赠诗用张旭《虎儿帖》中名字戏称他"虎儿"。早年以书画知名,北宋宣和四年(1122年)应选入掌书学,南渡后备受高宗优遇,官至兵部侍郎、敷文阁直学士。文词书画深得家法,世号"小米"。事迹见《京口耆旧传》卷二、《画继》卷三等,《宋史》卷四百四十四附《米芾传》。传世作品有《潇湘奇观图》(北京故宫博物院藏)、《远岫晴云图》(日本大阪市立美术馆藏)等。

14 以至元之四大家。

指元代画家黄公望、王蒙、倪瓒、吴镇。黄公望(1269—1354):字子久,号一峰,又号大痴道人,平江常熟(今江苏省常熟市)人。本姓陆,后出继永嘉黄氏,因改姓名。善画山水,师王维、董源、巨然,变其法,外师造化,勤于观察、写生,自成一家。事迹见《图绘宝鉴》卷五、《无声诗史》卷一等。传世作品有《富春山居图》卷(其主体部分今藏台北"故宫博物院",开头一小段今藏浙江省博物馆)、《富春大岭图》(台北"故宫博物院"藏)、《天池石壁图》(北京故宫博物院藏)等。流传画论著作有《写山水诀》。王蒙(1308—1385):字叔明,吴兴(今浙江省吴兴市)人。赵孟頫外孙。元末官理问,遇乱,隐居黄鹤山,自称黄鹤山樵。入明朝,知泰安州事。因胡惟庸案牵连被逮,病死狱中。蒙敏于文,工画山水,兼善人物。山水画受赵孟頫的直接影响,也进而师法王维、巨然等,综合为新风格,墨法秀润。事迹见《图绘宝鉴》卷五、《无声诗史》卷一等,《明史》卷二百八十五有传。传世

作品有《青卞隐居图》（上海博物馆藏）、《葛稚川移居图》（北京故宫博物院藏）等。倪瓒（1301—1374）：字元镇，自号云林子、云林居士、懒瓒等，常州无锡（今江苏省无锡市）人。家本殷富，所居有清閟阁，藏书数千卷，皆手自勘定。工诗，善书画。其诗文后人辑有《清閟阁集》。画枯木竹石及平远山水，气韵萧远，独具风格，后世公认为"逸品"的典范。元末散其家资，扁舟往来太湖、三泖间。入明，被徵，固辞不应，黄冠野服，混迹编民，人称"高士"。洪武七年（1374年）卒。事迹见《图绘宝鉴》卷五、《无声诗史》卷一等，《明史》卷二百九十八《隐逸传》。传世作品有《六君子图》（上海博物馆藏）、《渔庆秋霁图》（上海博物馆藏）、《容膝斋图》（台北"故宫博物院"藏）、《古木幽篁图》（北京故宫博物院藏）等。吴镇（1280—1354）：字仲圭，号梅花道人、梅道人，嘉兴（今浙江省嘉兴市）人。能诗，喜草书，画山水师巨然，墨竹宗文同。事迹见《图绘宝鉴》卷五、《画史会要》卷三等。传世作品有《双桧平远图》轴（台北"故宫博物院"藏）、《渔父图》轴（北京故宫博物院藏）、《渔父图》卷（美国佛利尔美术馆藏）、《长松图》轴（南京博物院藏）等。

15 亦如六祖之后有马驹、云门、临济儿孙之盛，

"六祖"即慧能，参见前注3。马驹：指马祖道一（709—788）。慧能曾赞扬高徒怀让（677—744）说："汝足下生一马驹，踏杀天下人。"慧能死后，怀让于唐玄宗先天二年（713年）往南岳般若寺，弘扬慧能学说，开南岳一系，世称"南岳怀让"。怀让有弟子九人，其中以道一为主座。道一俗姓马，世称"马祖道一"；又以慧能说怀让"汝足下生一马驹"的话头，以"马驹"代称之。云门：即云门宗，佛教派别名，中国佛教禅宗南宗五家之一。五代文偃（864—949）创建于韶州云门山（今广东省乳源瑶族自治县北），故名。在北宋与临济宗并盛，至南宋时衰落不传。临济：即临济宗，中国佛教禅宗南宗五家之一。属于南岳怀让法系。经马祖

道一、百丈怀海（720—814）、黄檗（？—855），而至河北临济院义玄（？—867）禅师，正式创立此宗，故名。下传六世，至北宋石霜、楚园门下分为黄龙、杨岐二派，和原来的五家合称五家七宗。12—13世纪间相继传入日本，至今仍流行。

16 摩诘所谓云峰石迹迥出天机、笔意纵横参乎造化者；

摩诘：唐诗人、画家王维的字。《旧唐书》卷一百九十《王维传》说："（王维）书画特臻其妙，笔踪措思，参于造化，而创意经图，即有所缺，如山水平远，云峰石色，绝迹天机，非绘者之所及也。"北宋米芾《画史》"文彦博太师《小辋川》"一条，有曰："唐张彦远《名画记》云：'类道子。'又云：'云峰石色，绝迹天机。笔思纵横，参于造化。'"其实这里先后所引皆非《历代名画记》文，说王维"其画山水松石，踪似吴生"的，是朱景玄《唐朝名画录》；而后几句是将《旧唐书·王维传》中语也误记漫称为《历代名画记》之言了。本文则是援据米芾《画史》之文。

17 东坡赞吴道子王维画壁亦云"吾于维也无间然"，

参见本书《苏轼论画诗文三篇》之《王维吴道子画》诗，原诗末句为："又于维也敛衽无间言。"

18 知言哉！

知言：有见识的话。

其二

文人之画，自王右丞始 [19]。其后董源、巨然、李成、范宽为嫡子 [20]，李龙眠 [21]、王晋卿 [22]、米南宫及虎儿 [23]，皆从董、巨得来。直至元四大家黄子久、王叔明、倪元镇、吴仲圭，皆其正传。吾朝文、沈 [24]，则又远接衣钵 [25]。若马、夏及李唐 [26]、刘松年 [27]，又是大李将军之派 [28]，非吾曹当学也 [29]。

【注 释】

19 文人之画，自王右丞始。

王右丞：即王维。王维官至尚书右丞，故称。参见本书《苏轼论画诗文三篇》之《王维吴道子画》注 1。

20 其后董源、巨然、李成、范宽为嫡子，

嫡（dí）子：古时称正妻所生的儿子，与妾所生的儿子叫"庶子"对称。嫡子的地位高于庶子，嫡子中最长者为嫡长子，嫡长子往往享有优先继承爵位和财产的权利。这里是比喻文人画的正传。

21 李龙眠、

李公麟（1049—1106），字伯时，号龙眠居士。北宋画家。舒城（今安徽省舒城县）人。神宗熙宁三年（1070 年）进士，历南康、长垣尉，泗州录事参军，迁中书门下后省删定官、御史检法。哲宗元符三年（1100 年）因病致仕。好古博学，长于诗，擅长辨识商周铜器铭文款识。尤以善画著名，凡鞍马、人物、道释、山水、花鸟兼能，尤工人物，《宣和画谱》说他"深得杜甫作诗体制而移于画"。《图绘宝鉴》谓："当为宋画中第一，照映前古者也。"事迹见《宣和画谱》卷七、《东都事略》

卷一百一十六、《画继》卷三等，《宋史》卷四四四有传。传世作品有《临韦偃牧放图》（北京故宫博物院藏）等。

22 王晋卿、

王诜（shēn），字晋卿，北宋驸马画家。约生于仁宗庆历八年（1048年）前后，卒于徽宗即位（1101年）后。其先太原（今山西省太原市）人，其六世祖王全斌（908—976），是宋初率师平蜀的主将。祖父王凯官至武胜军节度观察留后、侍卫亲军马军副都指挥使，是屡次抵御西夏侵扰的有功之将。（王全斌、王凯事迹见《宋史》卷二百五十五《王全斌传》）神宗熙宁二年（1069年），以右侍禁王诜为左卫将军驸马都尉，选尚英宗第二女、神宗妹舒国长公主（后改蜀国长公主）。王诜虽出身将帅世家，亦身任禁军将军，却好读书为文，工诗善画。与苏轼、苏辙、黄庭坚等友善。元丰二年（1079年），苏轼得罪贬官黄州，王诜受牵连；元丰三年（1080年），公主病故，神宗迁怒于王诜，贬王诜为昭化军节度行军司马、均州（今湖北省丹江口市）安置。元丰七年（1084年），移颍州（今安徽省阜阳市）安置。次年，免安置，许在京居住。哲宗（1086—1100年）初，得复驸马都尉。徽宗在即位前为端王时，因好诗文书画，与王诜交往亲密。王诜所画水墨山水，学李成；又作著色山水，学唐李思训。事迹见苏轼、苏辙和赠王诜诗文、《宣和画谱》卷十二、《画继》卷二、《宋会要辑稿》、《续资治通鉴长编》等。传世作品有《渔村小雪图》卷（北京故宫博物院藏）、《烟江叠嶂图》卷（上海博物馆藏）等。

23 米南宫及虎儿，

指米芾父子。参见前注13。

24 吾朝文、沈，

指明朝的文徵明和沈周。文徵明（1470—1559）：原名壁（也作"璧"），字徵明。

后以字行，更字徵仲。因先世衡山人，故号衡山居士，世称"文衡山"，明代书画家。长洲（今江苏省苏州市）人。父文林，温州知府。徵明学文于吴宽，学书于李应祯，学画于沈周，皆其父友。武宗正德（1506—1521年）末，授翰林待诏。世宗嘉靖（1522—1565年）初，预修《武宗实录》，侍经筵。数年力请致仕还乡。以诗文书画名于世。在画史上与沈周、唐寅、仇英合称"吴门四家"。 事迹见《无声诗史》卷二、《明画录》卷三、《佩文斋书画谱》卷五十六。《明史》卷二百八十七有传。著有《莆田集》《文待诏题跋》等，传世作品甚多，此不列举。沈周（1427—1509）：字启南，号石田等。明代书画家。长洲（今江苏省苏州市）人。隐居不应科举，专事诗文、书画，诗学白居易、苏轼、陆游，书仿黄庭坚，尤工于画，明王穉登《丹青志》列其画为神品，称当代第一。他是明代中期文人画"吴门派"的开创者，与文徵明、唐寅、仇英并称"吴门四家"。事迹见《无声诗史》卷二、《明画录》卷三、《佩文斋书画谱》卷五十六。《明史》卷二百九十八有传。著有《石田集》《客座新闻》等。传世作品甚多，此不列举。

25 则又远接衣钵。

衣钵：佛教僧尼的袈裟和食器。中国禅宗初祖达摩至六祖慧能以付衣钵为信证，称为衣钵相传。也引申借喻师传的学问和技能。

26 若马、夏及李唐、

马、夏：马远、夏圭，参见前注7。李唐：北宋末南宋初画家，字晞古，河南河阳（今河南省孟州市）人。生卒年不详。宋徽宗时（1101—1125年）已入画院，南宋高宗建炎（1127—1130年）间仍入画院，奉旨授成忠郎、画院待诏，赐金带，时年近八十。善画山水人物，尤工画牛。事迹见《画继》卷六、《画继补遗》卷下、《图绘宝鉴》卷四等。传世作品有《万壑松风图》（台北"故宫博物院"藏）、《采薇图》和《长夏江寺图》（北京故宫博物院藏）等。

27 刘松年，

南宋画家，钱唐（今浙江省杭州市）人。生卒年不详。孝宗淳熙（1174—1189年）时为画院学生，光宗绍熙（1190—1194年）时为画院待诏，宁宗时（1195—1224年）进《耕织图》，获赐金带。工画人物、山水，为李唐再传弟子。事迹见《画继补遗》卷下、《图绘宝鉴》卷四等。传世作品有《雪山行旅图》（四川省博物馆藏）、《罗汉图》（台北"故宫博物院"藏）等。

28 又是大李将军之派，

大李将军：即唐画家李思训。参见本书《郭若虚〈图画见闻志〉三篇》之《论三家山水》注26。

29 非吾曹所当学也。

吾曹：我辈，我们。

其三 [30]

画之道，所谓"宇宙在乎手"者 [31]，眼前无非生机 [32]，故其人往往多寿。至如刻画细谨为造物役者 [33]，乃能损寿，盖无生机也。黄子久 [34]、沈石田 [35]、文徵仲皆大耋 [36]，仇英知命 [37]，赵吴兴止六十余 [38]。仇与赵虽格不同 [39]，皆习者之流 [40]，非以画为寄、以画为乐者也 [41]。寄乐于画，自黄公望始开此门庭耳 [42]。

【注 释】

30 其三
此条又见莫是龙《画说》。参见于安澜编《画论丛刊》本。

31 画之道，所谓"宇宙在乎手"者，
画之道：绘画这一门技艺。宇宙在乎手：是引自《黄帝阴符经》（托名黄帝的道教养生术论著），其上篇有曰："宇宙在乎手，万化生乎身。天性，人也；人心，机也；立天之道，以定人也。"此借以论绘画。

32 眼前无非生机，
生机：生意，生命力。

33 至如刻画细谨为造物役者，
为造物役：被外物所役使。"造物"本是"造物主"的省称，但这里的用法等于"物""外物"。是暗用荀子和苏轼的话头。《荀子·修身》："君子役物，小人役于物。"苏轼《宝绘堂记》："君子可以寓意于物，而不可以留意于物。寓意于物，虽微物足以为乐，虽尤物不足以为病。留意于物，虽微物足以为病，虽尤物不足以为乐。"

34 黄子久、

即黄公望。参见前注14。

35 沈石田、

即沈周。参见前注24。

36 文徵仲皆大耋，

文徵仲：即文徵明。参见前注24。大耋（dié）：高寿。寿八十为耋。

37 仇英知命，

谓仇英只活了50岁。仇（qiú）英：字实父，号十洲，明代画家。太仓州（今江苏省太仓市）人，后寓居吴县（今江苏省苏州市）。出身工匠，初师周臣学画，又曾在收藏家项元汴的天籁阁临摹唐宋古画十多年，其模仿之作，自能夺真。善人物、山水，尤工仕女，刻画精细，画风秀雅纤丽。与沈周、文徵明、唐寅并称"吴门四家"。事迹见《无声诗史》卷三、《明画录》卷一、《佩文斋书画谱》卷五十六等。传世作品较多，不列举。知命：即知天命，是指50岁。《论语·为政》："三十而立，四十而不惑，五十而知天命。"按：仇英生卒年不详。徐邦达《仇英生卒年岁考订及其它》一文推考认为：仇英大约生于弘治十五或十六年（1502或1503年），卒于嘉靖三十一年（1552年）冬（徐邦达著《历代书画家传记考辨》，上海人民出版社1983年版）。

38 赵吴兴止六十余。

赵吴兴：指元代书画家赵孟頫。赵孟頫（1254—1322）：字子昂，号松雪道人。宋太祖子秦王德芳十世孙，其四世祖崇宪靖王伯圭是南宋孝宗皇帝的哥哥，赐第湖州（今浙江省湖州市），故孟頫为湖州（"吴兴"是湖州古名，湖州在三国南朝为吴兴郡，唐代也一度改名吴兴郡）人。入元，以程钜夫荐，官刑部主事，累官至翰

林学士承旨，卒年 69 岁，谥文敏。孟頫诗书画皆自成家，楷书、行草书称赵体，画尚古意（即越宋而宗唐），山水、木石、花竹、人马兼善，提倡以书法入画，变南宋格调，开元代新风。著有《松雪斋文集》。事迹见《松雪斋文集》附录《大元故赵公行状翰林学士承旨、荣禄大夫、知制诰兼修国史》、《辍耕录》卷七等。《元史》卷一百七十二有传。传世作品较多，不列举。

39 仇与赵虽格不同，

仇英与赵孟頫画的风格不同。

40 皆习者之流，

陈传席《中国绘画美学史》认为"习者"："即坐禅习定者，属于禅家渐次苦修一派，是'南顿'派的对立面。"并举《景德传灯录》五《慧能大师》和《高僧传》十一《竺昙猷》等文献例证，其说可从。（《中国绘画美学史》，人民美术出版社 2002 年版，第 430 页下注 1）

41 非以画为寄、以画为乐者也。

仍是用苏轼《宝绘堂记》文意。参见前注 33。

42 寄乐于画，自黄公望始开此门庭耳。

黄公望：参见前注 14。

其四

　　李昭道一派[43]，为赵伯驹、伯骕[44]，精工之极，又有士气。后人仿之者，得其工、不能得其雅，若元之丁野夫、钱舜举是已[45]。盖五百年而有仇实父[46]，在昔文太史亟相推服[47]。太史于此一家画，不能不逊仇氏，故非以赏誉增价也。实父作画时，耳不闻鼓吹骈阗之声，如隔壁钗钏[48]，顾其术亦近苦矣[49]。行年五十[50]，方知此一派画，殊不可习[51]。譬之禅定，积劫方成菩萨[52]。非如董、巨、米三家[53]，可一超直入如来地也[54]。

【注 释】

43 李昭道一派，

即董其昌所谓北宗，以李思训、李昭道父子为开宗立派者。参见前注4。

44 为赵伯驹、伯骕，

参见前注6。

45 若元之丁野夫、钱舜举是已。

丁野夫：元代画家，回纥人，生卒年不详。《图绘宝鉴》卷五说他"画山水人物，学马远、夏圭，笔法颇类"。钱舜举：钱选，字舜举，号玉潭等，宋末元初著名画家，湖州（今浙江省湖州市）人。与赵孟頫等合称为"吴兴八俊"。南宋景定（1260—1262年）间乡贡进士，入元不仕。工诗，善书画。画山水、花鸟师赵昌，青绿山水师赵伯驹。事迹见《图绘宝鉴》卷五、《画史会要》卷三等。传世作品较多，不列举。

46 盖五百年而有仇实父，

仇实父（fǔ）：即仇英。参见前注37。

47 在昔文太史亟相推服。

文太史：指文徵明。徵明曾预修《武宗实录》，属于史馆职事，故称。参见前注24。亟（jí）：通“极”。

48 实夫作画时，耳不闻鼓吹骈阗之声，如隔壁钗钏，

仇英作画时，听不见击鼓吹奏音乐的喧闹之声，就如听不到隔壁邻人的首饰发出的细小声响一样。骈阗：也作“骈田”“骈填”，聚集，连属，形容多。

49 顾其术亦近苦矣。

顾：念。

50 行年五十，

自己活到五十岁了。

51 方知此一画派，殊不可习。

殊：副词。甚，很。

52 譬之禅定，积劫方成菩萨。

譬如禅宗北宗所主张的渐悟修行的途径。

53 非如董、巨、米三家，

董、巨、米三家：指董源、巨然和米芾一派的绘画。

54 可一超直入如来地也。

可以一跃达到如来的境地。唐朝永嘉玄觉禅师（665—713）《证道歌》曰：“争似无为实相门，一超直入如来地。”（《大藏经》卷四十八，第395页）玄觉禅师曾拜谒六祖慧能，与慧能相问答而得其印可，慧能留之宿，一宿而去，时人称之“一宿觉”。“一超直入如来地”，形容顿悟的境界。

三、关于董其昌"画分南北二宗论"的论辩和评价

本书所选的四则论画题跋，既有画分南北二宗的论述，也有关于"文人之画"的论说。董其昌的以禅喻画而倾向于南宗，以及提倡"文人画"的理论，在明末及清代甚有影响；且其影响远及日本，日本遂有称中国水墨山水为"南画"这一名目。

但即使是在清代，就已有人针对董其昌的画分南北宗论不断提出异议。如诗人朱彝尊跋宋荦《论画绝句》谓："近世画家专尚南宗，而置华原（范宽）、营丘（李成）、洪谷（荆浩）、河阳（郭熙）诸大家，是特乐其秀润，惮其雄奇，余未敢以为定论也。"李修易《小蓬莱阁画鉴》卷一开篇即论"宗派"说："近世论画，必严宗派，如黄、王、倪、吴为南宗，而于奇峰绝壁即定为北宗，且若斥为异端。不知南北宗由唐而分，亦由宋而合，如营丘、河阳诸公，岂可以南北宗限之？……吾愿学者勿拘拘于宗派也。"

20世纪新文化运动兴起之初，就包括康有为、陈独秀等针对"文人画"的激烈批判。虽然康有为把"文人画"理论的倡导追溯到苏轼，但对具体的绘画实践，他们所批判的正是董其昌所极力提倡的元四家和沈周、文徵明等所谓"文人画"的正宗，他们所欲重新加以肯定和提倡的唐宋画或"院画"，也正是董其昌所谓"北宗"。至30年代以后，则有对董其昌画分南北宗论的具体的分析和批评，如：

滕固撰《关于院体画和文人画之史的考察》一文（原载《辅仁学志》第二卷第2期，1931年9月；《艺术旬刊》第一卷第9至12期转载，1932年11月21日至12月21日；又见《滕固艺术文集》，上海人民美术出版社2003年版），认为莫是龙提出"画分南北二宗"说，董其昌绍述了莫氏的主张，并给南宗以"文人画"的称谓。他们的理论不啻是南宗运动的宣言。这个运动起于明末，到清初四王吴恽六大家还继续扩大。但这个理论对于唐宋山水画家的分派是有矛盾的，是很勉强的。滕固用风格学方法对唐宋至明清山水画给出自己的描述，最后说："文人画运动，说祖述王维，说刘李马夏为外道，这都是假的；集合前代所长，把元季四家成了定型化，而支配有清一代的山水画，使一代作者都在这个定型中打筋斗，这是真的。因这个缘故，自元季四家一直至晚近作为绘画史上的一段落，似乎不是不合理的划分。"（《滕固艺术文集》，上海人民美术出版社2003年版，第

112 页）滕固又著有《唐宋绘画史》一书，上海神州国光社 1933 年出版发行，北京中国古典艺术出版社 1958 年再度出版（又收录于《滕固艺术文集》，上海人民美术出版社 2003 年版；又见滕固著《中国美术小史·唐宋绘画史》，吉林出版集团有限责任公司 2010 年版）。北京大学哲学系教授、美学家邓以蛰在滕固《唐宋绘画史》1958 年版的《校后语》中说："最近有人对明末莫是龙、董其昌辈所倡导的画之南北宗说提出异议，不知本书作者 20 余年前在这本著作中即已大张旗鼓地反对南北宗说，说它不合历史事实。本书的全部内容，可以说是针对这点而阐述作者自己的主张的。"（《滕固艺术文集》，上海人民美术出版社 2003 年版，第 182 页附录）

1936 年，童书业发表《中国山水画南北宗说辨伪》一文（原载《北平考古学社社刊》第 4 期；又见童书业著《唐宋绘画谈丛》附录，朝花文艺出版社 1958 年版；又见《童书业美术论集》，上海古籍出版社 1989 年版；又见《童书业绘画史论集》，中华书局 2008 年版），揭示"山水画南北分宗说"实是莫是龙提出、董其昌袭取而加以补充，因为投合当时文人的心理而风靡起来。但这一理论实是不符合山水画发展的本来面目的杜撰。

俞剑华著《中国绘画史》（商务印书馆 1937 年版；又有东南大学出版社 2009 年新版）第十三章第十八节"明朝之画论"，认为董其昌"唱南北分宗之说，强以己之所喜者奉为南宗，己所不喜者斥为北宗，其分宗一以好恶为依归，并无事实上之根据，尤不合于科学之方法"。

启功也撰有《山水画南北宗说考》（发表于 1939 年《辅仁大学学志》第七卷第 1、2 合期），对童书业文有所商榷；后来重订为《山水画南北宗说辨》一文（《启功丛稿·论文卷》，中华书局 1999 年版），他经过进一步的史料考核提出"南北宗说"的创始人应该还是董其昌，他也分析了"南北宗说"的谬误和董其昌立此说以标榜"文人画"的动机。

20 世纪 50 至 60 年代，除了童书业、启功继续发表他们关于"南北宗论"的有所补充的意见，另有郑秉珊在《美术研究》1957 年第 3 期发表的《山水画南北宗的创说及其影响》一文，认为"南北宗"说是董其昌创立的，而不是莫是龙；董氏通禅理，喜欢以禅学论八股文和书法，于是也以禅学来论画；"南北宗"说

不但以禅学做比喻，而且以禅意作论画的标准美学的观点，把天真幽淡作画学的最高境界；董其昌以禅论画是受了禅学和王守仁心学的唯心主义影响，可以说"南北宗"论是画学中的"心学"；董其昌因为看到王维的《江山雪霁图》，画法深受其影响，而且还看到历代著名的剧迹，因此能创立"南北宗"说，为文人画确立了历史上的系统，在他本人说来是持之有故、言之成理的。俞剑华则进而就此问题撰写了专著《中国山水画的南北宗论》，由上海人民美术出版社于1963年出版（又收录于《俞剑华美术史论集》，东南大学出版社2009年版），此书的第一、第二两章，对明清时代的南北宗论的来龙去脉做了细致的梳理，第三章对现代（五四运动以后至20世纪50年代）对于南北宗论的批判加以述评，第四章论述明代产生南北宗论的根源及南北宗说的功过。

徐复观《中国艺术精神》一书的第十章即"环绕南北宗的诸问题"，徐氏分析认为"南北宗论"实是董其昌最先提出的，然后对南北分宗说做了相当深入的分析评述。

葛路著《中国画论史》，在"明代绘画理论"一章，对"山水画南北宗论"也略有评述。

《朵云》杂志1989年第4期（总第23期）发表阮璞《对董其昌在中国绘画史上的意义之再认识》一文（又收录于阮璞著《中国画史论辨》一书，陕西人美术出版社1993年版），其中有专节阐述其关于"画分南北宗"说的实质的看法。关于"画分南北宗"说的著作权问题，阮璞说："我认为如果拿不出确凿的证据来推翻旧案，仍以相沿《明史》《四库提要》之说，将此条著作权断归莫是龙为宜。"但阮璞又说："至于此条观点问题，则由于莫、董二人既属同时、同乡，又属交谊极深，在书画上且又志同道合，完全有可能具有此条文字所表述的共同观点，因此说此条观点是莫是龙的固可，说此条观点是董其昌的亦无不可。"（阮璞著《中国画史论辨》，第189页）关于"画分南北宗论"说的实质，阮璞列举了诸多董其昌的评画言论，得出的看法是："从董氏运用'画分南北宗'说的实例来看，我们有理由认为：董其昌倡'画分南北宗'说，与其说它的实质在于从绘画史上捏造实际上并不存在的两个代代相承传的绘画宗派分道扬镳、一盛一衰的历史事迹，倒不如说它的实质在于从绘画美学上阐发实际上是存在的两种各有千秋、相

映成趣的由不同画风、画法、审美追求和作画态度所显现出来的美学现象。"（阮璞著《中国画史论辨》，第 195—196 页）阮璞认为董其昌以禅宗的南顿北渐比喻绘画的两种画法和画风，虽倾向于南宗，但也并未贬抑北宗，而仍是做平等观的。董其昌也没有把"文人画"等同于南宗画，而是在"文人画"中即可以分出南顿北渐的不同的。尚南贬北、以南宗为正统等观念，是明末清初陈继儒、沈颢、王原祁、唐岱等人相继变本加厉而形成的。阮璞并论述了董其昌所开创的"画禅派"至清代的极盛和变质。

1989 年，上海书画出版社暨中国画研究季刊《朵云》编辑部在松江举办了董其昌国际学术研讨会；1992 年，美国纳尔逊博物馆又举办了董其昌国际讨论会。这两次会议的主要论文，由《朵云》编辑部编为《董其昌研究文集》，由上海书画出版于 1998 年出版，其中十多篇论文涉及山水画南北分宗说的问题。

陈传席著《中国绘画美学史》，由人民美术出版社于 1998 年出版（2000 年、2002 年又两次再版），其第四章第五节专论"南北宗论"，所论也颇多独到的见解。

美国的中国美术史研究专家高居翰也有《绘画史和绘画理论中董其昌的"南北宗论"再思考》这样的专题论文，见范景中、高昕丹编选《风格与观念：高居翰中国绘画史文集》，由中国美术出版社于 2011 年出版。

概括地说来，关于"南北宗论"的提出者，有人认为是莫是龙提出在先，董其昌袭取其说；有人认为提出者还是董其昌；有人把这一理论看作是莫是龙、董其昌、陈继儒等人所具有的相近的观点加以阐述。各家关于"南北宗论"的研究评述，总的趋向是认为，山水画分南北二宗，不是实际存在衣钵相传的宗派，而是借禅宗的南北宗为喻，对山水画存在的表现为刚性风格和柔性风格的两种美学趣味的划分，这类似南宋严羽《沧浪诗话》的以禅喻诗。而董其昌对于柔性风格的"南宗"和"文人画"的提倡，则类似清初诗人王士禛对于"神韵"诗的提倡。所以，董其昌的"南北宗论"在中国画论史上是一个重要的贡献。

附录一

画而称"写"的语义疏证

引 言

前辈语言学家、《汉语大词典》首席学术顾问吕叔湘先生，在谈大词典与中小词典的不同时说："中小词典是供读者求解，这个词不懂，我来查查，看你是怎么说的。大词典呢，除了求解之外，它还有一个作用，就是把一种语言里的所有的词——理论上说是'所有的词'——把它们的生命史做出一个记录，从它诞生到它死亡，或者它到现在还在用，这一段生命史或者是一百年，或者是三百年，或者是两千年，要把它原原本本地交代出来。把一个词的历史从头到尾写一遍，等于给一个人写传记，很有意思。"[1]

把每一个词的历史从头到尾写一遍，给它们的生命史做出一个记录，这是大词典编纂者工作的理想目标。《汉语大词典》共 12 卷大书（另有索引一册）已经出版多年，确实是一部规模和水平空前的汉语工具书，嘉惠学术，自不待言。但成之于千余人手合作的大词典，限于具体词条编撰者的阅读视野和专业领域，又很难保证真的给每一个词从头到尾写出它的生命史，这是不能苛求于词典一类工具书的。

即如本文所要讨论的这个"写"字，它的一般性意义在《汉语大词典》中罗列可谓详尽，但它在历代绘画用语中的具体所指，及其所引发的绘画理论与实践的问题，画史和画论专家未曾做出过深入详细的研究和阐明，《汉语大词典》的撰稿者基本上都是语言专业学者，当然也很难"把它原原本本地交代出来"。

"写"字有作画的意思，《汉语大词典》已经列入义项。而明清以来所流传的"写"是文人画的画法术语和风格特征的说法，是本文所要详加讨论的问题。

1 《〈汉语大词典〉的回顾与前瞻》，见《吕叔湘文集》，第 217 页，商务印书馆，2004 年。

明代人高濂（生卒年不详，活动于 16 世纪后半叶明隆庆、万历年间）著《遵生八笺》卷十五《燕闲清赏笺中》之首篇《论画》说：

> 今之论画，必曰士气。所谓士气者，乃士林中能作隶家画品，全用神气生动为法，不求物趣，以得天趣为高。观其曰写而不曰描者，欲脱画工院气故尔。[2]

清代画家王学浩（1754—1832）在《山南论画》里说：

> 王耕烟云："有人问如何是士大夫画？曰：只一写字尽之。"此语最为中肯。字要写，不要描，画亦如之。一入描画，便为俗工矣。[3]

1926 年，商务印书馆出版潘天寿著《中国绘画史》一书，其第三编第四章"元代之绘画"说：

> 故元人作画，每不曰画，而曰写。直以写字之工夫，写出胸中所欲写者，写于画幅上，以得神逸气趣为绘画之极则。[4]

1929 年出版的郑昶著《中国画学全史》说：

> 宋人论作画，注重物理，而神韵气趣副焉。元人则一讲神韵气趣，其合物理与否，若不屑顾及之，云林所谓"仆之所谓画者，不过逸笔草草，不求形似，聊以自娱者也"。盖元人深恶作画近形似，甚至不屑称作画之事为画，而称为写，写则专从笔尖上用功夫。当作画时，不以为画，直以笔用写字之法，写出其胸中所欲画者于纸上，而能得神韵气趣者为上，此元人画学之大致。[5]

上海人民美术出版社 1962 年出版老画家钱松喦所著《砚边点滴》一书，其中

2 上海古籍出版社 2003 年影印文渊阁《四库全书》本，第 871 册，第 733 页。

3 于安澜编：《画论丛刊》，第 421 页，人民美术出版社，1960 年。

4 潘天寿：《中国绘画史》，第 183—184 页，上海人民美术出版社，1983 年。

5 郑昶编著：《中国画学全史》，第 360 页，中华书局，1929 年。

一节论"字和画"的关系时说：

> 国画在技巧上的发展，和书法不能分割，即是把书法精神，渗透在作画技法表现中去，而成为世界上独特的民族风格。画后签名，曰"某某写"，明明是画，而曰"写"，"写"字大有意义，整个画的技法，就是一个"写"字，不是在描。[6]

湖南美术出版社 1998 年出版的王菊生著《中国绘画学概论》说：

> 中国绘画把画与书法共同的用笔方法称之为"写"，所以我国传统绘画中出现大量与写有关的用语，如"写神""写意""写心""写真""写照""写形"等，强调一个"写"字，说明中国绘画极为讲究"用笔"，文人画更以书法入画为尚。[7]

不求甚解地读来，一般都不会对上述这种很流行的说法有什么异议。而且具有比较系统的书画史知识的人，还会沿着这一话题追溯联想，如唐朝张彦远《历代名画记》即已有"书画异名而同体""书画用笔同矣""故工画者多善书"等说法。元朝赵孟頫则有一首绝句写道："石如飞白木如籀，写竹还于八法通。若也有人能会此，方知书画本来同。"这首诗也是议论以书写的技法来作画的。所以，画而称"写"，即是以书法的技法来作画的说法，似乎还有着书画实践和理论史的久远的来历，所谓"自古以来一以贯之"，更毋庸置疑。

然而，就称画为"写"的"写"字的语义来讲，上述高濂、王学浩、潘天寿、郑午昌等人的说法，明显是不了解"写"字的本义，以及"写"字起初和后来很长的时间里在用于作画意义时的本来所指的。而所谓"中国画强调书性的'写'，自古以来一以贯之"的说法，实是完全不知语义本末的臆断。

上海书画出版社 1998 年出版阮璞著《画学丛证》一书，有《作画称"写"是否高于称"画"》一篇，对于称画为"写"的语义已略加辨析。[8]但从语源学角度来看，

6 钱松喦：《砚边点滴》，第 54 页，上海人民美术出版社，1962 年。

7 王菊生：《中国绘画学概论》，第 342 页，湖南美术出版社，1998 年。

8 阮璞：《画学丛证》，第 219—222 页，上海书画出版社，1998 年。

其阐论尚欠深细和条理，有些具体阐释也尚可商榷。

20世纪考古学发达，通过发掘埋藏的遗迹和遗物以直接面对"古代"，大大地拓展了对人类历史的视野。考古方法的直观性使得"考古"的概念也广为人知，从而一些并非借助锄头和手铲的追溯梳理历史的研究，也爱借"考古"为名，如法国思想家福科有所谓"知识考古学"，美国学者道格拉斯·凯尔纳和斯蒂文·贝斯特还有所谓"对后现代概念的考古"等。文字与词语意义的溯源说解，在我国本叫"训诂"，也称"小学"；在严谨的训诂基础上重新审读阐释古代经史文献，清代称"考据学"。本文即是对画而称"写"这一绘画术语的训诂考证，试图从语源学角度揭开几百年来直至今日对这一词语流行的浅见和误解的遮蔽，认识其真义，也不妨时髦地说是对一个中国画学重要概念的"考古学"研究。我认为，澄清历史的误会，正确地读懂过去，将有益于中国画的走向未来。这更是本文之所以欲厘清一个绘画术语的生命史的冀望所在。

一、"写"的本义

以下关于"写"的本义和引申义，主要参考了《汉语大词典》，也加入了本人的审思和补充举例。无论是照用了《汉语大词典》的例句，还是我补充的用例，都核对了原书。但因语义举例密集，就不一一加注所据书籍版本了。

东汉许慎《说文解字》说："寫，置物也。从宀，舄声。" 段玉裁注："谓去此注彼也。按凡倾吐曰写。俗作'泻'者，'写'之俗字。《周礼》'以浍写水'，不作'泻'。"徐灏注笺："古谓置物于屋下曰寫，故从宀，盖从他处传置于此室也。"

据上引，知"写"字的本义是移置、倾泻。这个本义，先秦文献多有用例，许慎之解，段注、徐笺，皆有所据，此不赘述。直到唐朝，李白《赠裴十四》诗："黄河落天走东海，万里写入胸怀间。""写入"即倾泻而入。杜甫《野人送朱樱》诗："数回细写愁仍破，万颗匀圆讶许同。""写"字还是倾泻（倾倒）的意思。同样是写倾倒樱桃，韩愈即用"泻"字，如《和水部张员外宣政衙赐百官樱桃诗》："香随翠笼擎初到，色映银盘泻未停。"（有的传本也作"写"）白居易《琵琶行》用"大珠小珠落玉盘"形容琵琶声，是凡读过些书的中国人都很耳熟的；而其《春听琵琶，兼简长孙司户》诗又说："四弦不似琵琶声，乱写真珠细撼铃。""乱

写真珠"即一呼啦地倾倒真珠，"写"即"泻"。唐朝封演《封氏闻见记》卷五《图画》记顾况作画逸事一节中说："（顾况）取墨汁摊写于绢上，次写诸色。"这是用"写"字的"倾泻"义叙述绘画的用例。

按段玉裁注，"泻"是"写"字的俗字。所以"泻"本来也只读上声，后来又有去声读法。《说文》无"泻"字。但早于许慎的司马迁在《史记》中已用此俗字。《史记·扁鹊仓公列传》："所谓气者，当调饮食，择晏日，车步广志，以适筋骨肉血脉，以泻气。"这个"泻"字，是由倾泻的本义引申而为排泄、消散的意思。有意思的是，这个语义就在《扁鹊仓公列传》本篇中只此一例用"泻"字，而其前多次所用的都是"泄"字，如"精神不能止邪气，邪气蓄积而不得泄"等。

《说文》有"泄"字，只注为水名，读去声 yì。但"泄"字读入声 xiè，当泄漏、排泄讲，也早见于先秦文献，如：

《诗经·大雅·劳民》："惠此中国，俾民忧泄。"郑玄笺："泄犹出也，发也。"

《韩非子·说难》："夫事以密成，语以泄败。"此是泄漏的意思。

《内经素问》"泻""泄"皆用，且二字所用甚多，仅举两例如下：

《上古天真论篇》："肾者主水，受五脏六腑之精而藏之，故五脏盛乃能泻。"

《四气调神大论篇》："夜卧早起，无厌于日，使志无怒，使华英成秀，使气得泄，若所爱在外，此夏气之应，养长之道也。"

我认为"泻"与"泄"二字本义有别，"泻"的本字是"写"，乃移置、倾泻之意。后出加水旁的"泻"字即专指倾泻、倾倒、去此注彼的意思。而"泄"字本义是漏。以盛水器为喻，盆中水多溢出，或将盆中水倾倒出来，都是泻。盆有漏洞，水漏出是泄。《内经素问》谈五内阴阳之气、谈保养天真与疾病原理和防治之道，其所用"泻"与"泄"二字，我的感觉本也是据字本义而所指有别的。南朝诗人鲍照《登大雷岸与妹书》："吞吐百川，写泄万壑。""写"用本字。上句说"吞吐"是一入一出两义并列成词，下句说"写泄"也是一入（泻入）一出（泄出）两义并列词，"写泄"与"吞吐"词义对应，两句对偶工整。但此前汉朝人对这两个字的意思可能也已不严格区别，前述《史记·扁鹊仓公列传》的例子或许可以证明。

"泻"与"泄"有时就成了近义词或同义词，甚至二字还组成同义复合词，如《后汉书·刘瑜传》："幸得引录，备答圣问，泄写至情，不敢庸回。""泄写"的"写"

仍用本字，而实即"泻"。"泄写"这里是倾吐的意思，与前举鲍照文中对应"吞吐"的"写泄"形近而义不同。"泄写"晚近也有作"泄泻"的，如《警世通言·老门生三世报恩》："（鲜于同）回归寓中多吃了几杯生酒，坏了脾胃，破腹起来。勉强进场，一头想文字，一头泄泻，泻得一丝两气，草草完篇。"这里的"泄泻"是腹泻的意思。虽然"泻"与"泄"有时成了同义词可以互换，但来自各字本义的某些用法却是至今也不能互换的。例如，"泄漏""泄气""泄劲"，必用"泄"字；"一泻千里"，不能作"一泄千里"。"泄"有异体字"洩"，现行的通用字中已经不用。而"泻"与"泄"二字终究不能合一，故至今共存，各司其职。

二、"写"的引申义

"写"字早期的其他语义，都是在移置和倾泻的本义上的引申。

1. "写"是倾吐、发抒的意思。例如：

《诗经·邶风·泉水》："驾言出游，以写我忧。"

《世说新语·文学》："支道林、许、谢盛德，共集王家。谢顾谓诸人：'今日可谓彦会，时既不可留，此集固亦难常。当共言咏，以写其怀。'"杜甫诗题有《写怀二首》，"写怀"，即抒发其怀抱的意思。

2. 倾吐、发抒能带来舒畅喜悦的感觉，所以，"写"字也就有舒畅、喜悦的意思。例如：

《诗经·小雅·蓼萧》："既见君子，我心写兮。"郑玄笺："我心写者，舒其情意，无留恨也。"

又《裳裳者华》："我觏之子，我心写兮。"朱熹集传："我觏之子，则其心倾写而悦乐矣。"

3. "写"有输送的意思，输送即远距离地移置。例如：

《史记·秦始皇本纪》："乃写蜀、荆地材皆至。"

4. 把对象的形状用模型浇铸出来，或摹画下来，事类移置，所以也叫"写"。例如：

《国语·越语下》："王命工以良金写范蠡之状而朝礼之。"韦昭注："谓以善金铸其形状而自朝礼之。"

《史记·秦始皇本纪》："秦每破诸侯，写放其宫室，作之咸阳北阪上。"意思就是将诸侯的宫室摹画出图样来在咸阳仿造。

东汉崔瑗《草书势》："书契之兴，始自颉皇，写彼鸟迹，以定文章。"说的是仓颉模仿鸟迹创造了文字的故事。

北魏贾思勰《齐民要术·园篱》："既图龙蛇之形，复写鸟兽之状。""写"与"图"对举，都是描画的意思。

唐刘知几《史通·模拟》论历史著述如必欲模拟应拟其心而不拟其貌曰："夫明识之士则不然，何则？其所拟者非如图画之写真，熔铸之象物，以此而似也。其所以为似者，取其道术相会义理玄同，若斯而已。"

5. 对声音的模仿也可以说成"写"。例如：

《淮南子·本经训》："雷震之声，可以鼓钟写也。"高诱注："写，犹放敩也。"

南朝刘勰《文心雕龙·声律》："夫音律所始，本于人声者也。声含宫商，肇自血气，先王因之，以制乐歌。故知器写人声，声非学器者也。"

6. 用图画描摹对象曰"写"，后来引申用文字描摹对象也曰"写"。例如：

《文心雕龙·诠赋》赞曰："赋自诗出，分歧异派。写物图貌，蔚似雕画。"

《文心雕龙·物色》："是以诗人感物，连类不穷。流连万象之际，沉吟视听之区；写气图貌，既随物以宛转；属采附声，亦与心而徘徊。"

《文心雕龙·夸饰》："夫形而上者谓之道，形而下者谓之器。神道难摹，精言不能追其极；形器易写，壮辞可得喻其真；才非短长，理自难易耳。"

上述"写"字的本义和较早的引申义，举例以自先秦至唐代为限。而唐朝以后，"写"字除本义"移置"外，以上各义也大都沿用。

三、"写"与"书"

"写"字当"书写"讲，起初并不是今日通常所说的"写字"的意思。用笔写字最初的用语是"书"。

《说文》："书，箸也。"徐灏注笺："书从聿，当以作字为本义。"

《释名·释书契》："书，亦言著也，著之简纸永不灭也。"

杜甫《壮游》诗："九龄书大字，有作成一囊。"

"书"的本义就是写字，所以到现在仍称擅长写字者为书家、书法家。

"写"当书写讲，最初乃是指抄写，誊录。因为"写"字先已有移置和将对象的形状描摹出来等义，所以照着原文抄写、誊录，也自然被说成"写"。

《汉书·艺文志》："迄孝武世，书缺简脱，礼坏乐崩，圣上喟然而称曰：'朕甚闵焉！'于是建藏书之策，置写书之官，下及诸子传说，皆充秘府。"

清赵翼《陔馀丛考》卷二十二《写》："《曲礼》：器之溉者不写，其余皆写。注谓传之器中也。并无以为作字者。《汉书·艺文志》：武帝置写书官，'写'字始作'抄录'解。盖因此器注于彼器，有传递之义，故借为传抄书写之字。"

《释名·释书契》："书称刺，书以笔刺纸简之上；又曰写，倒写此文也。"倒写，就是誊写。

晋葛洪《抱朴子·遐览》："谚曰：'书三写，鱼成鲁，虚成虎。'"意思是说书经过再三传抄，就总会有因形近而讹误的字。成语"鲁鱼亥豕"，就是指书籍在传抄或翻刻过程中产生因形近而讹误的文字。"亥豕"之误典出《吕氏春秋·察传》篇。

北朝至唐代的佛教"写经"残纸在甘肃和新疆不断有考古发现，敦煌更是发现保藏了很多"写经"卷子。这些经卷都称"写经"，是因为卷尾通常都有抄写者落款称"某年月日某某写"。较早的经卷卷尾落款称"某某写竟""某某写讫"，还有称"某某抄讫"的，后来多简作"某某写"。[9] 所以"写经"即"抄写的佛经"，"写"正是抄写的意思，而不是通常的书写，更不是撰写的意思。因为这些佛经不是随便什么人就能够撰写的。抄写佛经是那时佛经流传必需的方式，当时各种经史文献的流传的主要手段也都是传抄。同时，抄写佛经也是表示尊奉佛教的一种方式。

唐代白居易有诗题为《写新诗寄微之，偶题卷后》，诗开头云"写了吟看满卷愁"，诗题与诗中的"写"字都是指抄写。他抄写了一些新近所作的诗准备寄给元稹，又在诗卷后题写了这首绝句。

9 例如，文物出版社 1987 年版《中国古代书画图目》第二册第 12 页，沪 1-0008（尾）《妙法莲华经卷第二》款署"上元三年四月十九日秘书省楷书孙爽写"；沪 1-0010（尾）《妙法莲华经卷第五》款署"仪凤二年二月十三日群书手张昌文写"等。

写字的行为本来称"书"，古代碑刻落款往往有"某某书"或"某某书丹"，而未见有称"某某写"的。但是，"写字"这一语词，至少自南朝时起，也已见使用。"写字"起初的意思应是临摹某种字范。[10]但大量不断地"抄写"和"临写"，渐渐地人们把并非"抄写"或"临写"的书写文字行为也笼统说成"写字"了。例如：

陶弘景《送陆敬游十赉文》："赉尔大砚一面，纸笔副之，可以临文写字，对真受言。"

唐高骈《寄鄂杜李遂良处士》诗："池边写字师前辈，座右题铭律后生。"这一句中的"写字"，仍可以理解为临摹前辈法书的意思。

宋文同《可笑口号》之三："可笑此公何太惑，读书写字到三更。"

元黄公望《写山水诀》一则："山水之法在乎随机应变，先记皴法，不杂布置，远近相映，大概与写字一般，以熟为妙。"

明清人也时言"写字"，如石涛说："打鼓用杉木之权，写字拈羊毫之笔，却也一时快意。"[11]王概等《学画浅说》："徐文长醉后拈写字败笔，作拭桐美人。"[12]

但"写字"这一语词只是在现代白话中才更流行。而且即使如此，至今书法家们在书作后落款，却都还是落"某某书"，仍未见有落"某某写"的。这是"书"的本义仍没有被"写"字完全替代的明证。这也是因为"书"的"书写"义更古雅，且一直是书面化的准确用语的缘故。

四、"写"与"画"

本来，先秦时代，我们现在所说的画画这件事，就已通行称绘事、画图、画绘，或径称画。善画的人称为画者。例如：

《论语·八佾》记孔子说："绘事后素。"

10 笔者自小学五年级起至初中，学校每天下午的头一节课固定为临帖学写毛笔字的课，即称"写字"课，课时为20分钟，是其他课程课时的一半。如今回想，"写字"课的名目还是很有来历、很恰当的，并不像现在都叫"书法"课。

11 俞剑华编：《中国画论类编》上卷，第164页，人民美术出版社，1986年。

12 俞剑华编：《中国画论类编》上卷，第180页，人民美术出版社，1986年。

《墨子·经说上》："圜，规写交也。"孙诒让间诂："写，谓图画其象。"

《庄子·田子方》篇有"宋元君将画图"的著名故事："宋元君将画图，众史皆至，受揖而立，舐笔和墨，在外者半。有一史后至者，儃儃然不趋，受揖不立，因之舍。公使人视之，则解衣般礴裸。君曰：'可矣。是真画者也。'"

《考工记》有曰："画缋之事，杂五色。"

《战国策·齐二》"昭阳为楚伐魏"章有"画蛇添足"的故事。

《韩非子·外储说》有"客有为齐王画者"的故事。

汉代也如先秦。例如：

《淮南子·说林训》说："明月之光可以远望，而不可以细书；甚雾之朝可以细书，而不可以望寻常之外。画者谨毛而失貌，射者仪小而遗大。"《说山训》说："画西施之面，美而不可说；规孟贲之目，大而不可畏，君形者亡焉。"

王充《论衡·别通篇》说："人好观图画者，图上所画，古之列人也。见列人之面，孰与观其言行？置之空壁，形容具存，人不激劝者，不见言行也。古贤之遗文，竹帛之所载粲然，岂徒墙壁之画哉！"《齐世篇》说："画工好画上代之人，秦汉之士，功行谲奇，不肯图今世之士者，尊古卑今也。"

由王充的行文用例可知，"图"和"画"二字，既可以是指动作的动词，也可以是指作品的名词。作品并也已用复合词称"图画"。善画者称"画工"。汉代画者仍以工匠为主，魏晋以后士大夫才渐多善画者，文献则以"画人""画手"称之。

因为"写"字先已有将对象的形状描摹出来的意思，所以对人画像、对物画形的绘画动作、绘画的过程，也渐渐被称为"写"。

东晋顾恺之（约364—407）善画人物。《世说新语·巧艺》记载："顾长康画人，或数年不点目精。人问其故。顾曰：'四体妍蚩，本无关于妙处；传神写照，正在阿堵之中。'"顾恺之说的"传神写照"，也是"写"与"传"对举组词，"写"即"传写"，无关于书写。他有论画文章二篇：《论画》和《画云台山记》。《论画》有"以形写神"云云，"写神"也即"传神"，画出其神采的意思。

谢赫，南朝齐梁时期画家，著有《画品》，是我国历史上第一部最为系统的

绘画理论批评著作。[13] 谢赫的《画品》中提出"画有六法"："六法者何？一，气韵生动是也；二，骨法用笔是也；三，应物象形是也；四，随类赋彩是也；五，经营位置是也；六，传移模写是也。"无论是顾恺之、谢赫他们自己的言语和著述，还是别人对他们的记述，说到绘画，用得最多的显然还是"画"这个词。但在顾恺之的言论中有"传神写照"说；在谢赫"六法"中，也用到了"写"字，即"传移模写"是也。这一法是说临摹，照着原画再画出来，正是用的"写"字的"摹画"一义，而与书写无关。《画品》中第五品谓："刘绍祖善于传写，不闲其思。至于雀鼠，笔迹历落，往往出群。时人为之语，号曰移画。然述而不作，非画所先。"善于"传写"，被称为"移画"，"写"是照着画的意思十分明确。

对物画形称为"写"。例如：

南朝宗炳《画山水序》谓其画山水是"以形写形，以色貌色"。

梁萧绎《山水松石格》亦有云："写山水之纵横。"

白居易《画竹歌》："植物之中竹难写，古今虽画无似者。"诗咏画竹而谓"竹难写"，即竹难画的意思。

白居易《八骏图》诗："穆王八骏天马驹，后人爱之写为图。"

古称画人的真容为"写真"。例如：

北齐颜之推《颜氏家训·杂艺》："武烈太子偏能写真，坐上宾客，随宜点染，即成数人，以问童孺，皆知姓名矣。"

杜甫《丹青引赠曹将军霸》诗："将军画善盖有神，偶逢佳士亦写真。"

画出真容的肖像画因此也称"写真"。例如：

白居易有诗题曰《题旧写真图》，是题咏他自己旧时的肖像画。宋朝王安石《胡笳十八拍》之八："死生难有却回身，不忍重看旧写真。"[14]

画动物的真形也可以叫"写真"。例如：

杜甫《姜楚公画角鹰歌》："此鹰写真在左绵。"又《通泉县署屋壁后薛少

13 谢巍《中国画学著作考录》谓"书成于梁中大通四年至太清三年（532—549年）间"。参看谢巍：《中国画学著作考录》，第30页，上海书画出版社，1998年。

14 近代照相机传入我国，起初即被称为"写真器""写真镜"，摄影师被叫作"写真师"。至今演艺名人肖像照片集还称"写真集"。

保画鹤》："薛公十一鹤，皆写青田真。"九家集注："写真者，模写其真形。"

画山水的真形有时也说成"写真"。例如：

李白《求崔山人百丈崖瀑布图》："闻君写真图，岛屿备萦回。"

人物写真有时又说成"写形"。例如：

唐刘肃《大唐新语·公直》："（陆德明）入朝，太宗引为文馆学士，使阎立本写形。"写形与写真同义，即差阎立本画陆德明的画像。

画人物肖像画还有"写照""写貌""写像"等词语，下面将有涉及，此不一一举例。

就如书写的动作称为"书"，进而书写的产物（文字）也称为"书"一样，绘画的动作称为"画"，进而绘画出的作品也称为"画"。"书"与"画"在这两层语义上从来是很对称的两个语词。

"写"由移置、倾泻等本义，衍生出摹画和绘画、抄写和书写等新义，但它始终是以动词性语义为主，在《汉语大词典》所列的12个义项中，只有第③个"舒畅；喜悦"一项属于形容词。因此，相对于"书"与"画"，"写"字一般只能替代它们指称动作的动词语义，而不能替代它们指称作品的名词语义。只在很晚近的用例中，"写"字偶尔也指"书法"，如明冯梦龙编《古今小说·穷马周遭际卖䭔媪》："王公见他写作俱高，心中十分敬重。"这里的"写作"是指书法和文章，"写"指书法。清周友良《珠江梅柳记》卷二："壁间一联云'直把春赏酒，都将命乞花'，写作俱佳，饶有雅人深致。'"写作"用法同上例。郑板桥四言诗《署中示舍弟墨》："学诗不成，去而学写。学写不成，去而学画。"这里"写"也是指书法。

五、唐张彦远《历代名画记》使用"写"字语义疏证

由以上的论列可知，直至唐朝，写字的行为，在文言语境中，正确而典雅的用语始终是"书"。而"写"字由"移置、倾泻"的本义，引申出"摹画""抄写"等义，渐渐地，"写"也就可以是动词"画"的一个同义词，也可以是动词"书"的一个同义词。但当人们用"写"的"摹画""描绘"的语义时，并不意味着此"画"就与"书"的行为发生了有意识的联系，并不意味着"即是把书法精神，渗透在作画技法表现中去"。

唐代张彦远《历代名画记》（成书于 847 年）虽然最先提出了"书画异名而同体""书画用笔同法""故工画者多善书"这样系列的观点，但在使用"写"字时，也并没有把它当作连通书法与画法的一个关键词。

"写"字在《历代名画记》中的用法及其语义：

1.谢赫六法中"传模移写"一法的原意，即临摹或描摹。《历代名画记》卷一有"论画六法"一章论此法说："至于传模移写，乃画家末事。"

2.《历代名画记》卷二有"论画体工用搨写"一章，如曰："好事家宜置宣纸百幅，用法蜡之，以备摹写。古时好搨画，十得七八，不失神采笔踪。亦有御府搨本，谓之官搨。国朝内库、翰林、集贤、秘阁，搨写不辍。"可知"搨写"就是用蜡纸描摹，所述甚明。

3."传写"与"摹写"或"模写"同义。例如，卷六说刘绍祖"善于传写，不闲构思"，又说他"其于模写，特为精密"，即说他善于临摹，而不善于创作。

《历代名画记》中"写"字单用，有三种用法：

其一仍是"传模移写"即临摹或描摹义。例如，卷七说宗炳的孙子宗测"志欲游名山，乃写祖炳所画尚子平图于壁"，即表示将其祖父宗炳的画临摹在屋壁上。又卷九说："法明尤工写貌，图成进之。上称善，藏其本于画院。后数年，上更索此图，所由惶惧。赖康子元先写得一本以进。"法明画诸学士像，康子元有摹本。法明原作不知谁贪匿了，就拿康子元的摹本去应付皇帝。

其二用"写"的"传神写照"义，也即"写真"义，既指画人物肖像，有时也指画动物真形。例如，卷五记顾恺之"尝欲写殷仲堪真"。卷九记阎立本"武德九年命写秦府十八学士"。又记朱抱一"写张果先生真，为好事所传"。又记曹霸"天宝末，每诏写御马及功臣"。

其三对山水实景而画也用"写"。例如，卷九记吴道玄"曾事逍遥公韦嗣立为小吏，因写蜀道山水，始创山水之体，自为一家"。

上引见"法明尤工写貌"云云。"写貌"一语在《历代名画记》中使用频率甚高，其用法也略有别。例如：

1."写貌"的第一种用法是同义复合词。前引南朝宗炳《画山水序》谓画山水是"以形写形，以色貌色"。动词"写"与"貌"对举，都是摹画的意思。"写"

与"貌"组成复合词，仍是摹画的意思。例如：

《历代名画记》卷一"论画六法"有曰："然今之画人，粗善写貌，得其形似，则无其气韵；具其彩色，则失其笔法。岂曰画也？"

卷九："太宗与侍臣泛游春苑，池中有奇鸟，随波容与。上爱玩不已，召侍从之臣歌咏之。急召（阎）立本写貌。"这是说唐太宗召阎立本来画池中随波容与的奇鸟。

卷九记韩幹"善写貌人物"，卷十记田琦"善写貌人物"，也是这一动词用法。

2. "写貌"的第二种用法是动宾复合词，与"写真"同义，主要是指画肖像画。《历代名画记》中有时也用"写真"一语。例如：

卷七："（梁）元帝长子方等，字实相。尤能写真。坐上宾客，随意点染，即成数人，问童儿皆识之。"

但《历代名画记》更多使用的是"写貌"一词指画肖像画。例如：

卷七记梁武帝时"诸王在外，武帝思之。遣（张）僧繇乘传写貌，对之如面也"。

卷九记唐朝画家，某某"工写貌"，某某"善写貌"，都是指善画肖像画，其例甚多，不一一列举。

3. "写貌"的第三种用法用作名词，是"肖像画"的意思。例如：

卷九记韩幹弟子陈闳"为永王府长史，善画写貌"。"写貌"是"画"的宾语，是"肖像画"的意思。

总之，《历代名画记》虽然提出了"书画用笔同法"的说法，但画画的行为在书中最多使用的还是"画"这个词。通观《历代名画记》中"写"字的使用，都是沿用其旧有的"摹画"语义及由此义而生的合成词，尚无一处"即是把书法精神，渗透在作画技法表现中去"这样的意思。

六、 宋士大夫画而称"写"语义辨析

前引王学浩述王翚（耕烟）之言是就"士大夫画"而论的。"士人画"的概念是苏轼最先提出的。那么，是不是从苏轼时起，"画"而称"写"，就有了强调"书性的'写'"的意思了呢？还是检取"写"字的用例来看。

苏轼（1037—1101）题画论画诗文甚多，其言绘事也多用"画"字。例如：

"韩生画马真是马，苏子作诗如见画"、"与可画竹时，见竹不见人"（《书晁补之所藏与可画竹三首》）、"仆囊与宋复古游，见其画潇湘晚景"（《跋宋汉杰画二则》）等。苏轼《郭祥正家，醉画竹石壁上，郭作诗为谢，且遗二古铜剑》诗，多数传本开头四句是："空肠得酒芒角出，肝肺槎牙生竹石。森然欲作不可回，吐向君家雪色壁。"只元务本书堂刊《增刊校正王状元集注分类东坡先生诗》第四句作"写向君家雪色壁"。而更早的南宋邓椿《画继》卷三记苏轼绘画事迹，引此诗亦是"写向君家雪色壁"。"吐"与"写"，传本异文，可两存。而如取"写"字，正可用"吐"字为解，即此处是用"写"字的倾吐、宣泄义，谓其画竹如倾吐胸中的盘郁。黄庭坚《题子瞻画竹石》诗也说："东坡老人翰林公，醉时吐出胸中墨。"可为参证。

苏轼《书鄢陵王主簿所画折枝二首》诗其一："边鸾雀写生，赵昌花传神。""写生"与"传神"对言，也是互文，与顾恺之的"传神写照"构词及语义仍相似。

年辈长于苏轼的范镇在《东斋纪事》卷四记："赵昌者，汉州人，善画花。每晨朝露下时，绕栏谛玩，手中调彩色写之，自号'写生赵昌'。"与苏轼同时的沈括在《梦溪笔谈》卷十七谈"徐黄之异"说："诸黄画花，妙在赋色，用笔极新细，殆不见墨迹，但以轻色染成，谓之'写生'。"大致黄筌、赵昌等人似是最先使用了"写生"这一词语。"写"就是画的意思。所以"写生"也可说成"画生"，如欧阳修《戏答圣俞画鹤》诗："画师画生不画死，所得百分二三尔。"

"写生"的"生"本是指活的花木动物，也指花木或动物对象的鲜活生动的意态。[15] 后来对实景画山水也叫"写生"，如北宋末董逌《广川画跋》卷六《书范宽山水图》说："潞国公尝谓宽于山水为写生手，余以是取之。"因为古代画家追求的是画出山水的生机气韵，山水也被看成是"活"的对象。看宋人说赵昌画花是"调色彩写之"，黄筌等"妙在赋色，用笔极新细，殆不见墨迹"，则他们的"写生"，所强调的都是用色彩画出花卉的鲜活特征，而并未强调所谓书性的"写"，

15 阮璞考证"写生"一词是由"写生花""写生鸟"等语的歇后语成词。参看阮璞：《画学续证》，第277—284页，香港天马出版有限公司，2005年。

甚至是几乎不见墨迹的。[16]

北宋郭若虚撰《图画见闻志》，有意接续张彦远《历代名画记》，记述唐宋画史，起自《历代名画记》记叙画家截止的会昌元年（841年），止于宋熙宁七年（1074年），其书当即成于熙宁（1069—1077年）间。作者郭若虚年辈也大致与苏轼相当。通检《图画见闻志》，其言绘事最多使用的也是"画"字。而"写"字的用法，也如《历代名画记》，"写"当"写生""写真""摹画"讲，有时则只是动词"画"的同义词。例如：

卷一《论曹吴体法》引蜀僧仁显《广画新集》说："昔竺乾有康僧会者，初入吴，设像行道。时曹不兴见西国佛画，仪范写之，故天下盛传曹也。"这是说曹不兴有机会看到西国佛画，依样临摹，遂以善画佛画名闻天下。

卷一《论黄徐体异》说黄筌、黄居寀父子"皆给事禁中，多写禁籞所有珍禽瑞鸟，奇花怪石"。黄氏父子是写生名手，这里的"写"即"写生"的意思。

卷二说常重胤"妙工写貌。僖宗朝为翰林供奉，尝写僖宗御容及名臣真像，得其神彩"。这里的"写貌"是"肖像画"的意思。后边一个"写"字特指画肖像画。

《历代名画记》中"写貌"的第一种用法，即动词性的同义复合词，只是"摹画"的意思，《图画见闻志》中已不使用。仅一例用法近之，卷五《常生》"因问何不写貌彼二人"，但此处也是专指画肖像画而言，而非泛用其"摹画"之义。此外，《图画见闻志》中所有"写貌"一语，如说"郑唐卿，工画人物，兼长写貌"（卷二），"宋艺，蜀郡人，工写貌"（卷二），"王霭，京师人。工画佛道人物，长于写貌"（卷三），"郝处，江南人。工画佛道鬼神，兼长写貌"（卷三）等，就都是画肖像画的意思。尤其是《图画见闻志》常常述某人"工画人物"或"工画佛道鬼神"之后，谓其"兼长写貌"的说法，是"写貌"特指画肖像画的显证。

《图画见闻志》卷三有《独工传写者七人》合传，据其所述，七人都是专长

16 强调"妙在赋色"是"写生"的特征，是宋代的观念。元代庄肃《画继补遗》称赵孟坚"工画水墨兰蕙梅竹水仙，远胜着色，可谓善于写生"。明代陈淳、徐渭的水墨花卉也都被称为"写生"，已不同于宋代人的观念。

画肖像画的画家。所以，这里使用的"传写"一词，是据顾恺之"传神写照"（而不是谢赫六法"传移模写"）一语缩略成词，也是指画肖像画的意思。

但卷六《近事·孝严殿》："至是又兼画应仁宗朝辅臣吕文靖已下至节钺凡七十二人。时张龙图（焘）主其事，乃奏请于逐人家取影貌传写之。"这里说的"影貌"是肖像，"传写"则是谢赫"传移模写"的缩略语，是临摹的意思。临摹的意思有时即用"模写"一词，如卷六《高丽国》："丙辰冬，复遣使崔思训入贡，因将带画工数人，奏请模写相国寺壁画归国，诏许之。于是尽模之持归。其模画人颇有精于工法者。""模写"，即是"模"，也即是"模画"。

至于上下文中并没有特别记叙其人擅长写真、写生，或只长于摹画，则"写"字的使用，也只是动词"画"的一个同义词。例如：

卷四："许道宁，长安人。工画山水……长安凉榭中写终南、太华二壁，今存。"

同卷："道士牛戬，河内人。工画翎毛，多写斑鸠野鹊。"

卷六《南庄图》："李后主有国日，尝令周文矩画南庄图，尽写其山川气象、亭台景物，精思详备，殆为绝格。"

总之，遍观《图画见闻志》，"写"字的使用，也无一处是特别强调绘画要用书性的笔法的意思。

南宋邓椿的《画继》，"写"字的用法与《图画见闻志》无异，此不一一举例。

郭若虚和邓椿都是苏轼提倡的"士人画"（士大夫画）理论的继承和发扬者，但以他们的著述为证，可知两宋时，在士大夫画论话语中，"写"字仍没有表述"书性的'写'"的意思。

七、元代画而称"写"的语义分析

本文引言中所引郑午昌《中国画学全史》说："盖元人深恶作画近形似，甚至不屑称作画之事为画，而称为写，写则专从笔尖上用功夫。当作画时，不以为画，直以笔用写字之法，写出其胸中所欲画者于纸上，而能得神韵气趣者为上，此元人画学之大致。"郑氏指出作画之事不屑称为画而称为写是元人比较流行的"画"语，这是合乎事实的。但元人爱用"写"称作画之事，是不是就都已是指"当作画时，不以为画，直以笔用写字之法，写出其胸中所欲画者于纸上"呢？却还是应予具

体分析，而不可一概而论的。

元初画家赵孟頫（1254—1322）的绝句"石如飞白木如籀，写竹还于八法通。若也有人能会此，方知书画本来同"[17]确是议论以书写的技法来作画的。虽然唐代张彦远已提出"书画用笔同法""故工画者多善书"的观点，但宋代苏轼等倡论士人画，强调的都是"画中有诗"的问题。赵孟頫应是最先具体尝试并论说用书写的笔法作画这一问题的。但即使如此，赵孟頫这首绝句中的"写竹"的"写"字的用法也还是"画"字的同义词，而仍没有因主张用书写的笔法画竹石故特谓之"写"的命意。这从赵孟頫的画上题款可以得到证实。

画上题款在元代成为文人画普遍的做法。以上海书画出版社1995年出版的《赵孟頫画集》所收作品为据，可知赵孟頫的画都有题款，而且题款有长有短，简则只落名字，长者或诗或文，看画面情形而定，为画面构成因素。赵孟頫由宋入元，为元初画家，所以也可以说赵孟頫是元画流行题款的开风气者。看赵孟頫的画款，作画这个意思用"制""作""画""写""写生"等词语。赵孟頫画风多样而尚古意，鞍马人物有意追步唐人，描画工细，多着重彩。兰竹松石等则有意用书写笔法于画法，如其绝句所谓"石如飞白木如籀，写竹还于八法通"，尝试创新，自有心得。但检视其画上题款，完全属于第二类的画，题款用"作""画"等词的。例如：

1.《疏林秀石图轴》题："大德三年七月廿六日为杨安甫作。子昂。"

2.《兰石图轴》题："子昂为心德作。"

3.《竹树野石图轴》题："至治元年三月廿日，自昂画。"

4.《墨竹图卷》题："秀出丛林。至治元年八月十二日，松雪翁为中上人作。"

5.《枯枝竹石图卷》题："子昂为成之作。"

6.《兰蕙图卷》题："王元章吾通家子也，将之邵阳，作此兰蕙图以赠其行。

17 引自《赵孟頫画集》，上海书画出版社1995年版，第68页影印《秀石疏林图卷》题跋墨迹。此诗亦见明末郁逢庆《书画题跋记》卷六，其题为"松雪自题《古木竹石》"，诗曰："石如飞白木如籀，写竹还应八法通。若也有人能会此，须知书画本来同。"文字与《秀石疏林图卷》上赵孟頫题跋墨迹小有出入，应是郁氏记录传写中讹误。虽然只有两字讹误，但仔细推敲，郁氏文本尤其后二句语意实已不通。《松雪斋全集》无此诗，当以赵孟頫画卷题跋墨迹为准。

大德八年三月廿三日，子昂。"

7. 只有《竹石幽兰图卷》题曰："竹石幽兰。孟頫为善夫写。"

七例中仅一例用"写"字，其余一例用"画"，五例用"作"，足以证明赵孟頫还没有将"写"字用作专指用书写笔法于画法的意思的词语，"写"仍只是"作"或"画"的一个同义词而已。

赵孟頫另外两处用到"写"字的题款，一是："大德己亥子昂自写小像。"这里是"写像"一语的沿用。又一是《二羊图卷》题款："余尝画马，未尝画羊。因仲信求画，余故戏为写生。虽不能逼近古人，颇于气韵有得。子昂。"据所见而画动物叫"写生"，也是五代北宋以来习用词语。所以，这两例用到"写"字的题款，也无特别强调用书写笔法于画法的意思。

但继赵孟頫有"写竹还于八法通"说之后，画竹名家柯九思（1290—1343）又有题跋说："写干用篆法，枝用草书法，写叶用八分，或用鲁公撇笔法，木石用折钗股、屋漏痕之遗意。"[18] 这就更具体地阐述了用书写笔法画竹与木石的理论。虽然可以认为，由于他是在主张画竹枝竹叶等全用书写笔法，所以他表述中的"写竹""写叶"的"写"等于写字的"写"，特指用书写的手法；但因为他自己并没有如此阐明，而"写"本已与"画"同义，唐宋以来对实物画动植物习称"写生"，白居易且有《画竹歌》谓"植物之中竹难写"的用法在前，所以也可以认为，柯九思题跋中"写竹""写叶"的"写"还是通常的"画"的意思，只是他具体阐述了用什么样的书体笔法画干、画枝、画叶等而已，也未尝不可。

与柯九思大约同时的汤垕的《画鉴·杂论》说："画梅谓之写梅，画竹谓之写竹，画兰谓之写兰。何哉？盖花之至清，画者当以意写之，不在形似耳。陈去非诗云'意足不求颜色似，前身相马九方皋'，其斯之谓软。"[19] 这段话是我读到的最早提出画而称"写"的特别意义的。但是汤垕已明确解释说画梅竹兰等特谓之"写"，是要求"画者当以意写之，不在形似耳"，也就是强调超越于形似的"写意"性，

18 郁逢庆：《书画题跋记》卷六，上海古籍出版社 2003 年影印文渊阁《四库全书》本，第 816 册，第 674 页。

19 上海古籍出版社 2003 年影印文渊阁《四库全书》本，第 814 册，第 437 页。

而并未特指笔法的"书性的'写'"。这也可以参证以上关于柯九思题跋所谓"写竹""写叶"的"写",未必就已是特指用书写法作画的意思的推断。

"写意"一词,《汉语大词典》列两个义项:①"披露心意,抒写心意。"用例有《战国策·赵策二》"忠可以写意,信可以远期",唐李白《扶风豪士歌》"原尝春陵六国时,开心写意君所知",宋陈造《自适》诗之一"酒可消闲时得醉,诗凭写意不求工"等。②"中国画的一种画法。不求工细形似,只求以精练之笔勾勒景物的神态,抒发作者的情趣。"用例举元夏文彦《图绘宝鉴》卷三"(仲仁)以墨晕作梅,如花影然,别成一家,所谓写意者也"等。[20] 在前一个义项的用例中,在《战国策》之后,李白诗之前,可以补充一例:南朝陈后主《与詹事江总书》:"言不写意。"杨树达《汉文文言修辞学》指出其造句是据《易·系辞》"书不尽言,言不尽意",改"尽"为"写"以避熟。[21] 则此用法中"写"也含有"尽"意,"言不写意"即言不能尽抒意也。陈造的诗句"诗凭写意不求工",已将"写意"与不求工相关联,正可以看成是从第一个义项向特指不求工细形似的画法的第二个义项过渡的一个例子。 第二个义项用例,即在夏文彦《图绘宝鉴》卷三中还有一例:"苏东坡,名轼,字子瞻,眉山人。高名大节,照映古今。复能留心墨戏。作墨竹,师文与可。枯木奇石,时出新意,木枝干虬屈无端,石皴老硬。大抵写意,不求形似。"[22] 与画法工细而求形似的画相区别,笔墨简练、不求形似而重意态的画称为"写意",似应始自宋人。清代恽寿平说:"宋人谓能到古人不用心处,又曰写意画。两语最微,而又最能误人。不知如何用心,方到古人不用心处;不知如何用意,乃为写意。"[23] 文献浩繁,笔者孤陋,还没有读到宋人论画使用"写意画"一词的例子。但前已论证宋人画而称"写","写"只是"画"的同义词而已。前说"写生"也可说成"画生",同理,"写意"也可说成"画意"。"画意"一词即有用例,如欧阳修《盘车图》诗:"古画画意不画形,

20 《汉语大词典》,第3卷,第1626页,汉语大词典出版社,1989年。

21 杨树达:《汉文文言修辞学》,第80页,中华书局,1980年。

22 上海古籍出版社2003年影印文渊阁《四库全书》本,第814册,第584页。

23 恽格(寿平)《南田画跋》,引自安澜编:《画论丛刊》(上),第177页,人民美术出版社,1960年。

梅诗咏物无隐情。"[24] 前举元夏文彦《图绘宝鉴》两用"写意"例，《图绘宝鉴》卷四则有："毛信卿……自言大竹画形，小竹画意。"[25] "画意"与"写意"同义。总之，"写"本有作画一义，元代比较流行称作画为"写"，包含了宋元人强调绘画的"写意"性这一新观念，也即给"写"字赋予了新义。因为"写意"本来就也可以说成"画意"，所以"写"本来也还是"画"的同义词。不过因为"写意"的说法更常用，因此也就使"写"字有时成为特指写意性画法的新术语。虽然如此，因为"画"总是指作画之事最常用的词语，用写意性画法作画可以特称为"写"，也仍可泛称为"画"。

元末名画家倪瓒题画及诗文用语也可以参证。

倪瓒（1306—1374）是一个典型的文人画家，诗文俱佳，书法也古雅俊秀自成一种风格。因此倪瓒与赵孟頫一样也是凡画必写题款的画家，他的诗文款字与绘画内容的配合更显出风格的统一性。而且，倪瓒也许是第一个在画上落款中常爱用"写"字表示作画之义的。例如，《江亭山色图》题"焕伯高士，嗜古尚义，笃于友道，于医学尤精。隐居养亲，不求知于人也。余过娄江逾月，与仆甚相好。戏写江亭山色，并作长歌以留别。二月廿五日，瓒（长歌略）"，《容膝斋图》题"壬子岁七月五日，云林生写"等。那么是不是倪瓒已有意选用"写"字来特指采用了书写的笔法作画的意思了呢？

倪瓒有两则论画文字常被称引。其一是《答张藻仲书》：

> 瓒比承命俾画《陈子桱刹源图》，敢不承命惟谨。自在城中，汩汩略无少情思。今日出城外闲静处，始得读刹源事迹。图写景物曲折，能尽状其妙趣，盖我则不能之。若草草点染，遗其骊黄牝牡之形色，则又非所以为图之意。仆之所谓画者，不过逸笔草草，不求形似，聊以自娱耳。近迁游偶来城邑，索画者必欲依彼所指授，又欲应时而得，鄙辱怒骂，无所不有。冤矣乎！讵可责寺人以不髯

24 "中国古典文学基本丛书"本《欧阳修全集》，第一册，第99页，中华书局，2001年。
25 上海古籍出版社2003年影印文渊阁《四库全书》本，第814册，第598页。

也！是亦仆自有以取之耶？ [26]

其中用了"图写"一词，义同图画。"写"非单用，也没有特指。

其二《跋画竹》：

> 以中每爱余画竹。余之竹，聊以写胸中逸气耳。岂复较其似与非，叶之繁与疏，枝之斜与直哉？ [27]

"聊以写胸中逸气耳"句中的"写"字，这里用的是抒发义，而不是指称画法的。综合这两篇文字所论，我认为倪瓒题画爱用"写"字，主要的也是取其"写意"的语义，表示他"逸笔草草，不求形似，聊以自娱"的绘画旨趣，而不是用以特指用书写的笔法来作画的。

对于倪瓒强调绘画的写意性这一点，还可以举其《跋画》一文为证：

> 至正辛丑十二月廿四日，德常明公自吴城将还嘉定，道出甫里，掞舵相就语。俯仰十霜，恍若隔世，为留信宿。"夜阑更秉烛，相对如梦寐"者，甚似为仆发也。明日微雪作寒，户无来迹。独与明公逍遥渚际，隔江遥望天平、灵岩诸山，在荒烟远霭中，浓纤出没，依约如画。渚上疏林枯柳，似我容发，萧萧可怜。生不能满百，其所以异于草木者，独情好耳。年逾五十，日觉死生忙，能不为之抚旧事而纵远情乎！明公复命画江滨寂寞之意，并书相与乖离感慨之情。德常今为嘉定，二府于民有惠政，即昔日之良常山人也。朱阳馆主萧闲仙卿倪瓒言。 [28]

前已论"画意"与"写意"同义。此谓"画江滨寂寞之意"，也即对景写其意也。这篇画跋最能说明倪瓒山水画常见的图式及其萧瑟的意境的由来。又倪瓒《题画赠张玄度》诗引言曰：

26 《清閟阁全集》卷十，清康熙五十二年（1713年）曹氏城书室刻本。

27 《清閟阁全集》卷九。

28 同上揭。

玄度好文学，工词翰，蔼然如虹之气，真江南泽中千里驹也。

　　十二月十四日，侍乃翁访仆江渚，相与话旧踟蹰，深动故园之感。

　　因想像乔木佳石，翳没于荒筠草蔓之中，遂写此意，并赋诗以赠焉。[29]

　　由此可知其赠张玄度之画，不仅是写意之作，而且是想象写意之作。倪瓒的画，有的是对景写意，也有的是这种想象写意。不论何种，写意性是他一贯的旨趣，也是他题画爱用"写"字的主要原因。

　　虽然倪瓒更属于元画家中书法与画俱佳，且书法与画的笔法有高度的相通性的名家，虽然倪瓒题画更多爱用"写"字，但他并非如郑午昌所谓"不屑称作画之事为画，而称为写"的。倪瓒传世的《树石幽篁图》上题款为"云林子画树石幽篁，岁戊申，东林馆"，即称"画"而未称"写"。再通览其《清閟阁全集》诗文，可以肯定倪瓒仍是以"写"为"画"的同义词而用之，也还没有以"写"是特指用书法的笔法作画的专用词的意思。其诗文中仍时时用"画"字，如《清閟阁全集》卷二有：《为徐有常画叶湖别墅》《画竹赠志学》《画竹寄友人》；卷三有：《为唐景玉画丘壑图因题》"欲画玄洲趣，挥毫清兴同"，《为文举画泖山图因题》，《画竹寄王彝斋》，《画江天晚色赠志学》，《画竹寄张天民》；卷四有：《题曹云西画松石》，《为曹金事画溪山春晓图因题》，《画竹赠王允刚》，《题画竹》"吾友王翁字元举，唤我濡毫画缣楮"；卷七有：《画竹赠申彦学》《为吴溥泉画窠石平远图漫题》《为吴处士画乔林涧石》；卷八有：《画竹次郑元祐韵》《画溪山春霁图》《画竹石一幅水墨》等。这里不厌其烦地列举，还不是全部的罗列，诗题或诗句中所用动词性的"画"字如此之多，足以证明倪瓒确实还没有"不屑称作画之事为画"的念头。

　　当然，倪瓒在诗中也用"写"字指作画之事，但"写"只是"画"的一个同义词。有的诗题中用"画"，诗中用"写"，卷三有一首五绝的题目作《画竹为景周写》；卷八有一首七绝题目作《画竹石一幅水墨》（诗略），诗后跋文曰"余邂逅仲杰隐君于采莲泾上，戏写此图，并赋诗为赠。至正癸卯五月廿二日，倪瓒"，

29 《清閟阁全集》卷三。

题上称"画竹石",跋中说"戏写此图",都证明"画"和"写"两字的同义性。至于为什么有时用"画",有时用"写",则既有因是同义词而随意用之的原因,有时也有选择其声韵而用之的考虑,"画"字有入声和去声两读,"写"字上声,诗句中于同义词选声而用以求声律之美,这一缘由只有懂得诗词声律者才能理会。例如,七古《画竹赠王允刚》末二句:"置酒邀余写竹枝,隔竹庖人夜深语。"七绝《画竹赠申彦学》:"吴淞江水似清湘,烟雨孤篷道路长。写出无声断肠句,鹧鸪啼处竹苍苍。"《题画竹》:"为写新梢十丈长,空庭落月影苍苍。王君胸次冰霜凛,剪烛谈诗夜未央。"这几句中"写"字如果换成"画"字,则吟诵起来就都显得比较生硬,不如上声的"写"字流动宛转。《题画竹》二绝:"本朝画竹高赵李,惭愧后来无寸长。下笔能形萧散趣,要须胸次有筼筜。""雨后池塘竹色新,钩帘翠雾湿衣巾。为君写出团栾影,便觉清风爽逼人。"这两首绝句中的前首首句如果作"本朝写竹高赵李",则显得语调拖沓,问题的关键正是由于"写"字的上声;而作"本朝画竹高赵李",显然句调利索响亮。后一首第三句"为君写出团栾影","写出"是上声和入声组合,显得宛转坚实;如果作"画出",是入声(或去声)与入声组合,则显得急促不稳健。而且,一题二绝联章,如果这两处同用"画"或同用"写",也显得重复不知变化,这是娴熟于诗歌技巧的诗人所知必须避免的。《醉后调张德机》七绝四首其三:"醉醒宜城竹叶春,竹枝空画损精神。诗成不厌干喉吻,谁道伤多酒入唇。"[30] 第二句中"画"字如果换作"写",则与"损"字同为上声,不如用"画"字与"损"字声调有别为佳。而有时在句中用"画"用"写"于声律皆可,以至会有传本异文。例如,《清閟阁全集》卷一:《寄穹窿主者》:"山云淡纵横,幽鸟趹上下。寂寥非世欣,自足怡静者。平生卧游趣,屋壁何劳写。还期煮茯苓,地炉同夜话。"第六句"写"字下原注:"一作画。"这是一首押仄声韵的五言古诗,"屋壁何劳写"句,另有传本作"屋壁何劳画",都是可以的。这一例尤其能证明"写"和"画"的同义性。

但是,赵孟頫既已议论到用书写的笔法作画的问题,柯九思进而有更具体的画竹写干用篆法、写枝用草书法和写叶用八分及鲁公撇笔法等的讲论。后来者倪

30 《清閟阁全集》卷八。

瓒不可能全然不知此一话题，而且也有证据证明他有时也议论取用书法来作画的创作探索。柯九思比倪瓒年长 11 岁，倪瓒与柯九思有交往。《清閟阁全集》卷一有《戊寅十二月丹丘柯博士过林下有赋次韵答之》五古一首，卷五有《晨起一首寄丹丘》七律一首，都是倪瓒与柯九思直接交往的记录。同书卷四有《题柯敬仲竹》七古一首云："谁能写竹复尽善，高赵之后文与苏。检韵萧萧人品系，篆籀浑浑书法俱。奎光博士生最晚，耽诗爱画同所趋。兴来挥洒出新意，孰谓高赵先乎吾。"显然，柯九思用书法写竹的说法也为倪瓒所欣赏。又如，其七古《题曹云西画松石》有句曰："叶藏戈法枝如籀，苍石庚庚横玉理。"[31] 这些可以说明倪瓒认同某些素材的画法是可以采用或包含书写的笔法，但却远不足以证明他爱取"写"字当"画"字用，就是特指用书写的笔法来作画的意思。

而且，即使元代画家和理论家已多有认为各种书写笔法可以用之于某些题材的绘画，即使是采用书写笔法作画更可能被称为"写"，但"写"指作画的广义性，也并不因而从此就被这后起的狭义的所指一概取代了。例如，王绎善写真，撰《写像秘诀》，论画肖像画方法。肖像画是工致的钩描渲染的画法，与书写笔法实少相似。画肖像画称"写像"，或"写真"，历来如此，王绎沿用了古来的术语而已。又如，元末四家之首黄公望撰有《写山水诀》，共 32 则。画山水而称"写"，前已指出唐张彦远《历代名画记》卷九记吴道玄"曾事逍遥公韦嗣立为小吏，因写蜀道山水，始创山水之体，自为一家"，北宋董逌《广川画跋》卷六《书范宽山水图》说"潞国公尝谓宽于山水为写生手"，故黄公望"写山水"的说法渊源有自。而其 32 则所谈都是画家笔法与经营布置、用墨用色等法，只一则说到"写字"："山水之法，在乎随机应变。先记皴法，不杂布置，远近相映，大概与写字一般，以熟为妙。"[32] 显然只是以写字以熟为妙做比喻，说画山水也是需熟方能妙，而不是谈用写字笔法作画的。另一则说"士人家风"与画工之别："画一窠一石，当逸墨撇脱，有士人家风。才多便入画工之流矣。"[33] 士人与画工的区别当然是士人普遍具有熟练

31 《清閟阁全集》卷四。

32 于安澜编：《画论丛刊》，第 57 页，人民美术出版社，1960 年。

33 同上揭，第 56 页。

的写字的基础，说士人画着笔当逸墨撇脱，自然也与书写的美学趣味相关。但黄公望没有就此做更多的论述，更没有说这种"逸墨撇脱"的笔法就专称为"写"。他的32则画诀中说作画之事仍几乎全用"画"字，仅两处用到"写"字。一则是"皮袋中置描笔在内，或于好景处见树有怪异，便当模写记之，分外有发生之意"[34]，是谈日常应留心写生。黄公望十分重视山水写生，可以认为这是他题其画诀为《写山水诀》的主要原因。又一则是"山头要折搭转换，山脉皆顺，此活法也。众峰如相挹逊，万树相从，如大军领卒，森然有不可犯之色。此写真山之形也"[35]，此用"写"字与《写山水诀》题目相应，也只是"画"字的同义词而已。

虽然"写"字还没有特指用书写的笔法作画，但元朝已有人认为："士大夫工画者必工书，其画法即书法所在。"[36] 这与唐朝张彦远的"工画者多善书"的说法已不同，是将擅长书写视为所有士大夫画家的一个必然的能力前提，这样，作画与书写的关系就紧密到"其画法即书法所在"了，但这毕竟也还是个别人的看法或主张而已。

八、明清题画称"画"称"写"语义简论

经历元代绘画的实践，文人写意画在明清两代进一步发展而至于鼎盛。文人画几乎每画必题，题款成为画上不可或缺的内容。风气所被，不仅文人画必题，明代宫廷画家如边景昭、戴进、林良、吕纪等人的画上也往往题写名款。泛观明清画作，稍加留意即可知，明清人题画称"画"或称"写"，与是否为文人画也并无关系。

例如，明宫廷画家边景昭的传世工笔着色《双鹤图》题："边景昭写。"[37]《三友百禽图》题："永乐癸巳秋□月□□边景昭写三友百禽图于长安宫□。"[38] 吕纪《四季花鸟图·冬》题："吕纪写。"[39] 因为他们所画是工笔花鸟，所以他们所谓

34 于安澜编：《画论丛刊》，第56页，人民美术出版社，1960年。

35 同上揭。

36 杨维桢：《图绘宝鉴序》。于安澜编：《画史丛书》，第二册，夏文彦《图绘宝鉴》卷首。

37 《中国历代花鸟画经典》，第128页，江苏美术出版社，2000年。

38 同上揭，第129页。引文中"□"为残缺字。

39 同上揭，第140页。

"写"，来自花鸟画称"写生"的传统，而与是否用书写的笔法作画无关。

但以称画为"写"为文人画的特别用语的观念也起自明朝。本文开头所引明高濂《论画》最先记述了这种观念的业已存在。高濂是嘉靖、万历年间人[40]，他的《论画》认为唐画"天趣"远过于宋，宋画工于求似，"物趣"迥迈于唐。元画不满足于宋画的"巧太过而神不足"，而崇尚雅致闲逸的"士气"。但元之名家对于宋画都有取法借鉴，并非无所继承"而泛然为一代之雄"的。他说：

> 今之论画，必曰士气。所谓士气者，乃士林中能作隶家画品，全用神气生动为法，不求物趣，以得天趣为高。观其曰写而不曰描者，欲脱画工院气故尔。此等谓之寄兴，取玩一世则可；若云善画，何以比方前代，而为后世宝藏？若赵松雪、王叔明、黄子久、钱舜举辈，此真士气画也。而四君可能浅近效否？是果无宋人家法，而泛然为一代之雄哉？例此可以知画矣。[41]

从其上下文可知，对于明人以称画"曰写而不曰描"标榜"士气画"与画工院气的区别，高濂并不以为然。但高濂的论辩告诉我们，以称画曰"写"为文人画的特别概念，是明代一些对于绘画不求深造的浅近者流的发明。而这一"新概念"的发明本身，也显示出发明者在语义训诂方面的肤浅。

高濂所讥评的所谓"士气画"的"曰写而不曰描"的"写"字，显然既指区别于"描"法的书写性的画法，也指"欲脱画工院气"的写意性风格。同是万历时期的谢肇淛，他在《五杂俎·人部三》说："今人画以意趣为宗，不甚画故事及人物……不知自唐以前，名画未有无故事者。盖有故事，便须立意结构，事事考订，人物衣冠制度、宫室规模大略、城郭山川形势向背，皆不得草草下笔。非若今人任意师心，卤莽灭裂，动辄托之'写意'而止也。"[42]他与高濂所批评的是同一类文人画末流的浅薄和虚妄。

明末董其昌为官宦文人，工书善画，也是典型的文人画家。而且他也是主张"士

40 参看谢巍：《中国历代画学著作考录》，第343页，上海书画出版社，1998年。

41 上海古籍出版社2003年影印文渊阁《四库全书》本，第871册，第733页。

42 谢肇淛：《五杂俎》，第135页，上海书店出版社，2009年。

人作画，当以草隶奇字之法为之"的。董其昌以佛教禅宗分南北二宗为比，有著名的"画分南北二宗"的理论。他在《画旨》中说："禅家有南北二宗，唐时始分。画之南北二宗，亦唐时分也。但其人非南北耳。北宗则李思训父子著色山水，流传而为宋之赵幹、赵伯驹、伯骕，以至马、夏辈。南宗则王摩诘始用渲淡，一变钩斫之法。其传为张璪、荆、关、董、巨、郭忠恕、米家父子，以至元之四大家。亦如六祖之后有马驹、云门、临济儿孙之盛，而北宗微矣。"[43] 又说："文人之画，自王右丞始……若马、夏及李唐、刘松年，又是大李将军之派，非吾曹当学也。"[44] 意思就是说王维开启的南宗是文人画，李思训父子肇始的北宗则不属于文人画。而董其昌有题自画《云海三神山图》一则说："李思训写海外山，董源写江南山，米元晖写南徐山，李唐写中州山，马远、夏圭写钱塘山，赵吴兴写霅苕山，黄子久写海虞山。若夫方壶、蓬、阆，必有羽人传照。余以意为之，未知似否。"[45] 不论南宗、北宗画家，一律称他们"写"某处山，则在董其昌的观念中，也还没有将表示作画的"写"这一词语限定于特指文人画家用书写的笔法作画之义，是显而易见的。也就是说，董其昌对于其前高濂提到的文人画"曰写而不曰描"的浅薄之论，看来也是不以为然的。

至清代王学浩说："王耕烟云：'有人问如何是士大夫画？曰：只一写字尽之。'此语最为中肯。字要写，不要描，画亦如之。一入描画，便为俗工矣。"启功先生有《戾家考》一文，对王学浩说法的来历有一番考论。启功认为王学浩的说法是由对元代所谓"隶家画"（"隶家"即"戾家"）的误解一步步导致的穿凿之说，大致的脉络是，明人抄集旧说而成的《唐六如画谱》有"士夫画"一条说"赵子昂问钱舜举曰：'如何是士大夫画？'舜举答曰：'隶家画也。'"，元代赵孟頫（子昂）和钱选（舜举）谈论"隶家"有其所指并且已有分歧，"隶家"一词的意义后来渐不为人了解，于是望文生义，歧误愈多。《佩文斋书画谱》引董其昌一段话说："赵文敏问画道于钱舜举，何以称士气？钱曰：隶体耳。""隶家"一词误为"隶体"，

43 董其昌：《画旨》卷上，于安澜编：《画论丛刊》（上），第 75 页，人民美术出版社，1960 年。
44 同上揭，第 76 页。
45 同上揭，第 71 页。

又再加引申附会，更加纷淆。后来清王翚又误为"隶法"。王翚一幅山水画上自题云："子昂尝询钱舜举曰：'如何为士大夫画？'舜举曰：'隶法耳。'隶者以异于描，所谓'写画须令八法通'也。"又清钱杜《松壶画诀》说："子昂尝谓钱舜举曰：'如何为士大夫画？'舜举曰：'隶法耳。'隶者有异于描，故书画皆曰写，本无二也。"其误与王翚同。而王学浩又从而穿凿，再在"写"字上发挥。在王学浩的说法中，不但"隶家"演变直为"写"字，而且钱舜举也被王耕烟（翚）所代替了。[46] 显然，启功先生认为王学浩的说法是歧误愈多之后望文生义的穿凿之论。

这种以望文生义的误解为真知、以浅薄为高深的理论，与借口"写意"而高自标许的肤浅草率的末流文人画相辅以行。然而自明至清，也不断有论画者批评这种末流文人画理论的肤浅和实践的草率。明代论者前已举谢肇淛之论为例，清人如笪重光《画筌》说："画工有其形而气韵不生，士夫得其意而位置不稳。前辈脱作家习，得意忘象；时流托士夫气，藏拙欺人。"[47]郑板桥有题画一段文字说："徐文长先生画雪竹，纯以瘦笔破笔燥笔断笔为之，绝不类竹，然后以淡墨水钩染而出，枝间叶上，罔非雪积，竹之全体在隐跃间矣。今人画浓枝大叶，略无破缺处，再加渲染，则雪与竹两不相入，成何画法？此亦小小匠心，尚不肯刻苦，安望其穷微索渺乎？问其故，则曰：吾辈写意，原不拘拘于此。殊不知'写意'二字误多少事，欺人瞒己，再不求进，皆坐此病。必极工而后能写意，非不工而遂能写意也。"[48]大约与郑板桥同时的张庚也有议论道："古人有云'画要士夫气'，此言品格也。第今之论士夫气者，惟此干笔俭墨当之，一见设重色者即目之为画匠，此皆强作解事者。古人如王右丞、大小李将军、王都尉、文湖州、赵令穰、赵承旨，俱以青绿见长，亦可谓之画匠耶？盖品格之高下，不在乎迹在乎意。知其意者，虽青绿泥金，亦未可侪之于院体，况可目之为匠耶？不知其意，则虽出倪入黄，犹然俗品。所谓意者若何？犹作文者当求古人立言之旨。"[49]又方薰《山静居画论》也说："士人画多卷轴气，人皆指笔墨生率者言之，不禁哑然。盖古人所谓卷轴气，

46 启功：《启功丛稿·论文卷》，第156—166页，中华书局，1999年。

47 [清]鲍廷博辑：《知不足斋丛书》第十二集，第4册，第706页，中华书局，1999年

48 《郑板桥全集》，第287—289页，江苏广陵古籍刻印社，1997年。

49 张庚：《浦山论画·论品格》，于安澜编：《画论丛刊》（上），第270页，人民美术出版社，1960年。

不以写意、工致论，在乎雅俗。不然摩诘、龙眠辈皆无卷轴矣。"[50]

对于胶柱鼓瑟地宣称书与画同一于"写"法的所谓"士人画"理论，即使在清代，也不断有持明确的异议者。例如，乾隆嘉庆间的蒋和著《写竹杂记》说："窃谓书画一理而不能一致。"[51]嘉庆时的汤贻芬著《画筌析览》说："字与画同出于笔，故皆曰写。写虽同，而功实异也。今人知写之同，遂谓字必临摹古哲，而画亦然。夫字无质，故不得不临摹造字之人。物有质，临摹物可已，何必临摹夫临摹之人？"[52]道光咸丰间的戴熙《习苦斋题画》说："作书如作画者得墨法，作画如作书者得笔法。顾未可与胶柱鼓瑟者论长短耳。"[53]

正因为"写意"成为末流文人画不肯用功而又高自标许的托词，"士大夫画只一'写'字尽之"，也成其为末流文人画的浅薄的俗讲，故为高明者所不取。例如，郑板桥乃是最典型的号称诗、书、画三绝的文人画家，郑板桥画竹是标准的文人写意画，但郑板桥题画明显用"写"字少而用"画"字多，应是有意识地与浅薄的标榜"士大夫画只一'写'字尽之"者流保持距离的选择。另一位诗、书、画俱佳的画家金农也是如此。而清末画家任伯年以学习写真起步，已被视为出身画工；后以擅长人物、花鸟画著名，但平生专注于绘画，既不能诗，于书法用功也少，故其画上一般只题时间姓名款，甚至只落名款而已。论者往往因此而认为任伯年终究不足称文人画家。以任伯年不勉强学诗、不勉强在画上题写长款来看，恐怕任伯年自己也没有要争个"文人画家"之名的念头。但任伯年题画却爱用"写"字。我认为这是因为他学画是从"写真"入手，后来也还常画人物画，以及后来以画花鸟为主，而花鸟画历来崇尚"写生"，甚至"写生"就是花鸟画的别称，所以他的画都属于习惯上多称为"写"的。因此可以说，他也并没有想借这一个"写"字以期盼被高看为文人画家的用心。

50 [清]鲍廷博辑：《知不足斋丛书》第二十集，第7册，第511页，中华书局，1999年。

51 于安澜编：《画论丛刊》（下），第845页，人民美术出版社，1960年。

52 同上揭，第521页。

53 俞剑华编著：《中国画论类编》下卷，第992页，人民美术出版社，1986年。

结 语

现在可以总结全文，即就绘画而言，"写"字本有摹画的意义，后来通常也是动词"画"的一个同义词。画而称"写"，起初并不是强调与书写一致或相似的笔法。自元代起，画家们比较多地爱用"写"字指作画，其中有时是指采用写字的某种笔法画竹石梅兰等特定之物。从明朝开始，有一些画论家不加限定地一概而论，认为文人画称"写"是特指采用书写的笔法作写意性的画。绘画必须以擅长书写为基础，学画须先学书，作画就是在选用各种字体书写的笔法而为之，并认为这是文人画必具的特征。显然，用"写"字特指采用书写的笔法作画，是较晚起的一种说法。而且，即在明清两朝就已不断有人指出这种语义界定理论上的肤浅、狭窄，及其对于绘画实践的严重误导。见解高明的画家也并不受这种俗讲的局限，也才能取得杰出的成就。因此，就在这种说法已经存在的同时，"画"而称"写"的原有的几种语义也仍然在使用，不可一概用这一晚出的定义去理解。

而近百年来的现当代学术中，即如本文引言所列举的诸家著述为例，却延续甚至放大着画而称"写"是"中国画强调书性的写"这样狭窄而并不恰当的阐释，而这种理论阐释又显然一直妨碍着人们对于中国画的正确认识，因此也妨碍着人们对于中国画的继承发展问题的思考，引发一轮又一轮双方观点都未必允当的争论。

没有正确的指导思想，便不会有正确的发展方向。画而称"写"这样一个术语含义的历史的澄清，应有助于我们选择继承和发展中国画的正确方向。

附录二

顾况题画诗《稽山道芬上人画山水歌》的异文辨证

——兼论此诗的画论意义

作为唐诗人的顾况，颇受诗史研究的重视；而作为画家的顾况，却不很受画史研究的关注。这大概是由于他的画作早已湮没不存、有关他的记载也语焉不详的缘故。但身为诗人又擅长绘画的顾况，留下多首题咏绘画的诗篇，其中的一首《稽山道芬上人画山水歌》，还包含有关于水墨画的重要理论信息。而对于这一点，近代以来却也一直未见有人给予理解和重视，这即是本文所要加以揭示和讨论的。

一、顾况生平及其绘画事迹

顾况，字逋翁，号华阳山人，苏州海盐县（今属浙江省）人。大约生于唐玄宗开元十五年（727年）前后。肃宗至德二年（757年）进士及第。代宗大历八至九年（773—774年）于永嘉一带任度支盐铁转运使府属官。大历十年（775年），曾至江西，与李泌、柳浑交往。德宗建中二年至贞元二年（781—786年），在镇海军节度使韩滉幕下任判官。后随韩滉入朝，为大理寺司直。贞元三年（787年）春，韩滉卒后，他返乡闲居。不久，柳浑辅政，举荐顾况为校书郎；李泌继入，顾况迁著作佐郎。顾况禀性诙谐率直，"虽王公之贵与之交者必戏侮之"（《旧唐书》本传），在朝"不能慕顺，为众所排"（皇甫湜《唐故著作佐郎顾况集序》）。贞元五年（789年），柳浑、李泌相继去世，顾况被贬为饶州司户参军。贞元十年（794年）去职归隐，常住润州句容县茅山和苏州海盐故居，亦来往于江浙与皖南一带。约卒于宪宗元和十五年（820年）后，享年94岁。生平事迹见《旧唐书·李

泌传》附《顾况传》，唐及五代人著述也多载顾况诙谐任诞故事。[54]

顾况最广为人知的一则故事是对少年白居易的赏识。据唐张固《幽闲鼓吹》记载，白居易少年时初赴长安，曾携诗卷拜谒名诗人顾况。顾况见诗卷上姓名，熟视白居易道："米价方贵，居亦弗易。"这是拿白居易的名字说玩笑话，对眼前这个初出茅庐的后生小子显然有点轻视和戏谑的态度。及展卷读首篇《赋得古原草送别》诗曰"离离原上草，一岁一枯荣。野火烧不尽，春风吹又生"，即叹赏道："道得个语，居即易矣！"因为之延誉，使白居易声名大振。专家考据多谓此故事并非事实。但它确实能表现顾况诙谐的性情，又不失机智和包容，所以为人所乐道，而成为一段著名的唐诗故事。

顾况的诗歌一如其为人很有个性，诙谐狂放，敢于批判现实，敢于不平则鸣。诗歌形式上，他很有兴致地向江南民歌汲取语言与句式声调等因素，化通俗为新奇，独具风格。在他所处的那一时期，他的诗歌成就是很突出的。年轻时曾见过他、后来追随韩愈以古文著名的皇甫湜，在应顾况之子顾非熊之请所作《唐故著作佐郎顾况集序》中，盛赞顾况词章"偏于逸歌长句，骏发踔厉，往往若穿天心、出月胁，意外惊人语，非寻常所能及，最为快也。李白、杜甫已死，非君，将谁与哉"。[55] 晚唐人张为作《诗人主客图序》，以白居易为"广大教化主"，而列顾况为升堂三人之一。[56] 宋代严羽《沧浪诗话·诗评》甚至说："顾况诗多在元白之上，稍有盛唐风骨处。"[57] 总之可以说，在李白、杜甫所标志的盛唐一代诗的高峰

54 《旧唐书》卷一百三十《李泌传》附《顾况传》等涉及顾况生平的多种文献资料，但都未记载顾况生卒年。20 世纪唐诗研究者对此多有研讨，如闻一多《唐诗大系》推定顾况生卒年为"727—815？"。傅璇琮著《唐代诗人丛考·顾况考》认为："至于精确地说，那就只能是：顾况，生卒年不详，其生当在唐玄宗开元年间，其卒当在宪宗元和元年前后。"（《唐代诗人丛考》，中华书局 1980 年首版。兹引据 2003 年重印版，第 402 页）。赵昌平《关于顾况生平的几个问题——与傅璇琮先生商榷》一文谓："不妨论定顾况生于开元十五年（727 年）前后数年，卒于元和十五年（820 年）以后，年寿九十四，大约可信。"（《苏州大学学报》1984 年第 1 期）周勋初主编《唐诗大辞典》"顾况"条注生卒年为"727？—816？"。（江苏古籍出版社 1990 年版，第 371 页）

55 《全唐文》卷六百八十六，第三册，上海古籍出版社 1990 年缩印本，第 3113 页。

56 《全唐文》卷八百十七，第四册，上海古籍出版社 1990 年缩印本，第 3814 页。

57 《沧浪诗话校释》（郭绍虞校释），第 161 页，人民文学出版社，1983 年。

与元稹、白居易和韩愈、孟郊所代表的中唐一代诗的高峰之间，顾况确实是一位十分杰出的诗人。

顾况不仅是一位杰出的诗人，而且还是一位著名的画家。张彦远《历代名画记》卷十列有顾况小传：

> 顾况，字逋翁，吴兴人。不修检操，颇好诗咏，善画山水。初为韩晋公江南判官，入为著作佐郎。久次不迁，乃嘲诮宰相，为宪司所劾，贞元五年贬饶州司户。居茅山，以寿终。有《画评》一篇，未为精当也。

张彦远说顾况是吴兴人，不确。傅璇琮《唐代诗人丛考》之《顾况考》已引与顾况同时且长期居住吴兴的诗僧皎然诗《送顾处士歌》题下自注"即吴兴丘司仪之女婿，即况也"，并指出："很可能是张彦远把顾况为吴兴人之婿，误解为吴兴人了。"[58]《历代名画记》顾况传提到的韩晋公，即韩滉。皇甫湜《唐故著作佐郎顾况集序》也说顾况"尝从韩晋公于江南为判官"。韩滉（723—787）是官至宰相、受封晋国公的高官显贵，《旧唐书》《新唐书》均有传。他又是画牛名家，《历代名画记》卷十也列有其小传，称他"工隶书、章草，杂画颇得形似，牛羊最佳"[59]。朱景玄《唐朝名画录》列韩滉于"妙品上"，称他"能图田家风俗，人物、水牛，曲尽其妙"。韩滉犹有名画《五牛图》传世，今藏北京故宫博物院。又《历代名画记》卷十所记唐画家最后一人王默，也与顾况有关联。其传曰：

> 王默，师项容，风颠酒狂，画松石山水。虽乏高奇，流俗亦好。醉后，以头髻取墨，抵于绢画。王默早年授笔法于台州郑广文虔。贞元末，于润州殁，举棺若空，时人皆云化去。平生大有奇事。顾著作知新亭监时，默请为海中都巡。问其意，云："要见海中山水耳。"

58 傅璇琮：《唐代诗人丛考》，页403，中华书局，2003年。

59 这段文字，今人秦仲文、黄苗子点校本《历代名画记》标点为："工隶书，章草，杂画，颇得形似，牛羊最佳。"俞剑华注释本《历代名画记》标点为："工隶书章草杂画，颇得形似，牛羊最佳。"两者均不当。于安澜《画史丛书》本标点为："工隶书章草，杂画颇得形似，牛羊最佳。"此乃通顺不误。

为职半年，解去，尔后落笔有奇趣。顾生乃其弟子耳。彦远从兄监察御史厚，与余具道此事。然余不甚觉默画有奇。

此王默事迹，张彦远是记其从兄张厚所述，传闻未远，当较可信。王默先后向郑虔、项容学画，顾况又为王默弟子。可见顾况善画山水，也是学有师承的。朱景玄《唐朝名画录》列于"逸品三人"的第一人名王墨，其传曰：

> 王墨者，不知何许人，亦不知其名，善泼墨画山水，时人故谓之"王墨"。多游江湖间，常画山水、松石、杂树。性多疏野，好酒。凡欲画图障，先饮，醺酣之后，即以墨泼。或笑或吟，脚蹙手抹，或挥或扫，或淡或浓，随其形状，为山为石，为云为水，应手随意，倏若造化。图出云霞，染成风雨，宛若神巧，俯观不见其墨污之迹，皆谓奇异也。[60]

此王墨事迹，宋编《太平广记》《太平御览》及《宣和画谱》亦皆记载，其名或作"洽"，或作"冷"。俞剑华编《中国美术家人名辞典》："王洽（？—805）[唐]《历代名画记》作王默。《唐朝名画录》作王墨。善泼墨山水，时人故谓之王墨。历代画史汇传云：按此三人名殊迹同，今俱录之，备考。"[61] 傅璇琮等编撰《唐五代人物传记资料综合索引》列"王洽"，注"见王默"；"王默"名下列举《历代名画记》《唐朝名画录》《宣和画谱》和《图绘宝鉴》四部书，注谓《唐朝名画录》作"王墨"，"似王墨即王默，今姑作一人"。又注谓《宣和画谱》和《图绘宝鉴》作"王洽"，"今从《历画》（按即《历代名画记》）作王默"[62]。温肇桐注《唐朝名画录》谓："王墨，墨一作默，或作洽，唐天宝年间往来于江南一带，贞元间在画省任职。画师郑虔、项容，创泼墨山水，为宋代'米氏云山'的先行者。"[63] 大抵《唐朝名画录》等所记王墨（洽）与《历代名画记》

60 朱景玄：《唐朝名画录》，引自安澜编：《画品丛书》，第87—88页，上海人民美术出版社，1982年。

61 俞剑华编：《中国美术家人名辞典》，第90页，上海人民美术出版社，1981年。

62 傅璇琮、张忱石、许逸民编撰：《唐五代人物传记资料综合索引》，第109页，中华书局，1982年。

63 朱景玄：《唐朝名画录》，温肇桐注本，第36页，四川美术出版社，1985年。

所记王默事迹相似，遂被"姑作一人"看，我们也只能姑且从之。总之，顾况善画，学有师承。年轻时即师从王默，后来又曾为高官画家韩滉的幕友，他既与韩滉、王默同被张彦远写入《历代名画记》，当然也算得是一位名画家。

顾况擅长画山水，他作画的手段特别，也被当时人视为奇招怪事。当时人封演在所撰《封氏闻见记》一书中列"图画"一节，列述唐初以来画家阎立本、曹霸、薛稷、王维、郑虔、毕宏、吴道子、韩幹八人外，最后所记者是"大历中，吴士姓顾，以画山水，历抵诸侯之门"，所记实即顾况。但何以阎立本等皆称姓名，而独于顾况不称其名？此必有其因。作者封演与顾况年岁相当[64]，但这不构成不称其名的理由。封演之所以既记顾况绘画事迹又不称其名，我推想是因为：其一，当时顾况画名很高，当然是以他的画法奇特而为人所乐道，封演记述图画名家也不能故作不知这位同时代的大名家；其二，封演对顾况的画法不以为然，所以不称其名，既有"为贤者讳"的礼貌的意思，也有不认可他足以与上述阎立本等大画家齐名并称的意思，这从封演的叙述和最后的议论是不难看出的。我们来看《封氏闻见记》卷五"图画"最后一段：

> 大历中，吴士姓顾，以画山水，历抵诸侯之门。每画，先帖绢数十幅于地，乃研墨汁及调诸采色各贮一器，使数十人吹角击鼓，百人齐声嗷叫。顾子着锦袄锦缠头，饮酒半酣，绕绢帖走十馀匝，取墨汁摊写于绢上，次写诸色，乃以长巾一，一头覆于所写之处，使人坐压，己执巾角而曳之，回环既遍，然后以笔墨随势开决为峰峦岛屿之状。夫画者，澹雅之事。今顾子瞋目鼓噪，有战之象，其画之妙者乎？[65]

64 封演生卒年不详，但据20世纪学者岑仲勉、余嘉锡等人稽考，大体知封演为天宝末进士及第，大历七年（772年）权邢州刺史，《封氏闻见记》作于德宗贞元十六年（800年）之后（参看赵贞信校注《封氏闻见记校注·序》，中华书局2005年版）。则封演与顾况年岁应相近。

65 赵贞信校注：《封氏闻见记校注》，第48页，中华书局，2005年。按：赵注本将"夫画者"以下数句另起行，不当。此数句是紧接叙述顾氏画法后的议论。又末句"其画之妙者乎"后，赵贞信校注本用"！"，不当。此句乃是反问，"其"字此处为副词表反诘，相当于"岂"。此句正表示了封演对顾况画法的不以为然，故句后当为问号。

记述者对画者的不以为然，是不是十分明显？这里有一个字有必要特别提醒，须注意其此处用法的训释，即"取墨汁摊写于绢上，次写诸色"两句中两次用到的"写"字，两处都读去声（xiè），为"倾泻"义。此义后来通常写作"泻"字。"取墨汁摊写于绢上，次写诸色"，即先往绢上泼洒墨汁，再泼洒颜色，而不是用笔去"写（xiě）"。他在泼墨、泼彩之后，又以长巾覆压，回环拖抹，使墨与色产生非有意识描摹出的形象（或者说是莫名其妙的形状），然后再用笔墨随其形状态势稍加勾画，便成峰峦岛屿之状了。

当然，顾况的画法也显然得自风颠酒狂的画家王默的传授，而这新鲜得不免相当搞怪的画法也很合乎顾况诙谐放诞的性格。其实1000多年前的大唐，在文学艺术方面，真是自由度极高因而花样百出的时代。在文学上，唐朝人写出了最严格精工的律诗，但也写出了最自由挥洒的歌行诗；唐朝人写得出最漂亮的骈文，又重振了自由舒展的散文的气候；唐朝人开创了曲子词（即明代以来人们习惯上所称的"唐诗宋词"的"词"），同时也开始有意识地创作小说（唐人称"传奇"）。在书法上，唐朝人既写出了前不见古人后无来者的最精工俊爽的楷书，也写得出最纵横狂放又自有其规则的狂草书。在绘画上，唐朝人开始有非常具体的分科，人物、鞍马、山水、花鸟等，有的画家兼善多门，有的则专长一科（例如仅善画竹）亦足名家。在唐朝，即使是风颠酒狂的诗人或书画家，也是被包容，甚至是受欣赏的。当然，论到艺术，唐朝人又自有其严格衡量的准绳，出奇搞怪，或本是低俗者的旁门左道，而并非勇于探索的有益尝试，并不能都受到肯定。像20世纪80年代，有些书写者选择山、水、龙、凤等几个古代象形文字写成如画的状态，号称"现代书法"，似全然不知唐人早有此类"书法"，即孙过庭《书谱》所谓："复有龙蛇云露之流，龟鹤花英之类，乍图真于率尔，或写瑞于当年，巧涉丹青，工亏翰墨，异夫楷式，非所详焉。"唐朝批评家所不认可的这种非画非字、"异夫楷式"的"书法"，1000多年后"投胎转世"，竟声称是"现代书法"了。20世纪也有画家夸说泼墨泼彩，或者不用画笔而用拖抹压印种种怪招作画是自己的发明创新。倘起王默、顾况于地下，必要一争这"发明创新"的"先驱"之名誉的吧。显然，王默、顾况等人的画法，至少也体现着唐朝人于艺术探索的勇于尝试全无顾忌的自由精神。只是这样画法在当时一方面为舆论所关注，一方面又不

为理论家所认可。封演不是理论家，但《封氏闻见记》所见其于世事的议论，显示出他是较倾向于冷静的理性态度的。关于绘画，他认为："夫画者，澹雅之事。"而顾况的饮酒醺酣、瞋目鼓噪、泼墨泼彩的画法，简直像在打仗一样，便不雅了，怎么能算是画之妙者呢？他最后的反诘，却又说明当时"流俗"恰是视顾况为"画之妙者"的。这从张彦远记王默"风颠酒狂，画松石山水。虽乏高奇，流俗亦好"的情况也可推想。张彦远是画论家，他对于流俗所好的王默画"不甚觉有奇"；对于顾况，也只说了句"善画山水"。而他在《历代名画记》卷二《论画体工用搨写》一篇中有言曰："古人画云未为臻妙。若能沾湿绡素，点缀轻粉，纵口吹之，谓之吹云，此得天理，虽曰妙解，不见笔踪，故不谓之画。如山水家有泼墨，亦不谓之画，不堪仿效。" 这可以代表中晚唐画论家对于王默、顾况等尝试的山水画法的一种专业性的意见。但画论家所谓"流俗"也未必都是识见不高者，如著名诗僧皎然（720—800 年前后）有《送顾处士歌》，称顾况"性背时人高且逸，平生好古无俦匹。醉书在箧称绝伦，神画开厨怕飞出"[66]。他对顾况书画的称绝、称神，不应认为只是朋友间的敷衍奉承。曾任京兆尹、太子宾客的诗人韦夏卿，在《送顾况归茅山》诗中也称赞顾况"鸾凤文章丽，烟霞翰墨新"[67]，"翰墨"可以是兼指书画而言，但从顾况画更有名，又所擅长为泼墨泼彩的山水画来看，"烟霞翰墨新"句应是特指其新奇的绘画而言的。

由上述可知，顾况的绘画在当时既成为一种传奇谈资，也为一些艺术素养甚高者所欣赏，同时又不甚为某些理论家所认可，但至少他还是可以列名于画家者流的。不仅如此，而且他也有兴趣于绘画评论，张彦远说他有《画评》一篇，但可惜张彦远认为他的评论"未为精当"，故未录存，也就没有流传下来。

二、顾况《稽山道芬上人画山水歌》异文辨证

顾况的题画诗却很受后人珍视。据皇甫湜《唐故著作佐郎顾况集序》所记，顾况本有诗集 30 卷。今据《全唐诗》等，其诗尚存 230 多首。今人赵昌平校编有《顾

66 《全唐诗》卷八百二十一。《全唐诗》，中华书局点校排印本，第二十三册，第 9264-9265 页。
67 《全唐诗》卷二百七十二。《全唐诗》，中华书局点校排印本，第九册，第 3057-3058 页。

况诗集》，由江西人民出版社于 1983 年出版。今存顾况诗中有题画诗五首。

顾况的题画诗在宋代已受重视，《文苑英华》卷三三九录咏图画的歌行 16 首，其中顾况诗即有 4 首。其他为杜甫 5 首，李白 2 首，白居易 2 首，陈子昂 1 首，顾云 1 首，裴谐 1 首。显然，顾况见录题画歌行仅次于杜甫，而为李白与白居易均所不及。今人孔寿山编著《唐朝题画诗注》一书，由四川美术出版社于 1988 年出版，对顾况的五首题画诗均加以注释和简评。

本文不是要对顾况的五首题画诗都做一番讨论，而是由于注意到赵昌平、孔寿山等当代整理研究者，都专长在古诗文研究，可能因不太明了画史、画理，故而对于顾况《稽山道芬上人画山水歌》一篇十分关键的第三句的异文的取舍，其实都未允当。笔者则特就这一异文所关涉的绘画问题提出讨论。

我们先照录几种古籍文本中顾况《稽山道芬上人画山水歌》这首诗如下：

1. 宋编《文苑英华》卷三三九顾况《稽山道芬上人画山水歌》文本如下（原本小字夹注改用括注）：

> 镜中（一作潮）真僧白道芬，不服朱审李将军。渌（疑作漫）汗平铺洞庭水，笔头点出苍梧云。且看八月十五夜，月下看山尽如画（一作昼分）。[68]

2. 清康熙时陈邦彦编《历代题画诗类》卷十四录顾况《稽山道芬上人画山水歌》文本如下（原本小字夹注改用括注）：

> 镜湖（一作中）真僧白道芬，不服朱审李将军。墨汁平铺洞庭水，笔头点出苍梧云。且看八月十五夜，月下看山尽是画。[69]

3. 清编《全唐诗》卷二六五顾况《稽山道芬上人画山水歌》文本如下（原本

68 《文苑英华》，中华书局 1982 年影印本，第三册，第 1756 页。

69 《历代题画诗类》上册，人民美术出版社 1994 年影印本，第 487 页。按：此书原题名《御定历代题画诗类》，最后的"类"字是"类编"之意。人民美术出版社 1994 年影印本，封面非影印的书名却删掉了此书名前"御定"二字和末尾这个"类"字。"御定"可以删，但此"类"字实不可删。此本书名的处理欠妥。

小字夹注改用括注）：

镜中（一作湖）真僧白道芬，不服朱审李将军。渌（一作漫）汗（一作墨汁）平铺洞庭水，笔头点出苍梧云。且看八月十五夜，月下看山尽如画（一作画分）。[70]

上列三种文本中，顾况《嵇山道芬上人画山水歌》这首诗的第一句、第三句和第六句（末句）都有异文。当代研究者对于这些异文有各自的取舍判断。

赵昌平校编《顾况诗集》，是以《全唐诗》所收顾况诗四卷为基础加以整理的。其中《嵇山道芬上人画山水歌》这首诗，校编者按《全唐诗》的正文过录，在"校记"中讨论《全唐诗》的夹注，其"校记"为：

镜中：原注"一作湖"。《英华》注"一作潮"。均未详何本。作潮者误。

渌汗："渌"原注"一作漫"，《英华》《百家》注"疑作漫"；又"渌汗"原注"一作墨汁"。均未详何本。作"墨汁"者非是。

如画：原注"一作画分"。失韵，误。[71]

孔寿山编注《唐朝题画诗注》，也是据《全唐诗》过录正文，关于异文的注释见于注②④⑥，此照录如下：

②"镜中"之"中"，一作"湖"，较好。"镜湖"，在会稽山北麓，是唐代高士贺知章退隐之地，以之点出稽山道芬上人，为是。

④"渌汗"之"渌"，一作"漫"，是。"漫汗"即"汗漫"。洞庭水，即洞庭湖……此喻画面水势之浩渺。

⑥李白《陪族叔刑部侍郎晔及中书贾舍人至游洞庭》诗中有"丹青画出是君山"之句，是此诗所本。"如画"一作"画分"。[72]

70 《全唐诗》，中华书局点校排印本，第八册，第2946页。

71 赵昌平校编：《顾况诗集》，第52页，江西人民出版社，1983年。

72 孔寿山编著：《唐朝题画诗注》，第197—198页，四川美术出版社，1988年。

我们先来讨论第一句和最后一句异文的是非问题。

第一句"镜中真僧白道芬"，"镜中"其实无误，"镜"是镜湖的简称，"镜中"有时作镜湖所在的越州（今浙江省绍兴市）的一种代称。这一方面是由于镜湖的著名，另一方面，如唐徐坚等撰《初学记》卷八引《舆地志》曰"山阴南湖，萦带郊郭，白水翠岩，互相映发，若镜若图。故王逸少云：山阴上路行，如在镜中游"[73]。因王羲之（逸少）的名言，"镜中"也就成为山阴（即越州）的美称。唐诗人李白《赠王判官时余归隐居庐山屏风叠》诗云："云山海上出，人物镜中来。"[74]大历进士诗人刘商《送人之江东》诗云："含香仍佩玉，宜入镜中行……莫虑当炎暑，稽山水木清。"[75]这些都是以"镜中"指称越州。又越州之剡县，因剡溪得名，也别称"剡中"，如李白《秋下荆门》诗云："此行不为鲈鱼鲙，自爱名山入剡中。"汉魏南朝至唐代，习惯以"中"字代称某地，所指地域较大的如"吴中""越中"、"闽中""湘中"等，更为常见。所以，顾况此诗首句"镜中"无误。至于一作"镜湖"，固然也可，但若不是诗人自己的稿本既曾写作"镜中"，又曾写成"镜湖"，而两种文本皆流传的话，"镜湖"就很可能是对于"镜中"一词不甚理解的传抄者所臆改。而"湖"一作"潮"，则明显更是误字。另外，此句中的"白"字，应是道芬俗姓。[76]

末句"月下看山尽如画"，《文苑英华》注句末二字"一作昼分"，"昼分"意为白昼时分。《全唐诗》注"一作画分"，"画分"讲不通，"画"应是"昼"（繁体字"畫""晝"二字形近）之讹。"月下看山尽昼分"，谓（八月十五满月之夜）月光下看山完全如白天一样，句意是通的。赵昌平认为尾字作"分"失韵，故判其为误。其实此句尾字若作"分"，正与第一句末"芬"字、第二句末"军"

73 [唐]徐坚等：《初学记》上册，中华书局点校本，第188页，2004年。

74 瞿蜕园、朱金城校注：《李白集校注》，第二册，第709页，上海古籍出版社，1980年。

75 《全唐诗》卷二百七十二。《全唐诗》，中华书局点校排印本，第十册，第3455页。

76 如中唐诗人张祜有《招徐宗偃画松石》诗。据张彦远《历代名画记》卷一《论画山水树石》云："吴兴郡南堂有两壁树石，余观之而叹曰：'此画位置若道芬，迹类宗偃，是何人哉？'吏对曰：'有徐表仁者，初为僧，号宗偃，师道芬则入室。今寓于郡侧，年未衰而笔力奋疾。'"可知"徐"为僧宗偃俗姓，而当时有僧人法号前带俗姓相称者。

字和第四句末"云"字押韵，无失韵之误。当然，如果如正文作"月下看山尽如画"，尾字"画"与"芬""军""云"三字虽不押韵，却与其前一句尾字"夜"字押韵（古体诗用韵去声卦、祃通押）。七言古诗以末二句换押一韵结束，杜甫多有此体。顾况此诗末二句若作"且看八月十五夜，月下看山尽如画"，在用韵和句意两方面都是没有问题的。清编《历代题画诗类》此诗末句作"月下看山尽是画"，也是以"画"字押韵，但"是"字不及"如"字意思准确，又仅此本作"是"字，故"是"或是"如"字的抄写讹误。那么，需要推敲的是，末句究竟应该是"月下看山尽昼分"呢，还是"月下看山尽如画"呢？从题画的角度来说，当然"月下看山尽如画"更为切题。

至于第三句，宋编《文苑英华》录作"渌（疑作漫）汗平铺洞庭水"，"渌汗"讲不通，编辑者疑为"漫汗"的误写。清编《历代题画诗类》录作"墨汁平铺洞庭水"，未加异文夹注，应自有所据传本。《全唐诗》录作"渌（一作漫）汗（一作墨汁）平铺洞庭水"，即将《文苑英华》和《历代题画诗类》两种文本异文都录存了。现代研究者赵昌平校编《顾况诗集》的"校记"照录各种异文，但判定："作'墨汁'者非是。"孔寿山编著《唐朝题画诗注》赞成第一字是"漫"，认为："'漫汗'即汗漫。"但我认为从顾况所处的绘画史背景及此诗所着意表达的绘画思想看，从此句与下句对偶的句法（"墨汁"与"笔头"对仗工整）看，此句原本应为"墨汁平铺洞庭水"无疑。"渌汗"是"墨汁"的误写，"漫汗"更只是后代编辑者疑"渌"为"漫"之误的假定而已。"墨汁"的"汁"传写易讹为"汗"，《全唐诗》所见还有一例，即晚唐诗人方干《陈式水墨山水》诗"立意雪穲出，支颐烟汗干"句"汗"字下小字注："一作汁。"[77] 按："支颐烟汗干"应是"支颐烟汁干"，"烟汁"也即墨汁，盖因墨由烟制，故有此名。《佩文斋书画谱》所录方干此诗即作"支颐烟汁干"而不存异文。《佩文韵府》收"烟汁"一词，用例亦即方干此诗句。又方干《卢卓山人画水》诗前四句云："常闻画石不画水，画水至难君得名。海色未将蓝汁染，笔锋犹傍墨花行。"[78] "蓝汁"指调和好的蓝色，是相对于"墨

77 《全唐诗》卷六百四十九。《全唐诗》，中华书局点校排印本，第十九册，第7452页。
78 同上揭，第7477页。

汁"而言的。"未将蓝汁染""犹傍墨花行",就是说不用蓝色而用水墨画海水。上述两位研究者偏长于唐诗研究,而对于此诗涉及的唐代绘画史一重要事项,即水墨画的兴起,似欠缺敏锐的认知,故而在此句"墨汁"与"漫汗"的异文取舍上,都舍其是而取其非了。

按照上述理由,顾况《嵇山道芬上人画山水歌》这首诗应该写定为:

> 镜中真僧白道芬,不服朱审李将军。墨汁平铺洞庭水,笔头点出苍梧云。且看八月十五夜,月下看山尽如画。

这是一首仅六句的短歌行,前四句押平声韵,后两句换押去声韵。厘正了此诗的文本,我们再进而来看此诗的画论意义。

三、《嵇山道芬上人画山水歌》的画论意义

镜中真僧白道芬,不服朱审李将军。

顾况《嵇山道芬上人画山水歌》这首诗所咏越州画僧道芬,生卒年不详。但《全唐诗》所录除顾况此诗外,尚有窦庠《赠道芬上人》七绝一首[79],刘商《酬道芬寄画松》七绝一首[80],又徐凝《伤画松道芬上人》七绝一首[81]。《全唐文》卷七百六十一有褚藏言撰《窦庠传》,谓窦庠享年六十三。周勋初主编《唐诗大辞典》推定窦庠大致的生卒年为766—828。[82]刘商生卒年不详,《唐诗大辞典》说他在代宗大历初至德宗贞元中为官,后去官为道士,卒于宪宗元和九年(814年)前。[83]徐凝生卒年也不详,宪宗元和年间有诗名,与韩愈、白居易有交往。窦庠和刘商给道芬的是赠、酬之作,徐凝《伤画松道芬上人》诗题下有注曰:"因画钓台江山而逝。"[84]这是听说道芬逝世而作的伤悼诗。据这几位诗人与僧道芬的交往信息,

79 《全唐诗》卷二百七十一。《全唐诗》,中华书局点校排印本,第八册,第3047页。

80 《全唐诗》卷三百四十。《全唐诗》,中华书局点校排印本,第十册,第3460页。

81 《全唐诗》卷四百七十四。《全唐诗》,中华书局点校排印本,第十四册,第5380页。

82 周勋初主编:《唐诗大辞典》,第467页,江苏古籍出版社,1990年。

83 同上揭,第127页。

84 《全唐诗》卷四百七十四。《全唐诗》,中华书局点校排印本,第十四册,第5380页。

应可假定道芬的年辈大约与窦庠相近，即他是德宗贞元至宪宗元和（800 年前后）时期以善画水墨山水、松石著名的画僧。张彦远《历代名画记》约成书于宣宗大中初（847 年），他在其书卷一《论画山水树石》篇最后特记述他与道芬入室弟子宗偃（徐表仁）的接触说：

> 近代有侯莫陈厦、沙门道芬，精致稠沓，皆一时之秀也。吴兴郡南堂有两壁树石，余观之而叹曰："此画位置若道芬，迹类宗偃，是何人哉？"吏对曰："有徐表仁者，初为僧，号宗偃，师道芬则入室。今寓于郡侧，年未衰而笔力奋疾。"召而来……乃召于山中写明月峡。

张彦远著书前曾在吴兴郡得见年未衰老的道芬的弟子宗偃（徐表仁）[85]，由此也可以推测道芬约卒于元和末年（820 年前后）。《历代名画记》卷十有道芬等合传一条云：

> 会稽僧道芬，郑町处士（荥阳人），梁洽处士，天台项容处士，青州吴恬处士（一名玢，字建康），以上并画山水。道芬格高，郑町淡雅，梁洽美秀，项容顽涩，吴恬险巧。

张彦远对于会稽僧道芬的山水画显然比较推重。

朱审，《历代名画记》卷十也有简略的记载："朱审，吴兴人。工画山水，深沉瓌壮，险黑磊落，湍濑激人，平远极目。建中年颇知名。"建中（780—783 年）是唐德宗年号。朱审是这段时期很知名的画家，则其年龄或与顾况相近。朱景玄《唐朝名画录》列朱审于"妙品上八人"之一，在李昭道、韦无忝下，王维上，其事迹记述比《历代名画记》较详：

> 朱审，吴郡人，得山水之妙。自江湖至京师，壁障卷轴，家藏户珍。

85 ［日］冈村繁：《历代名画记译注》注引《礼记·王制篇》、《礼记·内则篇》之"五十始衰"的话，认为吏谓徐表仁年未衰，是年不满五十的意思。参看华东师范大学东方文化研究中心编译：《冈村繁全集》第六卷《历代名画记译注》（俞慰刚译），第 70—71 页，上海古籍出版社，2002 年。

又唐兴寺讲堂西壁，最得其意。其峻极之状，重深之妙，潭色若澄，石文似裂，岳耸笔下，云起锋端，咫尺之地，溪谷幽邃，松篁交加，云雨暗淡。虽出前贤之胸臆，实为后代之模楷也。故居妙上品。人物、竹木，居能品。

张彦远说朱审画山水"深沉璀壮，险黑磊落"，朱景玄说"潭色若澄""云雨暗淡"，都已说明朱审山水是以水墨画为特色的。《南部新书》壬集记："柳公权尝于佛寺看朱审画山水，手题壁诗曰：'朱审偏能视夕岚，洞边深黑写秋潭。与君一顾西墙壁，从此看山不向南。'此句为众歌咏。"[86] 柳公权描写朱审画寺壁山水说其景色如夕岚暮霭中所见，也即是水墨所画而非青绿山水，下句"洞边深黑写秋潭"进一步表明这是一壁水墨山水画。

李将军，画史所称者当然是玄宗开元初官至左武卫大将军宗室画家李思训（653—718）。《唐朝名画录》列他于"神品下"，谓为"国朝山水第一"。《历代名画记》卷一《论画山水树石》说："由是山水之变，始于吴，成于二李（李将军、李中书）……又若王右丞之重深，杨仆射之奇赡，朱审之浓秀，王宰之巧密，刘商之取象。其余作者非一，皆不过之。"以下即前引"近代有侯莫陈厦、沙门道芬"云云。画史所载李思训山水以青绿着色为典型。

顾况诗开头说越州僧道芬画山水，不服号称"国朝山水第一"的李思训和以水墨浓秀被称为"后代之模楷"的朱审，写道芬很自负的神气。

墨汁平铺洞庭水，笔头点出苍梧云。

这两句工整对仗，写道芬用水墨画山水的特点。洞庭湖是唐人诗歌所爱咏、绘画也时有专门描绘的对象，但顾况此诗所谓洞庭（湖）、苍梧（九嶷山），也不必是实指所画即洞庭湖与苍梧山。由于洞庭湖的浩渺广大，"洞庭"也用来形容广大浩渺之水。由于古代典籍有"（舜）南巡狩，崩于苍梧之野，葬于江南九疑，是为零陵"，又有"有白云出自苍梧，入于大梁"等记述[87]，"苍梧"便也就常用

86 钱易：《南部新书》，《唐宋史料笔记丛刊》本（黄寿成点校），第149页，中华书局，2002年。
87 前句见《史记·五帝本纪》，后句见《艺文类聚》卷一《天部上·云》引《归藏》。

来修饰"云"。"苍梧"之"云"总带着神秘感，如高适有《同李九士曹观壁画云作》诗："始知帝乡客，能画苍梧云。秋天万里一片色，只疑飞尽犹氛氲。"[88] 有时"苍梧"之"云"又满含着愁色。如李白《梁园吟》诗云："昔人豪贵信陵君，今人耕种信陵坟。荒城虚照碧山月，古木尽入苍梧云。"又《哭晁卿衡》诗云："明月不归沉碧海，白云愁色满苍梧。"杜甫《同诸公登慈恩寺塔》诗亦云："回首叫虞舜，苍梧云正愁。"顾况此诗所写当然不是"愁云"，而是与高适诗所写相似的"只疑飞尽犹氛氲"的云。

顾况描写道芬画水是用墨汁（即水墨）平铺，这不同于元明以后山水画中的水多为留出空白的底子来表现的方法，唐代山水画中的水通常仍是要画出的；同样的对比是，后代山水画中的云也多是留空以表现，而唐代则仍多是用笔加以描画。如传为李思训《江帆楼阁图》的宋摹本[89]，画上水面几乎占一半画幅，全用线条勾画出粼粼水波。传为李昭道的《明皇幸蜀图》[90]，青绿山水，勾染白云。唐代甚至有专门画云的作品。孔寿山编著《唐朝题画诗注》收录唐朝题画诗232首中，咏壁画云图的有6首。当然从诗的描写可知这些壁画云图都是设色的，是粉色的片云或五彩的庆云，装饰官厅墙壁，表示对祥瑞的祈愿。顾况此诗写道芬用水墨平铺画水，用笔头点画出云，不同于传统的用线勾描为主再加以设色渲染的画法，正是发挥水墨特点的新画法。道芬的画上用浓淡深浅的水墨画出浩渺的水面和氤氲的云山，他的山水画应该是发挥了水墨的特性、营造出湿润空蒙的感觉的。关于这一点，窦庠《赠道芬上人》诗说他画松石"云湿烟封不可窥"，刘商《酬道芬寄画松》诗形容说"寒枝淅沥叶青青"，都可以参证。

且看八月十五夜，月下看山尽如画。

孔寿山编著《唐朝题画诗注》注这二句说："李白《陪族叔刑部侍郎晔及中书贾舍人至游洞庭》诗中有'丹青画出是君山'之句，是此诗所本。"[91] 联系李白

88 《全唐诗》卷二百十三。《全唐诗》，中华书局点校排印本，第六册，第2223页。

89 [唐]李思训《江帆楼阁图》（宋摹本），绢本设色，今藏台北"故宫博物院"。

90 [唐]李昭道《明皇幸蜀图》，绢本设色，今藏台北"故宫博物院"。

91 孔寿山编著：《唐朝题画诗注》，第198页，四川美术出版社，1988年。

的诗句，却未能看出顾况这里所形容的特殊性。顾况此处正是要强调非丹青所绘的水墨山水画，也有其"逼真"的性质，那就是在某种情况下，比如在八月十五月光最明亮的中秋夜，月光下看山水，山水便没有了青绿之色，而所见正如道芬水墨画中的墨色山水。这才是这两句诗的本意，也是这首诗立意新颖所在。

现代学者论述唐代水墨画出现的原因，应以徐复观著《中国艺术精神》为较深入，《中国艺术精神》第五章第二节专论"水墨山水画的出现"。徐复观所谓"中国艺术精神"，是强调庄子的思想在中国艺术，尤其是中国绘画中的一以贯之。论述唐代水墨山水画的出现，当然也能找到庄学思想的背景，即如他引用张彦远《历代名画记》说："夫阴阳陶甄，万物错布，玄化无言，神工独运。草木敷荣，不待丹绿之彩。云雪飘扬，不待铅粉而白。山不待空青而翠，凤不待五色而綷。是故运墨而五色具，谓之得意。意在五色，则物象乖矣。"又引传为王维的《山水画诀》所说"夫画道之中，水墨为上；肇自然之性，成造化之功"，以及荆浩《笔法记》说张璪的画"气韵俱盛，笔墨积微；真思卓然，不贵五彩"等，发挥说："玄乃五色得以成立的'母色'。水墨之色，乃不加修饰而近于'玄化'的母色。'运墨而五色具'，是说仅运墨之色，而已含蕴有现象界中的五色，觉现象界中之五色，皆含蕴于此墨色（玄）的母色之中，这便合乎玄化。亦即荆浩之所谓'真思'……中国山水画之所以以水墨为统宗，这是和山水画得以成立的玄学思想背景，及由此种背景所形成的性格密切关联在一起。"[92] 后来有些学者的论著，如陈传席《中国绘画美学史》，就照着徐复观先生所说的，说山水画以墨代五色，是道家思想影响的结果，墨色就是玄色，墨色可谓天色，是颜色中的王色、母色、自然色等，就又成了一种"玄"学了。但道家崇"玄"的思想怎样与绘画色彩的视觉感受发生联系的呢？这方面，徐复观先生也谈到了，他说："当然这种玄的思想所以能表现于颜色之上，是由远处眺望山水所启发出来的。因为由远处眺望山水，山水的各种颜色，皆浑同而成为玄色。"[93] 徐先生想到了这个十分重要的方面，但似乎没有在唐代文献中搜寻证据，而只是自己做了这样一个推想，这在理论建构上不

92 徐复观：《中国艺术精神》，第221—222页，春风文艺出版社，1987年。
93 同上揭，第222页。

免有欠缺论证的问题。

顾况《嵇山道芬上人画山水歌》这首诗，恰恰表达了唐代画家对于用水墨画山水在视觉上并不违背自然的信念的由来。

现代科学已说明色彩是人类对于光的视知觉效应。光的本质具有波粒二象性，即光由光子构成，又以电磁波的形式存在。人类视觉中的颜色跟光的波长和频率有关，我们看不同物体呈现不同的颜色，是不同物体对于光的反射的差别给予我们视觉的感知。颜色还跟光的强弱有关，阳光灿灿白天看山是青的，树是绿的；阴雨蒙蒙中，山和树看上去只是深浅不同的灰色。唐以前通行的"随类赋彩"（谢赫"六法"之一）、"以色貌色"（宗炳画语）的丹青绘画，是对于通常光照充足环境中的物象色彩的认识和表现。在绘画被惯称为"丹青"的彩色绘画传统背景下，唐朝画家是如何开始将只用墨画出而不着色的画作为完成的作品加以欣赏的，这本身是一个值得探讨的有趣的问题。

在近代西方绘画史上，原先只是作为油画和雕塑的基础训练的素描和速写，也渐渐成为独立的艺术形式。其实，唐朝水墨画渐成为独立的画种也有着类似的经过，同时又有其特殊的原因。从发生角度来看，大致有这样几方面成因：其一，据《唐朝名画录》《历代名画记》《酉阳杂俎》等书籍记载，历来画家和宫廷画院都有保存粉本（即画样、画稿）以备复制和供学习之用的传统，名家的粉本渐渐地也被当作一种作品来欣赏了。其二，有时是名家画出了墨线稿，而因特殊原因（如发生战乱，或其他原因）未能完成填色彩绘的画幛、壁画等，后来也被视为自有趣味的作品。如朱景玄《唐朝名画录》所说："景玄每观吴生画，不以装背为妙，但施笔绝踪，皆磊落逸势。又数处图壁，只以墨踪为之，近代莫能加以彩绘。"从张彦远《历代名画记》可知，吴道子画寺院壁画多数是只画勾线轮廓，再由工人布色。朱景玄说的数处只以墨踪为之的壁画，就是吴道子画成了线稿，而由于某些原因工人未能着色的画，这些画也被称为"白画"。后来人们对这些墨线勾画的白画看习惯了，以致感觉无须再给它们加以彩绘，这是单色的墨画得以独立的一个不期然而然的途径。其三，吴道子的画都还是用墨线勾画，本来尚要布色的，所以勾线之外并不加以水墨渲染，因此后来五代荆浩说"吴道子画山

水有笔而无墨"[94]。王维比吴道子在水墨画的发展上多了一点重要的贡献就是有意识地采用了水墨渲染方法，张彦远《历代名画记》卷十《王维传》说："余曾见破墨山水，笔迹劲爽。""破墨"即有意识地运用水墨的画法。王维的多数绘画当然也是设色的，他的破墨山水属于创新尝试，这也是他后来被推尊为水墨画祖师的原因。王维之后，王宰、张璪、刘商、朱审等，都以擅长水墨画知名，水墨画就成为一个为人所常见的新画种。项容、王墨、顾况等，在擅长水墨画的基础上，更尝试并很陶醉于泼墨、泼色的画法。其四，不加以彩绘的单色的水墨画能够被欣赏，还与久已存在的书法欣赏的传统有关。书法总是素地黑字，人们欣赏的是字的结体和点画间运行着的气势神韵。人们欣赏枯湿浓淡的字迹点画，也常用如阵云、如长松、如岳峙、如水流等形象的比喻。唐朝最先形成水墨画的题材是山水和树石，树石其实是山水中景物的特写，而勾画树石的用笔尤其易与书写相联想。所以，欣赏书法的传统也是水墨画在唐朝得以成为独立画种的一个重要背景。

伴随水墨画形成一个画种的过程，习惯于观赏丹青设色画的观众，总会提出山水何以不再画成青绿、花鸟何以不再画出五彩的问题。通常画史和画论史讲述这个过程，列举画家是以王维和张璪为代表，讲述观念则多是引据符载《江陵陆侍御宅宴集观张员外画松石序》和张彦远《历代名画记》之"运墨而五色具，谓之得意"之论，即都将观念背景引到道家思想上去。但符载之《序》所谓："观夫张公之艺，非画也，真道也。当其有事，已知夫遗去机巧，意冥玄化，而物在灵府，不在耳目，故得于心，应于手，孤姿绝状，触毫而出，气交冲漠，与神为徒。"[95]这是着意在描写张璪作画的精神与运作状态，而非论其画用水墨不用彩色的问题。张彦远的时代则距王维、张璪等已相去大半个世纪。而在张彦远之前这数十年中，如顾况《嵇山道芬上人画山水歌》这类题画诗，恰恰包含着对于水墨画何以能成为完成的作品的问题的回应，这却是现代画史、画论研究一向所忽略了的。

顾况《嵇山道芬上人画山水歌》，对于不加彩绘而只以水墨画出的山水何以成立的问题的回答是："且看八月十五夜，月下看山尽如画。"这不是谈玄论道，

94 《图画见闻志》卷二《纪艺上》。

95 《唐文粹》卷九十七。

而是从视觉经验中找出的理由。汉代《淮南子·说林》云："明月之光，可以远望，而不可以细书；甚雾之朝，可以细书，而不可以远望寻常之外。"我们现在一生的夜晚大概都生活在电灯辉煌耀眼的光照中，即使明月之夜登高望远，城市的灯光辉映天空，月亮的存在往往也可以忽略了。但古代的夜晚，灯火是微弱的，月亮是仅次于太阳的光源。明月之光使人可以远望，明月之夜使人生发种种遐想，因而月亮在古人生活中有着非常重要的意义。姑且不说远古关于月亮的神话，只要看看古代诗歌中是多么经常写到月亮，想想张若虚、张九龄、李白、杜甫、王维等有多少咏月的名篇佳句，就可以感知明月在古人心目中的分量。但即使是八月十五的明月之光，也还是弱光。白天阳光照耀下的青山绿水，在月光下便没有了青绿之色。月下看山，不正如水墨所画出的一般嘛。顾况说"且看八月十五夜，月下看山尽如画"，是为水墨山水画找到了一个它也合乎视觉经验中的自然的根据。

细检唐人题画诗，涉及水墨画与视觉经验关联的还不只是顾况这一首诗。例如还有：

1. 大历九年（774 年）八月，颜真卿在湖州刺史任。玄真子张志和来湖州访谒颜真卿，作《渔父词》五首，真卿、陆羽等有和作。张志和又画《洞庭三山图》，真卿为作歌，诗僧皎然有《奉应颜尚书真卿观玄真子置酒张乐舞破阵画洞庭三山歌》。[96] 朱景玄《唐朝名画录》将张志和与王墨、李灵省并列为"逸品三人"，从相关记载可知，这三人都是水墨画的探索创作者。皎然《奉应颜尚书真卿观玄真子置酒张乐舞破阵画洞庭三山歌》曰：

> 道流迹异人共惊，寄向画中观道情。如何万象自心出，而心澹然无所营。手援毫，足蹈节，披缣洒墨称丽绝……昨日幽奇湖上见，今朝舒卷手中看。兴馀轻拂远天色，曾向峰东海边识。秋空暮景飒飒容，翻疑是真画不得。颜公素高山水意，常恨三山不可至。赏君狂画忘远游，不出轩墀坐苍翠。[97]

96 此据傅璇琮主编：《唐五代文学编年史·中唐卷》（陶敏、李一飞、傅璇琮著），第 274—275 页，辽海出版社，1998 年。

97 《全唐诗》卷八百二十一。《全唐诗》，中华书局点校排印本，第二十三册，第 9255—9256 页。

据皎然此诗"披缣洒墨""秋空暮景"云云，可知张志和在湖州所画《洞庭三山图》也是水墨画，皎然把水墨画的洞庭三山说成是秋空暮色的弱光中的景象。诗尾虽称"不出轩墀坐苍翠"，但"苍翠"不是指画为设色之画，而是指此画所引发的对于真实的三山的想象。

2. 刘商（生卒年不详），主要活动于 8 世纪后期，代宗大历至德宗贞元时期，进士及第，官至检校礼部郎中、汴州观察判官。工诗，善画山水、树石。其画初师张璪，后自具风格。他的《与湛上人院画松》绝句云：

> 水墨乍成岩下树，摧残半隐洞中云。献公曾住天台寺，阴雨猿声何处闻？[98]

他把水墨画成的松树想象为处在岩洞下阴雨中的情景。

3. 大书家柳公权（778—865）有《题朱审寺壁山水画》绝句云：

> 朱审偏能视夕岚，洞边深墨写秋潭。与君一顾西墙画，从此看山不向南。[99]

前文已述朱审是德宗建中（780—783 年）时期知名画家，以擅长水墨为特色。柳公权这首诗所咏壁画也是"深墨写秋潭"的水墨画，而诗人将此水墨画山水说成是画家摄取了"夕岚"——即暮霭中的山水景象。《旧唐书》卷一百六十五《柳公权传》说唐穆宗即位（820 年），柳公权时任夏州掌书记，入奏事，穆宗说："我于佛寺见卿笔迹，思之久矣。"[100] 宋人钱易撰《南部新书》亦记此事，并记所谓佛寺笔迹即题朱审画山水这首诗。[101] 则可知此诗作于穆宗即位之前的宪宗元和（805—820 年）年间。

以上所举这几首题画诗与顾况的《嵇山道芬上人画山水歌》，都写于张彦远撰《历代名画记》之前，可以反映在张彦远论说水墨画原理之前人们关于水墨山

98 《全唐诗》卷三百四十。《全唐诗》，中华书局点校排印本，第十册，第 3462 页。

99 《全唐诗》卷四百七十九。《全唐诗》，中华书局点校排印本，第十四册，第 5447 页。

100 《旧唐书》，中华书局点校排印本，第十三册，第 4310 页。

101 钱易：《南部新书》，《唐宋史料笔记丛刊》本（黄寿成点校），第 149 页，中华书局，2002 年。

水画的合理性的具体认识。当然，张彦远的论说，进而赋予水墨画以哲理性，正是张彦远的理论贡献所在。但在张彦远之前，人们普遍以阴雨、暮色或月夜等弱光条件下的视觉经验来解释水墨山水画的合理性，而这也确实是直观的、可以验证的视觉感受，所以也一定很具有说服力。这表明最初水墨画的产生和被观赏者接受，也是建立在具体视觉经验上的，而不是从一开始，墨色就被视为什么"玄色""母色""王色"之类，遂创作出水墨画的。这是顾况《嵇山道芬上人画山水歌》这类题画诗为我们保留下的重要的画论观念信息。

主要参考书目

（以作者姓氏笔画为序）

1. 于安澜编《画论丛刊》，人民美术出版社 1960 年。

2. 于安澜编《画品丛书》，上海人民美术出版社 1982 年。

3. 马采著《顾恺之研究》，上海人民美术出版社 1958。

4. 马采著《艺术学与艺术史文集》，中山大学出版社 1997 年。

5. 王世襄著《中国画论研究》，广西师范大学出版 2010 年。

6. 王逊著《王逊美术史论集》，河北教育出版社 2009 年。

7. 韦宾著《唐朝画论考释》，天津人民美术出版社 2007 年。

8. 冈村繁著《历代名画记译注》，中译本见《冈村繁全集》第六卷，上海古籍出版社 2002 年。

9. 邓以蛰著《邓以蛰全集》，安徽教育出版社 1998 年。

10. 邓白注释本《图画见闻志》，四川美术出版社 1986 年。

11. 孔寿山编著《唐朝题画诗注》，四川美术出版社 1988 年。

12. 史岩著《古画评三种考订》，金陵大学中国文化研究所 1947 年印行。

13. 叶朗著《中国美学史大纲》，上海人民出版社 1985 年。

14. 刘纲纪著《"六法"初步研究》，上海人民美术出版社 1960 年。

15. 刘纲纪著《中国书画、美术与美学》，武汉大学出版社 2006 年。

16. 毕斐著《〈历代名画记〉论稿》，中国美术学院出版社 2008 年。

17. 伍蠡甫《中国画论研究》，北京大学出版社 1983 年。

18. 阮璞著《中国画史论辨》，陕西人民美术出版社 1993 年。

19. 阮璞著《画学丛证》，上海书画出版社 1998 年。

20. 李长之著《中国画论体系及其批评》，独立出版社 1944 年；又见《李长之文集》第三卷，河北教育出版社 2006 年。

21. 启功著《启功丛稿·论文卷》，中华书局 1999 年。

22. 陈传席著《六朝画论研究》，江苏美术出版社 1984 年，天津人民美术出版社 2006 年再版。

23. 金维诺著《中国美术史论集》，人民美术出版社 1981 年。

24. 金维诺著《中国美术史论集》三卷集之下卷，黑龙江美术出版社 2004 年。

25. 俞剑华注释本《历代名画记》，上海人民美术出版社 1964 年第一版，江苏美术出版社 2007 年再版。

26. 俞剑华注释本《图画见闻志》，上海人民美术出版社 1964 年第一版，江苏美术出版社 2007 年再版。

27. 俞剑华著《中国山水画的南北宗论》，上海人民美术出版社 1963 年；又见《俞剑华美术史论集》，东南大学出版社 2009 年。

28. 俞剑华注译《中国画论选读》，江苏美术出版社 2007 年。

29. 徐复观著《中国艺术精神》，春风文艺出版社 1987 年大陆初版，历年多次重印。

30. 宿白著《张彦远和〈历代名画记〉》，文物出版社 2008 年。

31. 温肇桐注释本《唐朝名画录》，四川美术出版社 1985 年。

32. 童书业著《唐宋绘画谈丛》，朝花美术出版社 1958 年；又见《童书业绘画史论集》，中华书局 2008 年。

33. 谢巍著《中国画学著作考录》，上海书画出版社 1998 年。

34. 葛路著《中国古代绘画理论发展史》，上海人民美术出版社 1982 年；后改名《中国画论史》，北京大学出版社 2009 年。

35. 潘天寿著《顾恺之》，上海人民美术出版社 1979 年。

36. 滕固著《滕固艺术文集》，上海人民美术出版社 2003 年。

图书在版编目（CIP）数据

中国画论名篇通释 / 倪志云著. -- 修订版. -- 上
海 : 上海人民美术出版社，2023.1
ISBN 978-7-5586-2485-8

Ⅰ．①中… Ⅱ．①倪… Ⅲ．①中国画—绘画理论
Ⅳ．①J212

中国版本图书馆CIP数据核字(2022)第201424号

中国画论名篇通释（修订版）

著　　者：倪志云

责任编辑：黄　淳

技术编辑：史　湧

装帧设计：张　璎

版式制作：上海每日一文创意设计有限公司

责任校对：张琳海

出版发行：上海人民美術出版社

地　　址：上海市闵行区号景路 159 弄 A 座 7F

邮　　编：201101

印　　刷：上海颛辉印刷厂有限公司

开　　本：787×1092　1/16　22.5 印张

版　　次：2023 年 1 月第 1 版

印　　次：2023 年 1 月第 1 次

书　　号：ISBN 978-7-5586-2485-8

定　　价：99.00 元